ILLUSTRATION

RATION

2023

日本當代最強插畫

150 位當代最強畫師豪華作品集

平泉 康児 編　陳家恩 譯

SE
SHOEISHA

感謝您購買旗標書，
記得到旗標網站
www.flag.com.tw
更多的加值內容等著您…

● FB 官方粉絲專頁：旗標知識講堂

● 旗標「線上購買」專區:您不用出門就可選購旗標書！

● 如您對本書內容有不明瞭或建議改進之處，請連上
旗標網站，點選首頁的 聯絡我們 專區。

若需線上即時詢問問題，可點選旗標官方粉絲專頁
留言詢問，小編客服隨時待命，盡速回覆。

若是寄信聯絡旗標客服 email，我們收到您的訊息
後，將由專業客服人員為您解答。

我們所提供的售後服務範圍僅限於書籍本身或內
容表達不清楚的地方，至於軟硬體的問題，請直
接連絡廠商。

學生團體　　訂購專線：(02)2396-3257 轉 362
　　　　　　傳真專線：(02)2321-2545

經銷商　　　服務專線：(02)2396-3257 轉 331
　　　　　　將派專人拜訪
　　　　　　傳真專線：(02)2321-2545

國家圖書館出版品預行編目資料

日本當代最強插畫 2023：150 位當代最強畫師豪華作品集/
平泉康児 編；陳家恩 譯. --初版--
臺北市：旗標科技股份有限公司, 2023. 10　面；　公分

譯自：Illustration 2023

ISBN 978-986-312-771-0 (平裝)

1. CST: 插畫 2. CST: 電腦繪圖 3. CST: 作品集

947.45　　　　　　　　　　　　112015760

作　　者／平泉康児　編

翻譯著作人／旗標科技股份有限公司

發 行 所／旗標科技股份有限公司

　　　　　台北市杭州南路一段15-1號19樓

電　　話／(02)2396-3257(代表號)

傳　　真／(02)2321-2545

劃撥帳號／1332727-9

帳　　戶／旗標科技股份有限公司

監　　督／陳彥發

執行企劃／蘇曉琪

執行編輯／蘇曉琪

美術編輯／陳慧如

封面插畫／はなぶし

日文版裝幀設計／Tomoyuki Arima

中文版封面設計／陳慧如

校　　對／蘇曉琪

新台幣售價：620 元

西元 2023 年 12 月 初版 2 刷

行政院新聞局核准登記-局版台業字第 4512 號

ISBN　978-986-312-771-0

ILLUSTRATION 2023
Edit by KOJI HIRAIZUMI.
Original Japanese edition published by
SHOEISHA Co.,Ltd.
Traditional Chinese Character translation rights
arranged with SHOEISHA Co.,Ltd.
through Tuttle-Mori Agency, Inc.
Traditional Chinese Character translation
copyright © 2023 by Flag Technology Co., Ltd.

CONTENTS

SPECIAL INTERVIEW PART1
ずっと真夜中でいいのに。ACAねが訪談
從音樂人角度看當代的插畫風格

SPECIAL INTERVIEW PART2
BALCOLONY. 野条友史＆太田規介が訪談
從平面設計師角度看當代的插畫風格

SPECIAL INTERVIEW PART3
插畫家はなぶし×藝術總監有馬トモユキ訪談
《日本當代最強插畫2023》的封面設計歷程

aika inagaki

Twitter　　aika_inagaki　　　Instagram　　aika_inagaki　　　URL　　ghost-town.online
E-MAIL　　aika_inagaki@retrotenten.com
TOOL　　　Procreate / CLIP STUDIO PAINT EX / iPad Pro / Wacom Cintiq 16

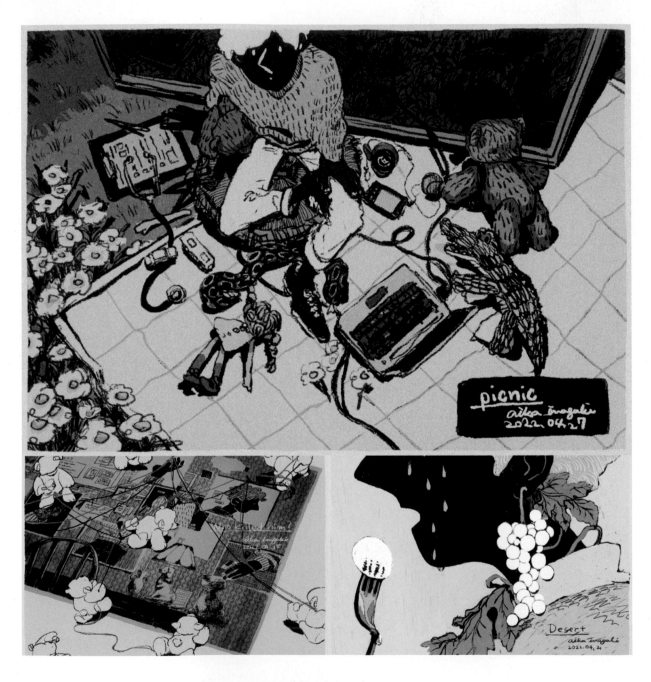

PROFILE　　創作者。製作一系列的插畫作品，主題是無名幽靈居住的城鎮「THE GHOST TOWN」。

COMMENT　　我想創造出一個即使是有點黑暗的情緒也能悠閒地生活在其中的世界。在創作上，我最重視的是「陰鬱（melancholy）」和「幽默」的元素。我擅長的作品風格，是讓那些蒙塵、褪色的事物，再次賦予色彩。我接下來的展望，是想把我的個人創作「THE GHOST TOWN」系列製作成書，也希望能在作品中融合立體、手繪和動畫等表現手法。

1 「Picnic」Personal Work／2022　2 「Who killed him?」Personal Work／2022
3 「Desert」Personal Work／2022　4 「Inner child」Personal Work／2022

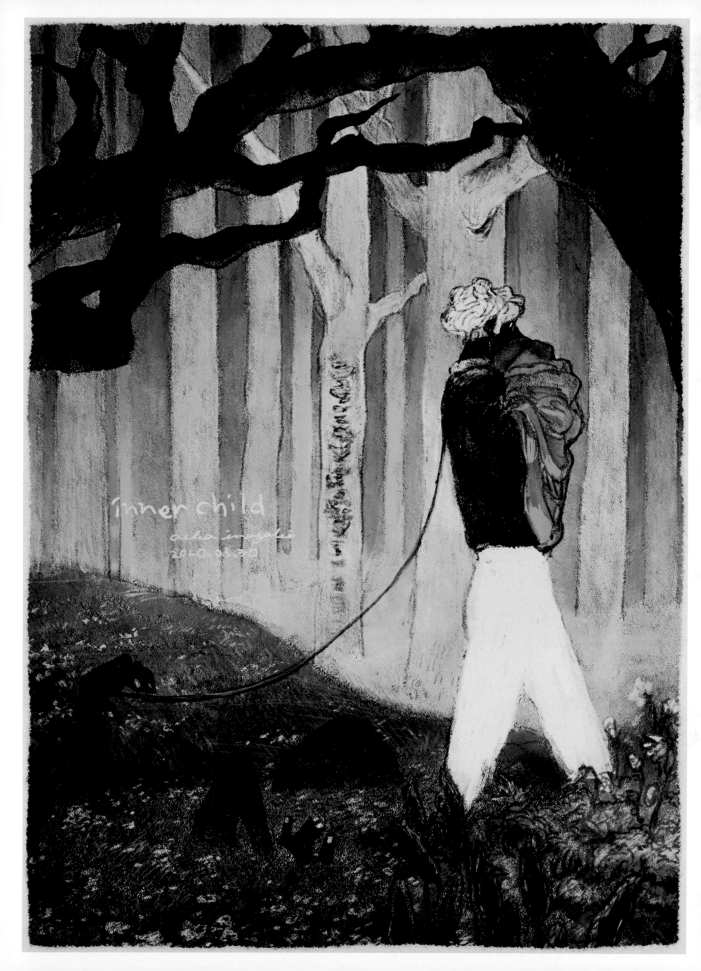

AiLeeN

Twitter cneelia Instagram cneelia URL potofu.me/cneelia
E-MAIL cneelia7@gmail.com
TOOL Procreate / iPad Pro

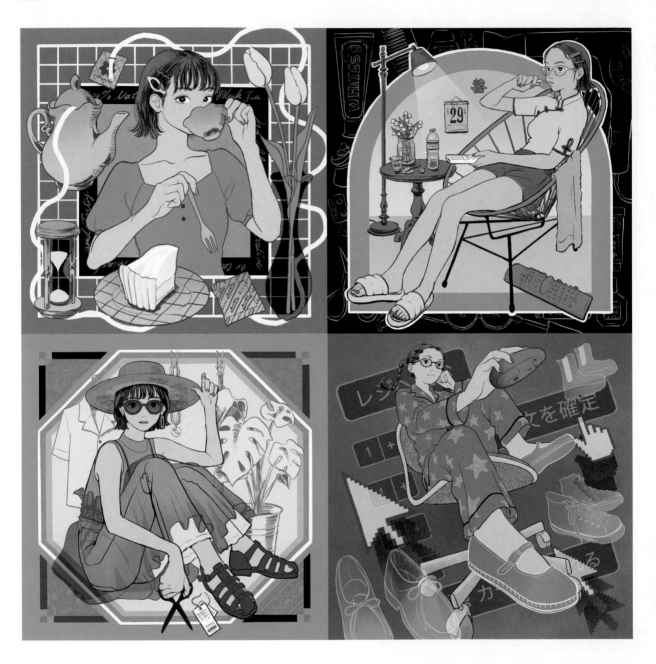

PROFILE 我是AiLeeN，目前住在東京都，2020年起成為插畫家並展開創作活動。2022年首次舉辦個展，該年1月在東京展，同年3月在神戶展。此外也從事網路廣告、海報、音樂CD封套以及地區地圖等插畫工作，接案類型廣泛。

COMMENT 我從生活中每個感動我的事物獲得靈感來創作插畫。我會用心描繪人物的姿態和街景，刻畫出充滿故事性的作品。作品特色是喜歡使用高彩度的配色，以及經常使用俯視或仰視等特殊角度，創造出彷彿要讓人物全身佔滿畫面的構圖。我的作品還有另一個特色，就是大多會帶有日本傳統老街般的懷舊氣氛，以及常常出現日本傳統文化的設計或主題。今後的展望是不論在畫風或傳播方式，都要挑戰用各式各樣的手法來表現，不被手機侷限。

1	2	
3	4	5

1「BIORHYTHM - 食」Personal Work／2022 2「BIORHYTHM - 住」Personal Work／2022 3「BIORHYTHM - 衣」Personal Work／2022
4「ONline Shopping」Personal Work／2021 5「商売繁盛・千客万来（暫譯：商業繁盛・生意興隆）」Personal Work／2022

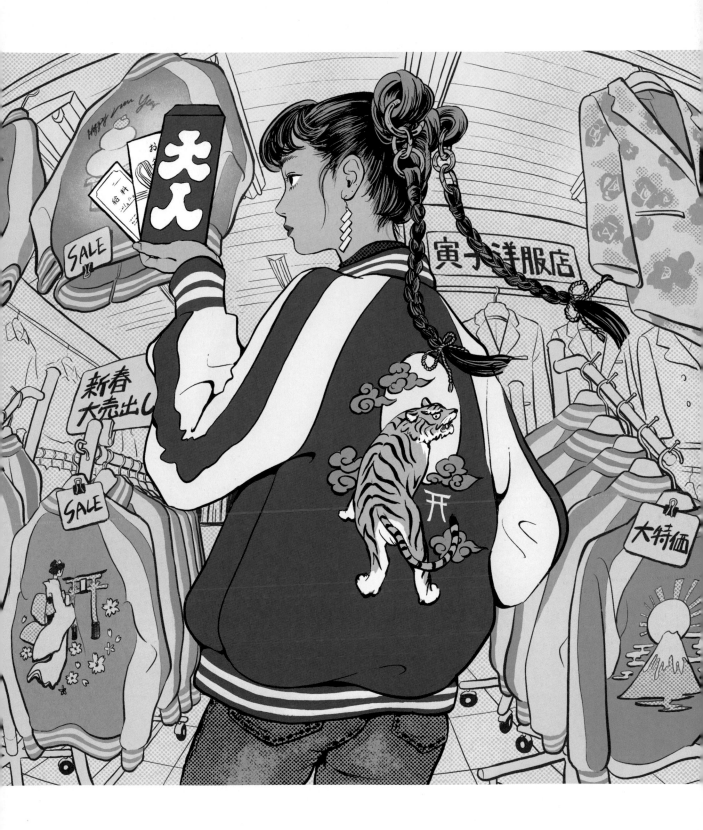

朝際イコ　ASAGIWA Ico

Twitter　IcoAsagiwa　　Instagram　icoasagiwa　　URL　www.icoasagiwaworks.com
E-MAIL　icoasagiwa@gmail.com
TOOL　CLIP STUDIO PAINT EX / Photoshop CC / Illustrator CC / ibis Paint X / iPad Pro

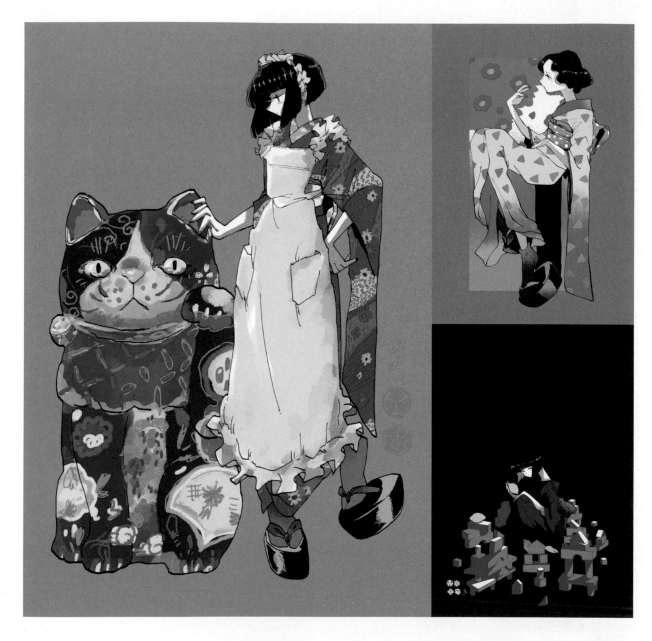

PROFILE　2021年起正式成為插畫家並展開創作活動。自稱生於大正80年※，追求「令和時代的新大正浪漫」，擅長用繽紛的色彩描繪二戰前的和風插畫，主題包括女服務生、女僕、日本刀、日本傳統玩具等。創作領域不限於插畫，也包含音樂、動畫、漫畫以及以和服為主的時尚領域。透過各種方式把自己創作的世界重現在現實世界中。

COMMENT　我畫畫時特別講究的是人物的視線和用色，會努力畫出能讓看的人感到心動的視角，以及一眼看過去就會直覺說出「好喜歡！」的配色。我的作品特色應該是線條和顏色吧。特別是線條筆觸，我希望把我從年幼時期練到現在的手感好好表現在作品上，讓作品更有自己的個性。至於未來展望，由於我很擅長構思設定，希望能把自己幻想的故事製作成動畫或漫畫。像是音樂、漫畫、動畫、真人實拍影像、演技等這些我想做的東西我都已經做過了，我現在只有一個野心，就是希望有朝一日能實現「製作：皆為朝際」像這樣完全由我獨立製作的作品。此外也想做做看以和服為主的時尚相關設計。

1
　2
　　4
　3

1「千客万来（暫譯：生意興隆）」Personal Work／2022　2「椿（暫譯：山茶花）」Personal Work／2021
3「Empty Syndrome／SequAI」動畫MV設定、宣傳用插畫／2022／SequAI　4「菊一文字則宗」Personal Work／2022
※編註：日本大正時期為西元1912年至1926年。假設將大正時期延續至現代，大正80年相當於西元1992年。

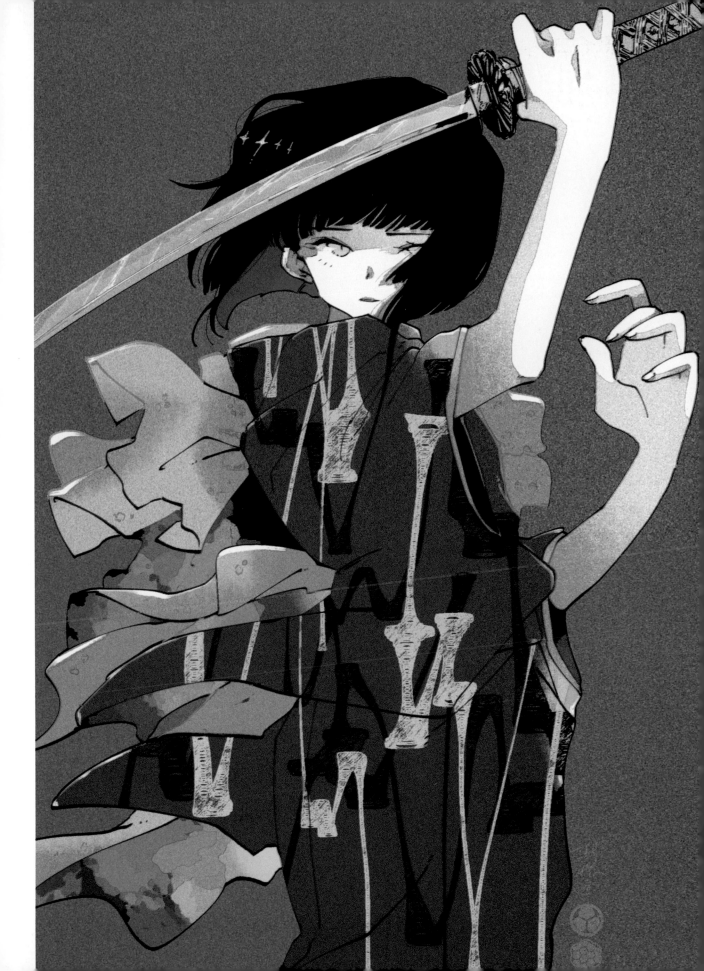

ABEBE

Twitter　a_b_e_b_e_　　Instagram　sake_ga_nomeru　　URL　—

E-MAIL　rurururarararururururarara@gmail.com

TOOL　不透明壓克力顏料 / 麥克筆 / Affinity Designer / iPad Pro

PROFILE　來自埼玉縣所澤市，2013年參加「GEISAI藝術祭＃18」獲得入圍，從此展開創作活動。身兼畫家與插畫家，創作領域從巨大壁畫到服裝設計、CD封套都有，接案類型廣泛。

COMMENT　我創作時特別重視的是要畫出兼具「可愛」和「滑稽」，並且帶有一點違和感的作品。我想要把那些很難用言語表達的心情、無法分類／無法被歸類的事物撈出來，用我的畫來表達。我的作品特色是簡單好懂的構圖，以及沒有尖角、渾圓的Q版外型。主色通常會用藍色，目的是在普普風的可愛畫風之中添加一點緊張感。我喜歡音樂和酒，希望今後有機會可以幫音樂人畫插畫或是設計專輯包裝。

```
1
      4
2  3
```

1「Inside」Personal Work／2022　2「Fox」Personal Work／2022　3「Room」Personal Work／2022　4「Violence」Personal Work／2022

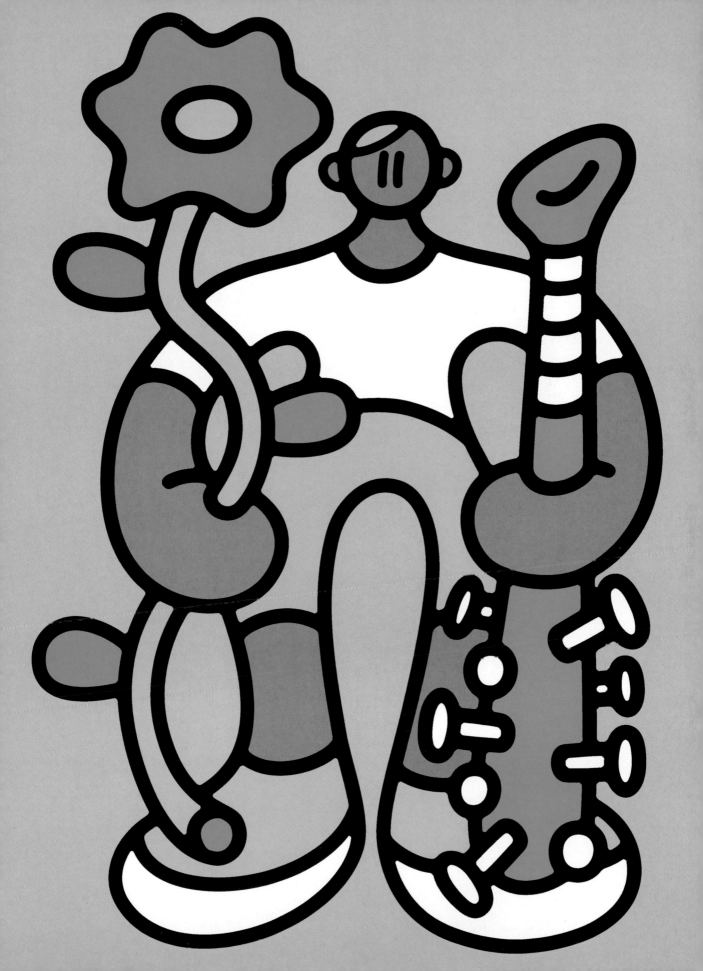

飯田研人 IIDA Kento

Twitter　Kentoi　Instagram　whykentowhy　URL　kentoiidaillustrations.tumblr.com
E-MAIL　B0600224@gl.aiu.ac.jp
TOOL　Photoshop CC / Wacom Cintiq 13HD

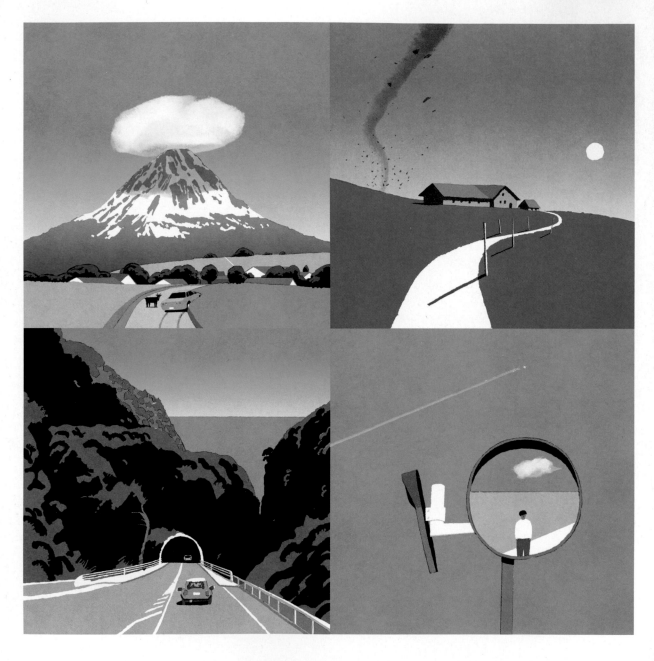

PROFILE　來自愛知縣，現居東京的插畫家。使用電腦繪圖軟體製作具有手繪質感的插畫。接案領域涵蓋廣告、書籍、網站及商品包裝等，不拘任何媒體。無論是顏色和形狀簡單的可愛插畫，或是有點緊張感的場景，我都能畫。

COMMENT　創作插畫時，我特別重視的是「不能只是畫得好看而已」，我會一邊想著這點，一邊加入一些「好詭異！」、「好恐怖！」、「好不可思議！」的元素進去。作品風格是簡單分明的用色，和能刺激看的人想像力的作畫吧。今後如果能增加推理小說或懸疑小說的裝幀插畫的案子，我會很高興。

```
1  2
         5
3  4
```

1「Drive Safe」Personal Work／2022　2「無題」Personal Work／2022　3「Drive Safe」Personal Work／2022
4「自画像（暫譯：自畫像）」Personal Work／2022　5「Drive Safe」Personal Work／2022

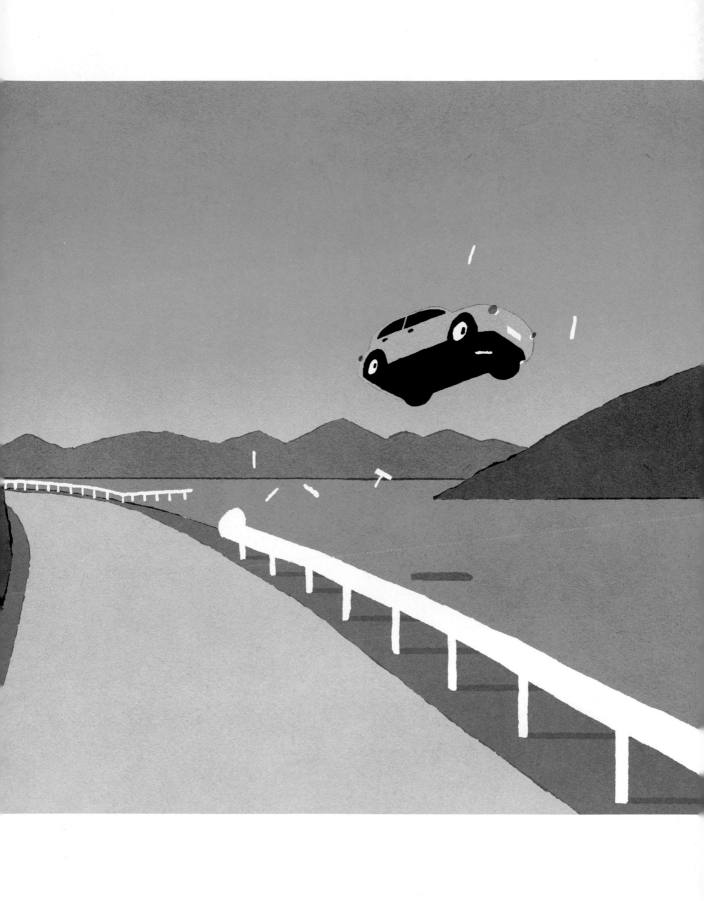

いえだゆきな IEDA Yukina

Twitter yukinaieda **Instagram** yukinaieda0314 **URL** yukinaieda.wixsite.com/work
E-MAIL yukinaieda@gmail.com
TOOL Photoshop CC / Illustrator CC / CLIP STUDIO PAINT PRO / iPad Pro / Wacom Intuos Pro / 鉛筆

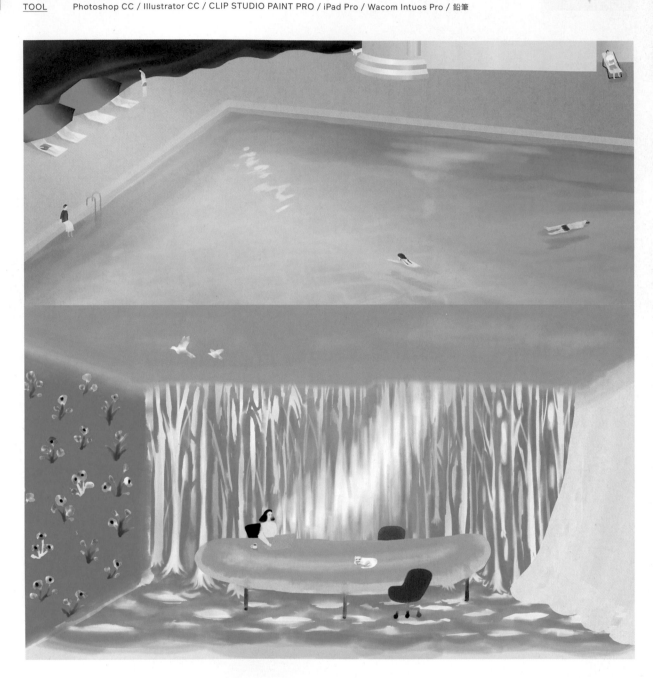

PROFILE　來自愛知縣名古屋市。畢業於武藏野美術大學日本畫科，畢業後先在奈良待了兩年，遊覽寺廟和神社，之後在廣告製作公司擔任設計師。在工作期間製作過許多運用插畫的設計，同時也開始接插畫案並從事插畫創作，從2022年開始獨立接案。擅長懷舊與奇幻的風景畫。

COMMENT　我畫畫時特別重視的是，我不會把想畫的東西全部畫出來，而是會保留一點，讓看的人能感受到餘韻的氣氛。在作品風格上，我在大學時是學日本畫，構圖有點受到這方面的影響。我的作品常把現代元素和日本畫的元素巧妙融合，如果這可以成為我的特色就太好了。今後我想嘗試畫繪本，或是插畫散文集這類需要同時處理文章和插畫的工作。此外我也想挑戰設計商品，總之想拓展自己的創作領域。

1	3
2	4

1「HOTEL SOMEWHERE」橫幅廣告插畫／2020／水星　2「無題」目錄插畫／2021／LANDMARK
3「マウンテンガールズ・フォーエバー（暫譯：Mountain Girls Forever）」鈴木みき」裝幀插畫／2022／A&F
4「ラブレター・フロム・ヘル、或いは天国で寝言。（暫譯：來自地獄的情書，或是在天國說的夢話）」／Jane Su」內頁插畫／2021／CERA、文藝春秋

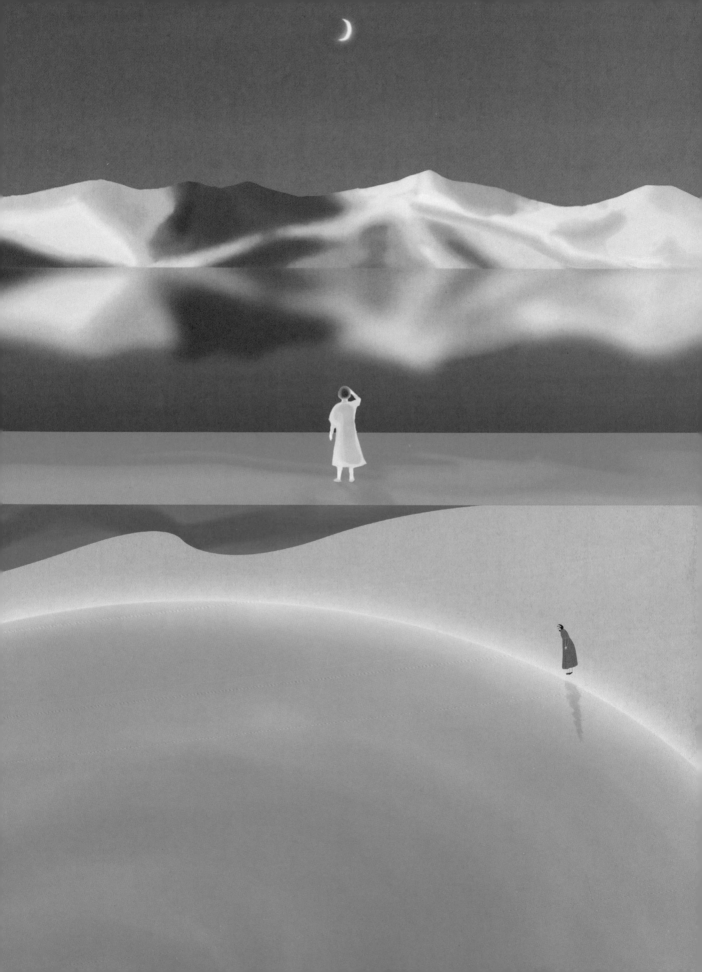

衣湖 ICO

Twitter　Aoiro_no_ame__　　Instagram　ico_aoironoame　　URL　aoiro6666.wixsite.com/ico-illustration
E-MAIL　ico.aoirono.ame@gmail.com
TOOL　ibis Paint X / iPad

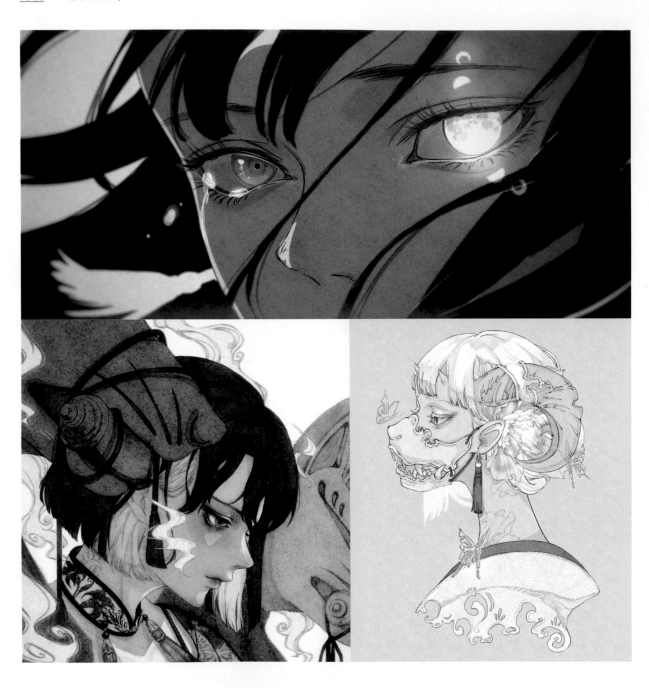

PROFILE

2021年開始以社群網站為中心發表創作。喜歡白色和藍色，也喜歡和洋混合的奇幻風格。

COMMENT

製作插畫時，我最重視的是「要表達出什麼樣的感情」，所以我主要會用上半身的特寫構圖，努力畫出能讓人感受到情境的表情。我的畫風特色是喜歡把對立的概念組合在一起，例如「生與死」、「光與影」。同時我希望能在寂寞又悲傷的感覺中散發一絲溫暖，所以我會注意把線條畫得很柔軟。過去我畫畫大多是為了讓自己的心境得到昇華，今後我更希望能幫忙保管別人的想法，幫他們把想法畫成公開的作品。

1
2 3
4

1「月夜」Personal Work／2021　2「Inari」Personal Work／2021　3「緣（暫譯：緣）」Personal Work／2022　4「Empty」Personal Work／2022

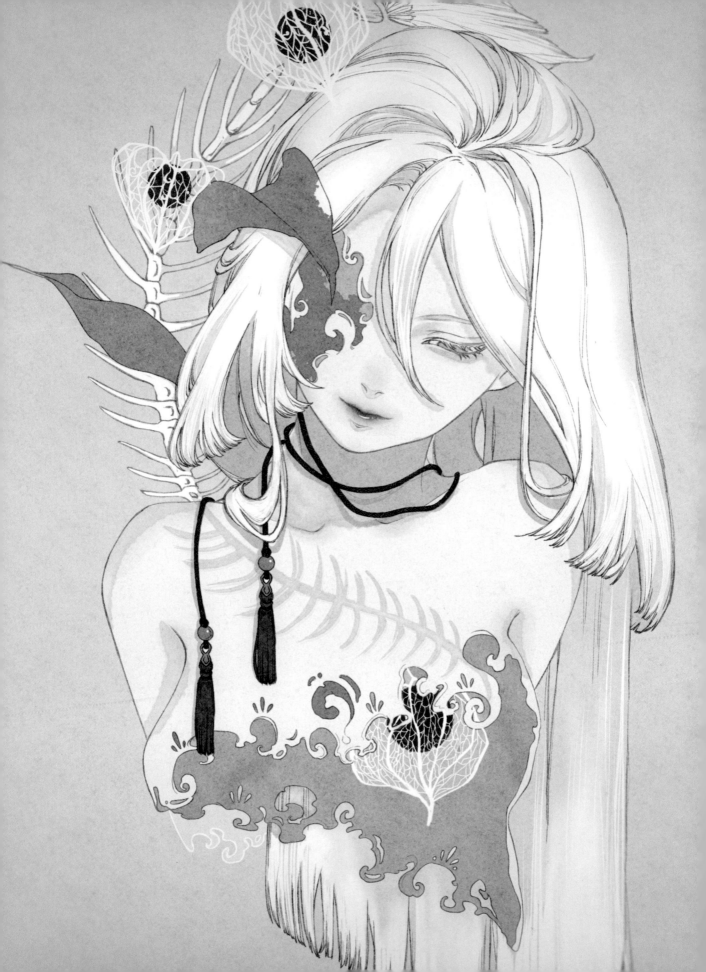

石田 ISHIDA

Twitter　segu_ishida　　Instagram　ishida.segu　　URL　—
E-MAIL　ishida.segu@gmail.com
TOOL　CLIP STUDIO PAINT PRO / Blender / Live2D / After Effects CC / iPad Pro

PROFILE　　2003年生，經常畫風景和男孩子。2020年獲得「pixiv高中生插畫比賽」最優秀獎（首獎）。

COMMENT　　我畫風景時，喜歡把透視感和質感盡可能正確無誤地畫出來。我也很擅長畫那種有排列大量相同物品的結構，以及具有立體感和景深的構圖。我重視的是背景和人物所形成的空間要讓人看得很享受，會特別講究要畫出漂亮的光線。關於作品風格，常有人說我設計的男性角色服裝和憂鬱的表情很有魅力。我喜歡人工感的產物，常使用3D繪圖軟體Blender來製作背景。今後我想試著和企業合作遊戲角色設計、視覺藝術或MV之類的工作。

1
2
　　3

1「社会的距離（暫譯：社交距離）」Personal Work／2022　2「無題」Personal Work／2022　3「無題」Personal Work／2022

itousa

Twitter _itousa Instagram _itousa URL www.itousa.jp
E-MAIL itousacore@gmail.com
TOOL Procreate / Photoshop CC / After Effects CC / iPad Pro

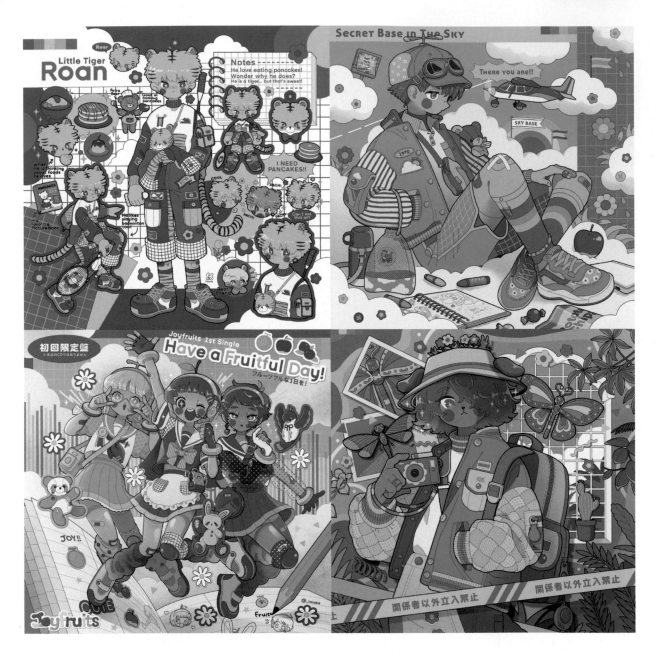

PROFILE

創作者、插畫家。畫的是能勾起童心、繽紛搶眼的插畫。平常主要是在製作原創的插畫和商品，並在日本國內外發表。2022年製作了原創繪本並獨立出版。目前正在學習英文。擅長的項目是角色設計和商品設計。

COMMENT

我畫畫時特別重視的是要讓看的人就像回到小時候的自己，從我的作品中感受到純粹的興奮感與幸福感。因此我比別人更講究配色和畫出漂亮的線條。我的畫風特色應該是鮮豔的配色、獨特的角色設計和他們的服裝吧。此外我並沒有限制自己的畫風類型，我覺得有點像是「介於動畫和繪本的畫風」，常常會在畫中加入簡單的花、雲朵、格子、布偶等元素。今後我想持續創作出讓孩子們長大後也會繼續喜歡的角色。

1 2
3 4 5

1「Character sheet: Roan」Personal Work／2022 2「Secret Base in The Sky」Personal Work／2022
3「Have a Fruitful Day!」Personal Work／2021 4「A Monopoly of The Mysterious Greenhouse」Personal Work／2022
5「FUNNYMATES on a textbook cover」Personal Work／2022

犬プール INUPOOL

Twitter 1nupool Instagram 1nupool URL 1nupool.com

E-MAIL 1nupool3@gmail.com

TOOL Procreate / CLIP STUDIO PAINT EX / HUION Kamvas Pro / iPad Pro

PROFILE 喜歡畫有紅紅臉頰和呆毛的可愛風插畫。

COMMENT 我的插畫主題是可愛又帶有一絲幽默的世界觀。我在創作時，會為畫中登場的人物或動物們添加背景故事，希望讓看的人也能覺得有趣。此外我為了表現畫中的世界觀，會一邊構思背景一邊把我想像中的世界用心地畫出來。今後我希望能製作插畫書，然後也想試著畫漫畫！

1		4
2	3	5

1「ステーキもぐもぐ（暫譯：大口吃牛排）」Personal Work／2021 2「とびばこどっかん（暫譯：跳箱呼咚）」Personal Work／2022

3「もも缶あけて（暫譯：幫我開桃子罐頭）」Personal Work／2022 4「はみがき粉ぎゅう（暫譯：擠牙膏）」Personal Work／2021

5「もちもちお月見もち（暫譯：Q彈的賞月麻糬）」Personal Work／2021

イノウエ ノイ　INOUE Noi

Twitter　inoue_noi　　Instagram　inoue_noi　　URL　potofu.me/inouenoi
E-MAIL　inoue.noi2525@gmail.com
TOOL　Photoshop CC / Procreate / iPad Air

PROFILE　　1999年生，目前住在靜岡縣。插畫家。2021年開始創作，主要畫胖嘟嘟的女生和房間。

COMMENT　　我喜歡室內裝潢和雜貨，會一邊想像「真希望有這樣的房間」一邊畫畫。我很常用粉紅色畫畫，並且會加入光線和陰影，希望畫出充滿臨場感，讓人看了會印象深刻的場景。也想把自己小時候「好想精心打扮」、「好想成為公主」、「對魔法少女的嚮往」這些想法認真地畫出來。今後我想要挑戰各種事情，例如音樂CD封套上的插畫、雜誌內頁插畫、書籍裝幀插畫或是製作插畫商品等。

1	2	4
	3	

1「もう pm5:00（暫譯：已經下午5點了）」Personal Work／2022　2「反省会（暫譯：反省會）」Personal Work／2022
3「大人になれない（暫譯：無法成為大人）」Personal Work／2022　4「お姫様になりたかった（暫譯：好想成為公主）」Personal Work／2022

いふ IFU

Twitter　Iftuoma　　Instagram　—　　URL　—
E-MAIL　ifu0650@gmail.com
TOOL　ibis Paint X / Galaxy Note20 Ultra 5G

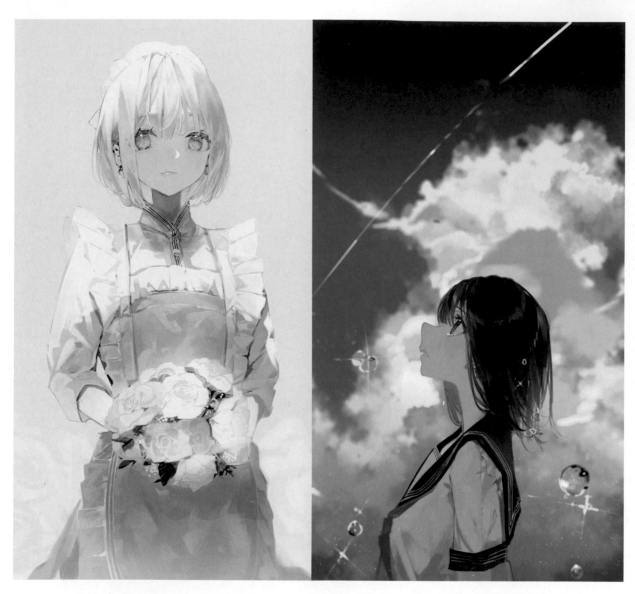

PROFILE　　　自由接案的插畫家。

COMMENT　　我製作插畫時最重視插畫的質感、透明感和光線，我想讓人在第一眼看到的瞬間，就發出「喔喔！」的讚嘆，希望能畫出這樣的作品。關於畫風特色，
　　　　　　我常常被大家稱讚的果然還是透明感和光線，我很擅長畫玫瑰之類的花還有水的表現，也畫過很多次。今後我想試試看輕小說的裝幀插畫和角色設計。
　　　　　　希望能一邊增加自己會畫的主題，一邊挑戰各式各樣的工作。

```
1   2   3
        4
        5
```
1「メイド（暫譯：女僕）」Personal Work／2022　2「今更になってあの夏を思い出して（暫譯：過了這麼久還是會想起那個夏天）」Personal Work／2022
3「笑顔に咲く花（暫譯：開在笑臉上的花朵）」Personal Work／2022　4「evening」Personal Work／2022
5「春を迎えに行く（暫譯：迎接春天）」Personal Work／2022

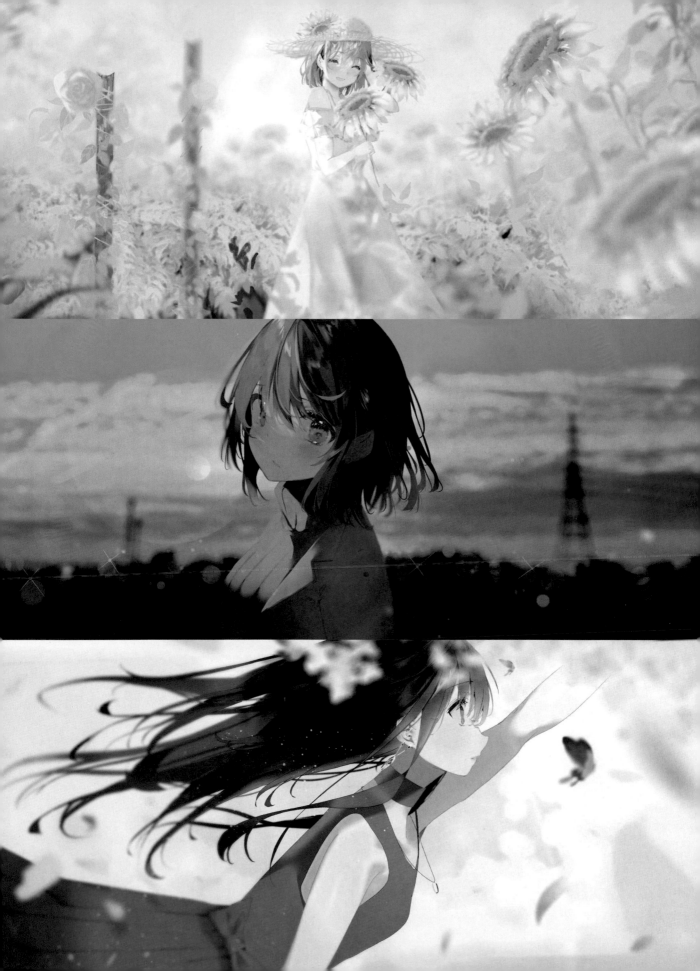

うた坊 UTABOU

Twitter　chicken_utk　　Instagram　chicken_utk　　URL　chickenuuutk.wixsite.com/utaka-portfolio
E-MAIL　utabou.horaana@gmail.com
TOOL　　CLIP STUDIO PAINT EX / iPad Pro

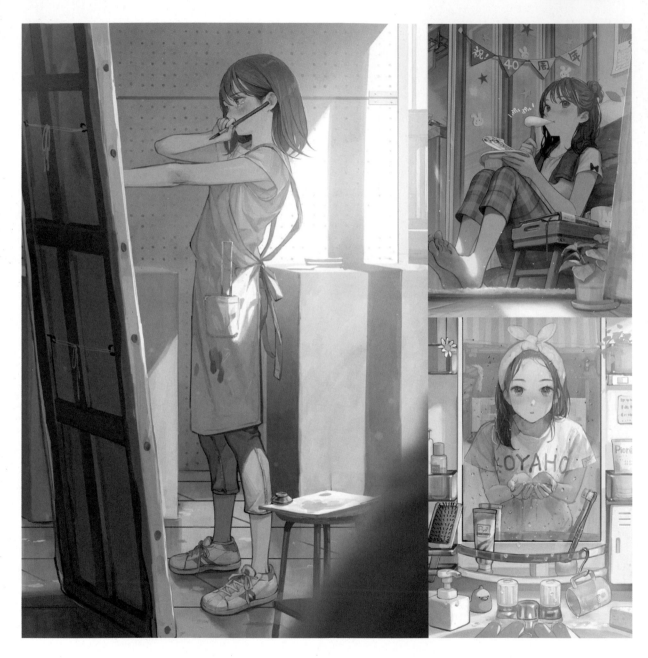

PROFILE　　在遊戲公司上班的兼職插畫家。喜歡把日常生活中美麗的瞬間擷取下來，畫成精緻的插畫。

COMMENT　　我想畫出具有現實感的空間，想要畫出能表現個性和感情的人物插畫。我對背景裡的小物安排也十分講究，如果有人能注意到這些細節會讓我很開心。
　　　　　　關於我的畫風特色，在平淡的日常生活中，有時我會看到覺得好美好想畫出來的景色或人物，所以常常讓這樣的景致或瞬間成為我作品的主題。今後
　　　　　　我希望能和喜歡我的作品的人們一起創作出很棒的東西。

| 1 | 2 | 4 |
| | 3 | |

1「なんでちゃんと向き合わなかったん。（暫譯：為什麼沒有好好面對呢）」Personal Work／2021　2「無題」廣告／2021／LOTTE
3「Good Morning.」Personal Work／2021　4「無題」Personal Work／2022

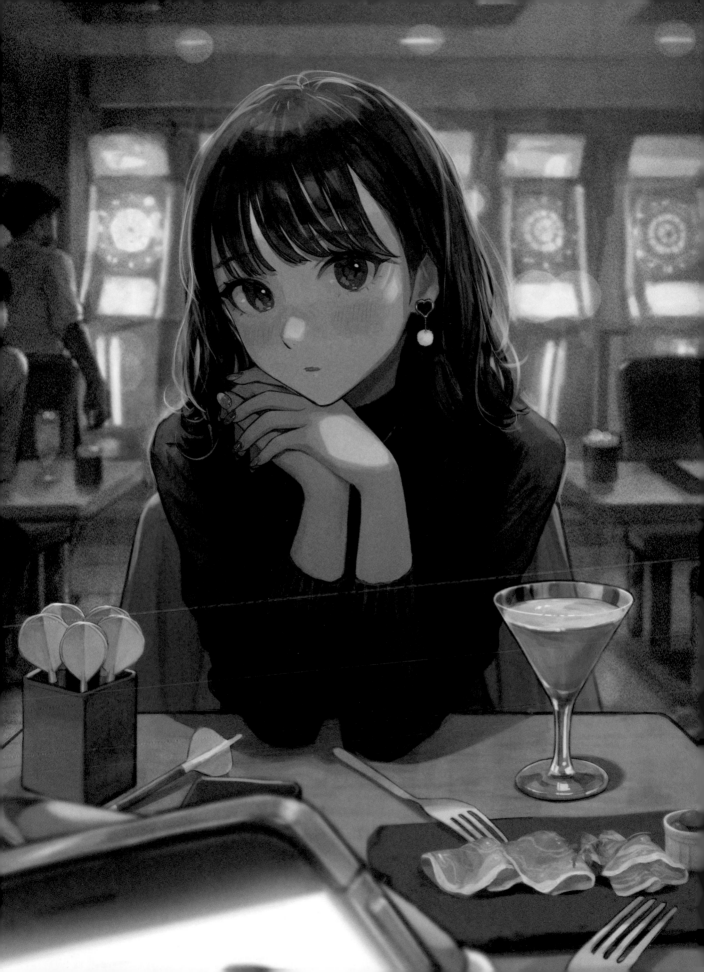

utu

Twitter　ut＿＿66　　Instagram　ut＿＿66　　URL　—
E-MAIL　utugiirai66@gmail.com
TOOL　CLIP STUDIO PAINT EX / iPad Pro

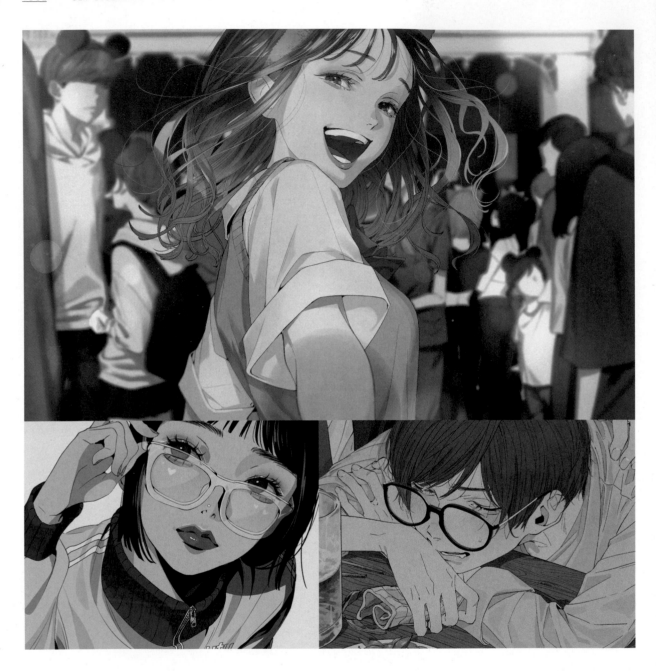

PROFILE　目前住在靜岡縣，2022年3月從專科學校畢業後，同年4月成為自由接案的插畫家並以社群網站為中心發表創作。畫風多元，從暗黑風到流行風，還有描繪淡淡的青春故事等，各種風格都有。2022年7月舉辦了個展「現在地 -from here-」。

COMMENT　我畫畫時特別講究「表情」和「眼睛」，如果看到的人可以從這些地方去想像「畫中的人在想什麼呢」，我就會很開心。我每一張插畫的空氣感和色調都有微妙的差異，希望能讓看的人稍微體驗到宛如置身在那個空間的心情。我的畫風特色是常常變換不同畫法，例如在畫酷帥風格或流行感的插畫時，以及悲傷場景的插畫時，我會改變色調或改用不同的筆型工具來畫線稿。今後我希望能接到裝幀插畫、廣告等更多不同領域的插畫工作，如果有機會能畫漫畫的話就太好了。

```
1
2  3    4
```

1「迸る（暫譯：迸發）」Personal Work／2022　2「track!」Personal Work／2022
3「そんな日もあるさ（暫譯：也有像那樣的日子）」Personal Work／2021　4「無題」Personal Work／2022

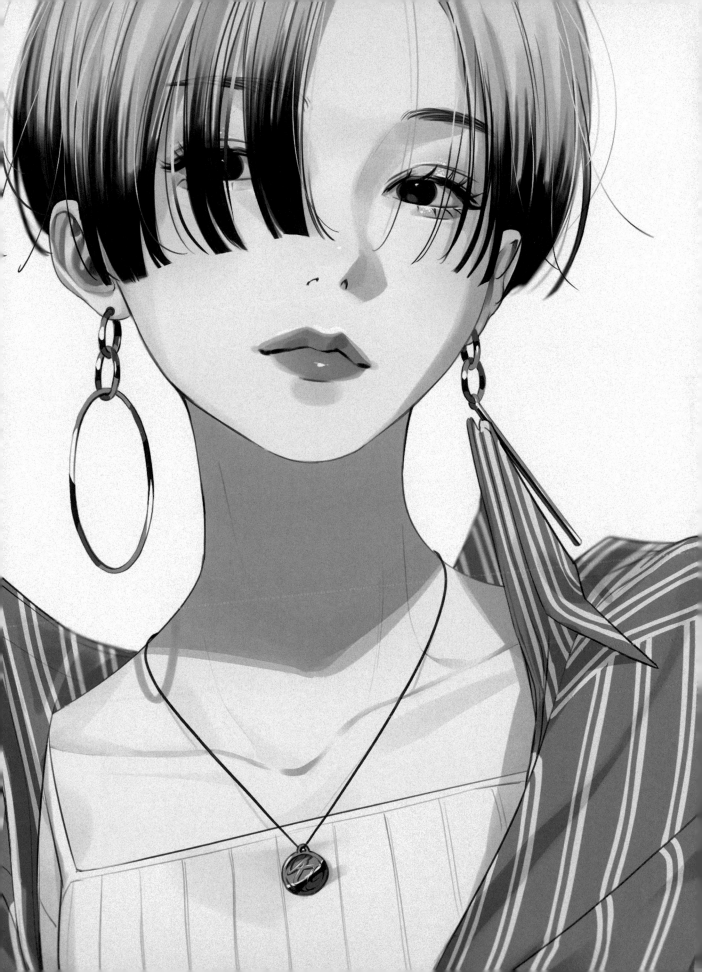

うひじ UHIJI

Twitter	uhihihiji	Instagram	u_hiji	URL	—

E-MAIL　uhihihizi@gmail.com

TOOL　CLIP STUDIO PAINT EX / Wacom Intuos Pro

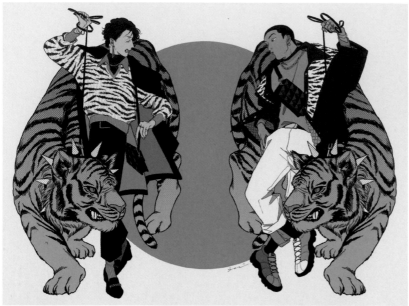

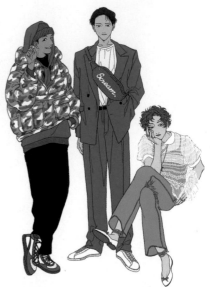

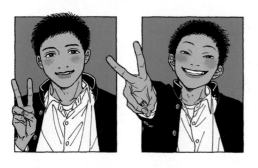
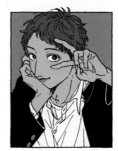
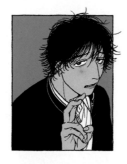
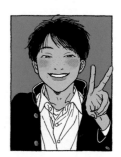

PROFILE　1996年生，宮崎縣人。插畫家、漫畫家。在社群網站上發表「虛構的高中生」系列主題的插畫。有描繪無關緊要日常的單格插畫，也有充滿時尚感的插畫，什麼風格都畫。

COMMENT　在製作插畫時，我特別在意的是要讓人物的動作和姿勢看起來更有生命力。我的目標是畫出能從表情與動作看出每個人物的性格和日常習慣，打造出會讓人愛上的人物。今後我想嘗試雜誌內頁插畫、書籍裝幀插畫和角色設計之類的工作。

1	2	
3		4

1「2022」Personal Work／2022
2「裝苑7月号 気になる3つの現代メンズファッションの歴史（暫譯：裝苑7月號 令人好奇的3種現代男裝的歷史）」內頁插畫／2022／文化出版局
3「無題」Personal Work／2021　4「Xmas_2021」Personal Work／2021

泳 EI

Twitter　eieio35　　Instagram　eieio3514　　URL　potofu.me/eieio

E-MAIL　eieio3514@gmail.com

TOOL　Photoshop CC / Procreate / iPad Air

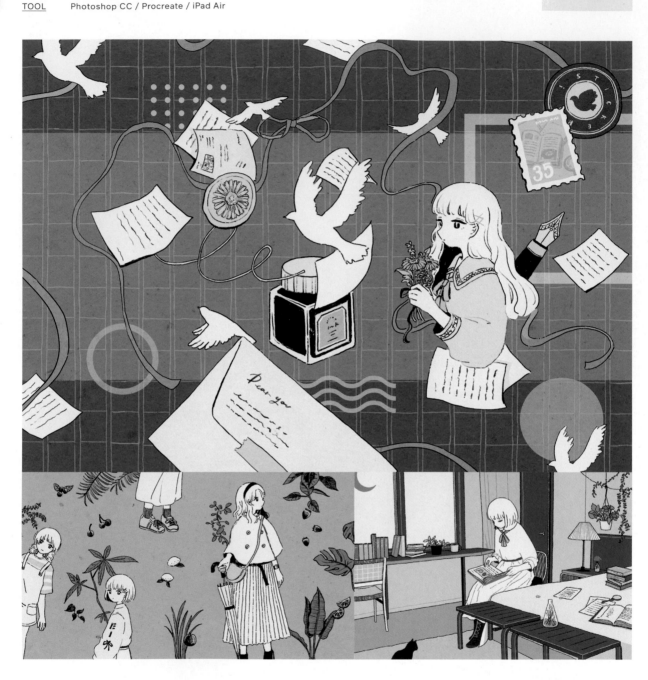

PROFILE　目前住在關西的插畫家兼平面設計師，2016年開始創作，主要從事MV和商品的製作。學生時代學的是書籍設計，所以很喜歡書和印刷品。平常也會把插畫集製作成手工書。

COMMENT　我插畫的主題通常是懷舊又有點奇特的世界，為了表現出畫中的氣氛，我會特別講究色調和筆觸。我最大的風格特徵應該是用到的顏色比較少，我會刻意減少用色，或者是調整整體的色彩平衡，讓作品呈現出如同印刷品般的手工質感。關於今後的展望，由於我經常從音樂和書籍中獲得靈感，因此希望能有機會挑戰更多CD封套、裝幀插畫之類的工作。

1		
2	3	4

1「breather」Personal Work／2022　2「植物」Personal Work／2022
3「the night goes on」Personal Work／2021　4「hideaway」Personal Work／2021

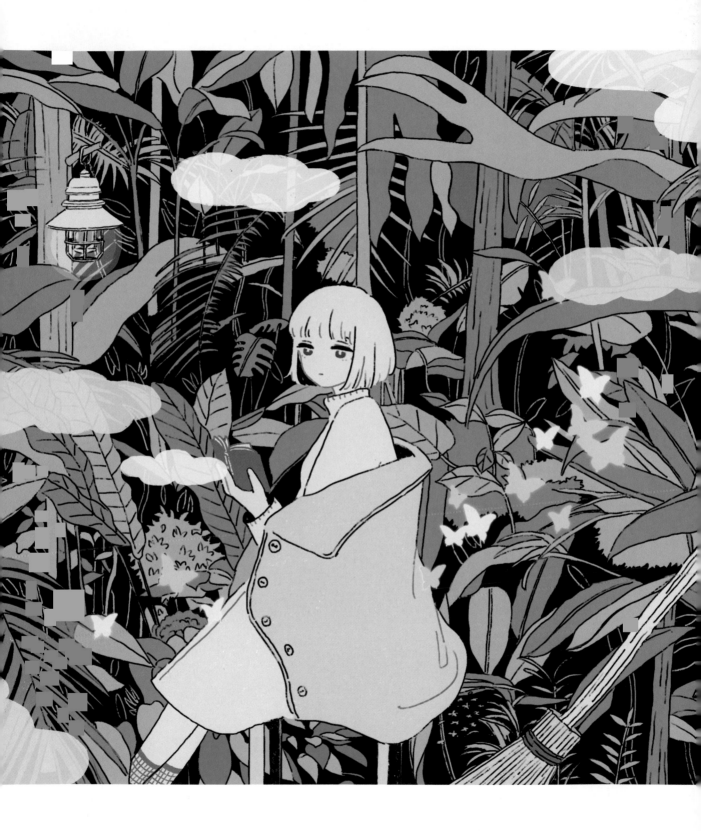

ezu

Twitter E401zk Instagram — URL ezu104k.jp
E-MAIL e401zk@gmail.com
TOOL CLIP STUDIO PAINT PRO / iPad Pro / Wacom Cintiq Pro 16

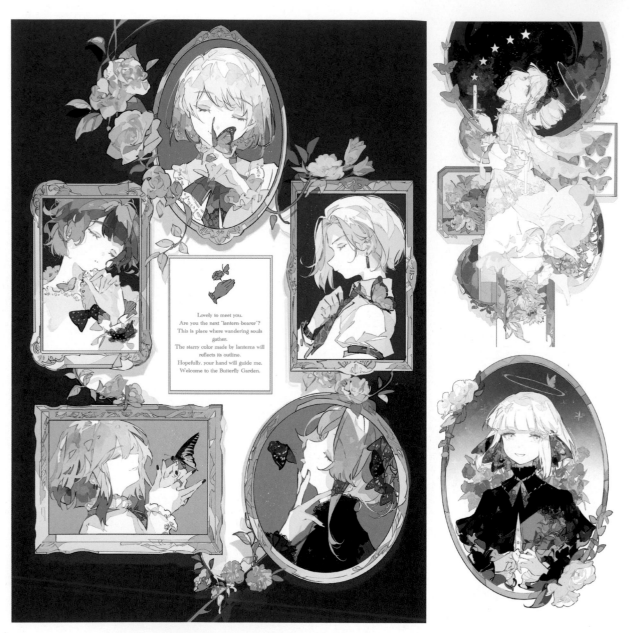

Lovely to meet you.
Are you the next "lantern-bearer"?
This is place where wandering souls
gather.
The starry color made by lanterns will
reflects its outline.
Hopefully, your hand will guide me.
Welcome to the Butterfly Garden.

PROFILE 我喜歡蝴蝶、標本和畫框，也很喜歡音樂，喜歡吃的蛋糕是蒙布朗。

COMMENT 我很重視創作時的氣氛，常一邊聽音樂一邊畫畫。我特別喜歡像彩繪玻璃般帶有透明感的色調，畫風特色是畫面的留白和色彩的對比等，我發現別人
 在看我的作品時，通常都會先注意到顏色。我會在作品中刻意保留偶然畫出來的筆跡，一邊享受「畫畫」這件事一邊創作。今後我有很多想挑戰的事，
 像是繪本或明信片上的插畫、手工藝品、動畫等，我會加油的。

2	4
1	
3	5

1「Bfy-Garden」Personal Work／2022 2「Bfy-angle」Personal Work／2022 3「Bfy-good evening」Personal Work／2022
4「サラの刹那（暫譯：Sara的刹那）／清水コウ」MV插畫／2021／清水コウ
5「シンの終演（暫譯：Shin的終場表演）／清水コウ」MV插畫／2022／清水コウ

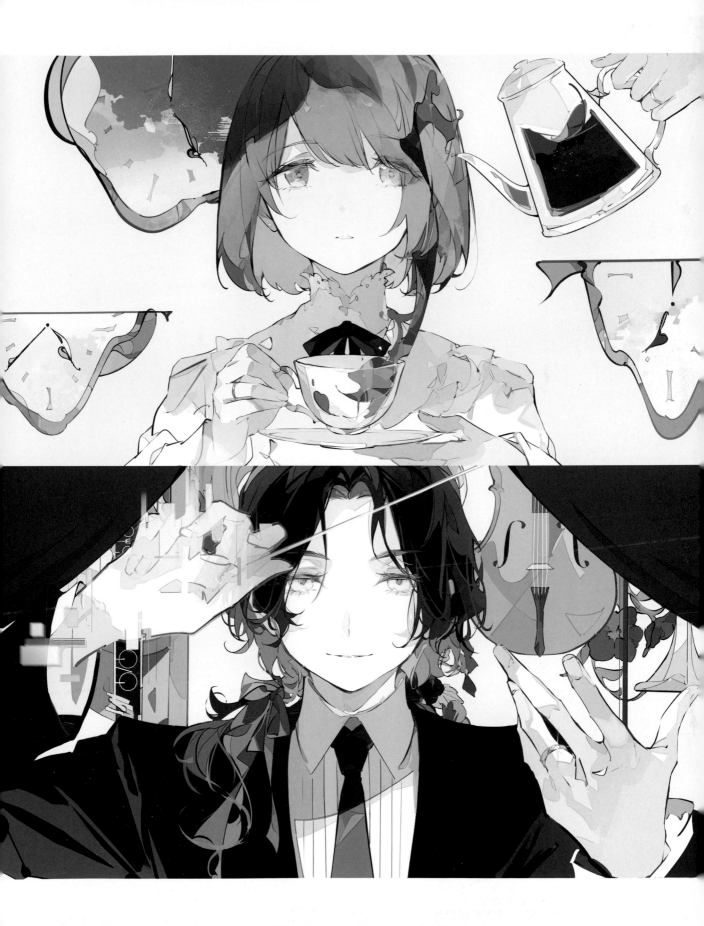

EMU

Twitter　emu_bb　　Instagram　emu_bb　　URL　www.emubb.com
E-MAIL　info@emubb.com
TOOL　壓克力顏料 / Illustrator CC / Procreate / iPad Pro

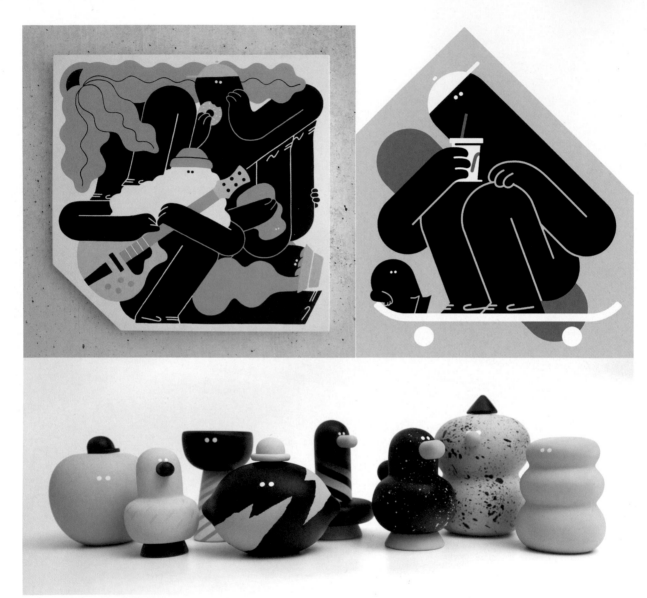

PROFILE　之前曾經從事平面設計師的工作，直到2016年開始從事藝術創作。我會從造船廠取得廢棄的木屑作為再生材料，重新打造成外型精緻的雕刻作品或是畫成彩繪作品，在日本及海外各地舉辦藝術展。也有和NIKE、寶可夢等眾多品牌進行聯名合作。

COMMENT　我很喜歡畫只有兩個圓點、面無表情的臉，搭配有點怪異、像是簡單圖形的姿勢，我想用這樣的減法繪畫，畫出能讓看的人想像力膨脹的作品。今後我想試著創作出可以在路上欣賞的壁畫（mural）與公共藝術。

1	2	
3		4

1「Holiday」個展用作品／2022／All About Art gallery　2「Riding On The Wind」海報／2022／Stupid Krap
3「Sculptures」個展用作品／2022／AO Bar　4「Skateboarder」海報／2022／Stupid Krap

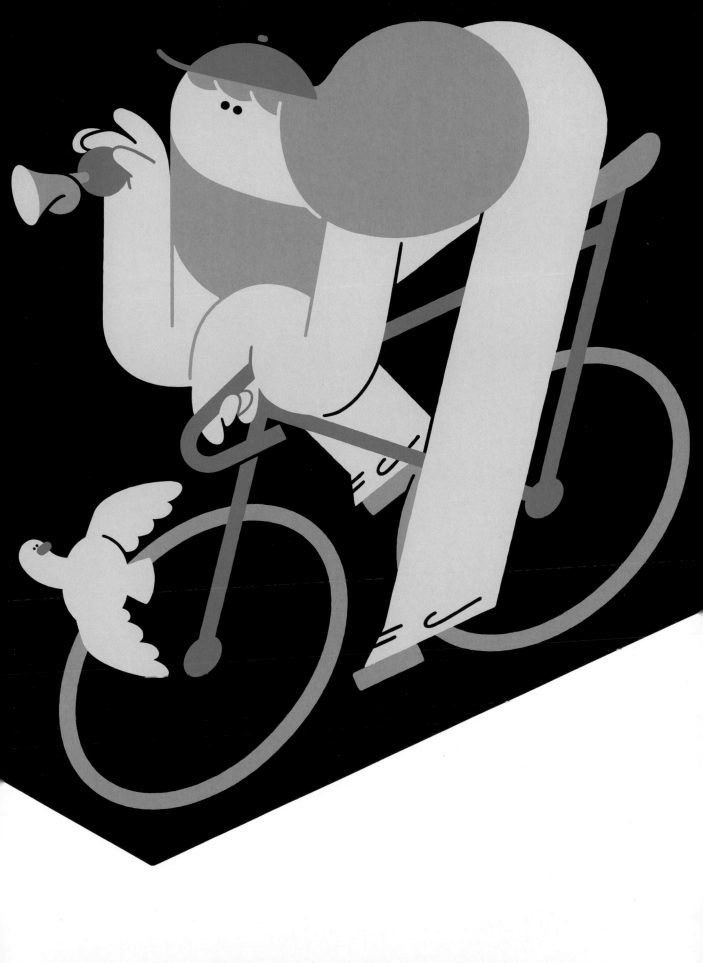

及川真雪 OIKAWA Mayuki

Twitter MayukiOikawa　**Instagram** oikawamayuki　**URL** ―

E-MAIL maucieprank@gmail.com

TOOL 不透明壓克力顏料 / 鉛筆 / Photoshop CC / Procreate / iPad Pro

PROFILE　來自神奈川縣的插畫家，畢業於多摩美術大學平面設計系。從事雜誌內頁插畫、企業廣告等工作，也有在日本國內外舉行展覽活動。近年的主要工作有2020年無印良品夏季特賣活動插畫、2021年橫濱 MORE'S 購物商場春夏活動視覺設計、2022年《Metromin. 4月號》雜誌的封面插畫等。

COMMENT　我擅長把人際關係中產生的扭曲情感畫成充滿懸疑感的插畫，我常會在同一張畫中融入「熱情與寂靜」、「悲傷與愛情」這類看似相反卻又相關的元素。我希望觀眾在看到我的作品時，會根據他過去的經驗或當下的精神狀態不同，而產生出不同的見解。關於插畫風格，我擅長畫人物畫，會搭配動植物與適合的時裝風格，我會用不透明壓克力顏料畫出色彩鮮豔，眼神和表情都令人印象深刻的人物和群像。在讓人看了驚嘆的強烈色彩中，包含著細膩的暗喻、詩歌般的故事。今後若能接到電影海報、小說內頁插畫等帶有故事性或具有特定主題的工作，我會很開心的。

1
2 3 4　5

1 「Merry little christmas」Personal Work／2021　**2** 「bleeding」Personal Work／2022
3 「hereafter」Personal Work／2021　**4** 「Greatest Hits」Personal Work／2021　**5** 「Folks BY IOQ」網站／2022／REALGATE

太田麻衣子 OTA Maiko

Twitter ekemato　Instagram ota_maiko　URL otamaiko.tumblr.com
E-MAIL otamaiko1720@gmail.com
TOOL 不透明水彩 / 水彩紙 / Photoshop CC / Procreate / iPad Pro

PROFILE　　插畫家，來自和歌山縣，目前住在東京都。在多摩美術大學研究所修畢博士前期課程，專攻平面設計研究領域。喜歡狗狗。

COMMENT　　我畫畫時特別在意的，是想在簡單的插畫中表現出溫暖和情感。無論是在上色或是描繪線條時，我都會隨時注意兼顧簡潔的平面感與作品的言外之意。
　　　　　　我很喜歡狗，所以常常讓狗狗出現在插畫作品中，特別擅長畫人物、生物以及圍繞在他們周圍的情景。今後我希望能嘗試書籍的裝幀插畫和內頁插畫、
　　　　　　廣告、網站等各領域的插畫工作。

1		
2	3	4

1「海岸線再訪（暫譯：海岸線再訪）／スカート」CD封套／2021／波麗佳音／IRORI Records
2「幸あらんことを（暫譯：祝你們幸福）」Personal Work／2019　3「夢のまたたき（暫譯：頃刻的夢）」Personal Work／2022
4「森の中（暫譯：森林中）」Personal Work／2021

岡 大夢 OKA Hiromu

Twitter	otp_otopi	**Instagram** otp_otopi	**URL** www.behance.net/hi51993oh766b

E-MAIL okatheponjuice@gmail.com

TOOL Risograph（孔版印刷機）/ After Effects CC / Cinema 4D / Illustrator CC / Photoshop CC /
Procreate / Wacom Intuos Pro / iPad Pro

PROFILE　1993年生於愛媛縣。作品以動態圖像為主，會用手繪結合電繪的方式來創作，2019年開始用「理想印刷機（Risograph）」※來創作逐格動畫。目前在日本國內外的各種媒體發表影像作品。

COMMENT　我在當影片創作者的時候，其實很少有機會去思考自己的作品特色或提升自我，不管接哪種案子，都是用千篇一律的方式做出來。不過，後來我漸漸會在創作過程中閃過「如果是我的話就會這麼做」的念頭，這讓我的創作獲得了提升。我現在會刻意用一些不適合商業案件的表現手法，為每個作品耗費心力並重視自己內心的風景，以非常個人化的表現手法作出來。最終的成品就是帶有手繪感而且抽象化的作品，我想這就是我的特色吧。在創作上，我非常重視「言語化」這件事，每支影片製作完成時，我都會立刻糾錯，以每一幀為單位，仔細檢查每格畫面是否有清楚表達出我「為什麼要這樣動」的原因。

1 **2**	1「O」Personal Work／2022　2「CLAY Risograph feat. Hiromu Oka」網站影像／2022／富士軟片設計中心
3 **4**	3「映像作家100人2021（暫譯：2021年的百大影片創作者）」宣傳影片／2021／BNN
	4「報道ステーションOP（暫譯：報導STATION 片頭曲）」電視影片／2021／朝日電視台

※編註：「理想印刷機（Risograph）」是由日本「RISO 理想科學工業株式会社」研發的孔版印刷（網版印刷）機台，透過單色疊印的效果，可創造出獨特手感。

OKADA

Twitter HOOOOJICHA Instagram okadahoooojicha URL potofu.me/okada
E-MAIL hoooojicha0528@gmail.com
TOOL CLIP STUDIO PAINT EX / Wacom Cintiq 22

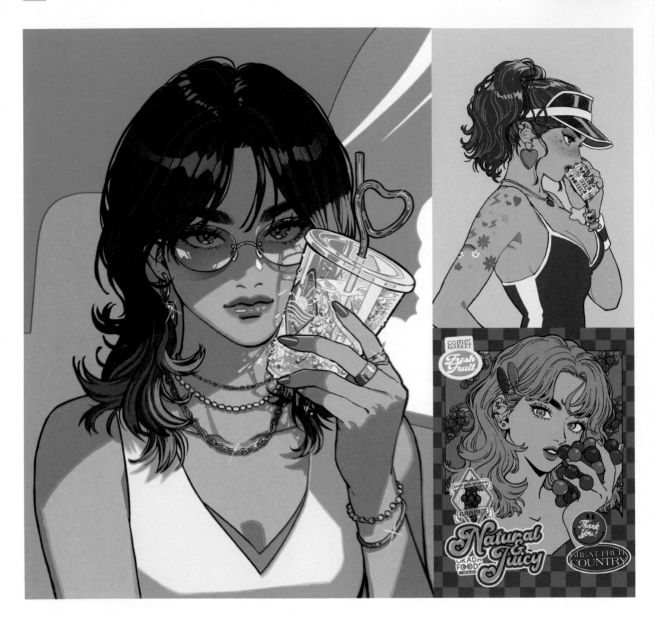

PROFILE 長野縣人，曾任漫畫家助手和社群遊戲的繪師，2019年時開始創作原創插畫，主要在社群網站上發表。

COMMENT 我畫畫時特別講究的是華麗的用色，還有直視鏡頭般讓人心跳加速的視線。我很重視眉毛和妝容，想畫出能吸引目光的插畫。基本上，我的作品都會直接反映出我的喜好。我的畫風應該是有點懷舊的氛圍、強而有力的眼神和配色吧。關於今後的展望，希望能做時尚產業、彩妝的廣告、商品包裝等，總之只要是需要我的地方，我都想去做做看。

1 「Moootion!!!／中島雄士」CD封套／2022／FIRST CALL RECORDINGS 2 「Cell phone」Personal Work／2022
3 「Grape」商品插畫／2022／VILLAGE VANGUARD 4 「take it off」Personal Work／2022

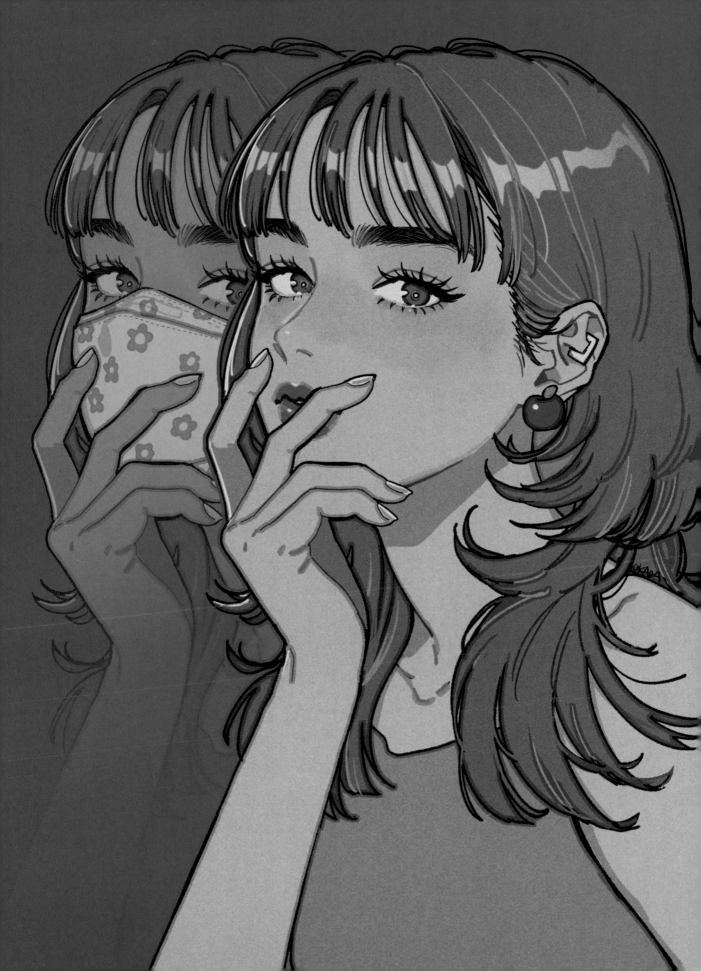

OK!i!N OKIN

Twitter　—　Instagram　o_k_i_n　URL　—
E-MAIL　okinokinokin333@gmail.com
TOOL　Photoshop CC / 不透明壓克力顏料 / 噴漆

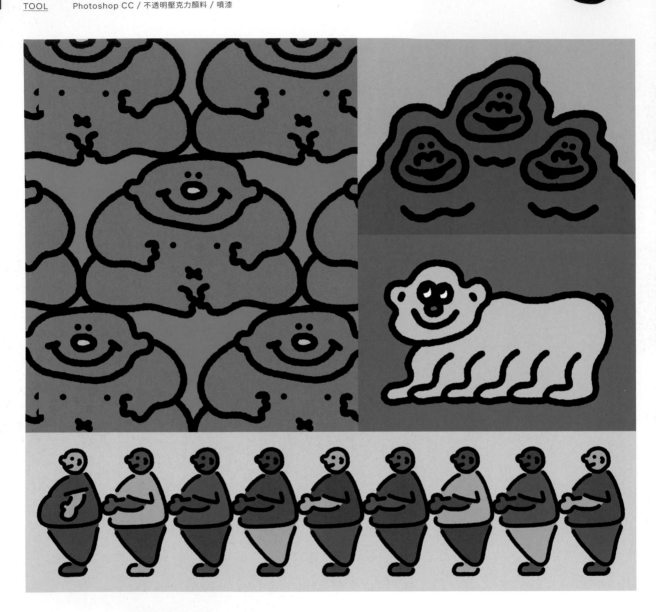

PROFILE　持續畫著可愛的顏色和形狀。喜歡的動物是長頸鹿、食蟻獸和猴子。

COMMENT　我想創作的東西，是那種即使時代和流行改變了，也能一直覺得很可愛的東西。我在畫實體作品時，會從各式各樣的素材和創作手法中摸索出有趣的關聯並且活用在作品中。我的作品風格應該是簡單、容易親近的顏色和形狀吧。今後的展望，我想做出那種只要擺在那裡就能為日常生活帶來樂趣的作品，此外我也想做那種龐大到嚇人的立體作品。

1	2	5
	3	
	4	

1「AKACHAN（暫譯：嬰兒）」Personal Work／2020　2「GORILLAS」Personal Work／2022　3「MONKEY」Personal Work／2021
4「MAE NI NARAE（暫譯：向前看齊）」Personal Work／2022　5「PARTY」Personal Work／2022

おく OKU

Twitter　2964_KO　　Instagram　—　　URL　—
E-MAIL　oknk2964@gmail.com
TOOL　Procreate / iPad Pro

PROFILE　　2000年生，喜歡日本傳統的禮服和盔甲。

COMMENT　　我創作時特別重視的是恰到好處的細節描繪，然後就是畫我想畫的東西。此外，我特別講究畫中的光影安排和空間感的營造。今後我會繼續創作插畫，也想試著畫小說的裝幀插畫或是畫漫畫。

1　2
　　4
3

1「白太刀（暫譯：武士刀）」Personal Work／2022　2「雲水（暫譯：苦行僧）」Personal Work／2022
3「刀」Personal Work／2022　4「椿（暫譯：山茶花）」Personal Work／2022

尾崎伊万里 OZAKI Imari

Twitter sn_ozk Instagram ozk_gggg URL ssnozk.tumblr.com
E-MAIL ozk9111@gmail.com
TOOL Photoshop CC / Blender / 3DCoat / Procreate / iPad Pro / Wacom Intuos Pro

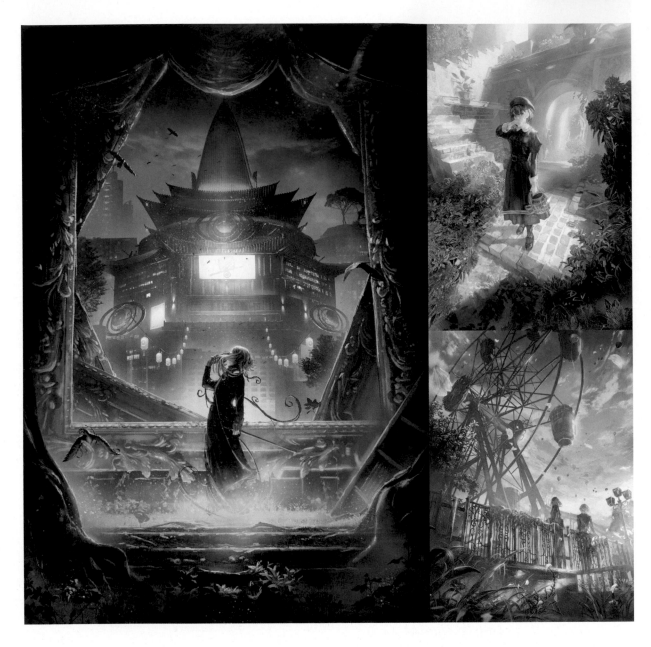

PROFILE　插畫家／概念藝術家。曾在遊戲公司擔任資深／主美術師，2022年起轉為自由接案。從事插畫、背景美術、視覺藝術、概念藝術※、MV製作等工作。參與過創作型歌手「Eve」的許多作品，並且在「Eve Live Tour 2022 迴人」巡迴演唱會擔任主視覺藝術設計、影像概念藝術等工作。

COMMENT　我畫畫時會特地花時間好好設計版面和光線，我的目標是製作出包含溫度、濕度、風向、空氣感等，可以讓觀眾感受到畫中世界觀的作品。為了打造出具有現實感同時又稍微脫離常軌的風景，我很喜歡把畫中的元素和環境光做得比現實更誇張。今後我想繼續做動畫和遊戲的概念藝術、美術設定之類的工作。我也很喜歡鬼故事和日式恐怖類型的作品，如果有這類的案子，請一定要找我合作喔。

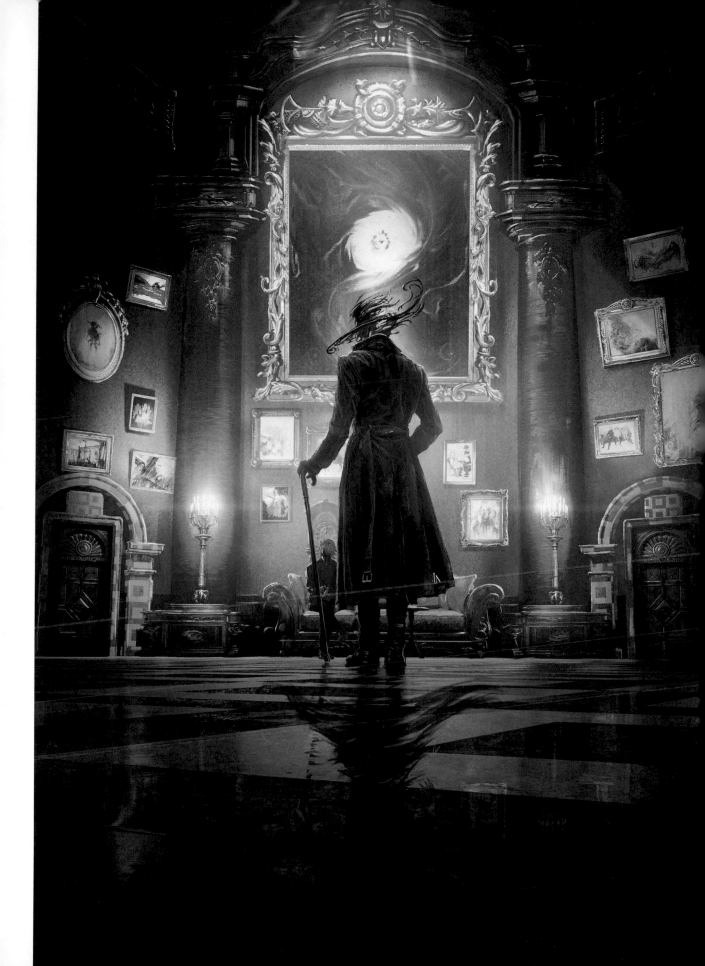

おさつ OSATSU

Twitter osatsu_032　**Instagram** osatsu_032　**URL** —
E-MAIL osatsu0323@gmail.com
TOOL Photoshop CC / Procreate / iPad Pro

PROFILE
一邊當上班族，一邊創作自己的作品。目前為止做過書籍的內頁插畫和封面插畫、數位音樂專輯的封面，藝人周邊商品的插畫等。

COMMENT
我平常喜歡看輕鬆搞笑的喜劇，因此也會在畫中加入一些搞笑元素，希望畫出不那麼硬梆梆的作品。我的作品風格是我常常會從日常生活中擷取的片刻情景，還有就是我會用自己獨特的筆觸去畫人物、風景和靜物。我接過很多書籍、商品和音樂專輯封面的工作，這些工作今後我也想繼續做下去。此外，我之前的作品有獲得不少人的回應，從小孩到大人都有，這讓我未來也想挑戰製作給兒童看的作品。

1	2	
3	4	5

1「ジャングルジム（暫譯：攀爬架）」Personal Work／2020　2「空中ブランコ（暫譯：空中鞦韆）」Personal Work／2021
3「花柄（暫譯：花朵圖樣）」Personal Work／2021　4「踊り子（暫譯：舞者）」Personal Work／2020　5「出会い（暫譯：相遇）」Personal Work／2020

おと OTO

Twitter oto_3046 Instagram ototoi3046 URL —
E-MAIL pacopipi.mio@gmail.com
TOOL Procreate / iPad Pro

PROFILE 2000年生，現在是自由接案的插畫家，作品大部分都以花卉為主題，描繪閃閃發光的女孩。

COMMENT 我的作品大部分都是在畫女生，為了在畫面中表現出這個女孩的空氣感、感情和溫度，我很講究配色和表情，尤其是眼睛，我每次都會很用心地去畫。
我想我的畫風特色大概是女孩的視線和強而有力的眼神吧。我的上色方式也很有自己的堅持，像是皮膚的光澤感和妝容的閃耀感，可以算是我的作品
特色之一吧。因為我很常畫女生，今後如果能接到和美妝或美容相關的案子，我會很開心的。

1
2 3

1「POP」Personal Work／2021 2「牡丹／peony」MV插畫／2022／牡丹もちの 3「素朴（暫譯：樸素）」Personal Work／2022

ONO-CHAN

Twitter	mgm_ono	Instagram	mgm_ono	URL —

Twitter　mgm_ono　Instagram　mgm_ono　URL　—
E-MAIL　onochan.mgm@gmail.com
TOOL　Photoshop CC／顏彩（日本畫顏料）／鉛筆／色鉛筆

PROFILE　藝術家／插畫家。持續在日本和國外發表作品，也耗費許多精力在舉辦個展、聯展等活動。曾在《Illustration》雜誌舉辦的第39屆「THE CHOICE」年度設計獎中獲得優秀獎。

COMMENT　不管是畫什麼主題，我都會重視自己的幻想，然後用有趣的方式把它畫出來。為了不要太偏離主題，我通常會先收集需要的資訊後才開始畫。為了把我腦中無以名狀的世界觀傳達給看的人，我會刻意畫出鮮明的形狀和微妙的鮮豔色彩。我想畫的是有點奇怪但別有深意，讓觀眾也會覺得有趣的插畫。今後我想嘗試看看CD封套之類和音樂相關的插畫工作。

1	2	
3	4	5

1「Home sweet home」Personal Work／2022　2「Man watering flowers」Personal Work／2021
3「ネルネルの丘（暫譯：黏呼呼山丘）」Personal Work／2021　4「Water of grace」Personal Work／2021
5「Sugar Sugar」內文插畫／2021／Kiblind Magazine

omao

Twitter　omao51061954　　Instagram　omao_2501　　URL　—
E-MAIL　omao51061954@gmail.com
TOOL　CLIP STUDIO PAINT PRO / ibis Paint X / iPad Pro

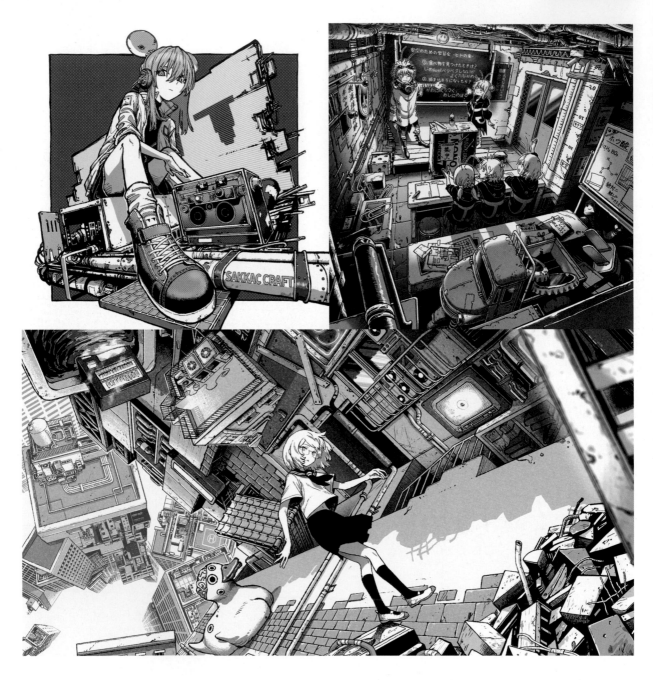

PROFILE　　我對上色實在不擅長，所以努力發展成現在這種不用上色也可以的畫風。

COMMENT　　我畫畫時會一邊重視玩心，一邊設計出讓別人也會覺得合理的畫面。最大的目標是讓人看了會產生「好想進去這個世界」、「好想再多看一點」的想法。
　　　　　　在技術層面上，我構圖時會刻意採取俯瞰角度或是低角度仰拍的視角，畫出極度誇張的透視效果，希望能把大家的目光吸引到畫面上。我基本上很少
　　　　　　上色，為了不要輸給那些彩色的漂亮插畫，我會特別花工夫營造出明顯的明暗對比。我的夢想是在少年雜誌上連載漫畫，今後我也會繼續努力。

1　「SAKKAC CRAFT」Personal Work／2021　2「ゴキブリの安全講習会（暫譯：蟑螂的安全講座）」Personal Work／2021
3　「トオトロジイダウトフル（Tautology Doubtful）」／ツミキ」MV插畫／2020／ツミキ
4　「GHOST IN THE SHELL／攻殻機動隊4K重製版」致敬視覺設計／2021／Bandai Namco Filmworks
　『GHOST IN THE SHELL／攻殻機動隊』4K重製版組合（4K ULTRA HD Blu-ray & Blu-ray Disc 2片入）發售中（Bandai Namco Filmworks）

1　2
　　　4
3

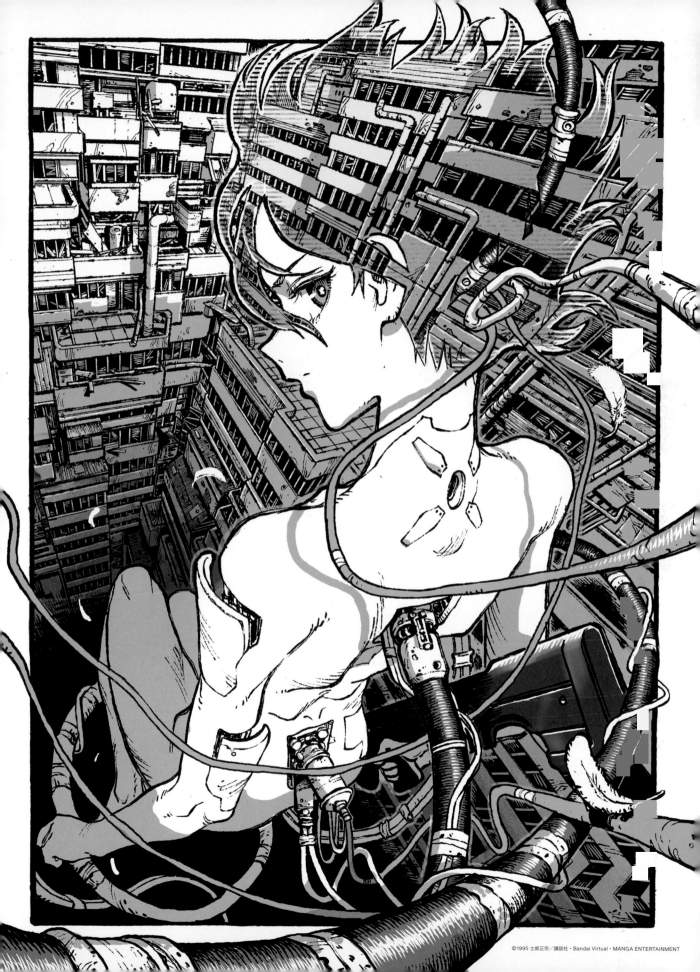

恢原 KAIHARA

Twitter　Obscure_1O2sW　Instagram　save.obscure　URL　lit.link/Obscure1O2sW
E-MAIL　sanguai86@gmail.com
TOOL　Photoshop CC / Procreate / iPad Pro / 油畫顏料

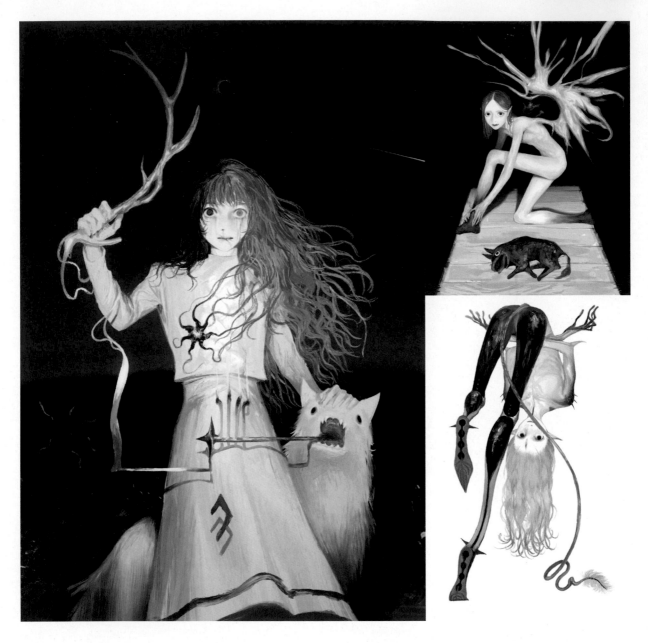

PROFILE　目前正在多摩美術大學就讀，2020年開始創作個人作品。

COMMENT　我會用插畫記錄我創作出來的孩子們，並且會刻意在記錄中，加入一點不確定的孤獨感。因此，我很珍惜在畫中找到的一些預兆或是痕跡之類的發現。
在畫風方面，我會刻意在作品中保留強烈的筆觸，這些重疊的筆跡就像是一種裝置，可以喚起我在創作這幅畫時的片刻記憶。今後我希望為各種類型的
創作活動提供插畫，也希望有一天能挑戰小說之類的裝幀插畫。

<table>
<tr><td>1</td><td>2</td><td rowspan="2">4</td></tr>
<tr><td></td><td>3</td></tr>
</table>

1「喪失と循環について（暫譯：關於喪失與循環）」Personal Work／2022　2「cruel song.」Personal Work／2022
3「type G.」Personal Work／2022　4「原初の大山羊（暫譯：原始的大山羊）」Personal Work／2022

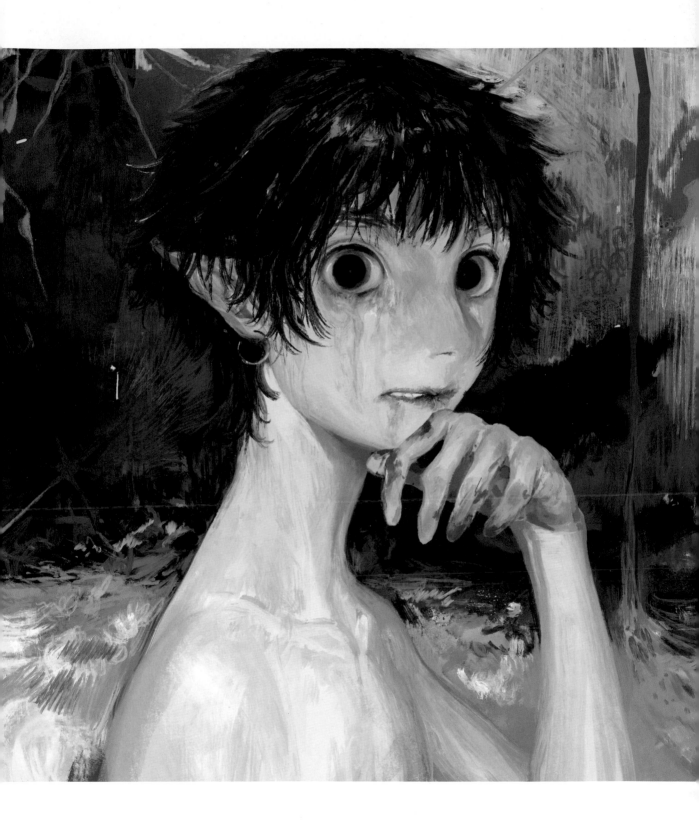

かしわぎつきこ　KASHIWAGI Tsukiko

Twitter	kstk39
Instagram	kstkgram
URL	—
E-MAIL	kstk39@gmail.com
TOOL	CLIP STUDIO PAINT PRO / iPad Pro

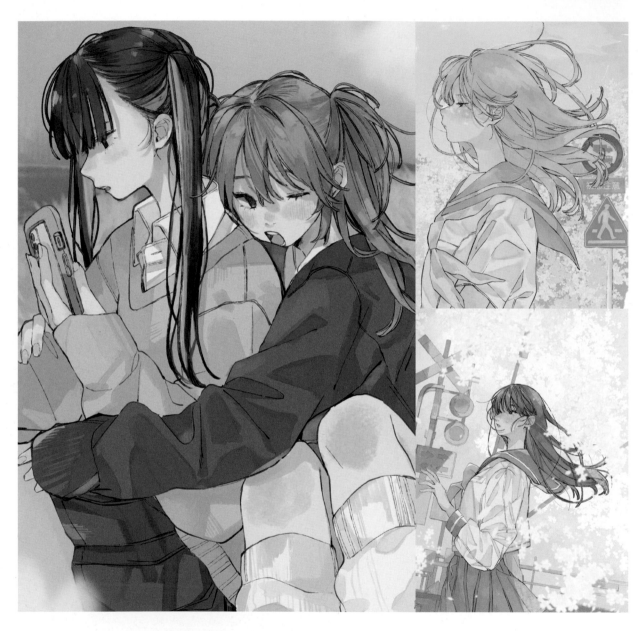

PROFILE　　　插畫家／漫畫家。創作女孩們彼此互動的可愛插畫。

COMMENT　　　我想畫的是那種好像把「可愛」、「心動」和「傷感」倒進鍋子裡一同熬煮、可以讓人感受到溫度的插畫。我的作品特色應該是淡淡的色調和青春感吧。
今後除了插畫，我還想要畫很多漫畫，此外也想讓自己的插畫動起來，製作成動畫作品。

2	
1	4
3	

1「ふたり（暫譯：兩人）」Personal Work／2022　**2**「さよなら少女（暫譯：再見了少女）」Personal Work／2021
3「追悼」Personal Work／2022　**4**「雨」Personal Work／2022

かずのこ KAZUNOKO

Twitter kazunoko_zunoco Instagram kazunoko_kazunoco URL intro-label.com
E-MAIL kazunoko.info@gmail.com
TOOL CLIP STUDIO PAINT PRO / Artisul D16 Pro

PROFILE
2020年開始創作主題為「藍色太空人的原創插畫」的作品，擅長把太空、月亮、星星等元素結合日常生活，以溫柔的筆觸描繪，打造獨特的世界觀。作品發表於社群網站，獲得日本與海外的熱烈迴響。2022年起加入插畫家品牌「INTRO」，目前也在「OpenSea」平台販售自己的NFT。

COMMENT
我在創作上特別重視的是所有作品都要有統一的世界觀，例如「藍色」、「太空」等。我會在這些共通的世界觀中，融入某些具日常感和親切感的元素，並且再花點工夫加入幽默元素，以創造出能受大家歡迎的作品。今後我希望自己的作品能被更多人拿在手上欣賞，也想要跳出數位插畫的領域，挑戰製作實體插畫集或是設計CD包裝。

1	2	
3	4	5

1「まだ負けてない！（暫譯：我還沒輸！）」Personal Work／2021 2「ラテアース（暫譯：地球拉花）」Personal Work／2022
3「月がパンパン（暫譯：月亮麵包）」Personal Work／2022 4「溢れ出る宇宙の知識（暫譯：滿出來的太空知識）」Personal Work／2022
5「月と宇宙のオムライス（暫譯：月亮和太空的蛋包飯）」Personal Work／2022

かたお。 KATAO

Twitter　katao__　Instagram　katao__　URL　—
E-MAIL　kataoo2525@gmail.com
TOOL　CLIP STUDIO PAINT PRO / Procreate / iPad Pro

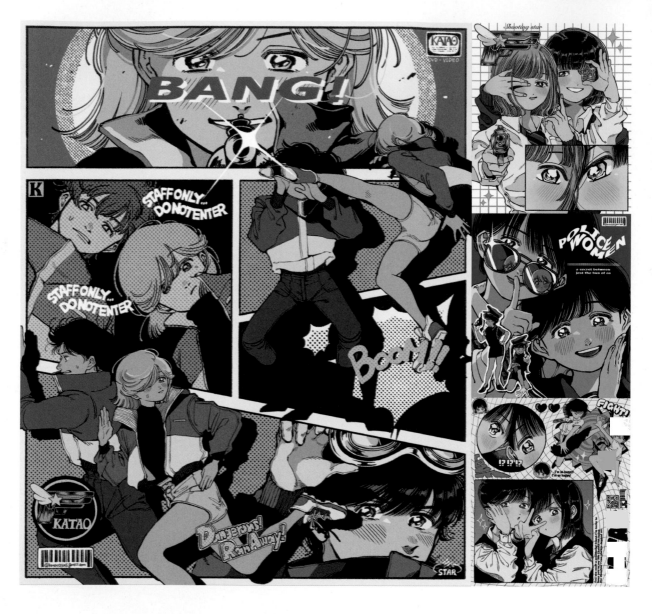

PROFILE　　2021年春天開始創作，每天都很享受畫畫這件事。

COMMENT　　我對線稿非常講究，就連髮絲也會一根一根畫到我滿意為止。當我畫出豐富的表情、閃亮亮的眼睛時，就是我最幸福的時候。今後我希望能挑戰各種工作，不限任何類型。

```
      2
  1   3      5
      4
```

1「BANG!」Personal Work／2022　2「SHOOTING STAR」Personal Work／2022　3「POLICE」Personal Work／2022
4「！？」Personal Work／2022　5「WHAT HAPPEN?」Personal Work／2022

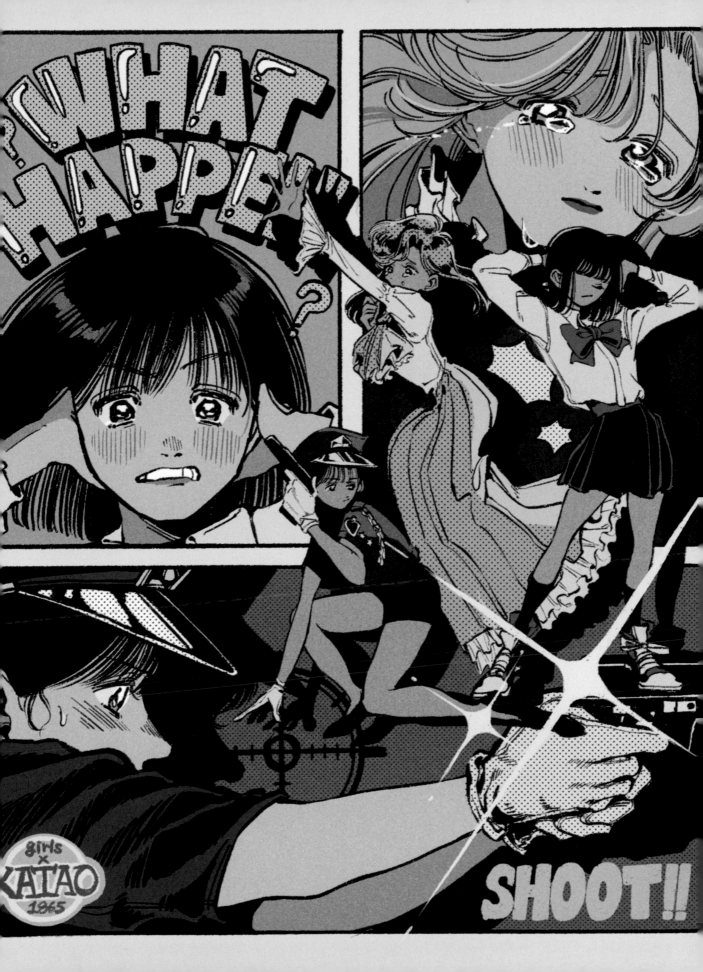

かたるに。 KATARUNI

Twitter　kataruruni　　Instagram　kataruni_ochiru　　URL　—
E-MAIL　kataruruni@gmail.com
TOOL　Photoshop CC / CLIP STUDIO PAINT PRO / Wacom Cintiq 22HD

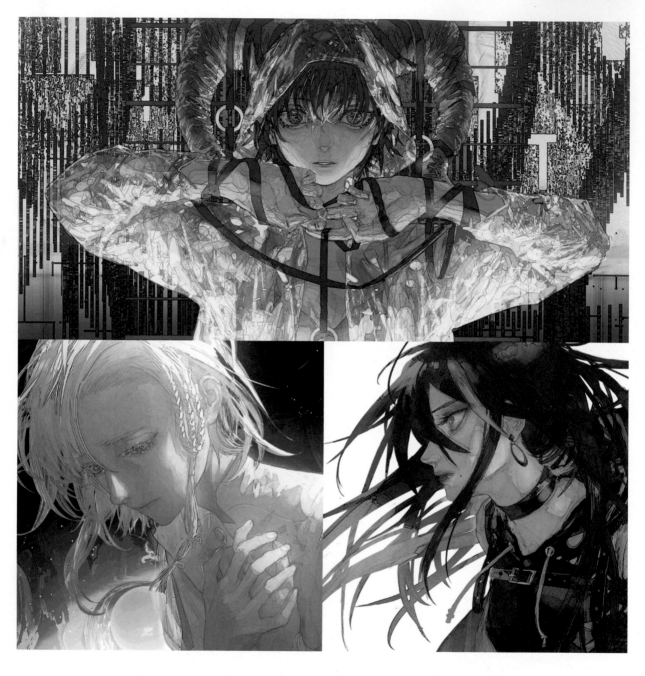

PROFILE　2000年生，目前一邊上大學一邊當插畫家。作品主要都是為MV而畫的插畫。喜歡把深藏在人物體內的堅強與轉瞬即逝的夢幻感畫成插畫。

COMMENT　為了創造超乎自己想像的作品，我畫畫時會刻意不用固定的色調。我的畫風特色大概是強調色彩交界線的線稿，每一筆的邊緣我都會清楚地描繪出來，這種筆法算是我的個人風格吧。今後我想挑戰製作包含動畫的MV，我平時習慣先構思人物設定再畫插畫，所以也對角色設計的工作很有興趣。

```
 1
     4
 2  3
```

1「Twin ray」Personal Work／2021　2「まっさら（暫譯：嶄新）（翻唱歌曲）／haju:harmonics」MV插畫／2022／haju:UNION
3「22世紀の僕らは（暫譯：22世紀的我們）（翻唱歌曲）／GALDE’rLa」MV插畫／2020　4「Watching it fall」Personal Work／2022

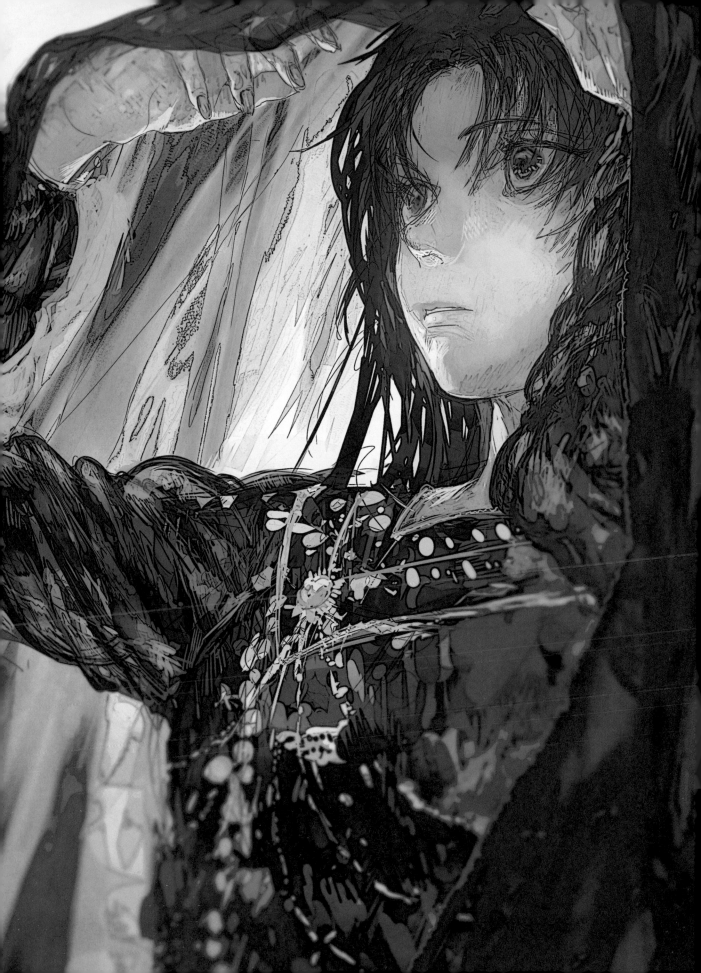

桂川峻哉　KATSURAGAWA Takaya

Twitter	katsuratky	Instagram	katsura_river	URL	—

E-MAIL　katsura-river@outlook.jp

TOOL　Procreate / iPad Pro

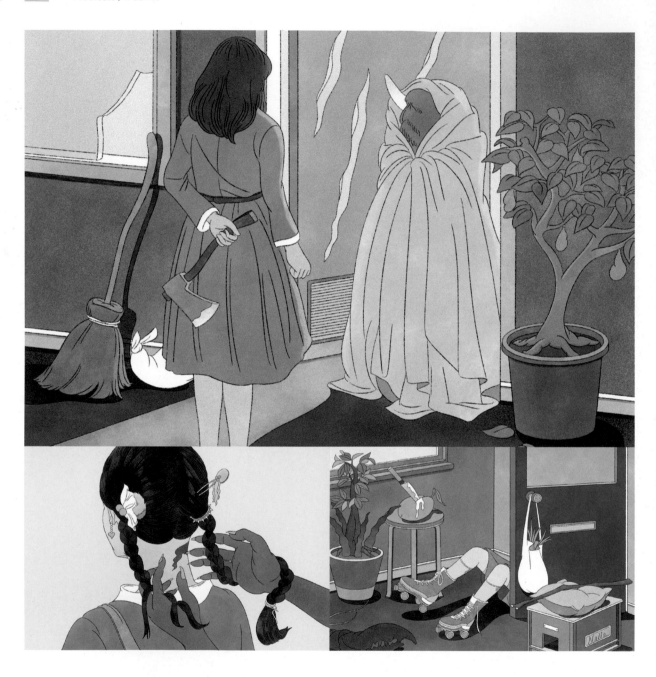

PROFILE　目前住在東京的插畫家。作品主要發表於社群網站或在藝廊展示，也有為國外雜誌提供插畫。曾在「HB Gallery」舉辦的插畫比賽「HB WORK Vol.3」獲得岡本歌織評審獎。

COMMENT　我的作品主要都在畫看不到表情的人像，我想做的是雖然感情描寫不多，卻能讓人感受到故事性的插畫。如果能讓看到的人自由地想像出畫中的故事，我會很開心的。我的作品特色，簡單說就是畫出「違和感」。我會在畫中置入奇怪或突兀的元素，描繪成奇特或流行感的插畫來打造違和感，藉此拓展故事的發展性。今後我想嘗試CD封套、書籍裝幀插畫、主視覺設計等各類型的工作。

1 「VEIL」Personal Work／2022　2 「PUNK GIRL」Personal Work／2022
3 「FICTION」Personal Work／2022　4 「PAYBACK」Personal Work／2022

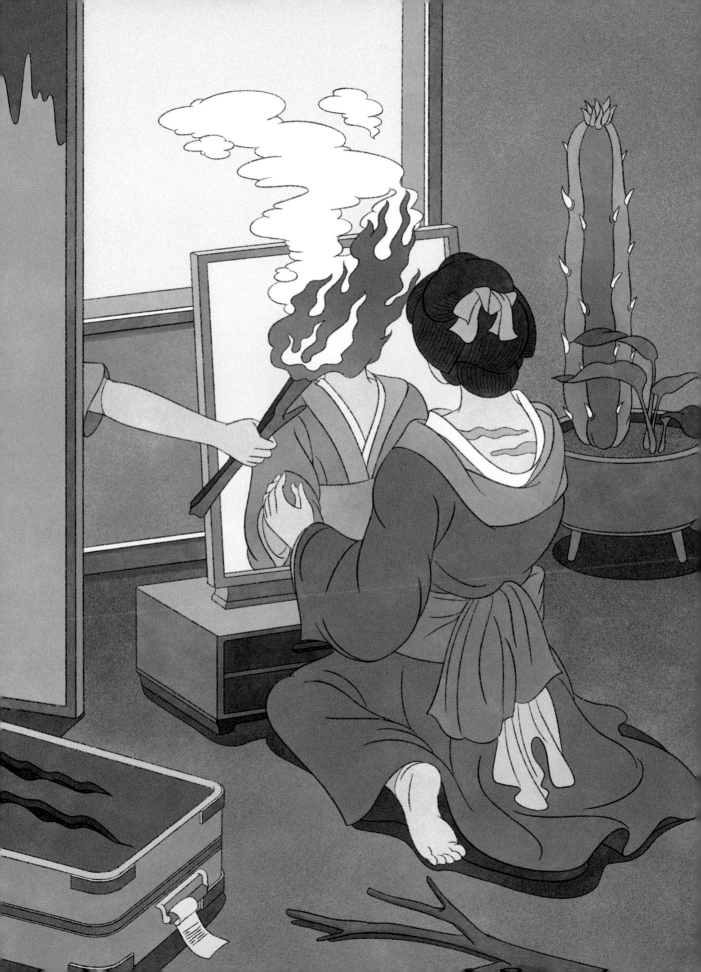

加藤宗一郎 KATO Souichiro

Twitter　souichi60kato　　Instagram　souichi60kato　　URL　—
E-MAIL　urochi1usoutoka@gmail.com
TOOL　鉛筆／G筆（沾水筆）／透明水彩／墨汁／CLIP STUDIO PAINT EX

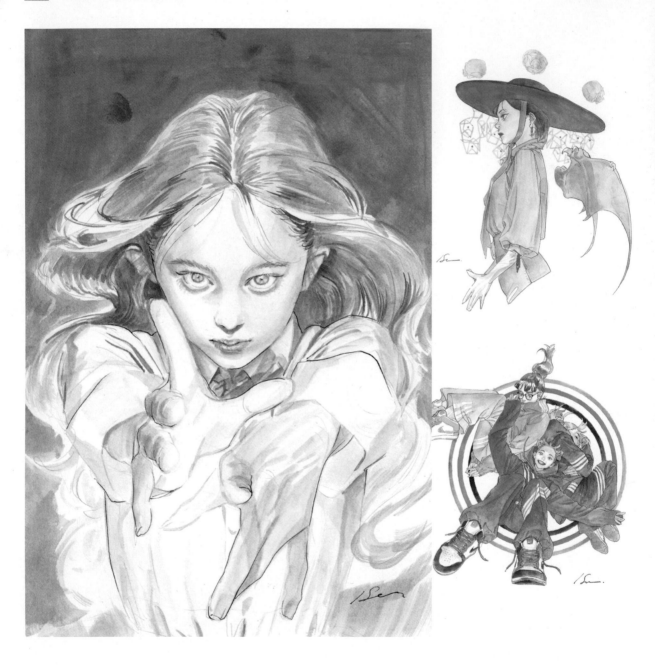

PROFILE　目前住在北海道的插畫家，為了成為漫畫家而開始學畫畫。目前主要從事CD封套等音樂相關的工作，也有舉辦展覽活動。

COMMENT　我經常創作以人物為中心的作品，所以會去研究人體解剖學之類的知識來加深我對人體的理解，希望能流暢地畫出我喜歡的構圖。我希望畫中的氛圍和存在感能讓看的人留下重要的第一印象，並且能在看過我的畫之後湧現更多感覺，讓我的作品成為人們思考或是覺察的契機。未來我打算在作品中加入服飾之類常見的題材，希望可以持續透過插畫挑戰各種事物。

	2	
1		4
	3	

1「sense.」Personal Work／2022　2「evil on.」Personal Work／2022
3「三」Personal Work／2022　4「併存。（暫譯：並存。）」Personal Work／2022

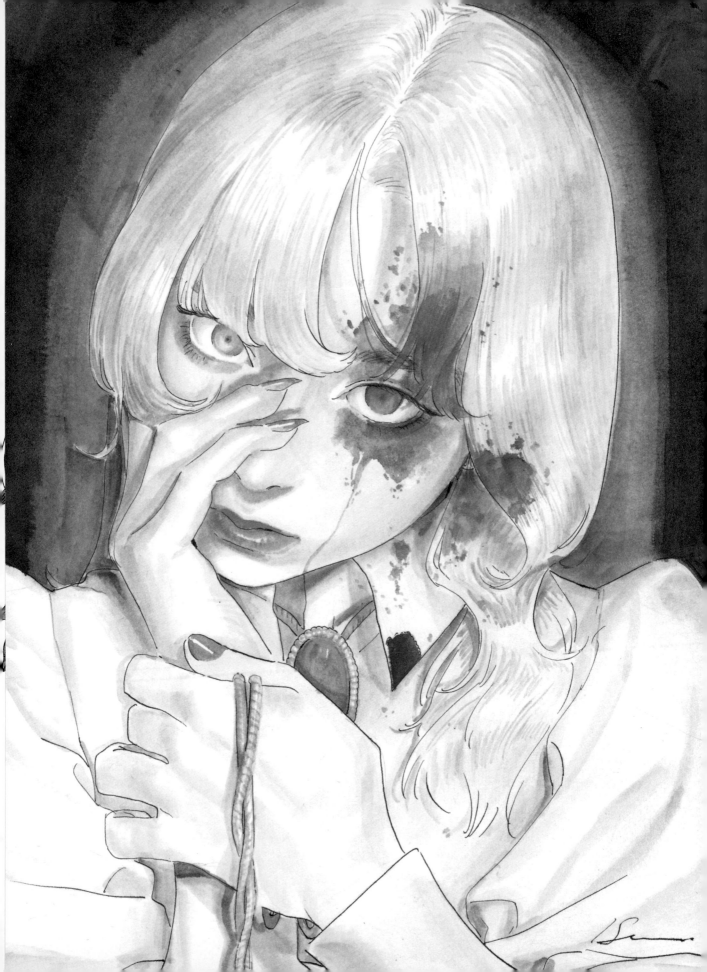

夏炉 KARO

Twitter karohroka	**Instagram** — **URL** —
E-MAIL karohroka@hotmail.com	
TOOL SAI 2 / Wacom Intuos Pro	

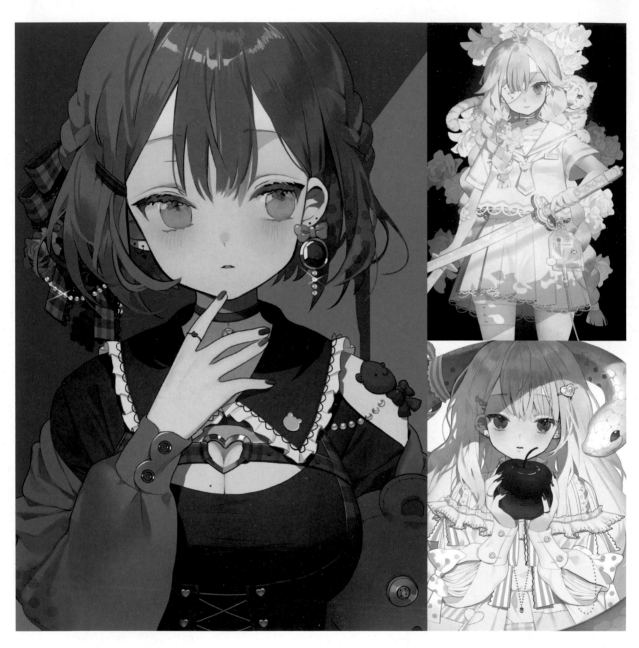

PROFILE 2020年開始創作，平常是為遊戲、動畫、書籍相關的客戶提供插畫作品。

COMMENT 我對作品最講究的地方是，遠看時要有和諧感。我的插畫特徵是常常用淡色系和重點色來搭配的配色方式。我特別享受做遊戲類的角色設計，今後也會努力讓自己接到更多這類的案子。

1	**2**	**4**
	3	

1「くま（暫譯：熊）」Personal Work／2022　2「とら（暫譯：虎）」Personal Work／2022
3「へび（暫譯：蛇）」Personal Work／2022　4「うさぎ（暫譯：兔）」Personal Work／2022

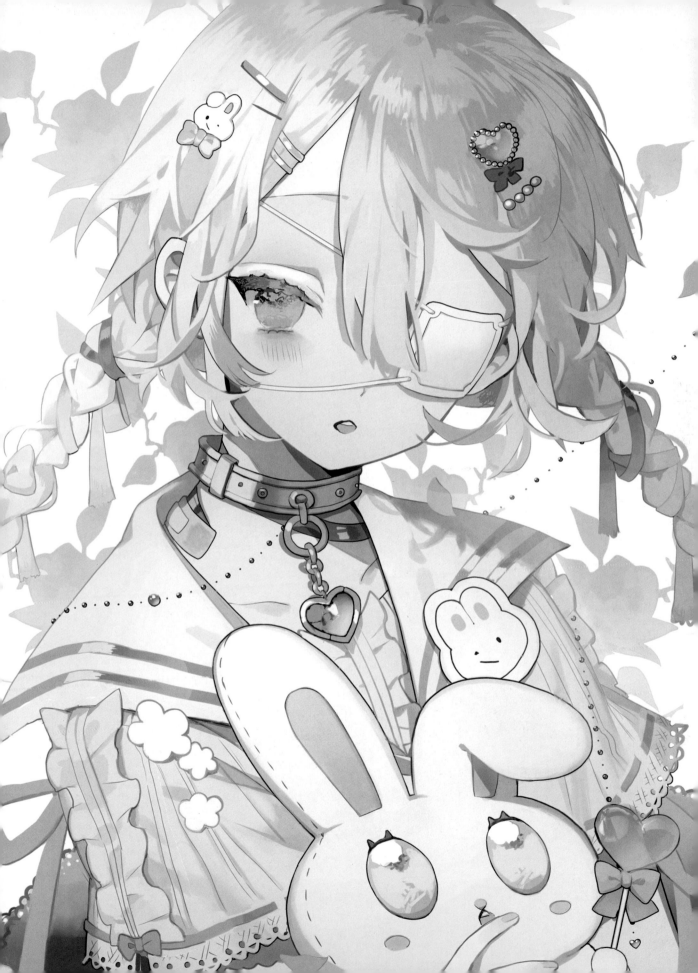

如月 憂 KISARAGI Yuu

Twitter　KISAYU_　　Instagram　kisayu__　　URL　kisayuu.wixsite.com/fallensky
E-MAIL　kisaragiyuu0211@gmail.com
TOOL　SAI / Photoshop CS5 / Wacom Intuos 4

PROFILE　主要畫女生和時尚風格的插畫家。為動畫、商品、CD封套、服飾產業等各種媒體製作插畫。主要工作有聯名咖啡廳活動「初音未來MUSIC CAFE」第1～3彈的主視覺插畫、動畫《Love Live! Superstar!!》的設計工作等。

COMMENT　創作插畫時，我會盡量畫出簡單卻搶眼的配色，我特別在意的是人物的表情要很生動，而服裝要能讓人感覺到材質的質感、重量、厚度等。我很喜歡寶石、飾品、軟膠模型這類具有透明感、閃閃發亮，摸起來很光滑的東西，所以也常常在瞳孔和頭髮的高光與服裝設計中加入這類元素。我也很喜歡將食物、生物、大自然等各種元素融入到服飾中。我喜歡把喜歡的東西用自己的方法畫出來，不限任何種類。所以為了畫出更好看的創作，今後我會多接觸、多去享受我喜歡的事物，希望能將它們活用在作品中。

1	2	3	
4	5	6	

1「チョコレートドレスと包み紙ブルゾン（暫譯：巧克力洋裝與糖果紙夾克）」Personal Work／2020
2「neon」Personal Work／2021　3「チョコレートトップスと包み紙ボトムス（暫譯：巧克力上衣與糖果紙短褲）」Personal Work／2020
4「naporitan girl（暫譯：拿坡里義大利麵女孩）」Personal Work／2020　5「carbonara girl（暫譯：培根蛋義大利麵女孩）」Personal Work／2021
6「unicorn」Personal Work／2021

Kumi Takahashi

Kumi Takahashi

| Twitter | kumi_artwork | Instagram | kumi_artwork | URL | — |

E-MAIL　info@kumi-artwork.com

TOOL　不透明壓克力顏料 / Copic Multiliner 代針筆 / 色鉛筆 / Photoshop CC / iPad Pro

PROFILE　在女孩們身上感受到某種衝動、幽默、自由和勇敢，因此創作以女孩和動物為主題的插畫，作為「熱愛自由」的存在。目標是畫出帶有溫度感的作品，守護在世界上自由自在快樂生活的女孩們。

COMMENT　為了溫柔地表現出女孩們的纖細和體溫，我畫畫時會特別用柔軟的筆觸、具有溫度的線條和配色來描繪。我想畫出熱愛自己，照真實的自我「活著」的女孩們，所以我會用心畫出獨特的表情、姿勢和情境，讓她們看起來活靈活現，不會像人偶一樣僵硬。關於今後的展望，我很希望自己能為商業設施設計主視覺圖，另外我非常喜歡音樂和戲劇表演，希望能接到 MV 或舞台演出的相關工作。

| 1 | 2 | | |
| 3 | 4 | 5 | |

1「Lesson」Personal Work／2022　2「Alien」Personal Work／2022　3「ZURU YASUMI（暫譯：偷閒）」Personal Work／2021
4「Joker」Personal Work／2022　5「CAT POWER2021」聯展 "CATPOWER2021" 展覽作品／2021

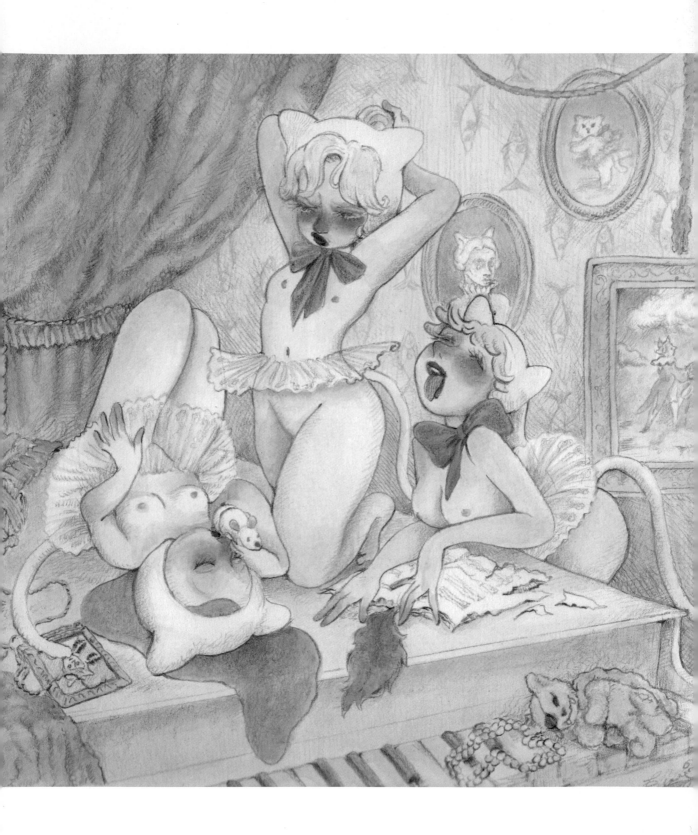

くろうめ KUROUME

Twitter kuroume_1024 Instagram kuroume_1024 URL —
E-MAIL 1024kuroume@gmail.com
TOOL CLIP STUDIO PAINT PRO / iPad Pro

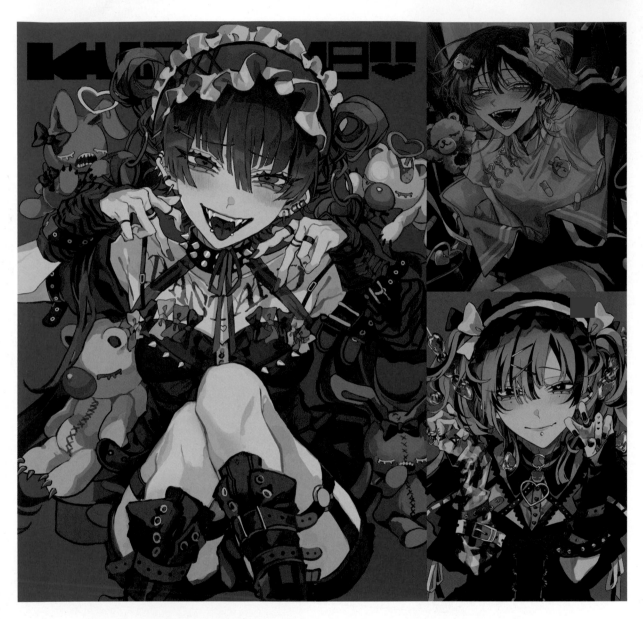

PROFILE 因為興趣而畫畫。

COMMENT 為了將心情提升到最嗨，我創作時特別重視要隨心所欲、自由地去畫。在創作細節上，我特別講究人物的表情和小道具的位置安排，還有就是我會用
一致性的配色。我的畫風特色無論好壞都帶點攻擊性的感覺。我很喜歡壓克力板，希望今後可以將這種材料和自己的作品結合，挑戰全新的創作手法。

1　2　3　4

1「無題」Personal Work／2022　2「ハツコイソウ（暫譯：初戀草）」／FLG4」MV插畫／2021／FLG4
3「無題」Personal Work／2021　4「無題」Personal Work／2021

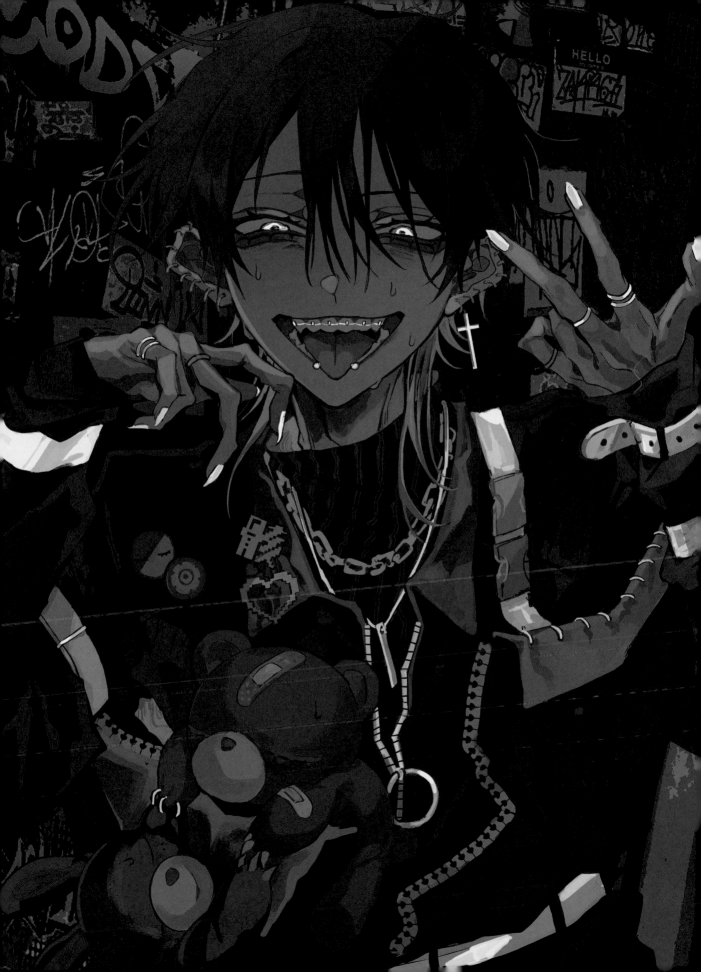

犬狂 KENKYO

Twitter kenkyo_msm Instagram — URL www.pixiv.net/users/84738573
E-MAIL kenkyo.msm@gmail.com
TOOL CLIP STUDIO PAINT PRO／Procreate／iPad Pro

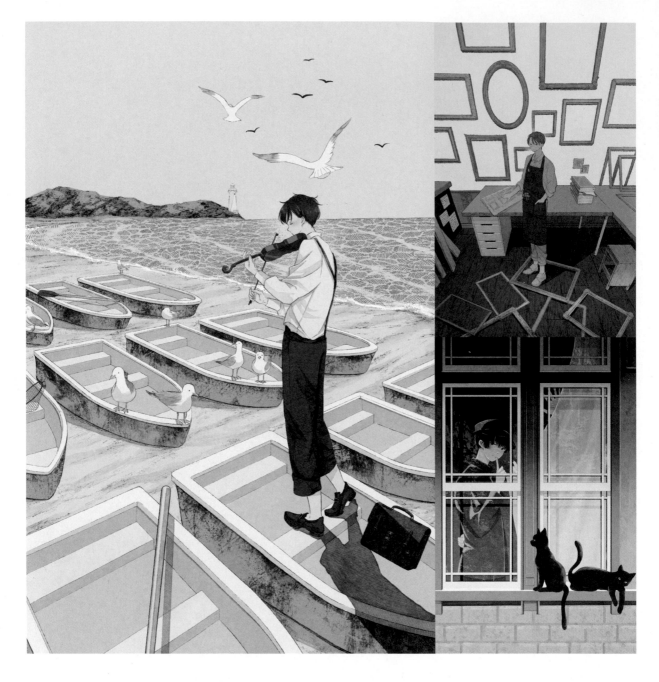

PROFILE 　北海道人，喜歡動物，持續在網路上發表插畫作品。

COMMENT 　我插畫作品的共通主題是「flat」。我想畫出不論是情感還是構圖方面，都充滿了平和、無起伏的感覺，彷彿可以讓人感到時間慢慢流逝。為了畫可能讓大家接受我的作品，我常常會選常見的主題來畫。在作品特色上，比起現實中的色彩，我更想重現回憶中的畫面，所以常使用比較淡且偏暗的色彩來上色。關於今後的展望，我一直很想做裝幀插畫或書籍內頁插畫的相關工作，不限任何媒體都想挑戰看看。

```
1   2
    3   4
```

1 「本日も満員御礼（暫譯：今天也是全場客滿）」Personal Work／2022　2 「外側の世界（暫譯：外面的世界）」Personal Work／2022
3 「旧校舎の噂（暫譯：舊校舍的傳說）」Personal Work／2022　4 「帰りたいな（暫譯：好想回家啊）」Personal Work／2022

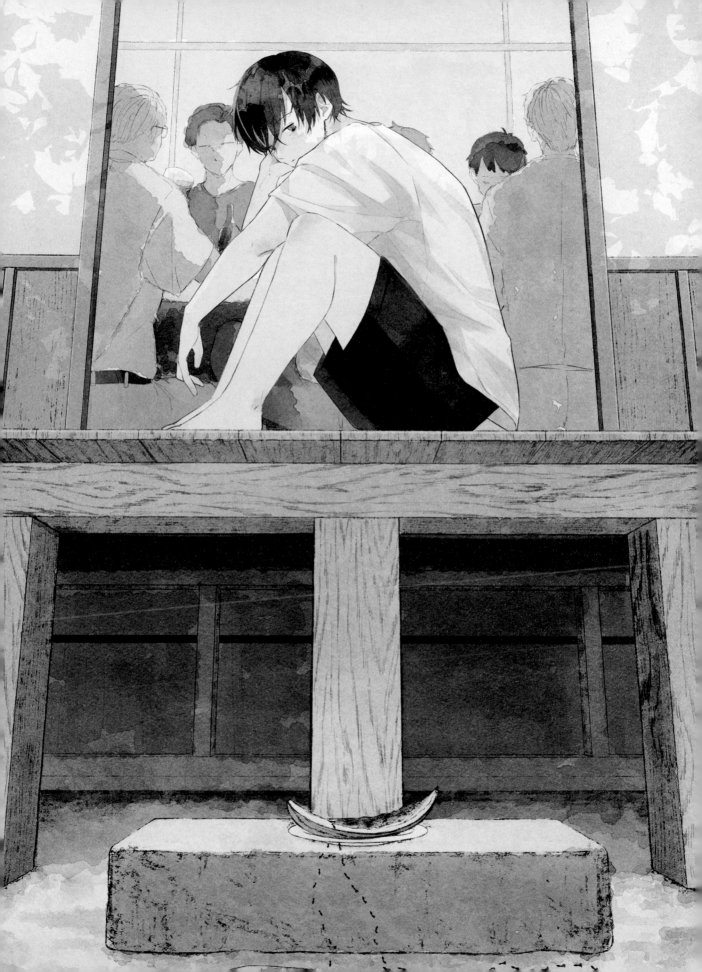

けんはる KENHARU

Twitter	harukenharu	Instagram	harukenharu	URL linktr.ee/harukenharu

E-MAIL　harukenharu223@gmail.com
TOOL　CLIP STUDIO PAINT PRO / Procreate / iPad Pro / Wacom Intuos Pro

PROFILE　2020年開始創作數位插畫，主要發表在社群網站。

COMMENT　我認為只要能好好處理「構圖」和「世界觀」這兩個重點，就能順利地用插畫傳達我想傳達的訊息。所以我非常重視這兩點，常常光是想構圖就花掉10小時以上的時間，為了改善這點，我正在努力提升畫畫的速度。在作品風格上，我常常被別人說我的世界觀會一下子從悲觀跳到樂觀，溫差和幅度跳太大了。今後我想換個方式，決定一個主題後就畫出10到20張同一世界觀的插畫，然後做成繪本。也想挑戰畫成短篇動畫或是漫畫等表現手法。

1
2　　3

1「血で血を洗う（暫譯：血債血還）」Personal Work／2022　2「夢を見ている（暫譯：在夢中）」Personal Work／2022
3「限定グッズを買うために、親友を裏切ることになった（暫譯：為了買到限定商品，我背叛了我的摯友）」Personal Work／2022

coalowl

Twitter	coalowl
Instagram	coal_owl
URL	coalowl.com
E-MAIL	owlcoal@gmail.com
TOOL	CLIP STUDIO PAINT EX / Premiere Pro / iPad Pro

PROFILE　　　來自東京，也住在東京。

COMMENT　　　我畫畫時總是會想，這些看起來有點親切又令人嚮往，好像冷靜自持有時又不太冷靜的女孩和生物們，如果真的存在就太好了～。

僕の右手 のりだ

僕の右手 りだ

526 KOJIRO

Twitter Kojiro337　　Instagram kojiro_337　　URL 526dm0816.wixsite.com/526-site
E-MAIL 526.dm0816@gmail.com
TOOL Procreate / iPad Air

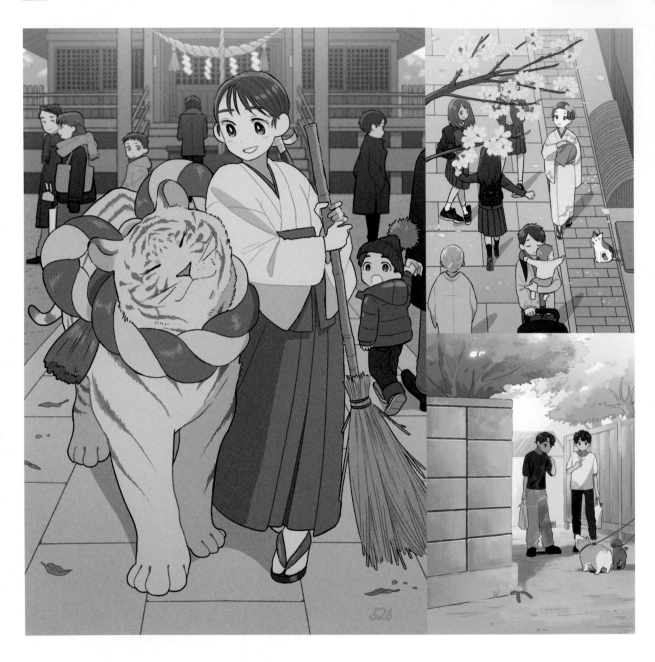

PROFILE　2022年5月開始以插畫家的身分發表作品。喜歡畫溫柔感的插畫、彷彿把某人的日常生活擷取出來的插畫，還有動物主題的插畫。從事書籍裝幀插畫、漫畫、MV插畫等工作，有時也會做動畫相關的工作。

COMMENT　我想畫的是就像曾在某處和我們擦肩而過的某人的日常，因此我總是會選擇普通人來當我畫中的主角。有時我也會畫遇到女巫或神明的場面，我覺得如果主角只是記不得了，但實際上真的有過這種非日常的體驗，那肯定會很有趣吧。我平常很少注意自己的作品有什麼特色，可能是我畫的人物都有圓圓的外型吧（被別人這樣說我才發現的……！）。就算是畫單張插畫，我也會仔細想好作品背後的故事，並且會用心營造出作品需要的空氣感和光線，如果這些也能當作我的畫風特色，那就太好了。我很喜歡構思故事，今後想試著創作漫畫或繪本。

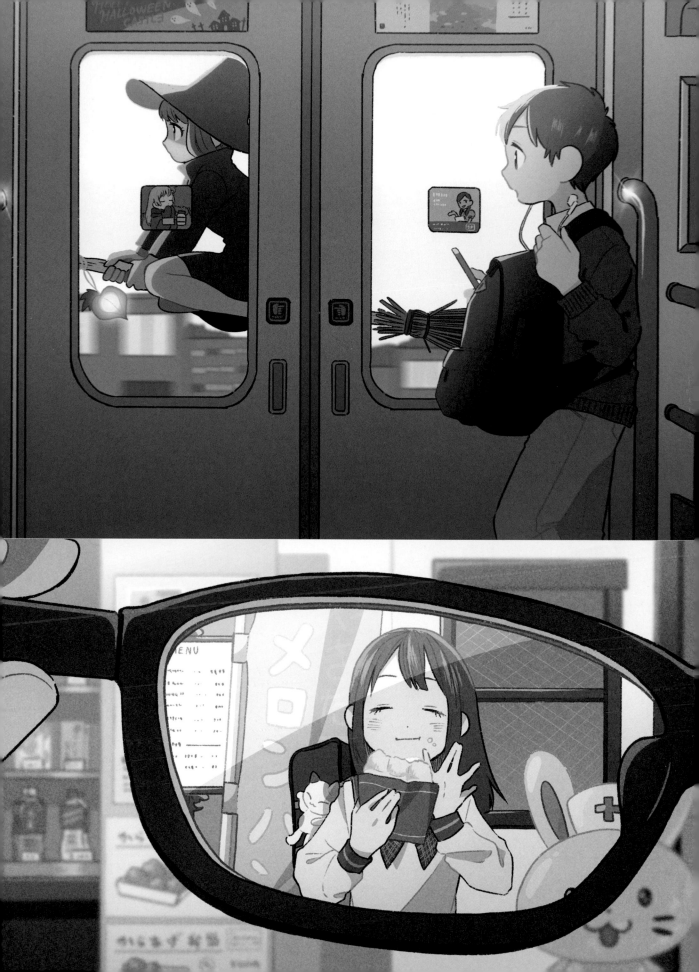

こたろう KOTAROU

Twitter Kot_Rou020 Instagram — URL www.pixiv.net/users/31658209
E-MAIL kotarou.skeb01@gmail.com
TOOL CLIP STUDIO PAINT PRO / Wacom Intuos Small

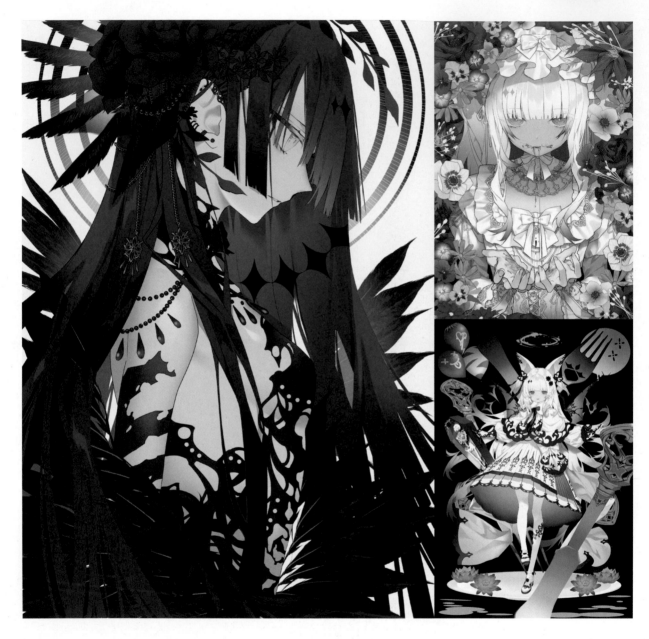

PROFILE 目前住在福岡縣，插畫主題大多是以白色和黑色為基調的少女。

COMMENT 畫美少女時，我最重視的是不只表現出「可愛」，還要有「美麗」的感覺。我上色通常會用白色、黑色搭配強調色。也常常畫著穿著哥德蘿莉風或禮服的少女，搭配平面的背景與物件。今後我想挑戰幫 VTuber 做角色設計的工作。

1 2 3 4

1「鴉（暫譯：烏鴉）」Personal Work／2022 2「彩」Personal Work／2022
3「ヴァンパイン少女（暫譯：吸血鬼少女）」Personal Work／2022 4「蝶（暫譯：蝴蝶）」Personal Work／2022

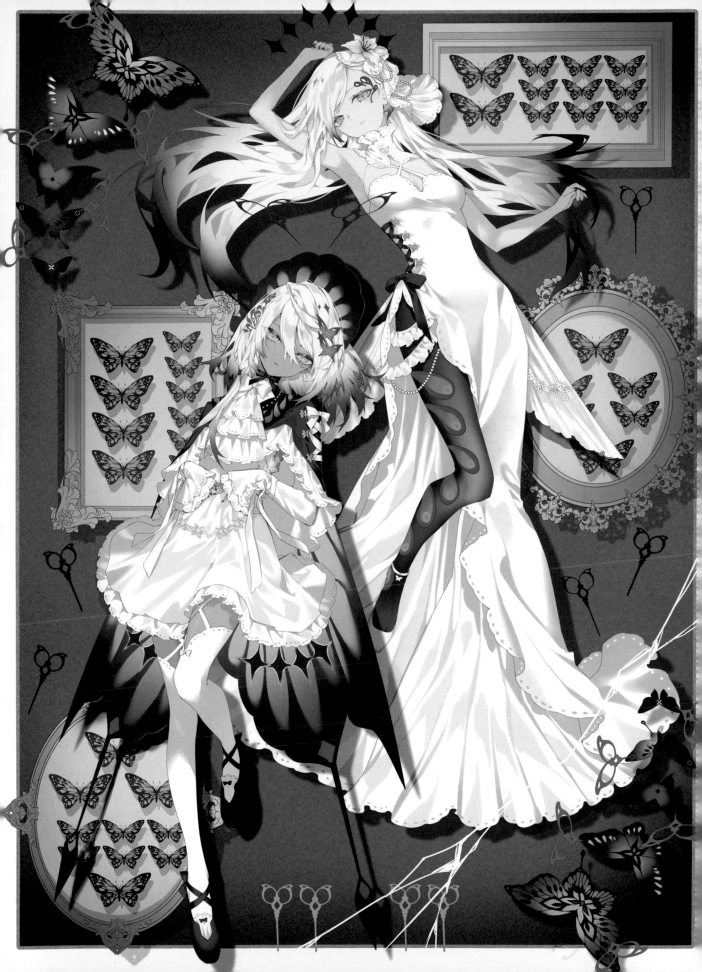

小森香乃 KOMORI Kano

Twitter　shunsoku_inu　　Instagram　shunsoku_inu　　URL　shunsokuinu.myportfolio.com
E-MAIL　3853kmkn@gmail.com
TOOL　SAI / Blender / Photoshop CC / HUION Kamvas pro 20

PROFILE　2001年生，宮城縣人。設計師／插畫家，目前在長岡造型大學就讀。擅長使用3D電腦繪圖軟體製作插畫、MV、宣傳用視覺設計等，創作領域很廣。作品曾入圍第28屆「THE CHOICE」插畫比賽（玄光社），也曾參加JAGDA（公益社團法人日本平面設計師協會）舉辦的「JAGDA國際學生海報大賽」並獲得銀獎與評審獎。

COMMENT　我創作時注重的是不去畫人，而是藉由描繪空間來表現人性、人的溫度與違和感。我擅長有點復古的插畫風格，會用電腦繪圖軟體製作出看似無矛盾、絕對正確的幻想空間，搭配手繪的質感，希望讓大家感受結合這兩者所產生的不協調感。今後我想挑戰各種表現手法並持續創作。

1	2	4
	3	

1「charm」Personal Work／2021　2「other side」Personal Work／2021
3「battle」Personal Work／2022　4「gone」Personal Work／2021

櫻井万里明 SAKURAI Maria

Twitter — Instagram eazy_happy_step URL cekai.jp/creator/maria-sakurai/
E-MAIL cmo-mgr@cekai.jp
TOOL 不透明壓克力顏料

PROFILE 1996年生，多摩美術大學畢業，2020年開始成為藝術家並展開創作活動。目前主要在做插畫作品，也有和服飾品牌合作、舉辦個展以及製作壁畫。2021年時加入了創作組織「CEKAI」。主要合作對象有 WEGO、BEAMS、NIKE 等品牌。

COMMENT 我在創作商業插畫與公開作品時，除了作品本身，我會連同作品周圍的空間和背景也一起製作，讓這些一起傳達我想說的訊息。我的作品特徵大概是角色都有微妙的表情和性別，也看不出是什麼生物。我故意把他們畫得不太可愛，因為我想表達這個世界上有各式各樣的感情、有著各種生物，希望讓看的人思考，或許還有超乎我們想像的世界。今後的展望是，我希望用自己的作品為這個世界帶來光明，希望能做這樣的工作。

1	2	4
3		5

1「FLOAT」Personal Work／2022　2「POOL」Personal Work／2022　3「NEW YEAR CARD」Personal Work／2022
4「WE ARE GHOST」P.O.N.D 大型旗幟用插畫／2021／PARCO、RCKT　5「FAM」Personal Work／2021

SAKEHARASU

さけハラス SAKEHARASU

Twitter　hunwaritoast　Instagram　sakeharasu　URL　koba10212110.wixsite.com/sake

E-MAIL　koba10212110@gmail.com

TOOL　Photoshop CC / CLIP STUDIO PAINT PRO

PROFILE　現居神奈川縣，自由接案者。目前是旅行插畫家（電繪藝術家），一邊在日本到處旅行，一邊把日本各地的日常風景畫成插畫。主要工作有廣告用插畫、
小說裝幀插畫、角色設計、遊戲背景製作等。除此之外，平常也有在當講師，也會參加畫展等活動來展示作品。

COMMENT　我通常是以真實的風景作為繪畫題材，而且我會在旅行途中主動和熟知當地風土民情的人士交流，希望透過我的畫，可以讓他們居住的地區更加活絡。
我的作品都是我親自去當地拍攝風景之後，加工繪製成插畫，所以在畫風上，應該會有光靠想像也沒辦法畫出來的真實感吧。為了製作出讓更多人開心
的作品，未來除了日本國內，我也想到海外各地去旅行。

1 ｜ 2
｜ 3 ｜ 4

1「train」Personal Work／2021　2「rain」Personal Work／2020
3「brushing」Personal Work／2020　4「seiseki sakuragaoka（暫譯：聖蹟櫻丘）」Personal Work／2021

sanaenvy

Twitter hey__duck Instagram hey__duck URL sanaenvy.tumblr.com
E-MAIL sanaenvy@gmail.com
TOOL Photoshop CC / Illustrator CC / CLIP STUDIO PAINT PRO / iPad Pro

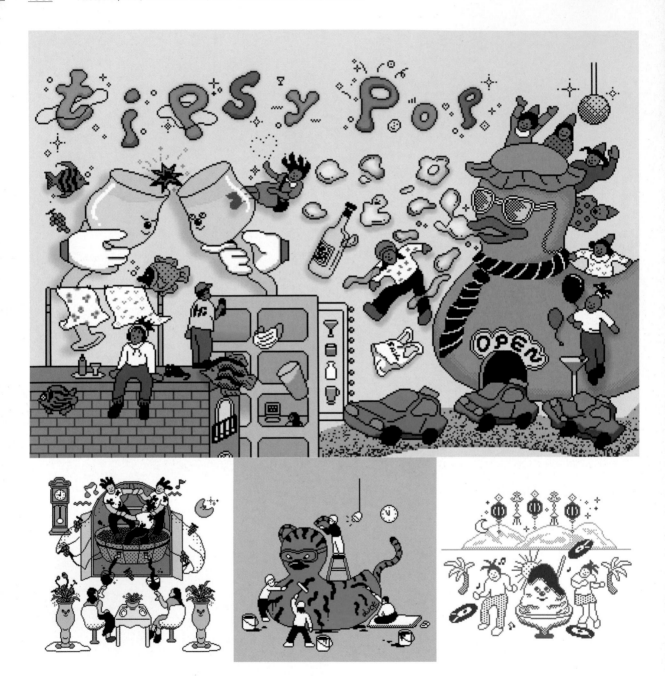

PROFILE 1996年生，沖繩縣人。2020年畢業於大阪藝術大學設計系，之後展開創作生涯，目前以沖繩為據點製作像素風格的藝術作品。作品主要在藝廊展示，也有和品牌聯名合作以及製作音樂相關的專輯封面等插畫作品。

COMMENT 我會把日常生活中所見的情境，融合充滿夢幻感與浮游感的元素，用鋸齒狀的線條畫成像素風插畫。我常提醒自己不要讓任何東西束縛，要在畫面中自由地創作出讓人看著就覺得很有趣的節奏感。今後我想製作出讓人看了會驚嘆「這是什麼」的作品，此外也有設計一款帶點失序感的網頁遊戲。

1 5
2 3 4

1「tipsy pop」sanaenvy 個展主視覺設計／2022　2「果実のダンス（暫譯：果實之舞）」Personal Work／2022
3「年賀状イラスト（暫譯：賀年卡插畫）」Personal Work／2021　4「氷点音楽酒場（暫譯：冰點音樂酒吧）」DM插畫／2022
5「Sample Preface／Neibiss」CD封套／2021／Neibiss

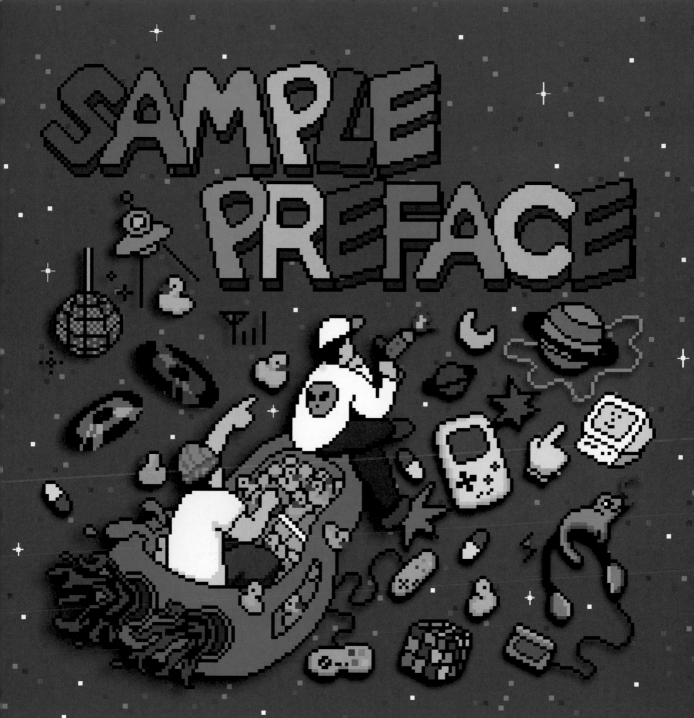

小夜子 SAYOKO

Twitter sayosny2 Instagram sayosny2 URL potofu.me/sayosny2
E-MAIL sayoko814ed@gmail.com
TOOL CLIP STUDIO PAINT PRO / ibis Paint X

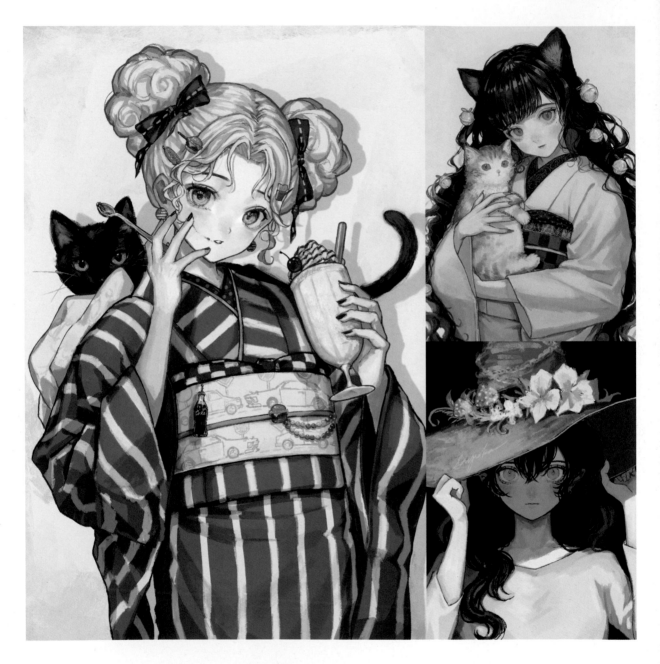

PROFILE 現居神奈川縣，主修日本史學。喜歡和服、荷葉邊和古董西洋餐具。

COMMENT 我創作時特別重視的是要表現出如同洋娃娃般的世界觀，我的目標是畫出能從自己的觀點享受時尚的女孩。我會刻意用復古且可愛的配色，以及帶點蠟筆感的粗糙筆觸，製作出具有溫度的作品。此外，為了不要讓筆下的孩子們看起來像沒有感情的換裝人偶，我都會用心描繪出眼睛和臉頰上的細節，讓她們彷彿像是有生命的人。今後我希望挑戰各種工作，不限任何類型。

1	2	4
	3	

1「American Diner」Personal Work／2021　2「ねこの姉妹（暫譯：貓姐妹）」Personal Work／2022
3「魔女（暫譯：女巫）」Personal Work／2022　4「シカの家族（暫譯：鹿之家族）」展覽用插畫／2022／出現画廊※
※編註：「出現画廊」是為當代數位創作者設立的線上美術展，募集各類型創作，包括流行藝術、平面設計、插畫等，並且會不定期舉辦競賽和實體展覽。

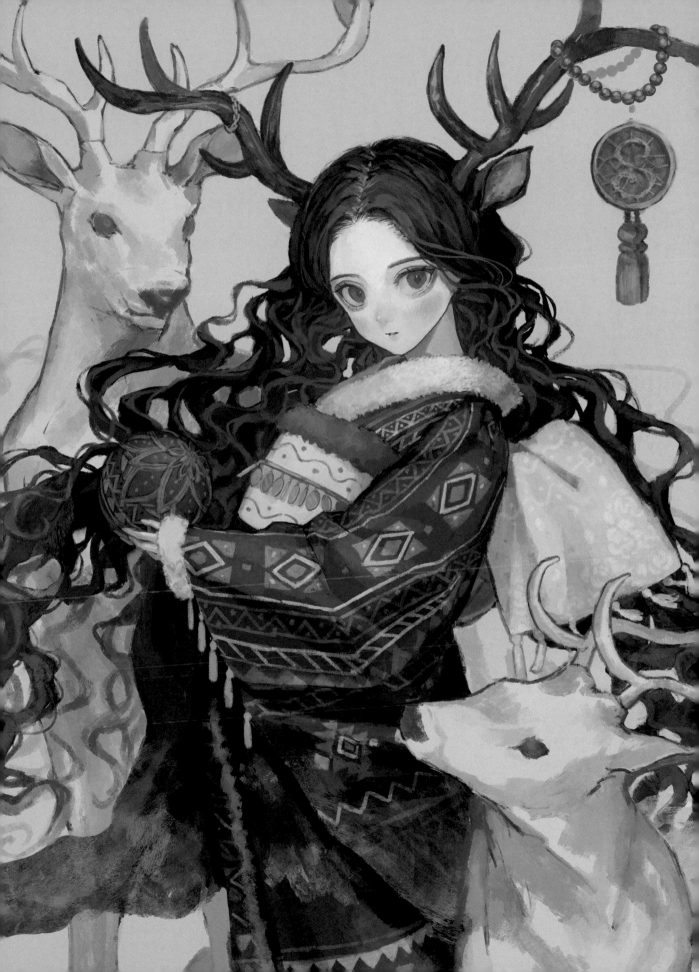

3℃ SANDO

Twitter n79oqc3Yja6JLOF Instagram — URL —

E-MAIL gihutoyama@yahoo.co.jp

TOOL SAI / XP-PEN Deco LW

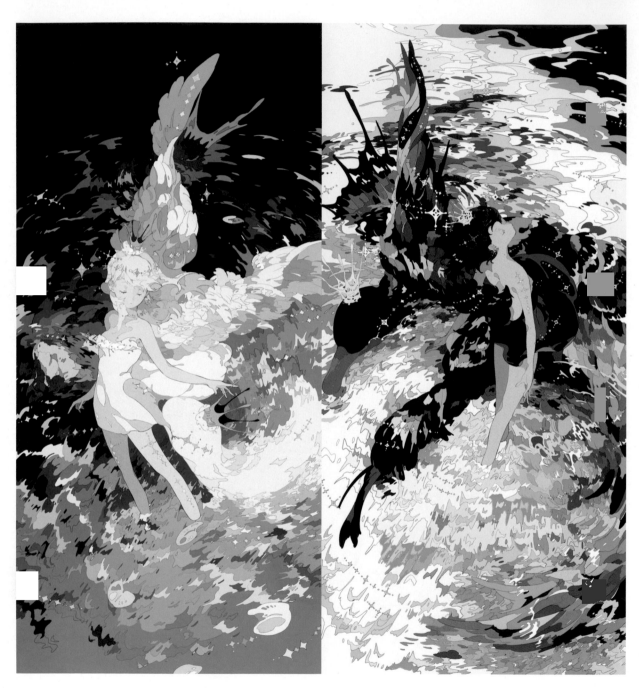

PROFILE 2021年開始創作。正在摸索如何畫出清新又繽紛的插畫。

COMMENT 我畫畫時，特別講究的是讓人舒服的配色。我常常畫液體或是雲等流動的主題，會為它們創造出自由的形狀。今後我會更努力磨練自己的畫風特色和
畫技，希望看到的人可以在看第一眼的瞬間就認出我的作品。

1 2 | 3

1「白鳥（暫譯：白天鵝）」Personal Work／2022 **2**「黑鳥（暫譯：黑天鵝）」Personal Work／2022
3「水辺（暫譯：水邊）」Personal Work／2022

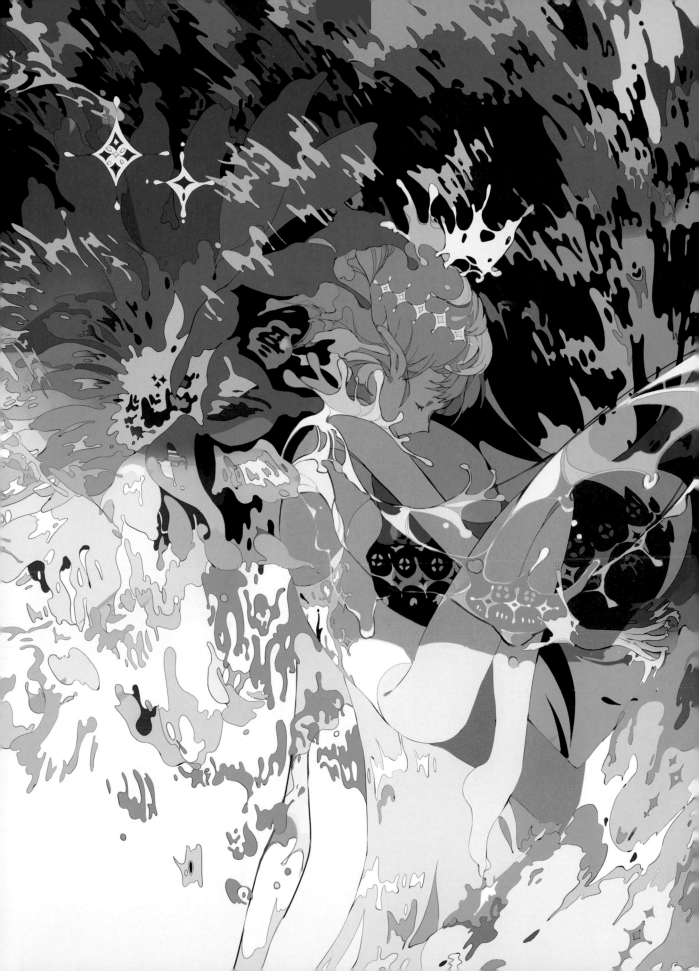

しおり SHIORI

Twitter　P40_ram　　Instagram　40_siori　　URL　—
E-MAIL　40memore@gmail.com
TOOL　不透明壓克力顏料／色鉛筆／水彩色鉛筆

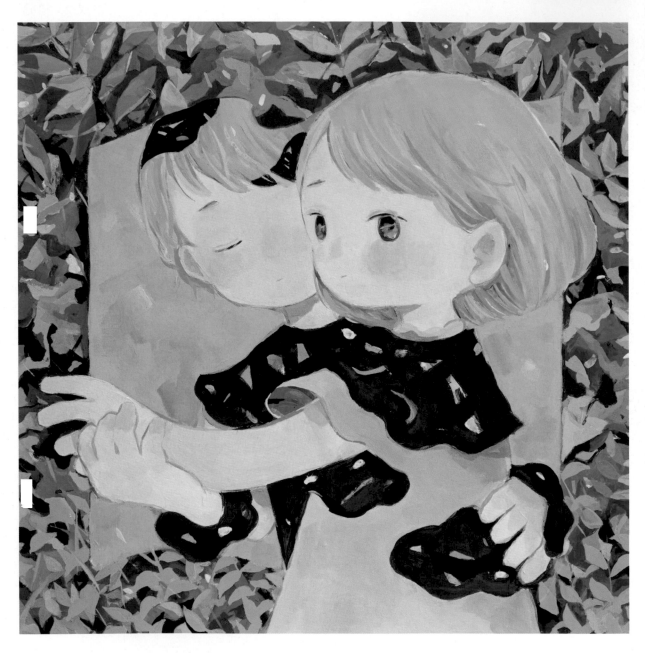

PROFILE　　　創作主題是「人與人的關係」和「日常」。創作活動以參加展覽為主。

COMMENT　　一個人待著的時候感受到的「安心」與「孤獨」、和別人相處時感受到的「不安」與「喜悅」，這些一體兩面的感情，以及「日常與焦躁感的不平衡」，
這些都是我的創作主題。雖然主題看起來很悲觀，但我都是用樂觀的心情去畫的。我會把人物以及周遭的大自然和植物等元素畫到作品中，努力畫出
簡單的形體和令人感到舒服的配色。今後我希望能持續創作，不要忘記自己喜歡畫畫的心情。

1	2
	3

1「こどくとあゆむ（暫譯：與孤獨同行）」Personal Work／2022　2「わたしのひなた（暫譯：我的向陽處）」Personal Work／2022
3「やわらかなあお（暫譯：柔軟的藍）」Personal Work／2022

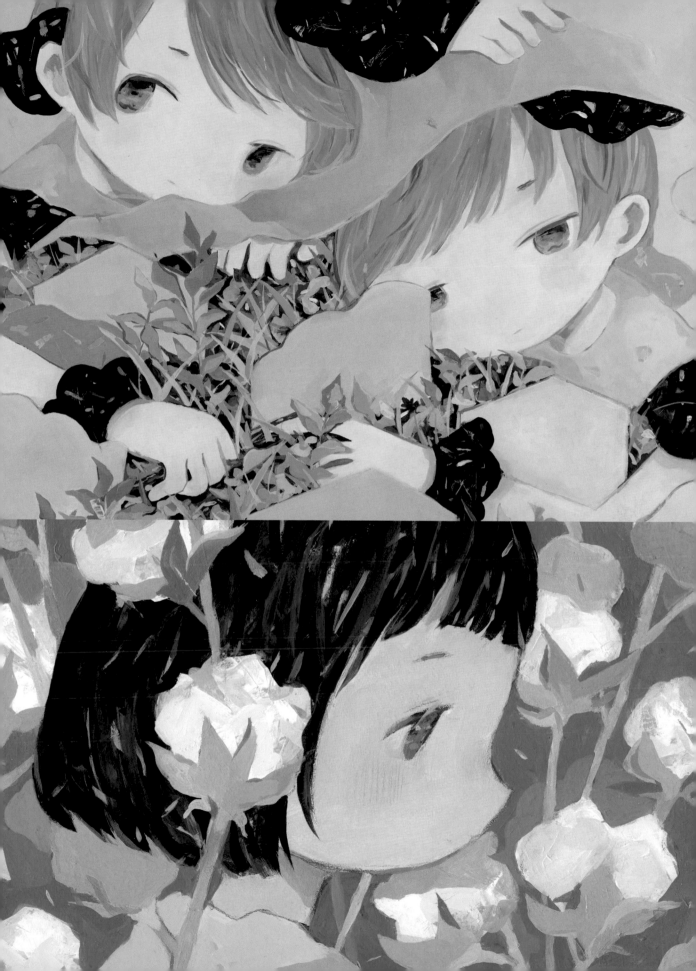

s!on SION

Twitter　sion001250　　Instagram　sion_001250　　URL　lit.link/sion001250
E-MAIL　son001250@gmail.com
TOOL　Procreate / iPad Pro

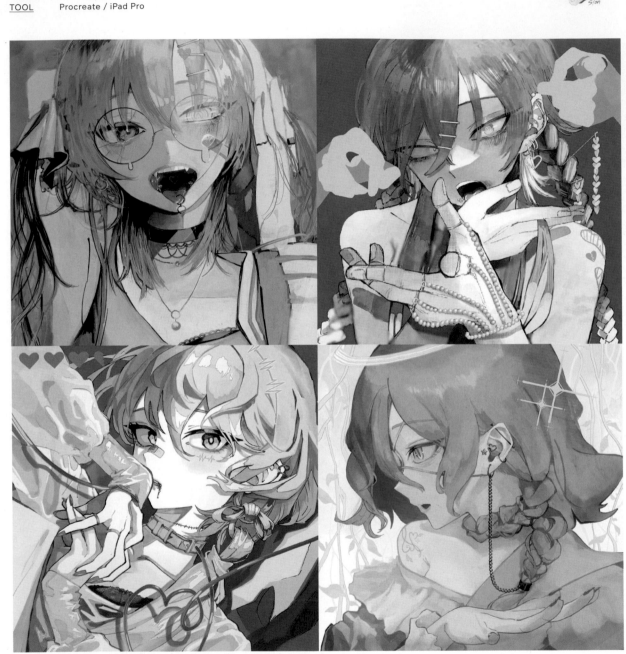

PROFILE

COMMENT

我都是用粉色×藍色這2色當作主色來畫畫。喜歡隨心所欲地勾勒出線條，在有感覺的地方放上想要的顏色。也有偷偷在畫漫畫。最喜歡吃銅鑼燒。

我畫畫並不是畫眼睛看到的既定色彩，而是會塗上讓我有感覺的顏色。例如，畫樹葉的時候我會塗上綠色，但我有時候也會塗成紅色或彩虹色。雖然常常有人稱讚我的配色，不過其實我比較重視的是線條。例如在描繪手和脖子的線條時，我會用一種獨特的姿勢來突出這些線條。今後我想在插畫裡加入所有的「可愛」元素，我想創作出「全新的可愛」。我想持續探索新的插畫型態，創造「可愛×○○」的作品。

1	2	5
3	4	

1「かわいい。（暫譯：好可愛。）」Personal Work／2021　2「見るな。（暫譯：別看我。）」Personal Work／2021
3「病。（暫譯：病。）」Personal Work／2022　4「～」Personal Work／2022　5「くみちょう（暫譯：黑幫老大）」Personal Work／2022

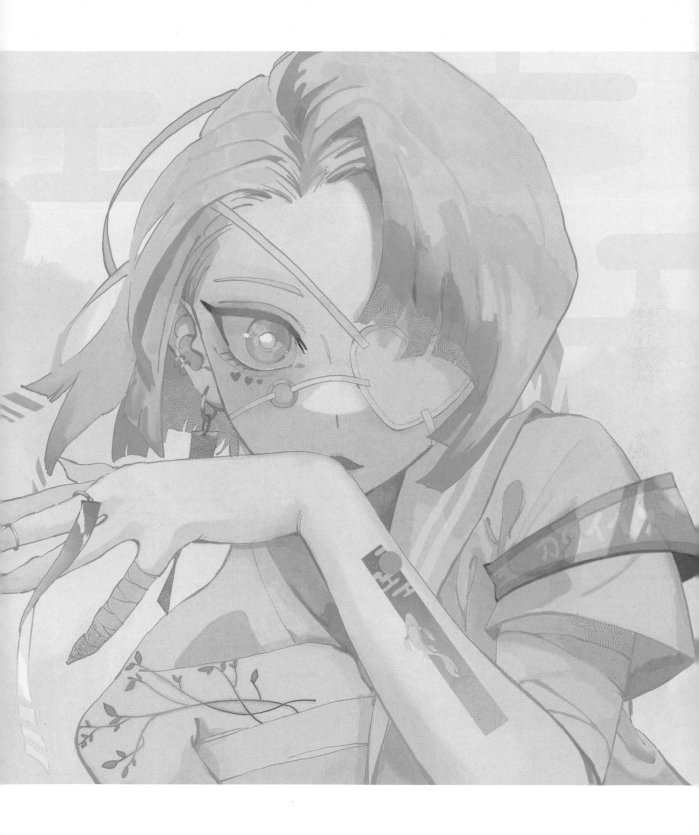

獅冬ろう SHITOU Rou

Twitter Aza_x_x　　Instagram　aza_x_x　　URL　—
E-MAIL　roushitou@gmail.com
TOOL　CLIP STUDIO PAINT PRO / ibis Paint X / After Effects CC / iPad Pro

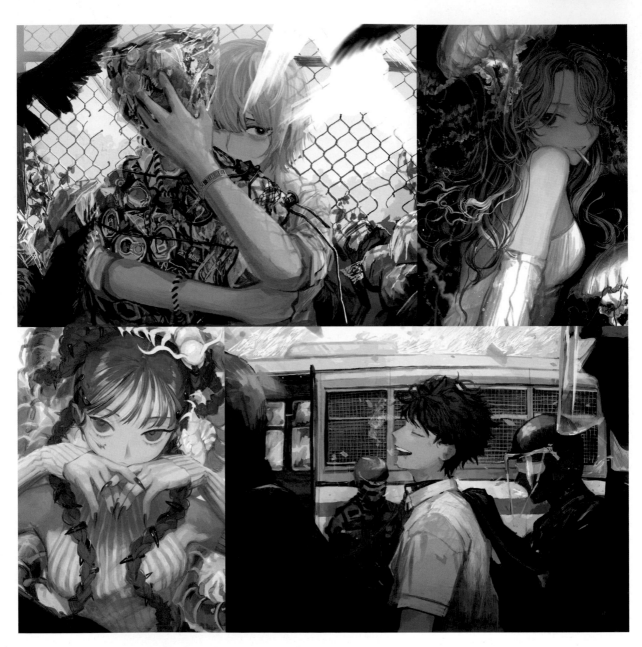

PROFILE

插畫×影像創作者。創作著對神靈不敬的暗黑風插畫。代表作品有《Egoist／flower-大沼パセリ》的MV插畫、《【超學生】Fake Parade》MV裡面的女高中生插畫等。

COMMENT

我畫畫時，會隨時記得表現靜謐、鮮豔的感覺和玩心，我不會拘泥於特定創作者的風格或品牌，而是會替每一個作品設計出獨立的世界觀。我的目標是畫出故事性和存在感強烈的插畫，希望能觸動觀眾內心深處的感性，而不是只停留在欣賞二次元的畫面上就結束了。我目前正在研究的是，如何把作品傳達訊息的功能和角色純粹的「帥氣」融合在一起。今後我也會一邊享受自己的創作生活一邊從事各種工作，除了原本就在做的MV插畫，也想接觸遊戲插畫、書籍裝幀插畫與內頁插畫等工作。如果我的插畫可以讓大家的作品更好，是我身為創作者最開心的事。

1	2	
3	4	5

1「トリアージ（暫譯：檢傷分類）／flower・初音未來」MV插畫／2020／サツキ　2「海月（暫譯：水母）」Personal Work／2021
3「百足（暫譯：蜈蚣）」Personal Work／2021　4「パレード（暫譯：遊行）」Personal Work／2021
5「酸素（暫譯：氧氣）」Personal Work／2022／南雲ゆうき

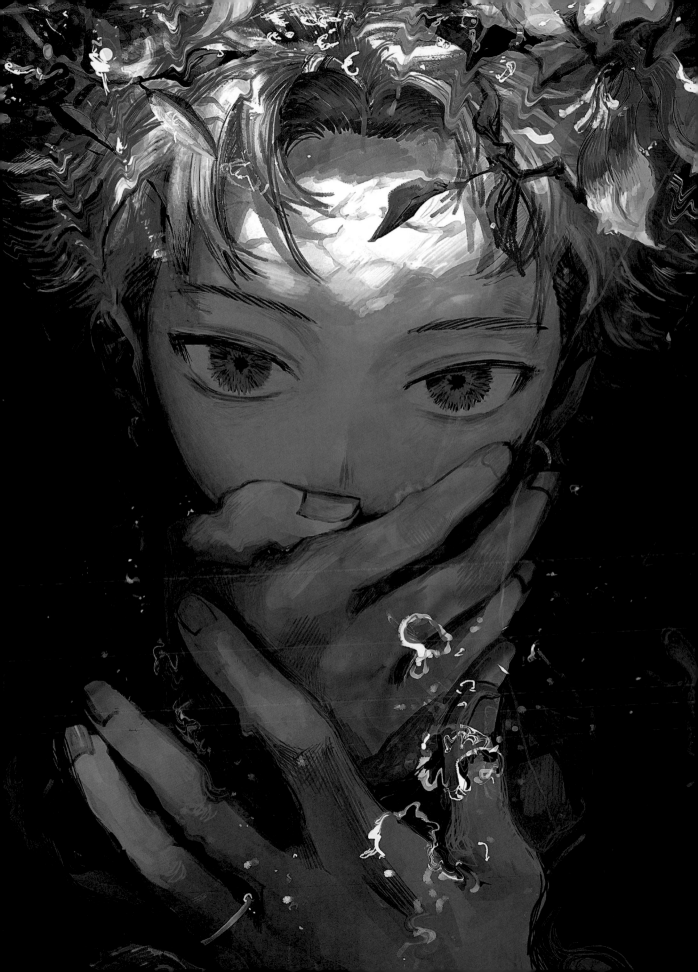

島田 萌 SHIMADA Moe

Twitter　smd345m　Instagram　moe.shimada.23　URL　—
E-MAIL　smd345m@gmail.com
TOOL　油畫顏料

PROFILE　　1995年生，來自東京都。畢業於東京藝術大學繪畫科，主修油畫。現在是一名畫家。

COMMENT　　我認為數位繪圖工具具有獨特的色彩，我想透過手繪的方式把它重現在實體的畫作上。電繪的作品光用螢幕去看是平面的，如果把它們畫成實體作品，就能看到筆跡和顏料堆疊在紙上的痕跡，而我特別重視的就是要畫出數位和實體的差異。我的畫風特色大概是陰影的顏色比較特別吧。我喜歡聽音樂，今後想要嘗試CD封套等和音樂相關的工作。

1	2	5
3	4	

1 「absolute difference series "Ceramic Vases V"」Personal Work／2022　2 「absolute difference series "Flower III"」Personal Work／2021
3 「スピッツ論「分裂」するポップ・ミュージック（暫譯：SPITZ 論「分裂」流行音樂）／伏見舜」裝幀插畫／2022／Eastpress
4 「chromatic aberration series "Spitz"」Personal Work／2022　5 「absolute difference series "Flower VI"」Personal Work／2022

しょくむら SYOKUMURA

Twitter　syokumura　　**Instagram**　—　　**URL**　syokumura.tumblr.com
E-MAIL　syokumura01@gmail.com
TOOL　CLIP STUDIO PAINT PRO / Wacom Intuos Small

PROFILE　　目前住在關西地區的插畫家。

COMMENT　　我喜歡畫帶有暗黑風、溫暖與冰冷共存的插畫。我的畫風特色應該是彷彿透明水彩滲進紙張的筆觸吧。今後我也會繼續思考思考能傳達感情的作畫方式。

1
　　　　4
2　　3

1「それでも朝日が見たかった（暫譯：即使如此我還是好想看到朝陽）」Personal Work／2020
2「Moonflower／tokiwa」MV插畫／2022／tokiwa
3「花」Personal Work／2020　4「享受」Personal Work／2022

しらたき SHIRATAKI

<u>Twitter</u>	shirataki2223	<u>Instagram</u> shirataki2223	<u>URL</u> —

<u>E-MAIL</u>　shirataki2223@gmail.com
<u>TOOL</u>　Photoshop CC / Illustrator CC / ZBrush /KeyShot 9 / Wacom Intuos Pro

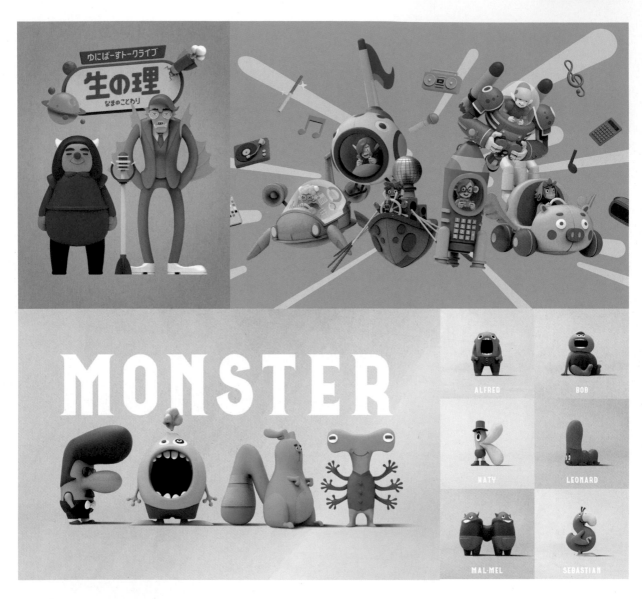

<u>PROFILE</u>　我擅長用3D電腦繪圖軟體打造出看起來簡單又很潮的世界觀，從角色設計到視覺設計製作，各領域都有涉獵。此外我也常常會在插畫作品中發揮身為平面設計師的見解，能從兼顧插畫和設計的角度來思考作品的表現方式。

<u>COMMENT</u>　我在製作插畫時，會特別注意要畫出令人印象深刻的流行感和可愛感。雖然我用3D製作，但我會認真思考作品核心的設計和主旨，以免大家只注意到3D的效果。我在畫人物等有明確角色的作品中，會用獨創性的方法找出該角色的特徵，我想這就是我的作品特色吧。此外也有很多人稱讚我的配色。我想今後3D電腦繪圖技術在這個世界上應該會變得更普遍，也會更加受到注目，所以我不會只待在插畫領域，我想讓3D繪圖在各領域都更加活躍。

1	2	
3	4	5

1「ゆにばーすトークライブ（暫譯：UNIVERS 現場脫口秀）」現場演出活動視覺設計／2021／吉本興業
2「Sony Music group recruit 2023」網站設計／2022／Sony Music Entertainment
3「MONSTERFONT」Personal Work／2021　**4**「MONSTERFONT」Personal Work／2021
5「5分で読める！ぞぞぞっとする怖い話（暫譯：5分鐘就能讀完！令人超超超毛骨悚然的恐怖故事）」裝幀插畫／2022／寶島社

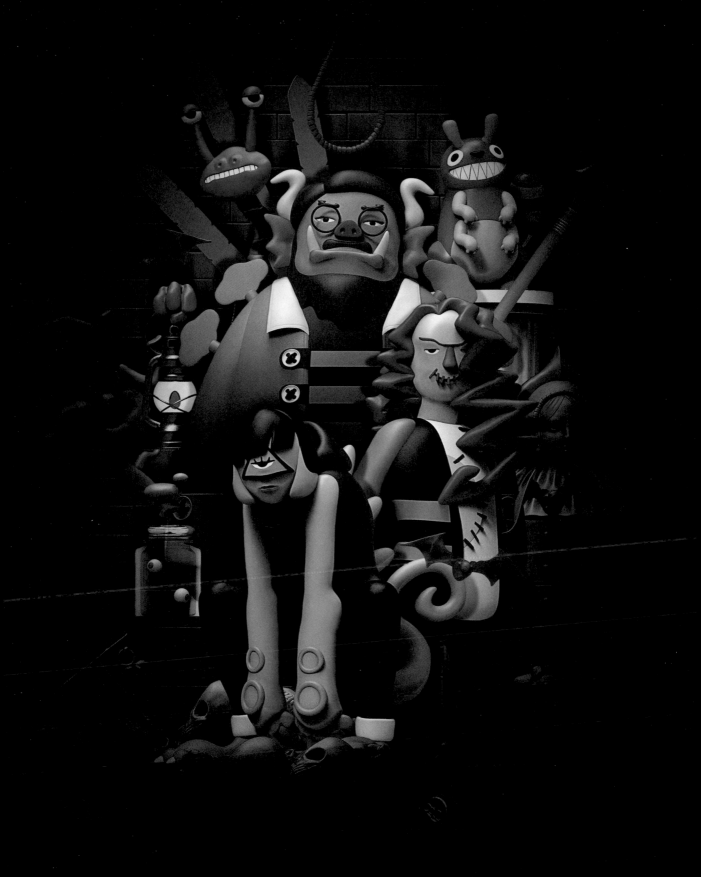

神慶 JINKEI

Twitter jinkei_bunny Instagram jinkei_bunny URL jinkei-bunny.com
E-MAIL receptor6_ptr0b@yahoo.co.jp
TOOL CLIP STUDIO PAINT EX / Wacom MobileStudio Pro 13

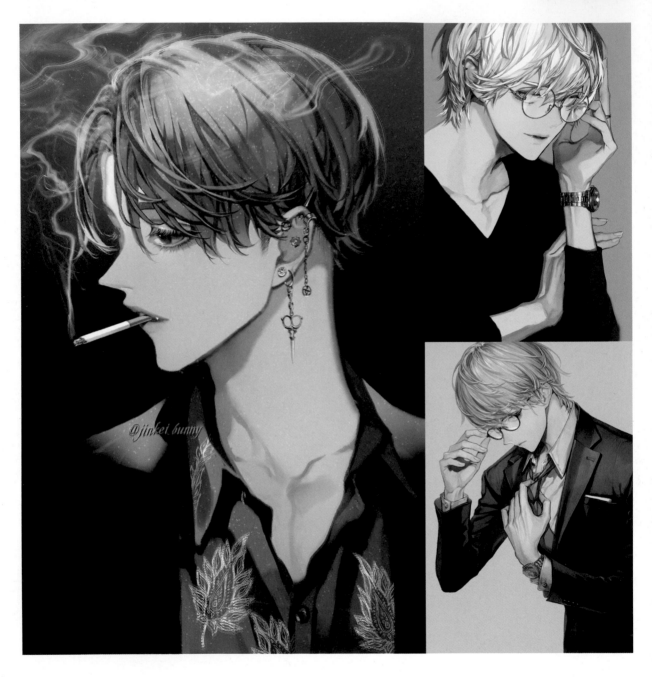

PROFILE 自由接案的插畫家。代表作品有一本和其他人合著的書《眼鏡男子の畫法（中文版由北星出版）》（玄光社），還有畫過Vtuber事務所「ねこのて（Nekonote）」的角色天宮圭（角色設計）等。

COMMENT 我畫畫時最講究的是要創作出夢幻、美麗、充滿魅力的人物。常常畫白髮且個性帶有透明感的人物。今後我希望能接到畫白髮帥哥的插畫工作。

```
  2
1    4
  3
```

1「cigarette」Personal Work／2022 2「watch」Personal Work／2021
3「眼鏡男子の畫法」獨家繪製插畫／2021／玄光社 4「butterfly」Personal Work／2022

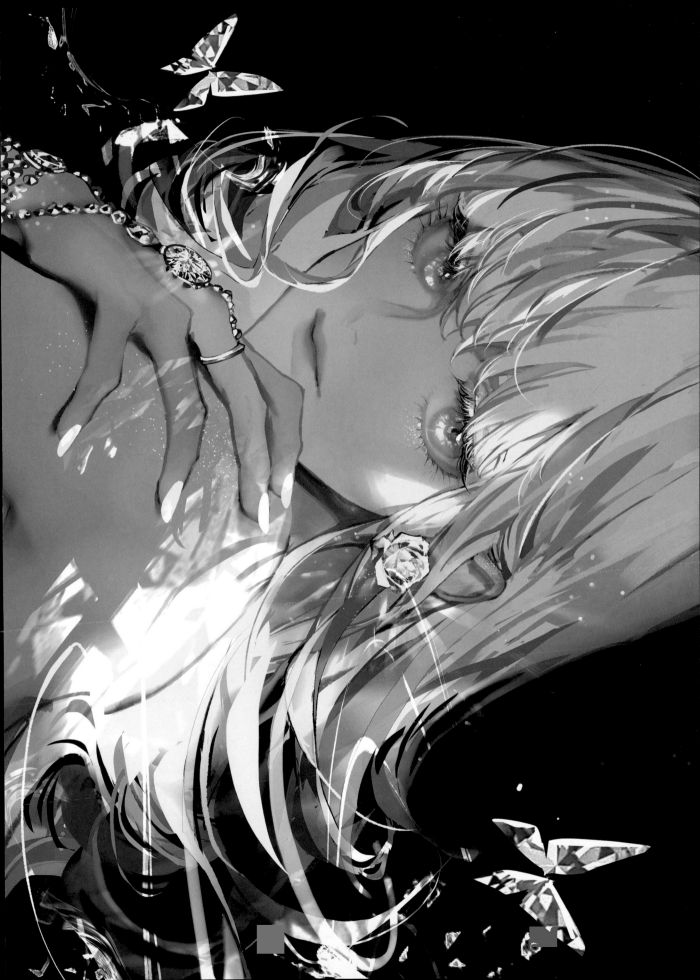

スシザワ SUSHIZAWA

Twitter　19701125s　　Instagram　19701125s　　URL　—

E-MAIL　19701125o@gmail.com

TOOL　Procreate / iPad Pro

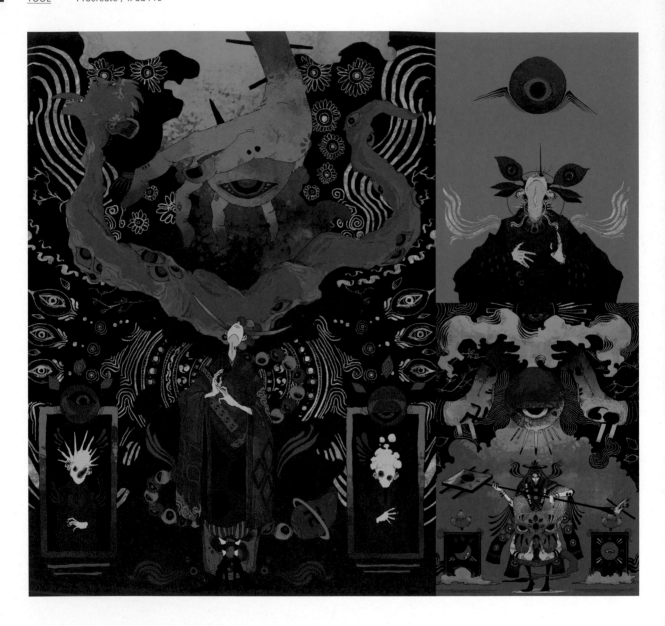

PROFILE　現居高知縣。喜歡日本史和壽司，壽司裡最喜歡的口味是鰻魚。

COMMENT　我會把我從日本史中所學到的事，或是我讀文學小說時得到的興奮感畫成插畫。我特別喜歡宗教史，或許就是這些前人的思想和故事，造就了我畫中的氣氛吧。今後我想繼續加深我對日本史的知識。在接案方面，我想試試看畫小說的內頁插畫。

| 1 | 2 | 4 |
| | 3 | |

角ゆり子 SUMI Yuriko

Twitter — Instagram yuriko_sumi URL yurikosumi.com
E-MAIL —
TOOL Photoshop CC / Illustrator CC / Wacom Cintiq Pro 13

PROFILE 1993年生於滋賀縣，擅長運用插畫、動畫、陶藝等多元化的手法來創作作品。曾參加第14屆「1_WALL」展，在平面設計組獲得評審「大日本TYPO組合」的鼓勵獎。目前也同時是一位自由接案的影像創作者。

COMMENT 我創作插畫時大多會以物體或我自己身旁的事物作為主題。我畫過有眼睛、外型圓滾滾、看起來有親切感的物體；也畫過體型龐大、臉卻很小的物品。我沒有固定的創作風格，每天都是一邊摸索，一邊快樂地創作出作品。我平時也有做廣告相關的工作，包括擔任影像編輯、導演或是動畫的創作者等。希望有一天我能把自己的作品和廣告工作結合起來。

1 2
3 4

1「読書（暫譯：讀書）」Personal Work／2021 2「bird」Personal Work／2021
3「生ける（暫譯：插花）」Personal Work／2021 4「パクチーの新芽を掲げる人（暫譯：舉起香菜新芽的人）」Personal Work／2021

田森 TAMORI

Twitter tamori_www　　**Instagram** tamori_www　　**URL** —
E-MAIL tamori.www0620@gmail.com
TOOL CLIP STUDIO PAINT PRO / Procreate / iPad Pro

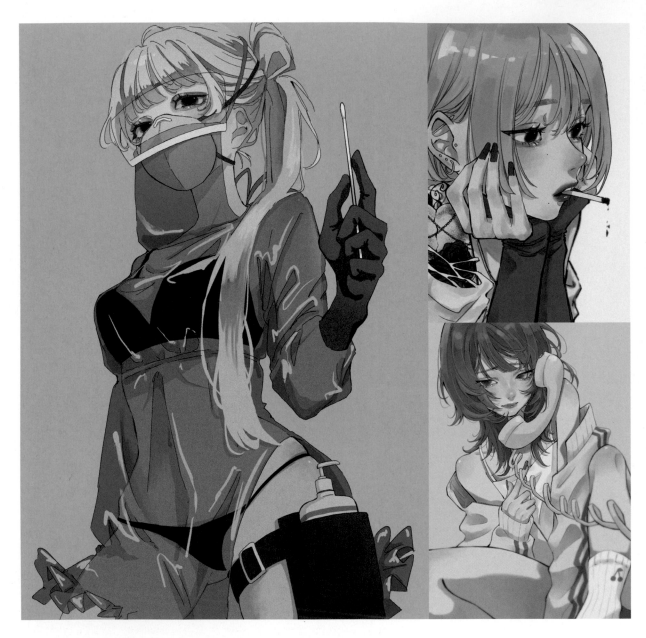

PROFILE 我這個人就是很愛看可愛的女孩，也很愛畫可愛的女孩。我自己也喜歡化妝把自己變漂亮，所以也把這點發揮在我的插畫中，像是有大粒珠光的眼影、腮紅和唇彩，還會加入流行的髮型和服飾。就像是在幫自己筆下的女孩變身一樣，我會投入感情來畫畫。

COMMENT 我畫畫時最講究用流行的妝容、髮型和服裝，努力畫出可愛的女孩。我筆下的女孩特徵，大概是帶點頹廢感和一點點的性感吧。今後的展望，我希望能接到各種工作，像是偶像或藝人的周邊商品插畫、專輯封面、MV插畫等，只要是能畫可愛女孩的工作，我都願意做！

1	2	4
	3	5

1「PCR検査しますよー。（暫譯：幫你做PCR 檢測囉～）」Personal Work／2022　**2**「金髪ボブ（暫譯：金髮鮑伯頭）」Personal Work／2022
3「今何してるの。（暫譯：你現在在幹嘛呢。）」Personal Work／2022　**4**「お熱出た（暫譯：發燒了）」Personal Work／2022
5「ビビアンのニット帽（暫譯：Vivienne Westwood的針織帽）」Personal Work／2022

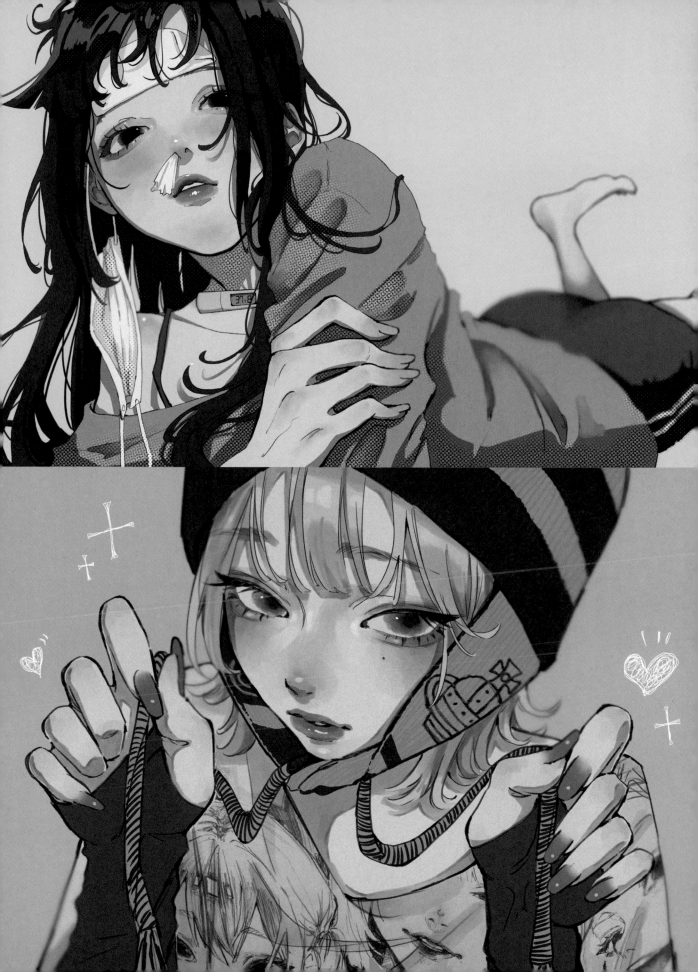

タヤマ碧 TAYAMA Midori

TAYAMA Midori

Twitter tayama310 Instagram tayama310 URL www.pixiv.net/users/22021375

E-MAIL tayama310@gmail.com

TOOL CLIP STUDIO PAINT EX / iPad Pro

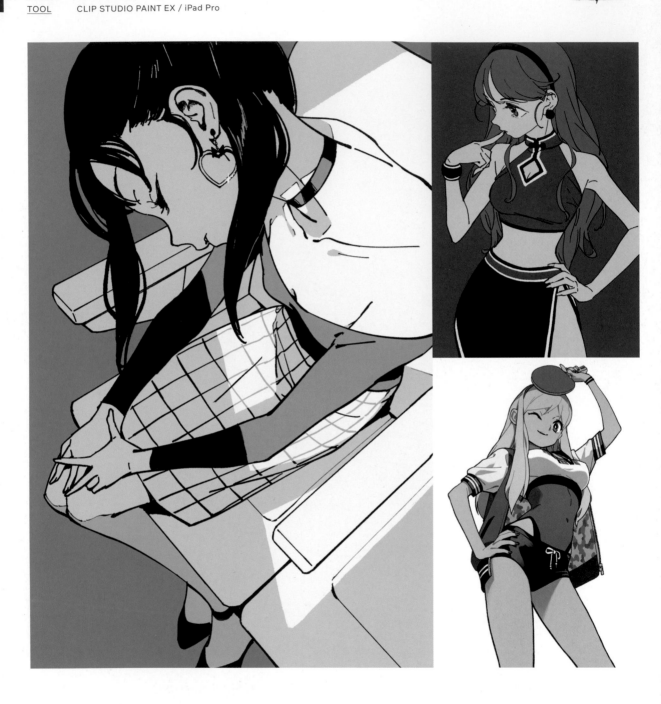

PROFILE 現居埼玉的漫畫家。代表作有《ガールクラッシュ（Girl Crush）》（新潮社）、《氷上のクラウン（暫譯：冰上的王冠）》。

COMMENT 我畫畫時特別講究的是用簡單的線條和上色來完稿。我的畫風應該是帶點懷舊感的角色設計吧。今後我也想繼續畫很多女孩。

1	2	4
	3	

1「まどろむ（暫譯：打瞌睡）」Personal Work／2018 2「深紅」Personal Work／2019

3「卓球少女（暫譯：桌球少女）」Personal Work／2018 4「ツインテール（暫譯：雙馬尾）」Personal Work／2018

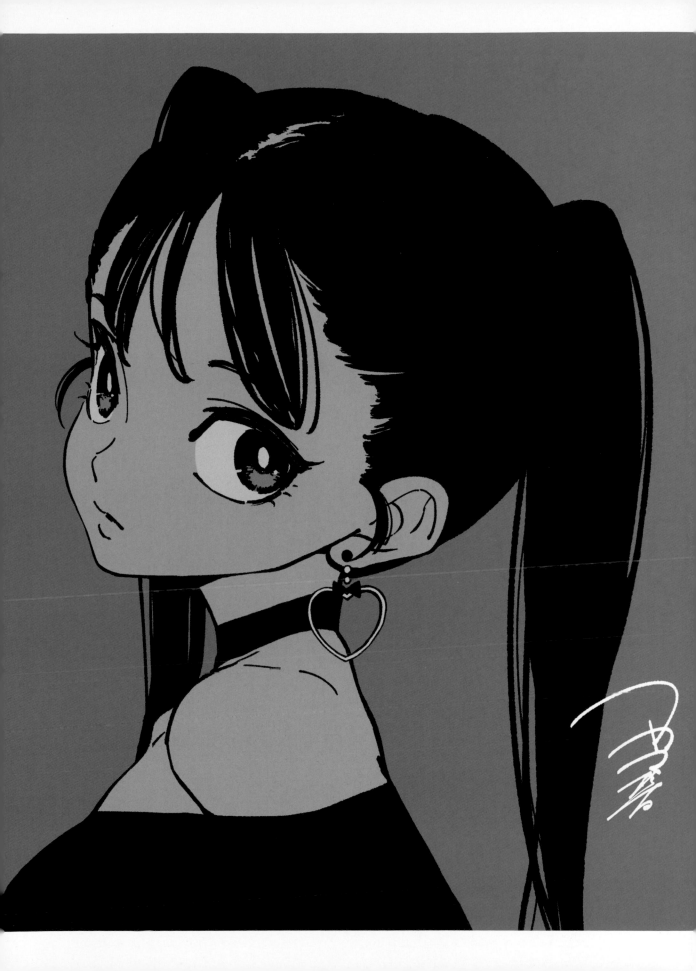

ちゃこたた CHAKOTATA

Twitter akcotCOoOoOoO **Instagram** — **URL** —
E-MAIL chakotata09@gmail.com
TOOL Photoshop CC / CLIP STUDIO PAINT EX / Wacom Cintiq Pro 24

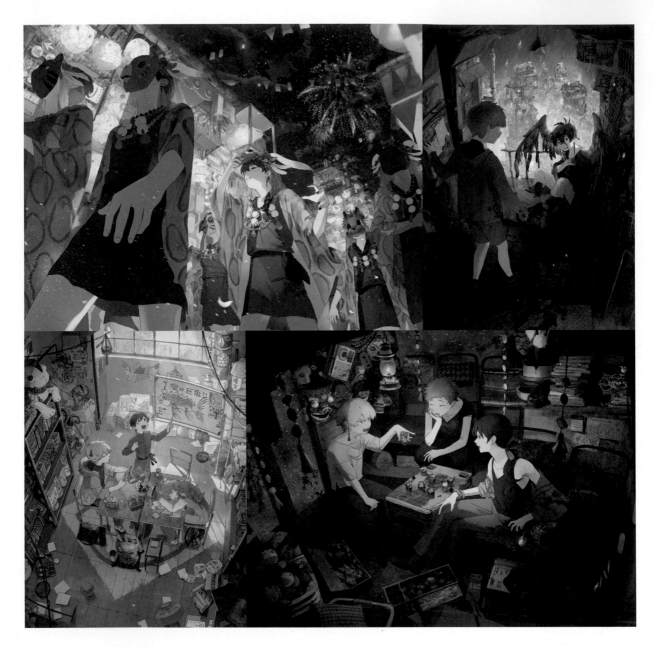

PROFILE 插畫家。以「懷念又陌生的世界。」為主題創作插畫。喜歡的食物是老家做的螃蟹奶油可樂餅。

COMMENT 我畫畫時特別講究的是要畫出能讓人感受到溫度的空氣感，登場人物在他人生中養成的每個習慣、背景中出現的小道具，全都能讓觀眾聯想到背後的故事，我想畫出像這樣具有故事厚度的插畫。今後也想試著創作詭譎、讓人不舒服的異族風作品。我也喜歡設計角色、畫背景和小道具、製作動畫等，總之和畫畫有關的事情我都喜歡，希望能嘗試各種相關工作來累積經驗。

1 2
3 4 | 5

1「夏の大行進（暫譯：夏天的大遊行）」Personal Work／2021 2「迷子（暫譯：迷路）」Personal Work／2022
3「緊急会議！（暫譯：緊急會議！）」Personal Work／2022 4「雨がやむまで、秘密基地（暫譯：雨停之前，先待在秘密基地吧）」Personal Work／2021
5「夜の駄菓子屋（暫譯：夜晚的古早味糖果店）」Personal Work／2022

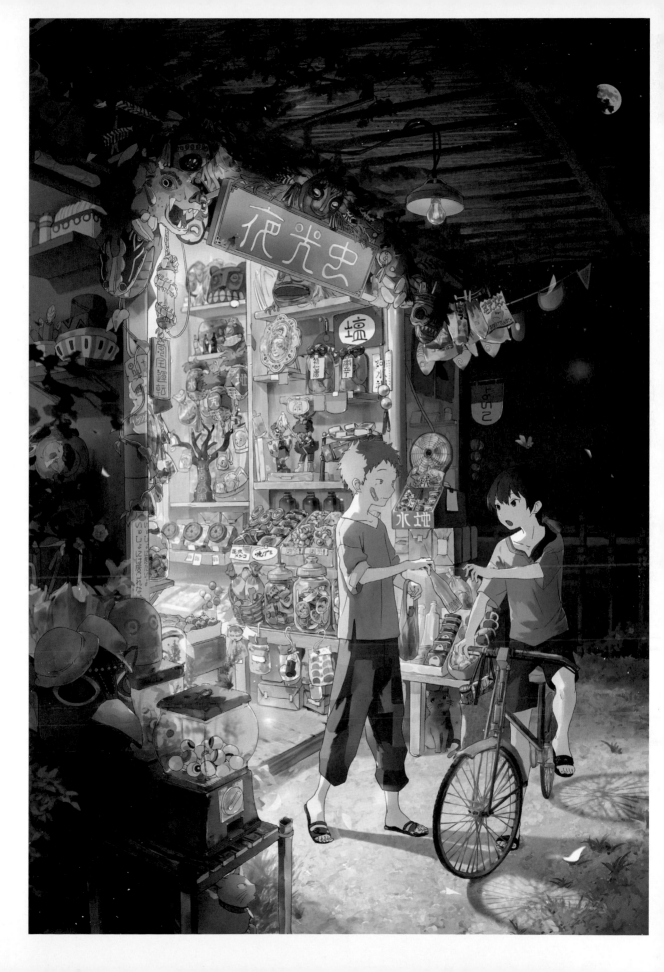

ちょむ CHOM

Twitter　chom1015_　　Instagram　chom1015_　　URL　—

E-MAIL　chomchom1015@gmail.com

TOOL　鉛筆／色鉛筆（油性、水性）／ Copic 麥克筆／ ibis Paint X ／ iPhone 12 mini

CHOM

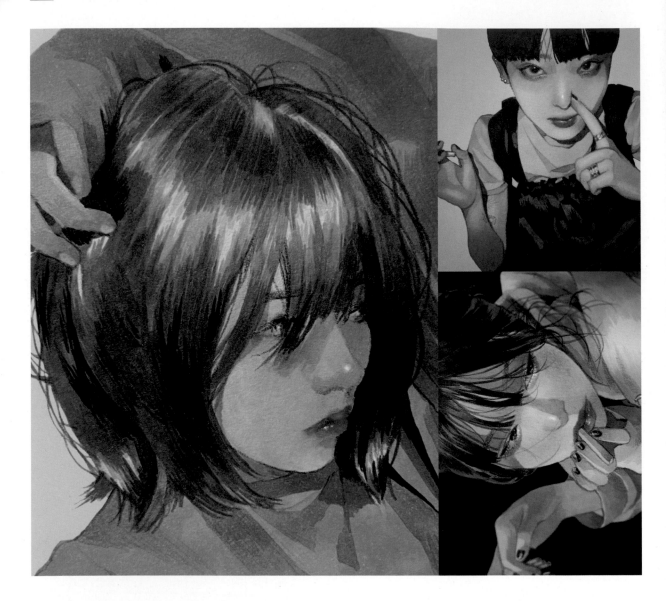

PROFILE　來自京都，是隨處可見的平凡學生。

COMMENT　畫人物時，我特別講究「眼睛」。我喜歡臉部特寫的構圖，會把瞳孔和眼眸的光芒細膩地畫出來。我的畫風大概是手繪才有的「紙張和鉛筆的質感」吧。像是鉛筆的線條質感，或是鋼筆墨水的滲墨痕跡，這些都是手繪作品的迷人之處，我會把這些優點都放進我的作品中。我的作品大多是以手繪為基底來創作的「手繪 × 電繪」插畫，這應該也算是我的特色吧。今後我想繼續磨練畫技，拓展我能畫的插畫類型。

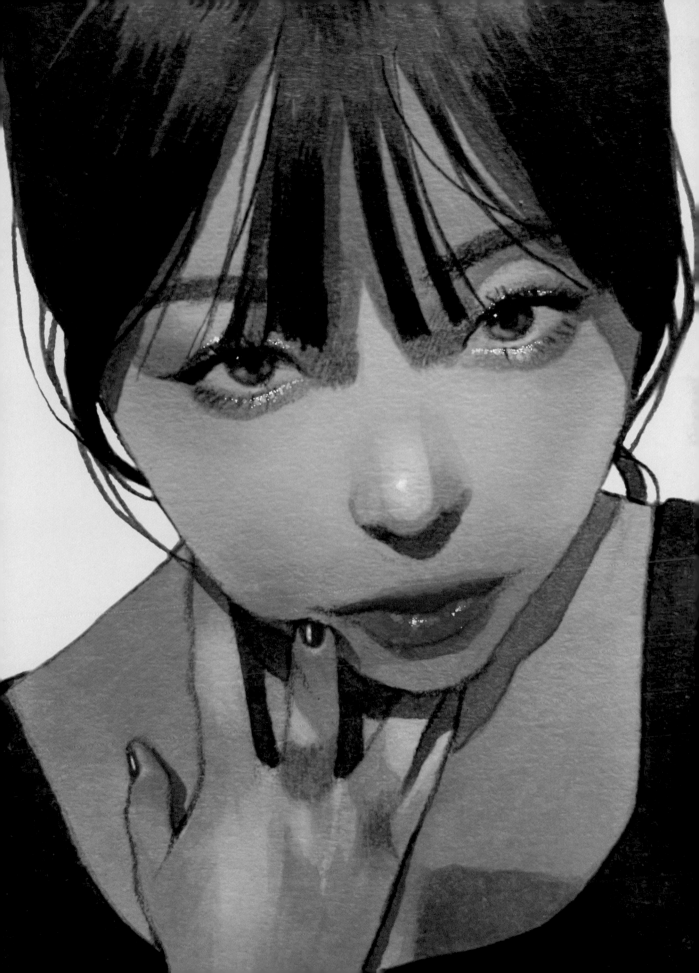

つっく TSUKKU

<u>Twitter</u>	tsukku727	<u>Instagram</u> tsukku0727	<u>URL</u> tsukku.com

<u>E-MAIL</u>　tsukku0727@gmail.com

<u>TOOL</u>　CLIP STUDIO PAINT PRO / iPad Pro / Wacom Cintiq Pro 24

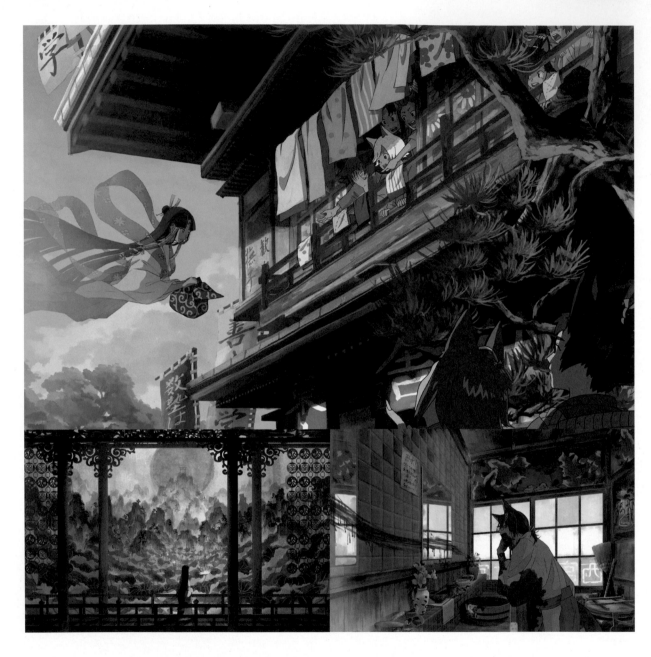

<u>PROFILE</u>　1998年生，來自北海道的插畫家。創作的動機是想要把大自然以及寄居在人們心中的神明表現出來。以「土著信仰」為創作主題，畫了許多有野獸和神明居住著，充滿懷舊感的風景。

<u>COMMENT</u>　我大部分的作品，都是我一邊想著「聖與俗」、「生與死」這類二元對立的概念而畫出來的。我特別重視要打造出能喚起人們懷舊回憶的世界觀。我的插畫風格是類似停格畫面的構圖，就好像把動畫中的某個場景擷取下來一樣。我的畫中會有好像在哪裡看過的場所、用溫暖色調描繪出混合日本風和西洋風的日本場景、表現對大自然與神的敬畏、描繪人們熱鬧的日常生活中潛伏的詭譎氣氛等，這些應該也是我的作品特徵。今後我想嘗試MV插畫、CD封套、書籍裝幀插畫和內頁插畫等各種工作。2023年初我有一個重要消息要宣布[※]，目前正朝著那方面的製作努力邁進。

1		
2	**3**	**4**

1「『お弁当が飛んでる〜！！！！』（暫譯：『便當飛起來了〜！！！！』）」Personal Work／2022
2「天の国を夢見る（暫譯：嚮往天國）」Personal Work／2021
3「『歯ぁ欠けた…。』（暫譯：『牙齒缺角了……。』）」Personal Work／2021　**4**「降神の儀（暫譯：降神儀式）」Personal Work／2021
※編註：作者在2023年2月推出了個人第一本畫冊『獣の里のかくり神』，他在接受本書採訪時正在籌備該插畫集。

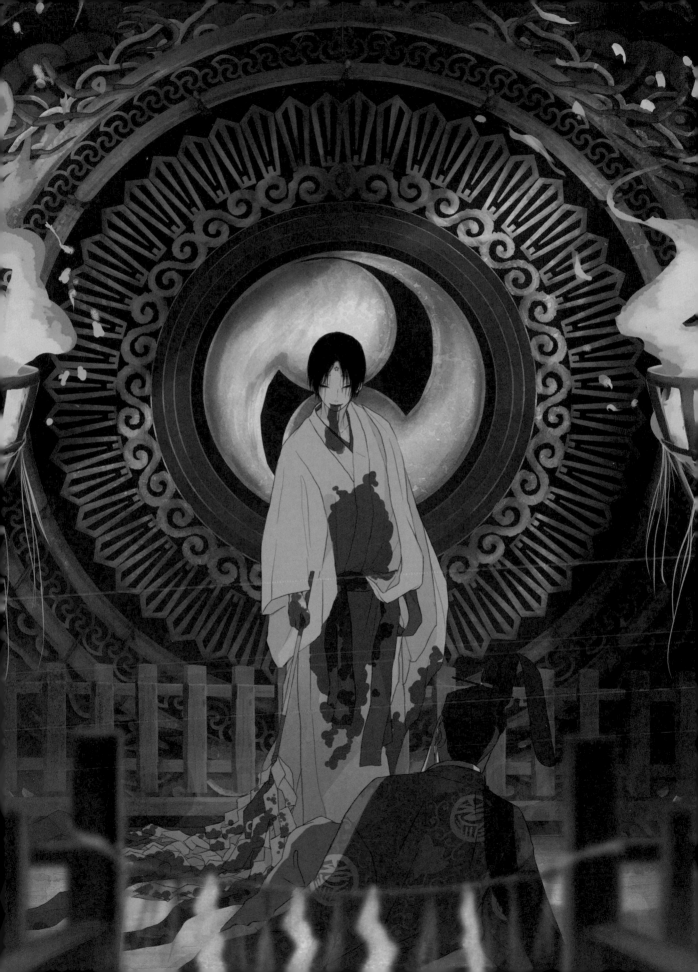

つのがい TSUNOGAI

©TSUNOGAI

Twitter	sunxoxome	Instagram	tsunogai_gram	URL	www.tsunogai.net

E-MAIL www.tsunogai.net/contact

TOOL 水彩 / 不透明壓克力顏料 / 墨汁 / Copic 麥克筆 / 沾水筆 / 噴漆 / iPad Pro

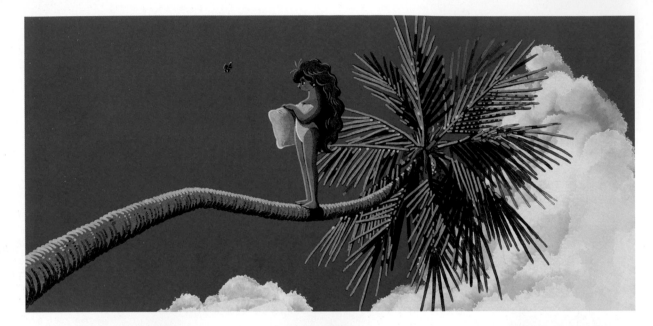

PROFILE 漫畫家／插畫家。來自靜岡縣濱松市，現居東京都。平常往返於日本和關島，以關島為主題創作南國、夏天相關的作品。除了自由接案的創作者身分，目前也是手塚製作公司※旗下的官方插畫家。

COMMENT 飛機起飛的前夕、在飯店 check-in、在沙灘眺望遠方的海浪、冰鎮啤酒……。我想要把這種準備飛往南國的高漲情緒和紫外線強烈的感覺都畫成插畫。我作品中帶點 Q 版風格，基本上是來自手塚治蟲老師的影響，至於我畫的風景和主題大部分都是關島。雖然我是用數位工具作畫，但我會刻意多用圓滑溫潤的筆觸來表現出手繪的溫度。今後我希望能更珍惜地、用追求完美境界的心情，把我喜歡的東西創作出來。

1 「Power NAP!」Personal Work／2022 **2** 「BLOOM」Personal Work／2022 **3** 「ネコミミの踊り子（暫譯：貓耳舞孃）」Personal Work／2022
4 「ポータブルプレイヤーとレコード（暫譯：手提音響和唱片）」Personal Work／2022 **5** 「It 's my day!」Personal Work／2022
※編註：「手塚Production」，中文名為「手塚製作公司」，是已故漫畫家手塚治虫創辦的動畫製作公司。

1		
2 3 4	5	

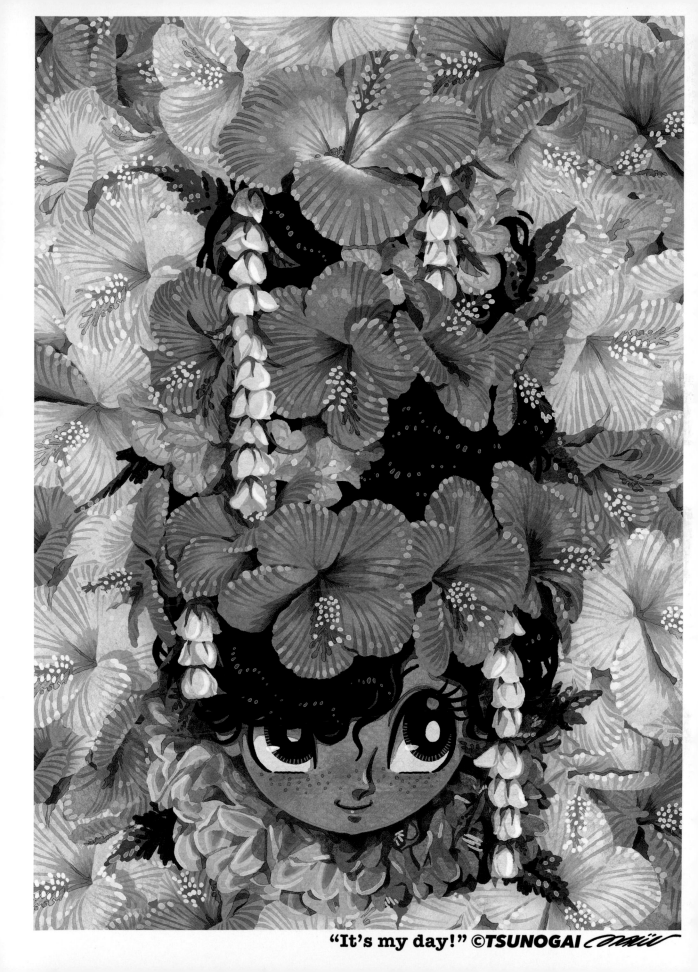

"It's my day!" ©TSUNOGAI

つのさめ TSUNOSAME

Twitter　tsunosame　Instagram　tsunosame　URL　potofu.me/tsunosame
E-MAIL　tunosame@gmail.com
TOOL　CLIP STUDIO PAINT EX / iPad Pro

TSUNOSAME

PROFILE　現居大阪府的插畫家、漫畫家。養了一隻叫「貓助」的可愛貓咪。

COMMENT　我基本上都是用電腦繪圖軟體來創作插畫，但也很憧憬用鋼筆手繪的氣氛，所以我在畫畫的時候都會一邊想著要盡量表現出手繪的質感。過去這一年，我每天的例行公事就是在社群網站發表鋼筆畫，大部分都是參考我自己拍的照片或無版權的照片，在現實的風景中加入高度Q版化的簡單角色。例如在同一個畫面裡出現好幾個相同的角色，像這種不用考慮情境，不管什麼場面都出現相同角色的做法，我覺得很有趣。今後希望在漫長的創作生涯中，只要能偶爾畫到自己覺得好喜歡的畫，那我就很開心了。有朝一日希望能幫同人展COMITIA的目錄《Tears Magazine》畫封面，這是我的夢想。

1「クロッキ/20220922（暫譯：速寫／20220922）」Personal Work／2022　2「クロッキ/20220812（暫譯：速寫／20220812）」Personal Work／2022
3「クロッキ/20220302（暫譯：速寫／20220302）」Personal Work／2022　4「クロッキ/20220921（暫譯：速寫／20220921）」Personal Work／2022
5「クロッキ/20220506（暫譯：速寫／20220506）」Personal Work／2022　6「クロッキ/20220518（暫譯：速寫／20220518）」Personal Work／2022

つもい TSUMOI

Twitter pafujojo **Instagram** tsumoi808 **URL** —
E-MAIL tumoi808@gmail.com
TOOL CLIP STUDIO PAINT PRO / iPad Pro

%

TSUMOI

PROFILE 重視自己的世界觀並且將它們畫成插畫。也常畫有故事性的插畫、時尚風格的插畫等，目前活躍於多種領域。

COMMENT 我想創作出會讓人忍不住去思考和研究的插畫，努力想畫出讓人「越看越能感受到作品的深度和想傳達的訊息」，「不管幾次都還想看」的作品。我的畫風特徵是低彩度和沉重的氣氛。今後我想從事可以發揮我的世界觀的工作或是角色設計，只要是我做得到的，不管是什麼工作我都想挑戰看看！

1	2	4
	3	

1「碟（暫譯：十字架）」Personal Work／2021 2「cloudy」Personal Work／2021
3「Bye」Personal Work／2021 4「Taboo」Personal Work／2021

つん子 TSUNKO

Twitter　9v2_q　Instagram　9v2_q　URL　—
E-MAIL　tsunkomn@gmail.com
TOOL　CLIP STUDIO PAINT PRO / iPad Pro

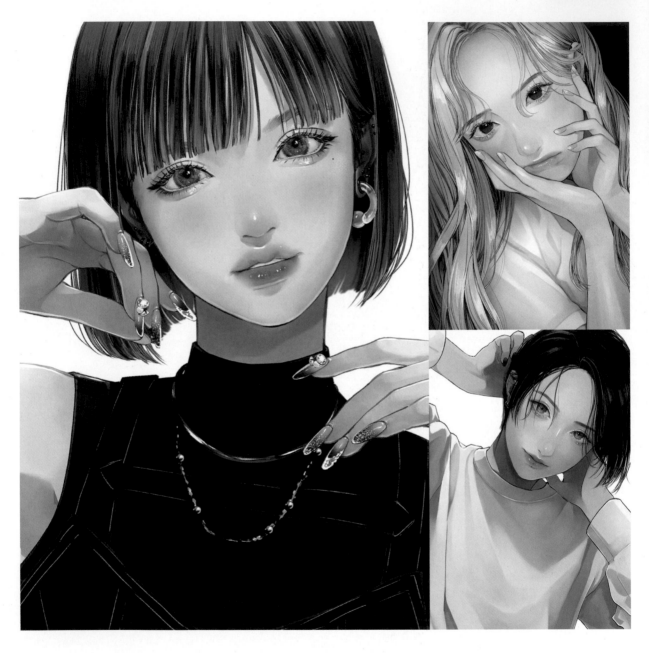

PROFILE　　現居千葉的插畫家，一邊在影像製作公司擔任2D設計師，一邊創作插畫。

COMMENT　　我在畫角色時，我會注意畫出令人印象深刻的眼眸和妝容，我的畫風特色應該是眼睛吧。我常畫寫實風格的作品，所以也很重視要表現出畫中人物的
透明感。今後我想在插畫上繼續追求自己想要表現的畫面。此外，除了畫畫，也想拓展其他技術層面，想要找到讓插畫看起來更有魅力的表現手法。

2	
1	4
3	

1「自分が思うかわいいを貫きたい（暫譯：想要貫徹自己所認為的可愛）」Personal Work／2022　2「無題」Personal Work／2022
3「他人ウケより私ウケ（暫譯：與其取悅他人，更想取悅自己）」Personal Work／2022　4「今に見てろよ（暫譯：現在就看著我吧）」Personal Work／2022

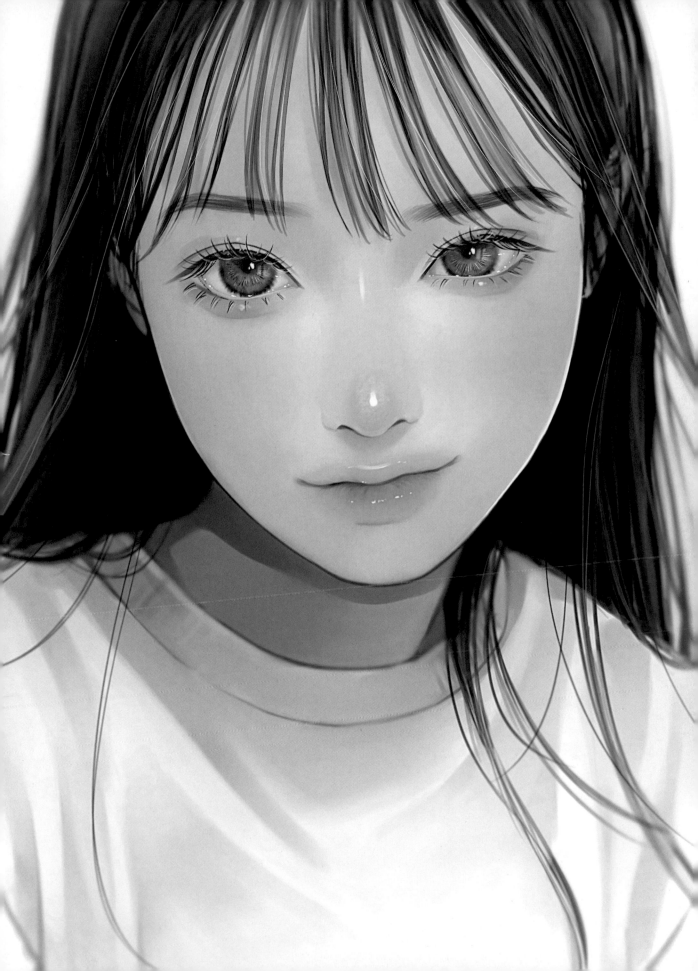

適当緑 TEKITOMIDORI

Twitter　tekito_midori　　Instagram　tekito_midori　　URL　—
E-MAIL　tekito.midori1@gmail.com
TOOL　CLIP STUDIO PAINT PRO / iPad Pro

TEKITOMIDORI

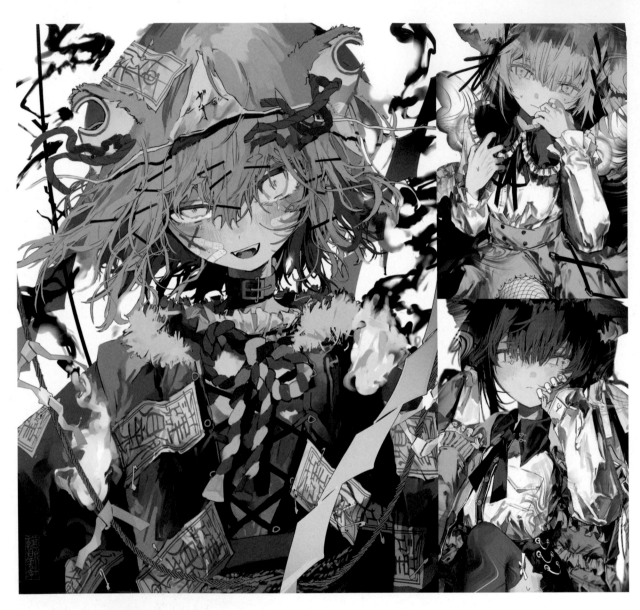

PROFILE　高中生插畫家。擅長創作偏冷酷、俐落風的插畫。除了MV和CD封套，也有為角色設計和周邊商品等畫插畫。

COMMENT　我畫畫時會注意整體的對比，並且會在構圖中加入某些基於我個人癖好的東西再畫成插畫。平常接到插畫委託時，我都會認真研究委託對象之後才畫。
我的作品特徵是有很多冷酷風格的表現，我喜歡把可愛的東西與形象相反的東西組合在一起。每次有別人委託我案子，我都會很開心，總之今後我想
嘗試各種插畫工作來累積經驗。我也喜歡音樂，對MV插畫等音樂相關的工作特別有興趣。

```
 1    2
      3    4
```

1「トラユウレイ（暫譯：虎幽靈）」Personal Work／2022　2「猫耳量産型女子しろ7月（暫譯：貓耳量產型女子白7月）」Personal Work／2022
3「猫耳量産型女子くろ7月（暫譯：貓耳量產型女子黑7月）」Personal Work／2022　4「??輪??」Personal Work／2021

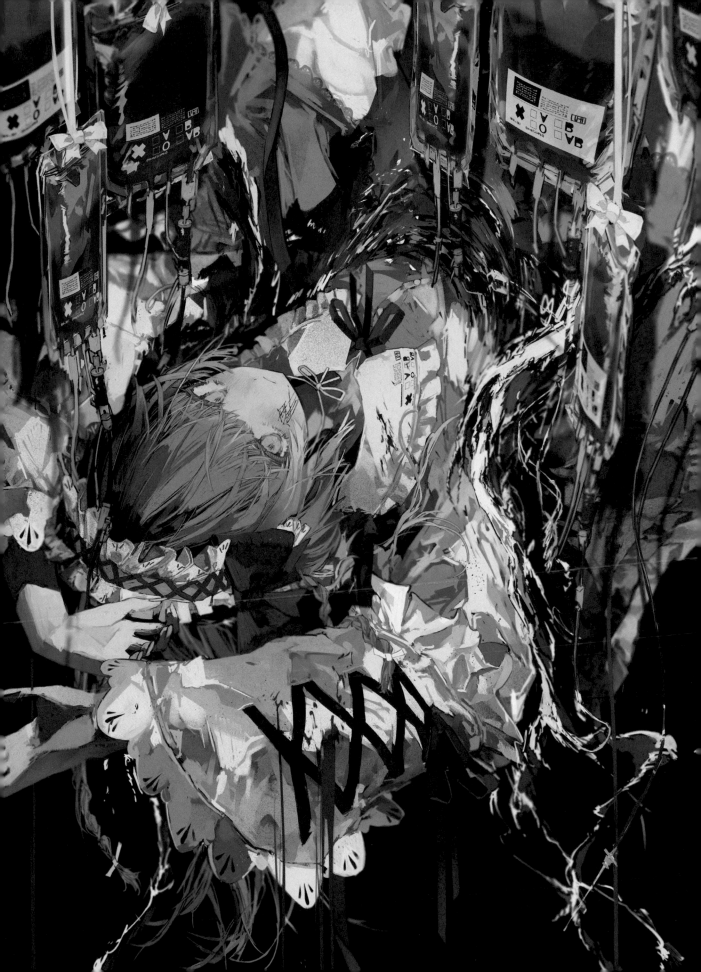

deadlyyucca

Twitter　　deadlyyucca　　Instagram　　deadlyyucca　　URL　　deadlyyucca.com
E-MAIL　　deadlyyucca@icloud.com
TOOL　　Photoshop CC / Godot Engine / One by Wacom Small

PROFILE　　以「低解析度的暴力」為主題，創作相關插畫與遊戲作品。夢想是有一天能做電影相關的工作。

COMMENT　　我喜歡故意用粗糙的像素風和有限的色彩，創造出充滿想像空間的留白。我也喜歡電影，創作時隨時都會想著要做出像電影般的作品。我擅長畫危險的主題，我的作品都充滿暴力、錢、藥物、血和霓虹燈，尤其是在遊戲中普遍受人厭惡的反社會表現，今後我也會繼續執著這類的創作。

TERU

Twitter teru_by_m Instagram redtailworld URL www.artstation.com/teru_by_mashcomix
E-MAIL terubymash@gmail.com
TOOL Photoshop CC / Procreate / iPad mini / Wacom Intuos Pro

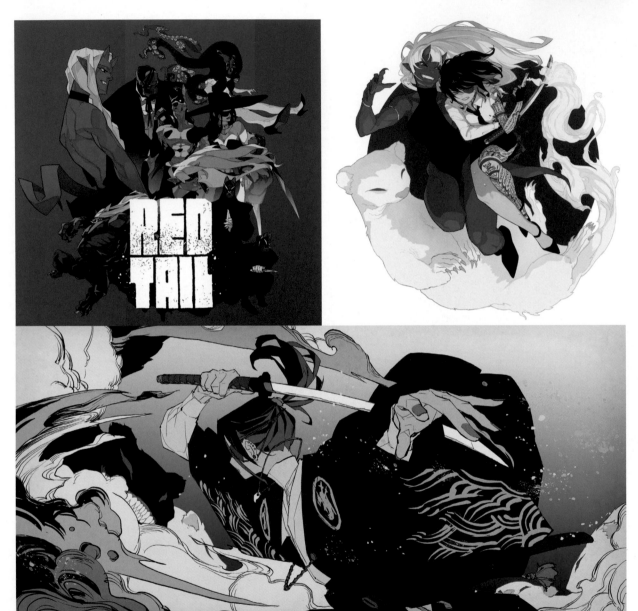

PROFILE 經歷過遊戲、影像、平面設計等各種工作，於2008年轉職為自由接案的插畫家。活動領域多元，目前正在製作原創作品《REDTAIL》，今後預計在各領域展開創作計畫。

COMMENT 我創作時特別重視要把想讓人看的部分畫得更有魅力，在色彩方面，我喜歡把自己的喜好明確表達出來並且要畫得很好看。我擅長用塗黑的方法上色，也會用漸層和特效等後製加工，不過頂多是作為陪襯的程度。說到畫風，我從小就接觸很多日本的插畫作品，然後在青春期過後，開始被國外作品中強而有力的表現手法吸引，這些作品都對我的畫風產生很大的影響。我是把日本和國外的畫風用自己的方式融合，並且逐漸找到屬於自己的創作手法。今後我想更加努力製作個人作品，而在工作方面，我想成為在作品企畫階段就會需要找我一起做的那種插畫家。

1 2 4

3 5

1「REDTAIL」Personal Work／2020 2「MAKO and WATANABE（暫譯：魔子與渡邊）」Personal Work／2022
3「WATANABE（暫譯：渡邊）」Personal Work／2022 4「CERBERUS（暫譯：地獄犬）」Personal Work／2022
5「SEIBOU（暫譯：青蜂）」Personal Work／2021

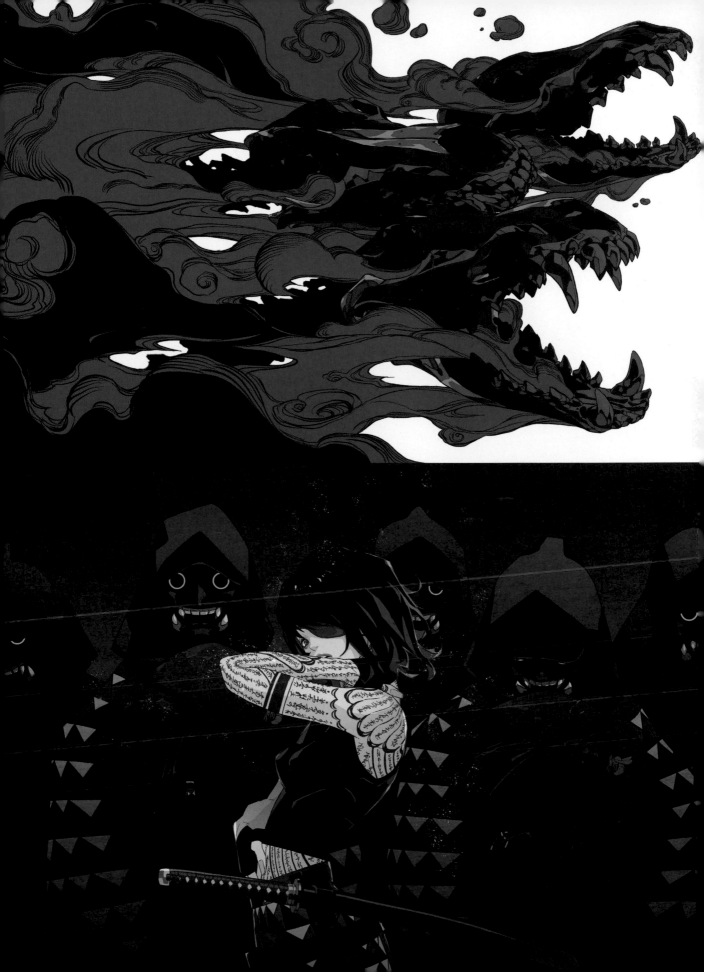

てんてこ TENTEKO

Twitter	tenteko_mai51
Instagram	—
URL	www.pixiv.net/users/41397813
E-MAIL	tentekomai051@gmail.com
TOOL	CLIP STUDIO PAINT PRO／XP-Pen Artist 12

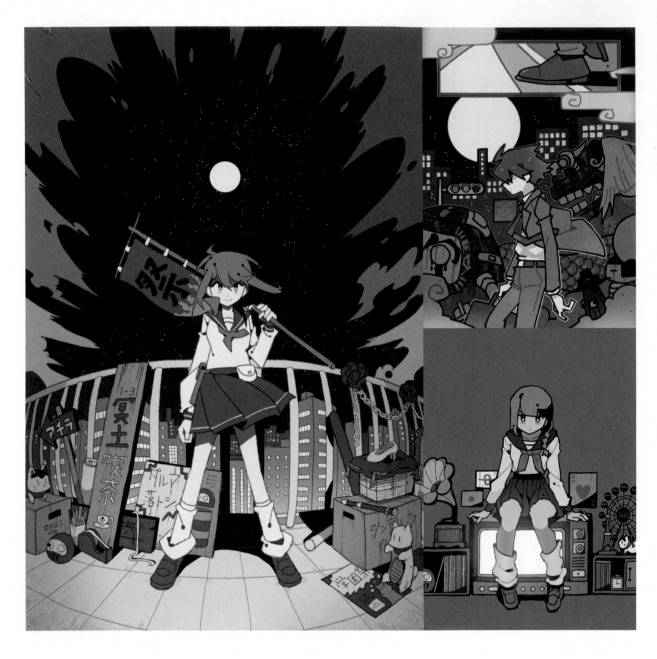

PROFILE　自由接案的插畫家。插畫主題大多是畫發生在夜晚街頭的奇異現象。

COMMENT　我的目標是創作出吸引人的世界觀，讓別人在看我的插畫時會有「好想去這個地方」的想法。為了製作出有趣的插畫，我會在畫面中添加具有故事性的物件，並努力畫出容易看懂的構圖。此外，我很喜歡日式風格，因此常常在作品中加入鄉土玩具之類的物件，同樣常常出現的還有上班族與百鬼夜行，然後我的作品中幾乎都會出現我自己原創的吉祥物「達摩不倒翁」。今後我想挑戰書籍裝幀插畫和 MV 插畫之類的工作。

1	2	
	3	4

1「前夜祭（暫譯：祭典前夕的慶祝活動）」Personal Work／2022　2「夜行（暫譯：夜間行走）」Personal Work／2022
3「劣化」Personal Work／2022　4「退社（暫譯：收工）」Personal Work／2022

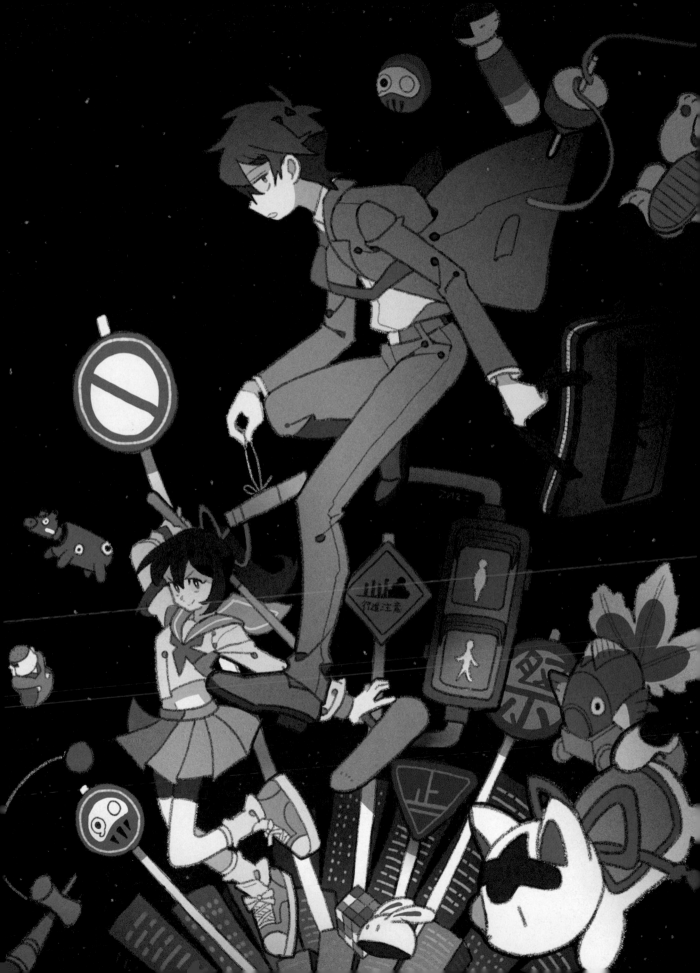

tounami

Twitter _tounami Instagram _tounami URL suzusaoc10.wixsite.com/tounami

E-MAIL tounami.000@gmail.com

TOOL Photoshop CC / CLIP STUDIO PAINT PRO / Procreate / iPad Pro / Wacom Cintiq 24HD

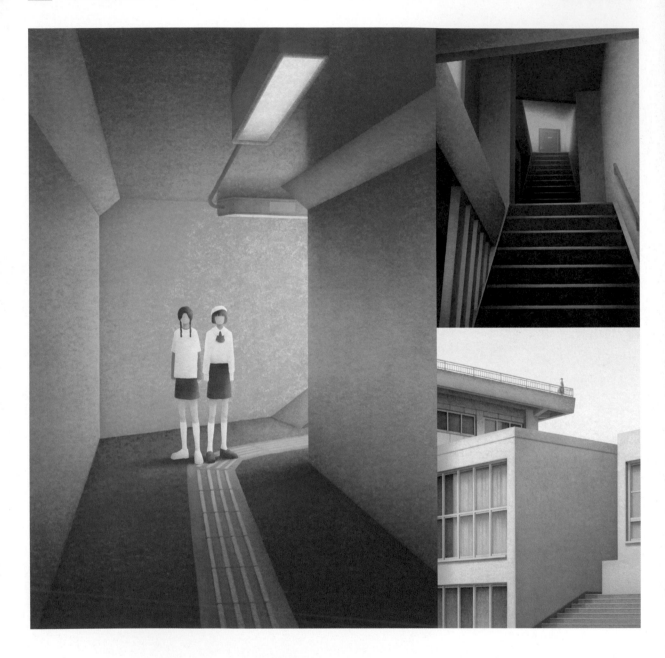

PROFILE 來自東京都，也住在東京都。畢業於武藏野美術大學視覺傳達設計系。目前是自由接案的插畫家。

COMMENT 對於創作，我還在摸索的階段，為了創造出「從我的視角所見的世界」，我正在持續練習基本功和學習各種知識，想讓它更有說服力。關於畫風特色，我喜歡把身邊的事物拿來入畫，也創作了很多這種作品。另一個特色，大概是我介於油畫和數位插畫之間的微妙畫風吧。今後我也會和現在一樣繼續磨練並增加自己的技術實力，來應對我接到的每個案子。

1	**2**	**4**
	3	

1「girls」Personal Work／2021 **2**「無題」Personal Work／2021
3「朝鮮大学校物語（暫譯：朝鮮大學物語）」／梁英姬「裝幀插畫／2022／角川文庫 **4**「無題」Personal Work／2021

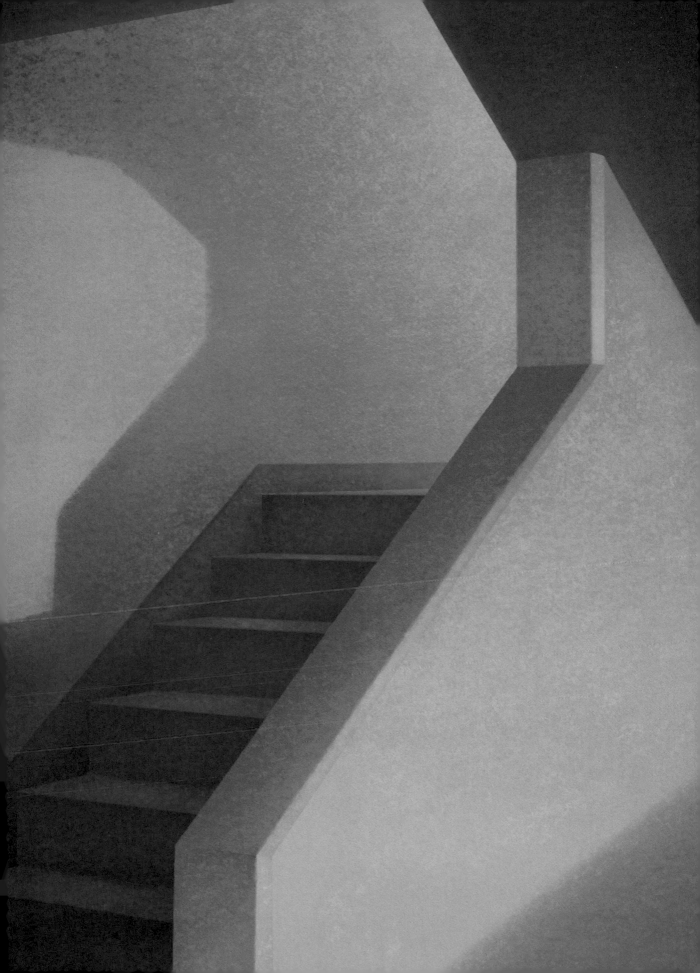

土海明日香 DOKAI Asuka

Twitter　dokai_asuka　　Instagram　dokai_asuka　　URL　www.asukadokai.com
E-MAIL　piribia00@gmail.com
TOOL　CLIP STUDIO PAINT EX / After Effects CC / XP-Pen Artist

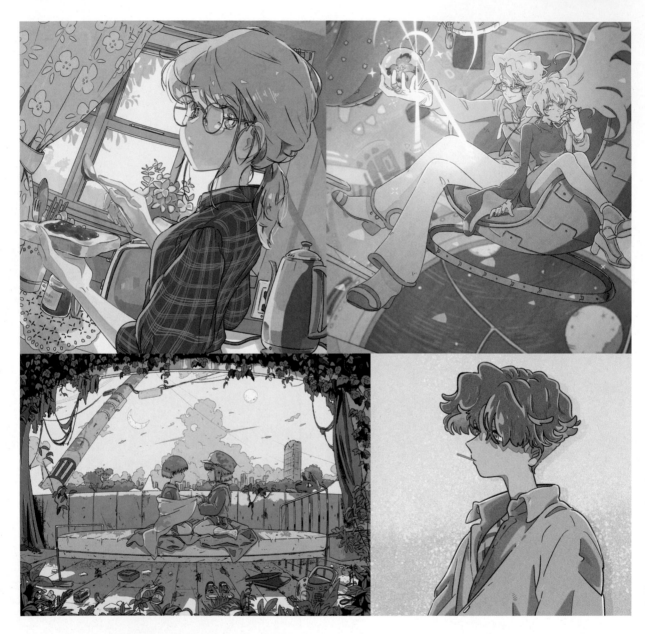

PROFILE　動畫創作者、導演、插畫家。作品特徵是色彩豐富的視覺效果，製作的個人短篇動畫曾在日本及海外的影展參展上映，並且有入選2021／2022年的「百大影像創作者」。代表作有まふまふ《栞（暫譯：書籤）》、めいちゃん《今に見てろよ！（暫譯：現在給我看著吧！）》的MV動畫。2022年成立動畫製作團隊「騎虎」，目前活躍於MV和廣告領域。

COMMENT　我創作時最重視的是要畫出讓人看一眼就覺得很棒的色彩，並且會為了展現獨特的世界觀而選擇適合的主題與畫法。我的創作方式是先把作為基底的插畫細節都描繪好，然後製作成動畫。為了解決我在創作上遇到的難題，包括如何實現創意，我每天都會學習新知並努力研究。今後我想提升在影像表現手法上的廣度，也想接到更多插畫、角色設計之類的案子。此外也想幫重視外觀的商品製作廣告，想發揮我的專長來展現商品的特色。我很喜歡構思故事和設定，如果有機會能從企劃階段就開始參與原創動畫的製作，我一定會很開心。

1	2	5
3	4	

1「秋の朝食（暫譯：秋天的早餐）」Personal Work／2020
2「すばらしい新世界（暫譯：美好的新世界）」／「Bajune Tobeta」MV用主視覺設計／2021／Croix
3「何も聞こえない夜（暫譯：什麼都聽不見的夜晚）」Personal Work／2020
4「無題」Personal Work／2022　5「恋人待ち（暫譯：等待戀人中）」Personal Work／2021

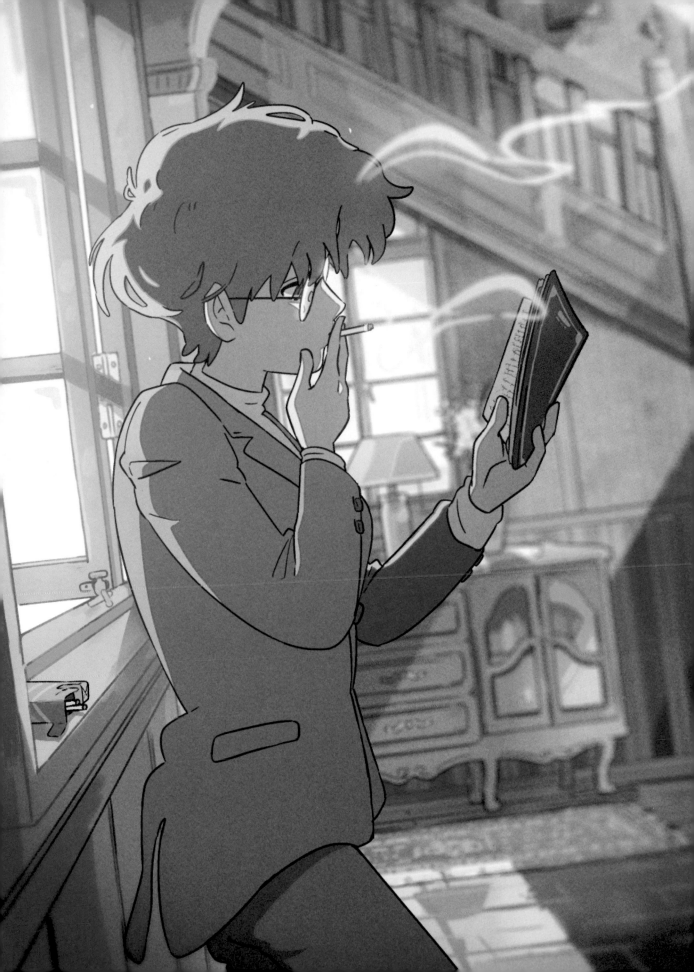

トキヲハロー TOKIO Hello

Twitter　tokiohello　Instagram　tokio_hello　URL　—
E-MAIL　tokiohello36@gmail.com
TOOL　Photoshop CC / Illustrator CC / 墨汁 / 圓點尖沾水筆（丸ペン）/ Wacom Intuos M

PROFILE　現居東京。2021年起成為插畫家，主要在社群網站上活動。

COMMENT　為了表現出插畫中的故事性，我會選擇街頭、天空等這種容易辨識舞台背景和時間的主題。在畫人物與動物時，我會努力畫出角色身上具有魅力之處。我的作品風格是經常使用復古的色調，人物方面，不管男女老少我都很喜歡畫，但是畫時髦的女性會讓我特別開心。今後想增加作品量並舉辦個展。

1	2	
3	4	5

1「元ゾンビ（暫譯：前任喪屍）」Personal Work／2022　2「元勇者（暫譯：前任勇者）」Personal Work／2022
3「魔法使いの買い物（暫譯：魔法師的購物）」Personal Work／2022　4「サーカスのテント（暫譯：馬戲團帳篷）」動畫用插畫／2022／なるらんど
5「犬と人と街（暫譯：狗與人與街道）」Personal Work／2021

TOKUNAGA Aoi

德永 葵 TOKUNAGA Aoi

Twitter　blue_wasu　Instagram　blue_aoa　URL　—

E-MAIL　blueaoa315@gmail.com

TOOL　油畫顏料／壓克力顏料／水彩筆／CLIP STUDIO PAINT PRO／Wacom Intuos comic／iPad Pro

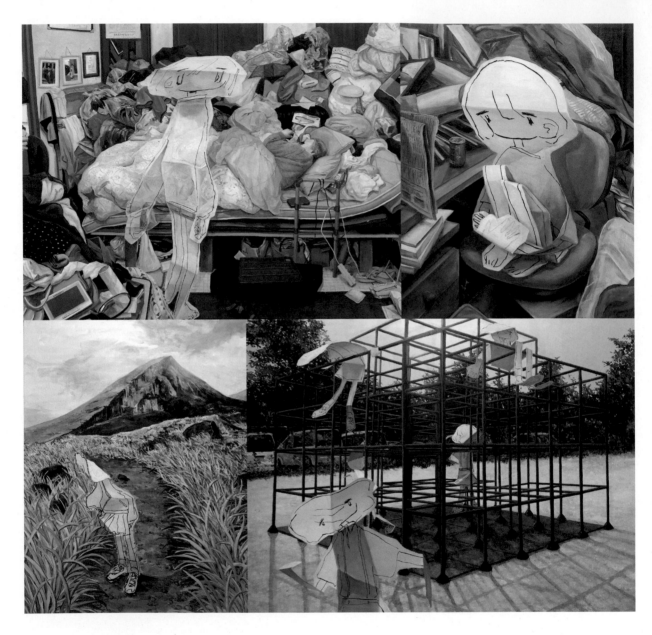

PROFILE　來自鹿兒島縣，就讀京都市立藝術大學研究所，主修油畫。以「漫畫風格的繪畫」為主題，把單調化的角色與真實日常交融的世界畫成插畫。

COMMENT　我的作品是用畫在白紙上的角色與油畫顏料描繪出來的寫實風景結合，讓兩者形成對比卻又和諧地處於同一個空間。我的作品特徵大概是「把紙上的角色帶到現實世界中的情景」，像這種跨越次元般的情境，結合日常生活的風景，算是我的創作風格吧。今後我想參加展覽，讓作品有更多機會被大家親眼看到。此外也想畫更多的漫畫。

1 「見ようとしなければ見えない（暫譯：眼不見為淨）」Personal Work ／2022／Courtesy of myheirloom
2 「学習机（暫譯：書桌）」Personal Work ／2021／Courtesy of myheirloom
3 「えびの高原（暫譯：蝦野高原 ）」Personal Work ／2022／Courtesy of myheirloom
4 「ジャングルジム（暫譯：攀爬架）」Personal Work ／2021／Courtesy of myheirloom
5 「洗面所（暫譯：洗臉台）」Personal Work ／2022／Courtesy of myheirloom

1	2	5
3	4	

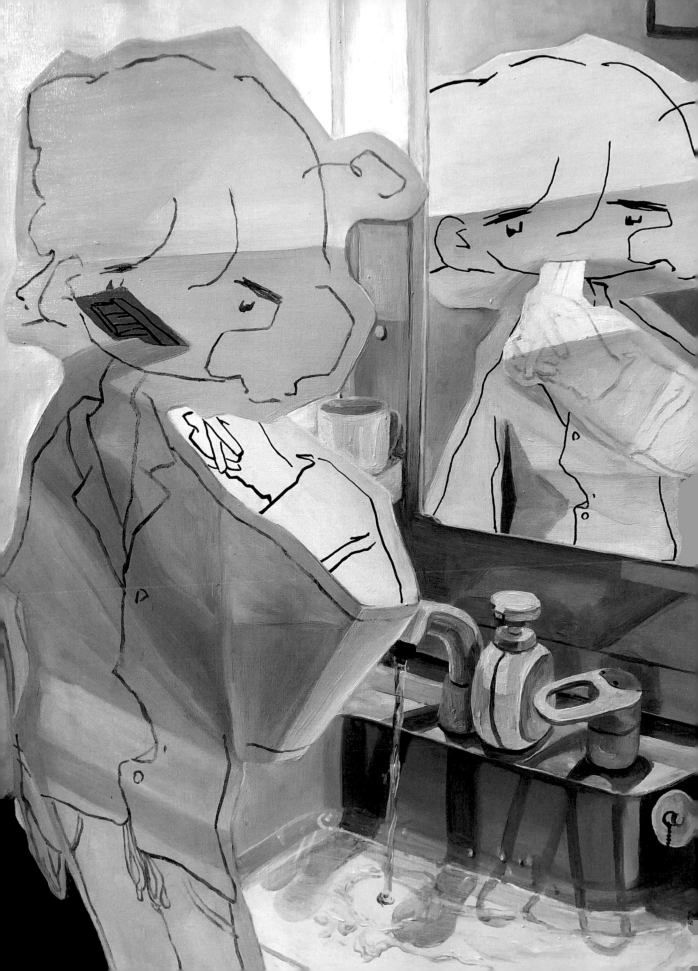

帳はるをし TOBARI Haruwoshi

Twitter　Haruwosi　　Instagram　_haruwosi　　URL　potofu.me/haruwosi

E-MAIL　haruwosi@gmail.com

TOOL　CLIP STUDIO PAINT PRO / iPad Pro

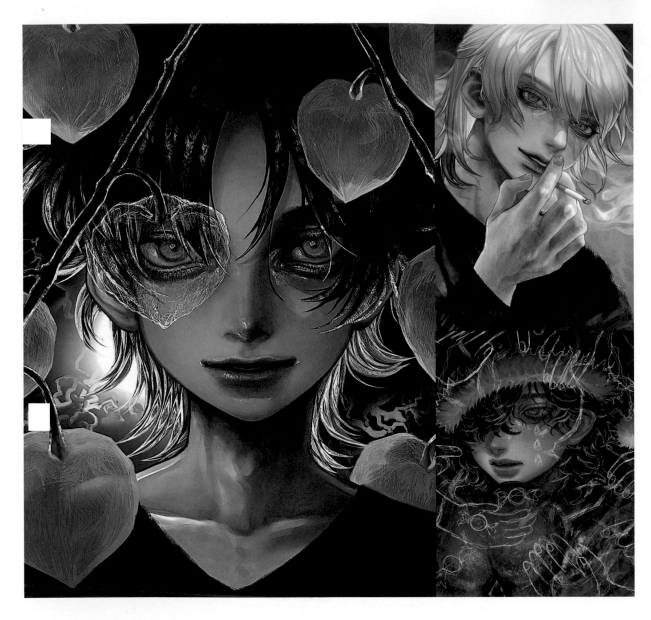

PROFILE　每天都在探究自己喜歡的創作質感和配色。

COMMENT　我在畫畫時絕對會做的事情，就是要做出強烈的視覺重點，務必讓觀眾在看到的瞬間就被吸引。為了追求這點，我喜歡從眼睛和配色方面著手，總是在思考要怎麼畫才能吸引大家注視這些地方。我的作品特徵是稍微偏寫實的筆觸，又混合了插畫特有的色調和變形感。我還會加入露骨、詭異和美麗的質感，努力打造出彷彿擷取自某個瞬間的氣氛。今後我會繼續裝幀插畫和音樂相關的工作，如果有機會接觸到至今尚未體驗過的各種工作就太好了。

1　2
3　　4

1「Pretend」Personal Work／2022　2「Desire」Personal Work／2022

3「Just a cold day」Personal Work／2022　4「青い邂逅（暫譯：藍色的邂逅）」Personal Work／2022

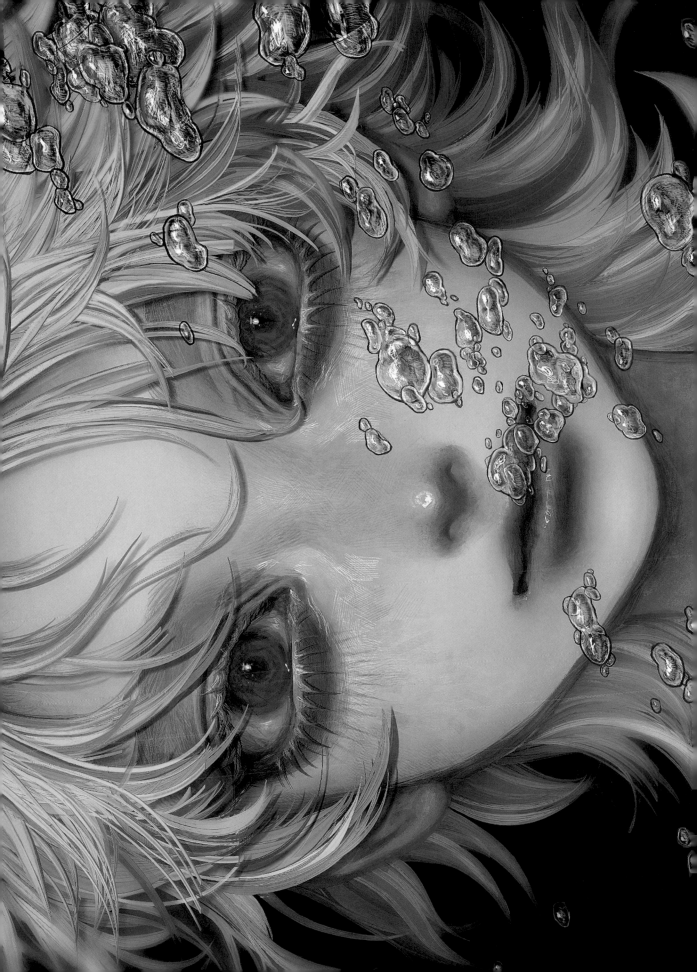

とみながしんぺい　TOMINAGA Sinpei

<u>Twitter</u>　tominagasinpei　　<u>Instagram</u>　tominagasinpei　　<u>URL</u>　potofu.me/tominagasinpei
<u>E-MAIL</u>　tominagasinpei.illustration@gmail.com
<u>TOOL</u>　CLIP STUDIO PAINT PRO / iPad Pro

<u>PROFILE</u>　1982年生於大阪，度過了在筆記本與教科書上塗鴉的歲月。2020年起以社群網站為中心發表創作，並幸運地受到客戶青睞，開始接到各種委託案件。做過的案件類型有美容產品的包裝、CD與數位音樂專輯的封面，以及免費雜誌的封面等。

<u>COMMENT</u>　我的創作宗旨是用自己看起來也覺得舒服的線條與配色作畫，要讓創作過程變得開心。我也很講究輪廓設計，希望從外型上，就可以看出這是我畫的。我畫畫的主題常常是帶點不正經感的人物。我有許多作品是輕鬆的主題，但會加入一點好像要踏上旅程般的孤寂感。我常接到音樂相關的案子，希望今後能和更多的音樂家合作。如果也能參與雜誌、書籍等紙本媒體的工作那就太開心了。

1	2	
3	4	5

1「Summer trip」Personal Work／2022　2「Sound of the sea」Personal Work／2022　3「Autumn clothing」Personal Work／2022
4「Setting sun」Personal Work／2022　5「Botanical garden」Personal Work／2022

TRAMPOLINE

Twitter tram__poline Instagram tram__poline URL www.tram-poline.com
E-MAIL trampoline.sor@gmail.com
TOOL Procreate / Photoshop CC / Risograph（孔版印刷機）※ / iPad Pro

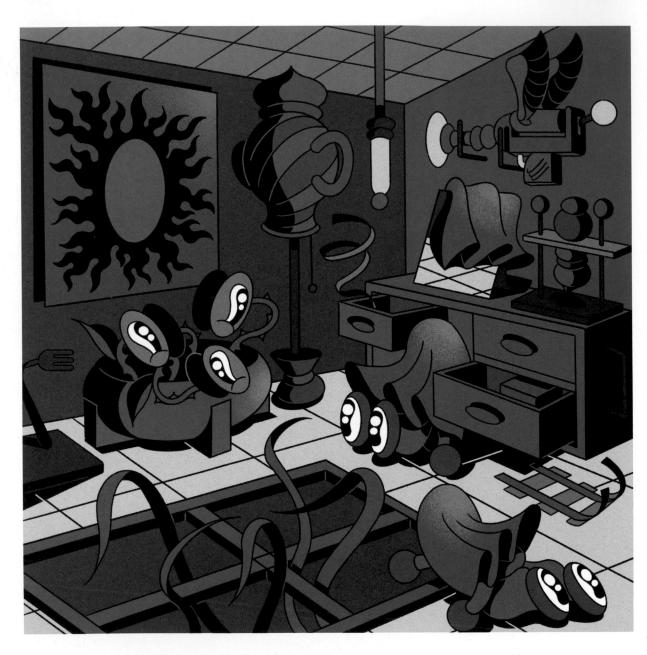

PROFILE 2020年開始在社群網站發表插畫作品。用獨特的漫畫筆觸畫動物、物體和虛構角色。為日本及海外提供插畫。喜歡狗、恐怖的事物和外食。

COMMENT 我在創作世界觀和角色時，特別重視要描繪出帶有懷舊感的外型。我會用簡單的形狀組合成有趣的物件並且加入大量的陰影，讓相反的元素在同一個空間裡共存，藉此產生出妙趣橫生的造型設計。此外，我會讓登場的角色互不相干地待在畫面中，透過這種不創造主角的方式，讓每個看到的人都能對作品有不同的解釋，或是對某個角色產生共鳴。目前我大多是用理想印刷機※製作孔版印刷作品，未來也想創作大型的原畫或是立體作品。

1 2
 3

1「Soldum」Personal Work／2022 **2**「POMEGRANATES」Personal Work／2022 **3**「POLTERGEIST」Personal Work／2022
※ 編註：「理想印刷機（Risograph）」是由日本「RISO 理想科學工業株式会社」研發的孔版印刷（網版印刷）機台，透過單色疊印的效果，可創造出獨特手感。

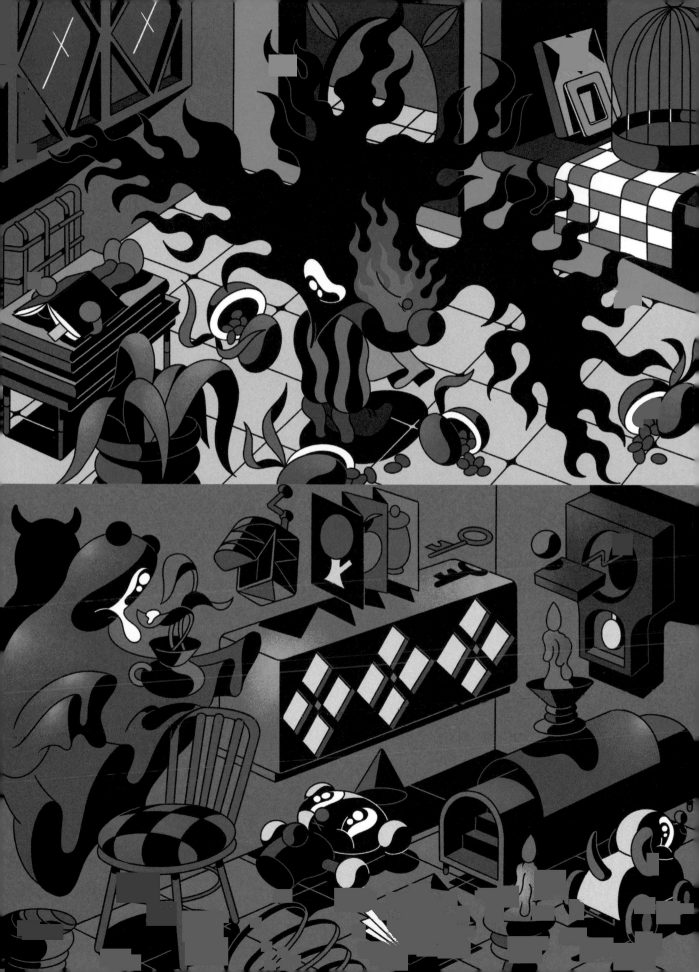

nowri

Twitter	imarunrun19
Instagram	imarun_illustration
URL	potofu.me/nauri19
E-MAIL	xxmumy19@gmail.com
TOOL	Photoshop CC / Illustrator CC / CLIP STUDIO PAINT PRO / iPad Pro

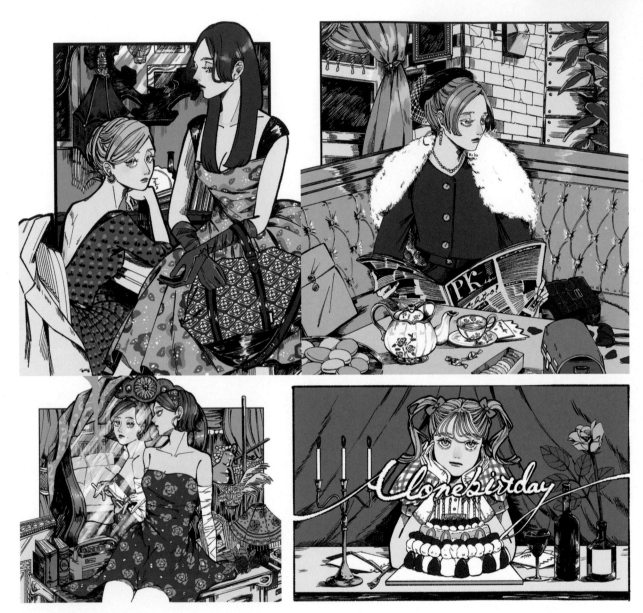

PROFILE　來自埼玉縣，畢業於桑澤設計研究所，目前是插畫家兼設計師。以「活在那個時代的強大美麗女性」為主題，在社群網路上發表作品。超愛小松菜奈。

COMMENT　我非常喜歡1950年代的服裝和彩妝風格，因此會一邊加入復古元素，一邊把活在那個時代的強大美麗女性畫出來。我會細膩地畫出垂下眼簾的睫毛、姿勢與表情，想要表現她們藏在頹廢表情背後，帶點倔強的可愛感。我的畫風特徵應該是線條的強弱對比、低彩度的色調和大量的復古物件吧。今後我希望能幫藝人設計周邊商品，也想嘗試書籍裝幀插畫、點心與彩妝產品的包裝設計。我的夢想就是希望能與我最喜歡的小松菜奈一起工作。

1	2	
3	4	5

1「ファッションショーの舞台裏（暫譯：時裝秀的後台）」Personal Work／2022　2「Morning」Personal Work／2022
3「表の顔、裏の顔（暫譯：表面上的臉、私底下的臉）」Personal Work／2022　4「Alone birthday」Personal Work／2022
5「偽」Personal Work／2022

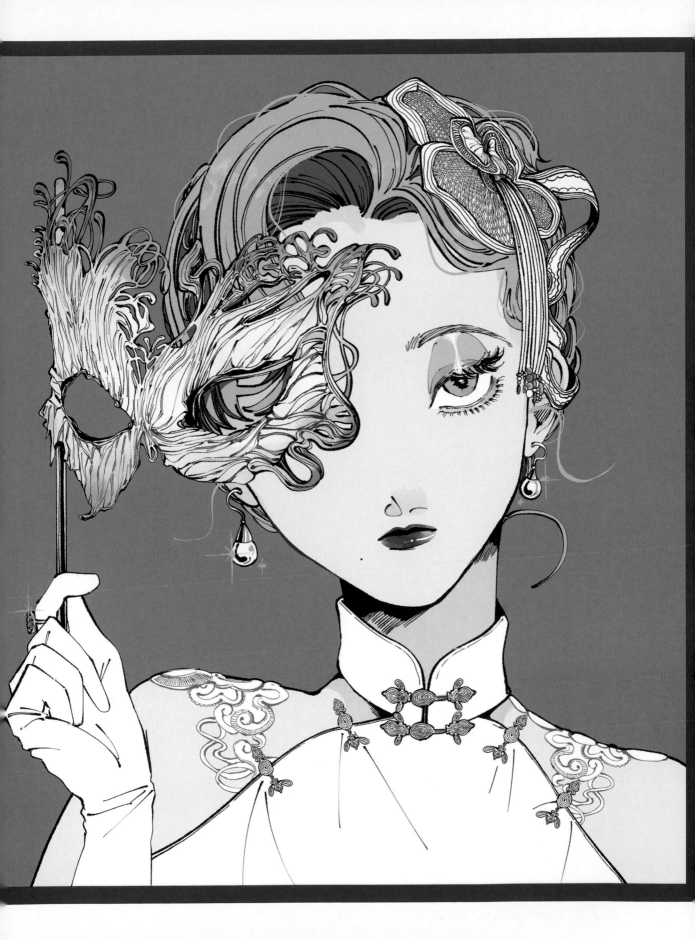

ななうえ NANAUE

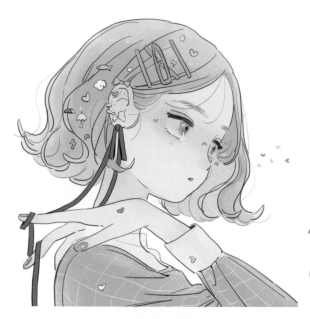

Twitter tokeiiiiii **Instagram** — **URL** —
E-MAIL nanauezzz@gmail.com
TOOL Pixia / Bamboo

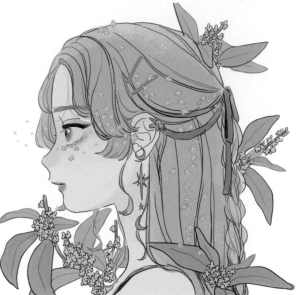

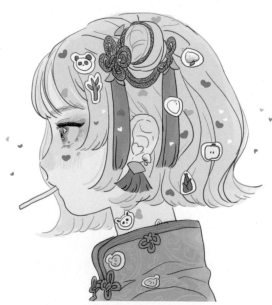

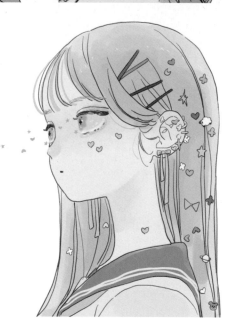

PROFILE 有在畫畫。

COMMENT 我的目標是創作出單純平和、帶著柔軟空氣感的插畫。今後想要挑戰各種事物。

1	2	
3	4	5

1「無題」Personal Work／2021　2「無題」Personal Work／2020　3「無題」Personal Work／2019
4「無題」Personal Work／2021　5「異国の少女の肖像画（暫譯：異國少女的肖像畫）」Febri 5月封面插畫／2022／一迅社

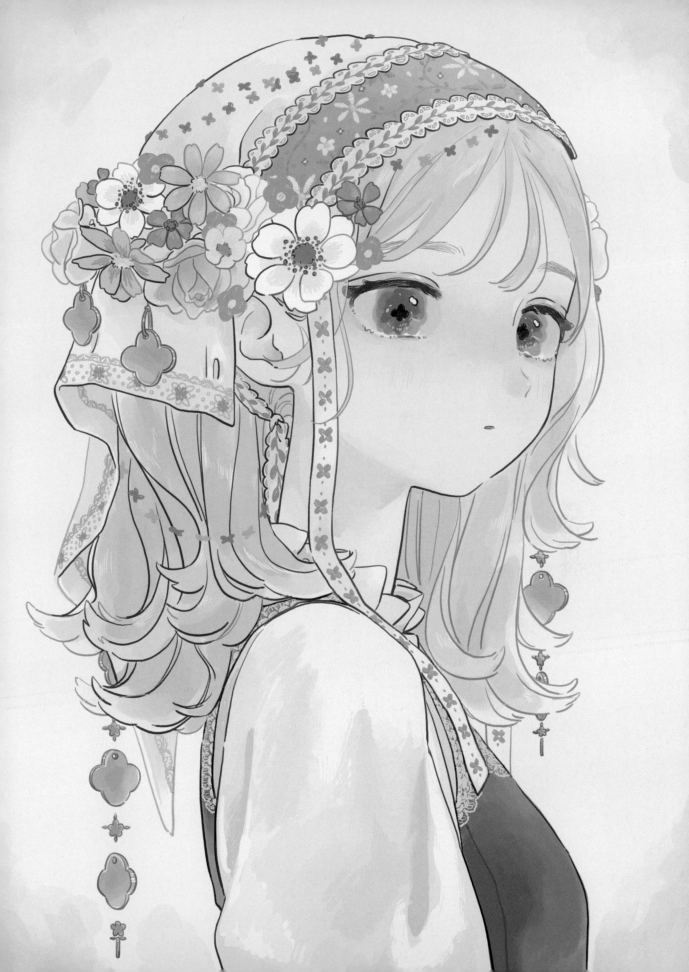

ナミサトリ NAMI Satori

Twitter　namisatori　Instagram　namisatori　URL　—
E-MAIL　namisatori@gmail.com
TOOL　Photoshop CS6 / Illustrator CS6 / Procreate / iPad mini / 鉛筆 / 製圖筆

NAMI Satori

PROFILE　岐阜縣人，現居東京都。在腦袋裡製造一個溫室，在裡面養著奇妙的植物和生物。

COMMENT　以「舒適的不穩定」、「可愛的惡意」、「熵（entropy）的減少」、「共感的排除」作為關鍵字，像傻瓜一樣拼命地畫畫。我畫中的物件有很多都是來自20世紀或是更早以前的西洋生物。未來想要接到文學、音樂、植物相關的工作。

| 1 | 2 | |
| | 3 | 4 |

1「HELLFIRE」Personal Work／2021　2「AGDTD」Personal Work／2021
3「AGDTD」Personal Work／2021　4「MAXWELL」Personal Work／2022

ならの NARANO

Twitter　Nara_lalana　　Instagram　nara_lalana　　URL　nara-lalana.com
E-MAIL　narano0902@gmail.com
TOOL　CLIP STUDIO PAINT EX / Procreate / iPad Pro / Wacom One

PROFILE　　現居德島縣。在學時主修幼兒教育，曾在台灣做過幼托工作者，現在是自由接案的插畫家。喜歡畫溫暖、溫柔的世界和小朋友。

COMMENT　　我畫畫時特別講究的是要把想說的故事和世界觀的細節都清楚地描繪出來，我想畫出讓看的人不管看幾次都能覺得很棒的作品。我的目標是要創作出彷彿能讓觀眾的心靈受到洗滌，夢幻又清爽的畫面，還有像大海一樣深不可測的故事性。未來除了插畫，我也想挑戰製作漫畫、動畫和繪本之類更能表達故事的創作方法。

1「夢の中で目が覚めた（暫譯：在夢中醒來）」Personal Work／2021　2「私のお部屋のほんとの姿（暫譯：我房間真正的模樣）」Personal Work／2021
3「しあわせのいいにおい（暫譯：幸福的香味）」Personal Work／2021　4「海が通る（暫譯：通過大海）」Personal Work／2022

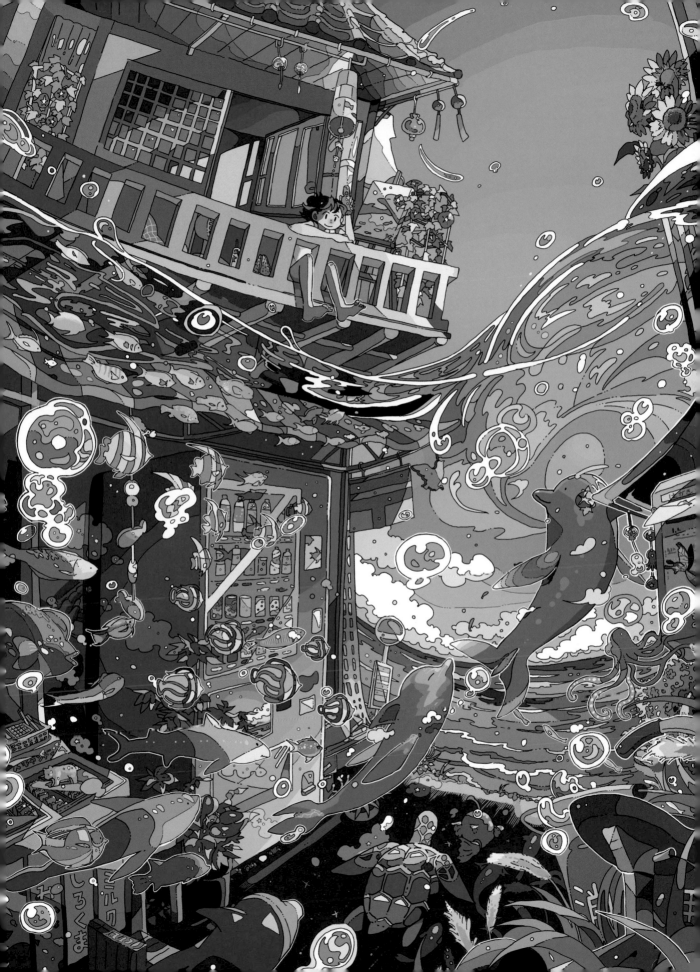

niL

Twitter　NililiIN25　　Instagram　nilililn25　　URL　—

E-MAIL　fjui.521@gmail.com

TOOL　CLIP STUDIO PAINT EX / iPad Air

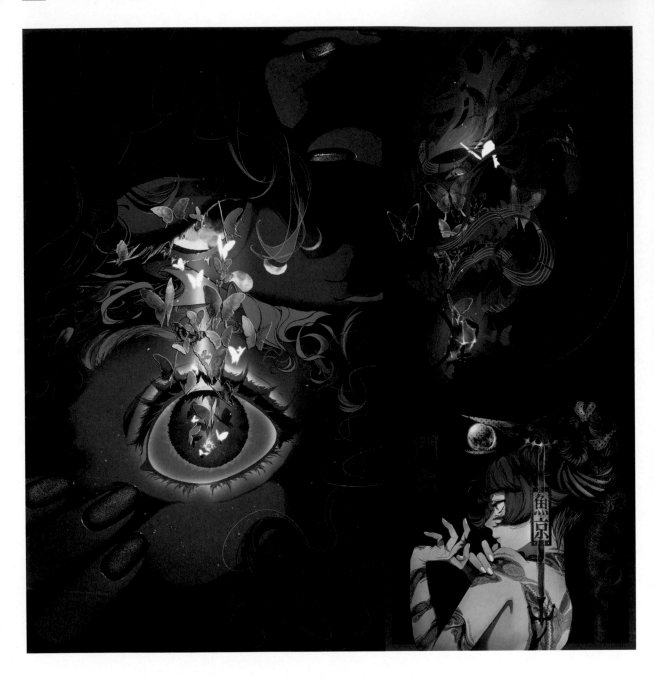

PROFILE　　　主業是美容師，副業是製作插畫和動畫。喜歡畫眼睛和頭髮。

COMMENT　　　我想創作出讓人看一眼就能奪走目光和心靈的構圖及世界觀，總是一邊嘗試錯誤一邊努力畫著。我特別講究眼睛的畫法，我的畫風特色大概也表現在這個部分吧。未來我希望能舉辦個展，想在電影院看到自己有參與製作的作品，也想參與時尚類型的工作！

```
 1   2
     3   4
```

1「太陽と月（暫譯：太陽與月亮）」Personal Work／2022　2「『私音、』ver.2（暫譯：『私音，』ver.2）」Personal Work／2022
3「門出（暫譯：邁向新的旅程）」Personal Work／2022　4「umiPANDA」Personal Work／2022

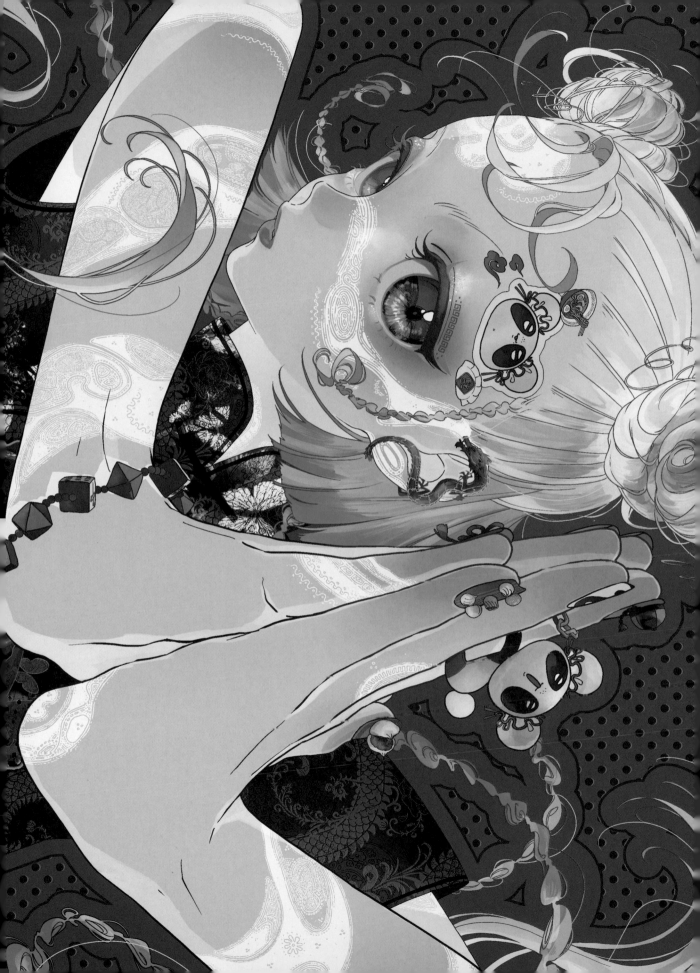

庭野リサ NIWANO Risa

Twitter niwano_illust Instagram niwano_illust URL www.niwanorisa.com
E-MAIL niwano.risa@gmail.com
TOOL CLIP STUDIO PAINT PRO / iPad Pro

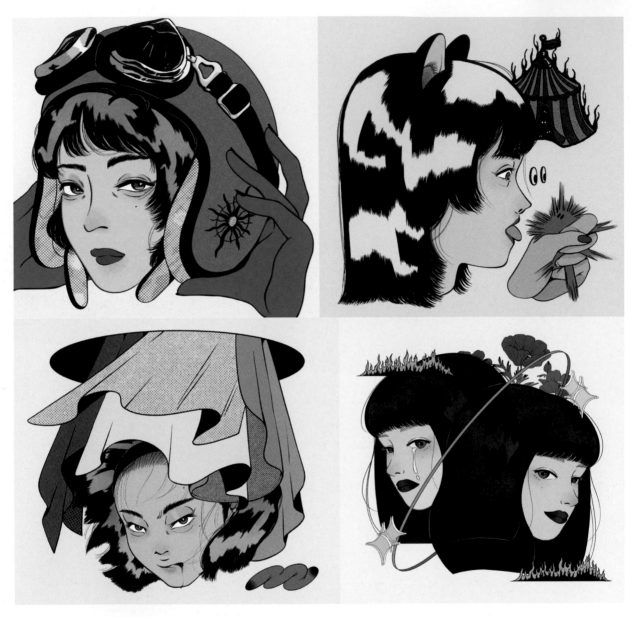

PROFILE 來自埼玉縣,現居東京的插畫家。以「解釋的留白」為主題,創作風格是用彷彿隱藏著故事的元素拼貼,加上令人眼睛為之一亮的色彩,組成通俗的創作風格而很受歡迎。目前為止持續為音樂相關產業設計專輯封面或商品用插畫。

COMMENT 我想創作出會讓觀眾看了以後產生好奇「到底隱藏著什麼含義啊!」的作品。我會透過人物的表情,以及彷彿拼貼在畫面中、散落各處的物件,希望讓人對作品產生自由的見解。我的作品特徵應該是鮮豔的色彩,我會一邊上色一邊調整,直到畫出讓自己覺得「好舒服!」的色彩。我畫的都是自己理想中的樣子,也就是「強大可愛的人」,經常有人稱讚我的作品充滿力量。今後我想要做的是能被粉絲直接拿在手上觀賞的作品,例如排列在店內的實體CD封套、書籍的裝幀插畫等。

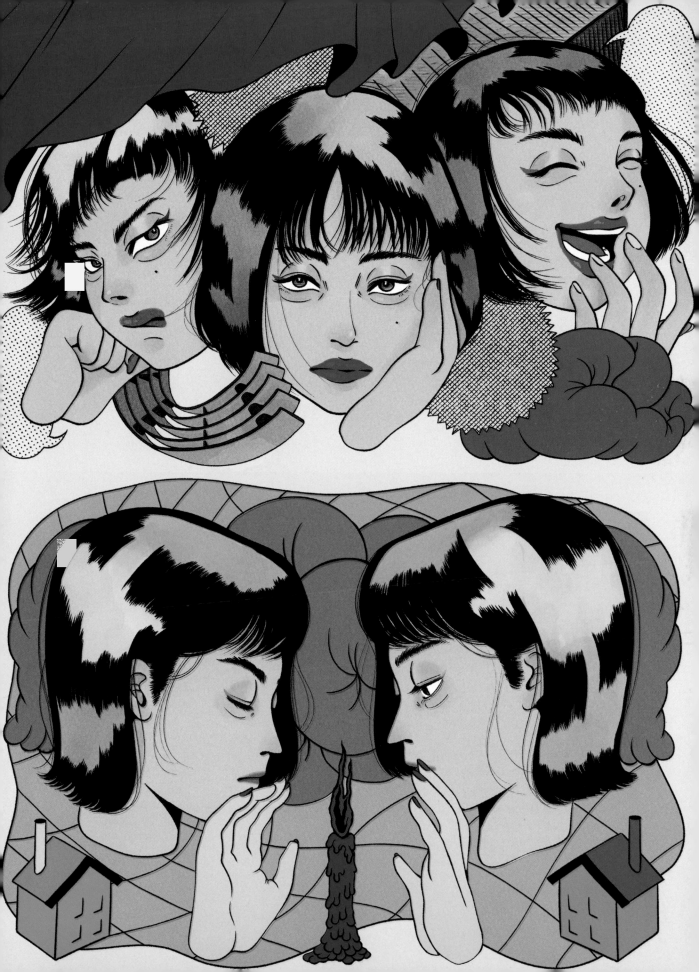

Neg

Twitter　101Neg　　**Instagram**　neg_illustration　　URL　www.pixiv.net/users/1566023
E-MAIL　negsan101@gmail.com
TOOL　Procreate / iPad Pro

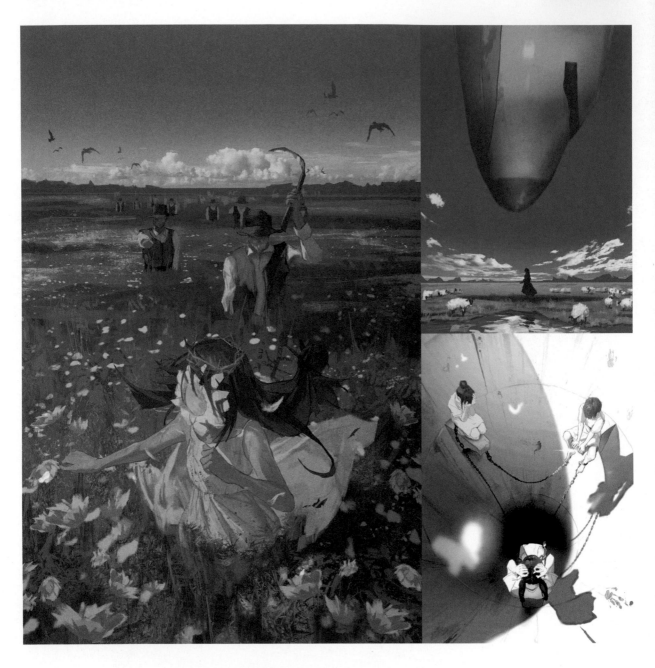

PROFILE　　　用iPad創作的插畫家。在學時原本是學習當一名系統工程師，但在5年前左右突然開始對畫畫感興趣，因此就從研究所退學而成為插畫家。

COMMENT　　　我特別講究要創作插畫的背景故事，希望看到的人都能對我的作品產生不同的解釋。我的作品風格是用自己的畫法溫柔地描繪出有點黑暗的世界觀與
氣氛。我其實也喜歡創作角色，但我原本的畫風比較少畫以角色為主角的作品，所以今後我想投注精力在角色設計的部分，我會更努力地磨練技術。

| 1 | 2 | 4 |
| | 3 | |

1「最後の花（暫譯：最後的花）」Personal Work／2022　2「夢」Personal Work／2022
3「穴（暫譯：洞）」Personal Work／2022　4「海の絵（暫譯：海的畫）」Personal Work／2022

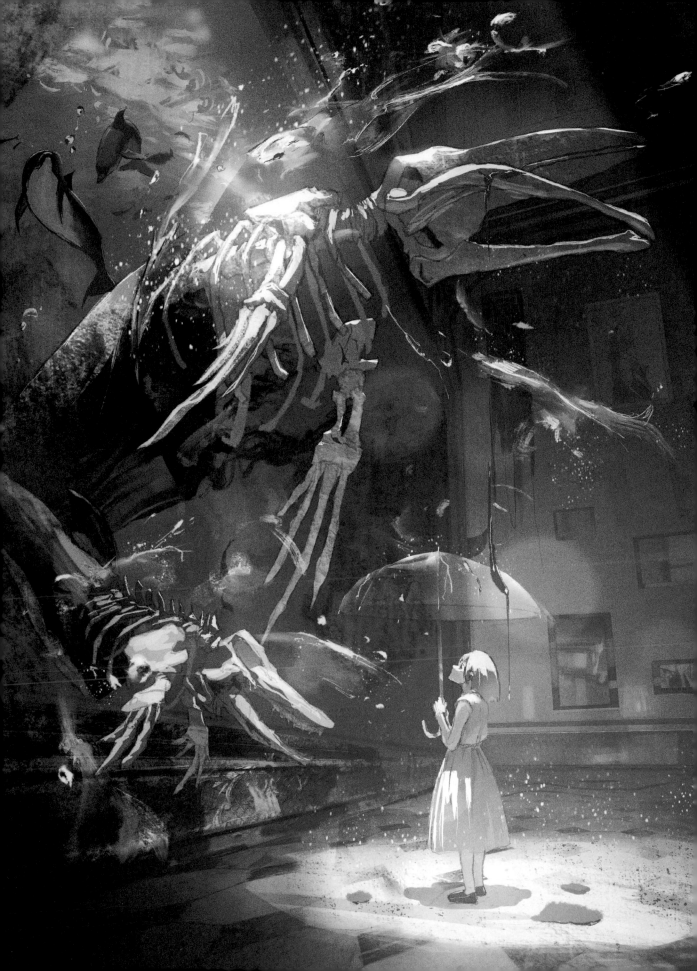

ねこぜもん NEKOZEMON

Twitter	nekozemon **Instagram** nekozemon **URL** —
E-MAIL	nekozemon@gmail.com
TOOL	CLIP STUDIO PAINT EX / Procreate / Fresco / After Effects CC / HUION Kamvas Pro 16 / iPad Pro

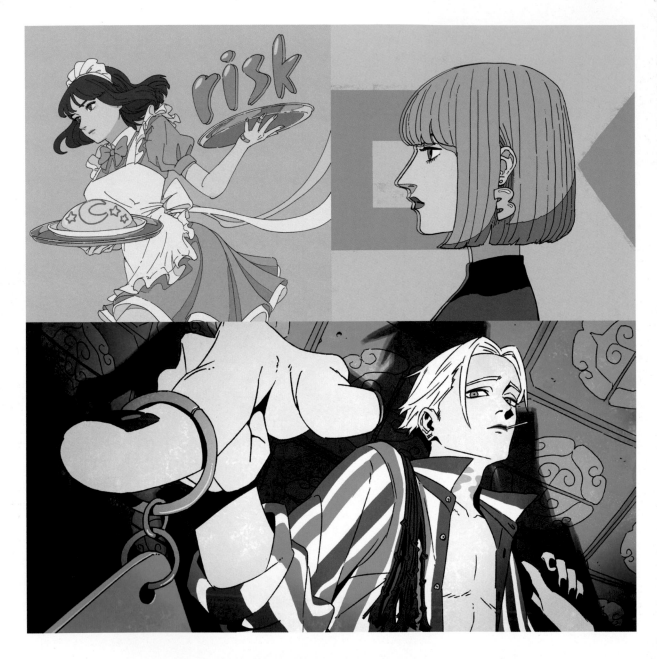

PROFILE　插畫家、動畫創作者。以「做出只有這個作品才能做的插畫」為宗旨創作作品。幫すりぃ（Surii）2019年發行的單曲《Junky Night Town Orchestra》製作的動畫MV爆紅，因此在2020年夏天與其他知名創作者一起受邀參加由「NICONICO網路超會議」舉辦的「超繪師展」，之後也持續製作專輯封面插畫和商品插畫，並且和各領域的藝術家一起發表聯名作品。

COMMENT　我創作時特別重視的是要製作出「符合用途的插畫」。例如我在畫MV插畫時，會把重點放在幫歌曲設計出令人印象深刻的影像；設計T恤時，則是要製作出讓人想穿的圖案和設計，總之我會配合插畫的用途來改變創作風格，同時我也擅長用簡單的線條和配色來畫出角色。我的夢想是把自己的插畫變成3D立體作品或是模型公仔，如果有朝一日能接到這樣的工作就太開心了！

1	2		4
	3		5
			6

1「risk／At Seventeen」專輯封套／2021／Infinia　2「HEAUTOSCOPY／すりぃ」專輯封套／2021／すりぃ
3「サイコ（暫譯：神經病）／超學生」MV插畫／2022／超學生　4「ナイトキャップ（暫譯：睡帽）／心悠」MV插畫／2022／Avex Entertainment
5「Pink／aun」MV插畫／2022／aun　6「ヤミヤダ（暫譯：不要病入膏肓）／Gero」MV插畫／2022／NBCUniversal Entertainment Japan

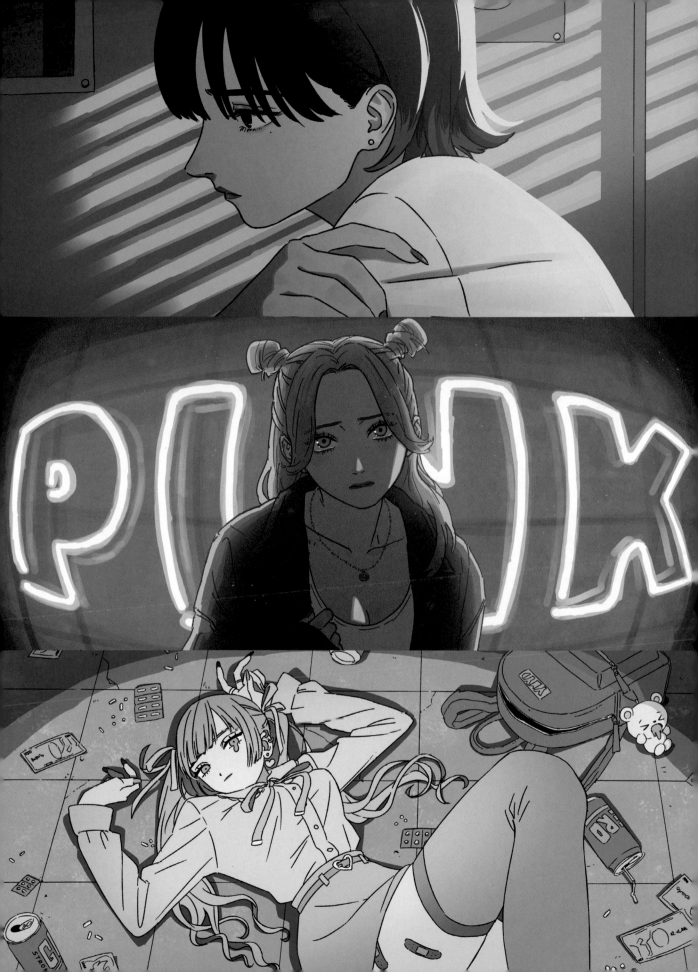

NOY

<u>Twitter</u> NOY_on_sale	<u>Instagram</u> noy.z.cancelling	<u>URL</u> potofu.me/noy-on-sale
E-MAIL noy.on.sale@gmail.com		
TOOL Procreate / Fresco / iPad Pro		

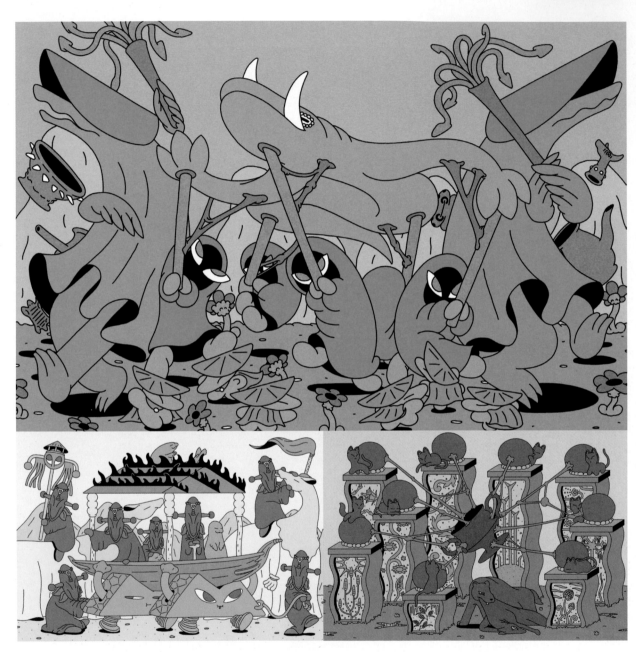

PROFILE 1997年生於大阪府，現居東京都。創作以插畫和模型公仔為主。商業委託作品大部分是商品設計和書籍內頁插畫等。

COMMENT 在我的創作中，我會透過角色的行動和詭異的物件，表現出與異文化接觸時，猛然湧現敬畏和興奮等情緒的世界觀。為了製作出簡潔而不雜亂的畫面，我會控制上色時的顏色數量，以及運用幾何學般的線條，畫出即使角色很多也容易看的作品。今後我想挑戰製作影像作品，也想參與遊戲製作的工作。

1「クネクネウネウネボンダンス（暫譯：扭來扭去搖來搖去盂蘭盆舞）」Personal Work／2022
2「テクテクゴーレムピルグリメイジ（暫譯：咚咚咚前進的魔像朝聖）」Personal Work／2022
3「ゴロゴロストーンサンクチュアリ（暫譯：在石聖柱上慵懶懶懶）」Personal Work／2022
4「ラブランドリーブラザーズ（暫譯：親密的洗衣服兄弟）」Personal Work／2021
5「メラメライクチオバンケット（暫譯：熊熊燃燒的烤魚龍宴會）」Personal Work／2022

```
1        4
2   3    5
```

noco.

<u>Twitter</u> itatyoko0031	<u>Instagram</u> n0c0tyo <u>URL</u> ―
<u>E-MAIL</u> nocotyo003@gmail.com	
<u>TOOL</u> CLIP STUDIO PAINT PRO / iPad Pro	

<u>PROFILE</u>　　　　現居福岡的插畫家，2020年開始創作。

<u>COMMENT</u>　　　　以「在『可愛』中加入一滴毒液」為宗旨，製作著光從一張畫就能看出許多故事性的作品。整體畫面看似氣氛可愛，但我會把暗黑的元素散布在各處。我的創作風格大概是懷舊的氣氛、精細的背景和小道具的描繪方式。今後我會繼續畫很多畫，提升技術實力，並增加可以讓自己活躍的創作場域。

1	2	
3	4	5

1「終わりの始まりの日（暫譯：結束開始之日）」Personal Work／2022　2「せんたく（暫譯：洗衣服）」Personal Work／2022
3「期限付きの美（暫譯：具有保存期限的美）」Personal Work／2022　4「明けない夜はない（暫譯：黑夜終將迎來黎明）」Personal Work／2022
5「開封後はお早めに（暫譯：開封後請盡早享用）」Personal Work／2022

HER

Twitter her_tokyo Instagram her_tokyo URL her.main.jp
E-MAIL —
TOOL CLIP STUDIO PAINT PRO / Photoshop CC / iPad Pro

PROFILE 　自由接案的插畫家。擅長用類似版畫、佛畫、染付技法等風格打造出獨特的世界觀。近期的工作有「咒術迴戰×TOKYO CULTUART by BEAMS」的服飾設計、「NIKONIKO 超會議×MANGART BEAMS 超歌舞伎超 T 恤」等。

COMMENT 　我畫畫時特別講究的是，要加入「極度鮮豔卻不雜亂的配色」、「凌亂卻和諧的感覺」、「有親近感卻不可觸及」這類兩極化的元素，另一個堅持就是要畫我自己喜歡的東西。我的作品風格應該是線條與色彩吧，我的物件畫法也很特別，我會注意不讓畫中的元素彼此疏離，要讓它們很有說服力地待在同一個畫面中。今後如果有更多機會能與動畫、漫畫、特攝片及舞台劇等自己很喜歡的作品合作，那就太開心了。

1	2	
3	4	5

1「海の灯りに（暫譯：海的燈光）」Personal Work／2022　2「修道女（暫譯：修女）」Personal Work／2021
3「立葵の午後（暫譯：蜀葵的午後）」Personal Work／2022　4「蝶の水差し（暫譯：蝴蝶水壺）」Personal Work／2022
5「おいのりのじかん（暫譯：祈禱時間）」Personal Work／2022

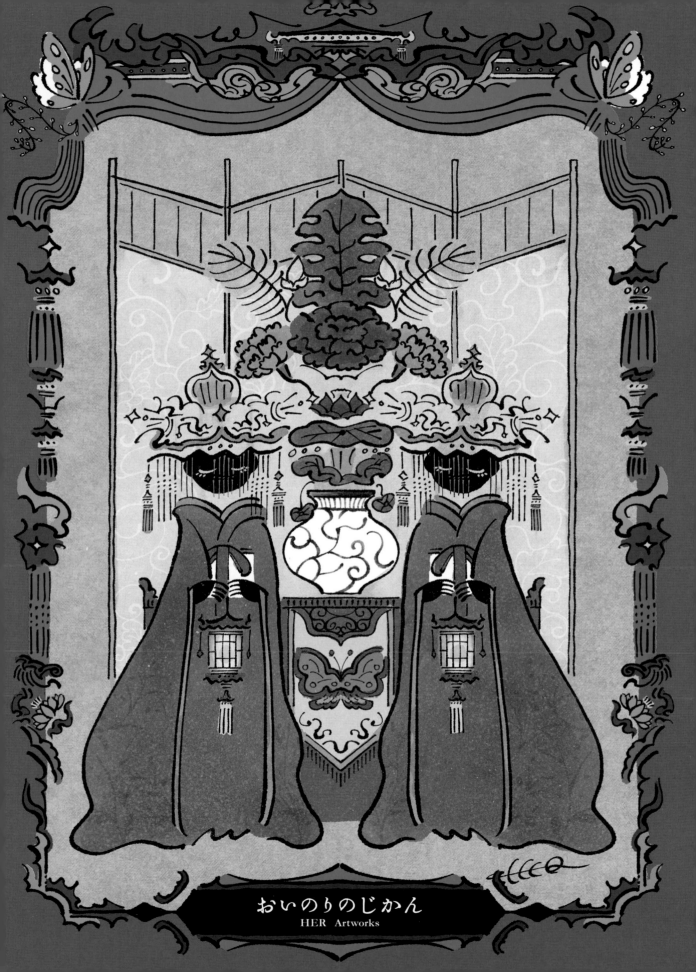

おいのりのじかん
HER Artworks

Hi there

Twitter illustrates_hi Instagram hi_there_illustrates URL www.hithereillustrates.com
E-MAIL yokota@visiontrack.jp（vision track經紀人：橫田）
TOOL Photoshop CC / Illustrator CC

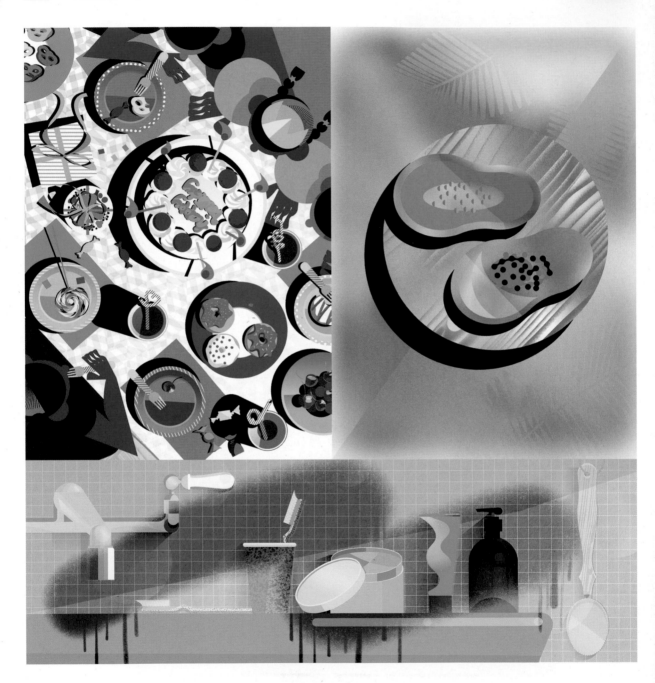

PROFILE 美術大學畢業後到服裝公司上班，2020年轉職為插畫家並開始創作。

COMMENT 我擅長用搶眼的配色和帶有平面感的畫風，設計出令人覺得舒服又時尚的畫面。我的理想目標是製作出能讓人心中產生餘韻的場景，創作出可以帶給觀者某種感受或思考空間的插畫。今後我想繼續製作能帶給自己新發現和驚喜的作品。

1	2
3	4

1「無題」Personal Work／2021　2「無題」Personal Work／2022　3「無題」Personal Work／2022　4「無題」Personal Work／2021

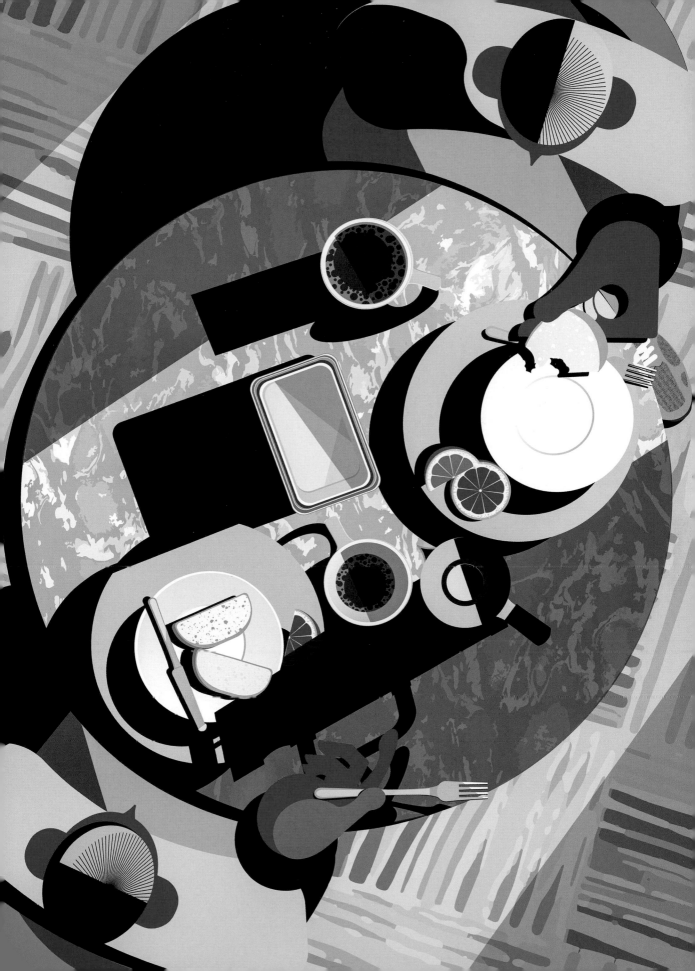

萩 結 HAGI Musubu

Twitter　hagims　　Instagram　hagimusubu13　　URL　www.musubuhagi.com
E-MAIL　hagimusubu@gmail.com
TOOL　水彩 / 鉛筆 / 康緹蠟筆（Conte）/ Procreate / iPad Pro

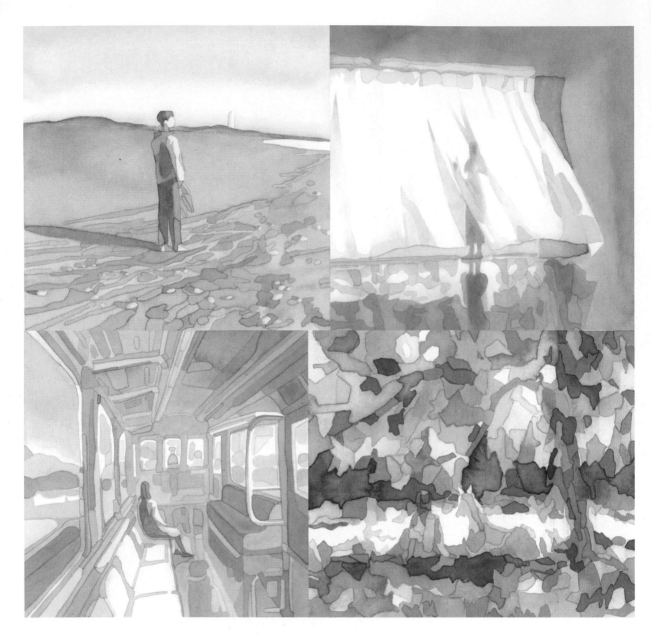

PROFILE　　現居靜岡縣，2020年起成為插畫家並展開創作活動。平常除了接裝幀插畫和散文的內頁插畫工作之外，也會參加展覽活動。

COMMENT　　我想畫出好像存在於某人記憶角落中的情景。我的作品中常常出現空間、光線，還有少許的不明確感與停格畫面。今後除了水彩，我也想挑戰用其他的畫材創作，若能接到各類型的工作就太開心了。

1	2	
3	4	5

1「遠く長く（暫譯：長長遠遠）」Personal Work／2022　2「ふくらむ（暫譯：膨脹）」Personal Work／2022
3「雨あがり（暫譯：雨後）」Personal Work／2022　4「わすれもの（暫譯：被遺忘的事物）」Personal Work／2021
5「遠くの街では（暫譯：在遠方的街上）」Personal Work／2021

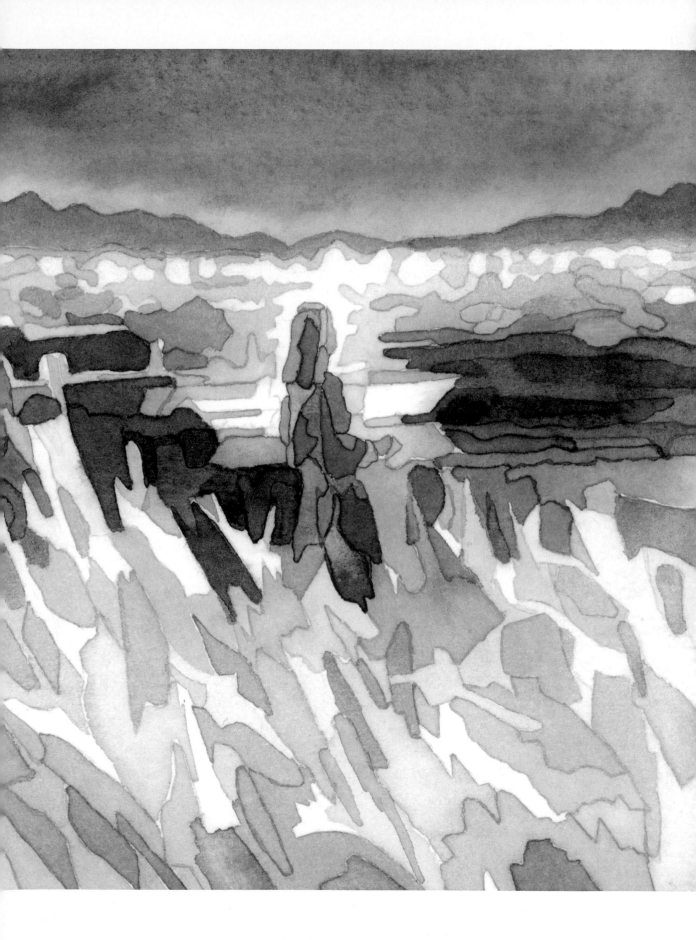

hakowasa

Twitter　_hakowasa　　Instagram　_hakowasa　　URL　—
E-MAIL　hakowasa16@gmail.com
TOOL　Photoshop CC / Procreate / iPad Pro

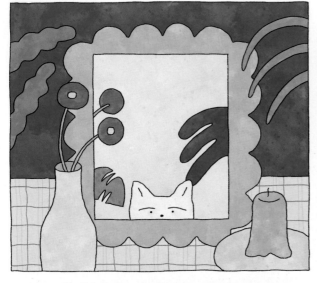

PROFILE　　來自北海道，也住在北海道。喜歡布偶。

COMMENT　　我喜歡照自己的心情畫我喜歡的東西。為了要畫出有氣無力、懶懶的感覺，我常憑藉模糊的記憶和印象中的風景把它們畫出來。今後我想要製作一本裡面全部塞滿自己「喜好」的作品集，也想把自己的原創角色畫成繪本。另外也想嘗試製作動畫。

1　2
　　　　5
3　4

1「another」Personal Work／2022　2「あたっかい（暫譯：溫暖）」Personal Work／2022　3「carry」Personal Work／2022
4「いいこ（暫譯：乖孩子）」Personal Work／2022　5「真夜中の雨（暫譯：深夜的雨）」聯展參展作品／2022／MOUNT tokyo

はなぶし HANABUSHI

Twitter hanabushi_ Instagram hanabushi_ URL hanabushi.booth.pm
E-MAIL —
TOOL CLIP STUDIO PAINT PRO / iPad Pro / 鉛筆

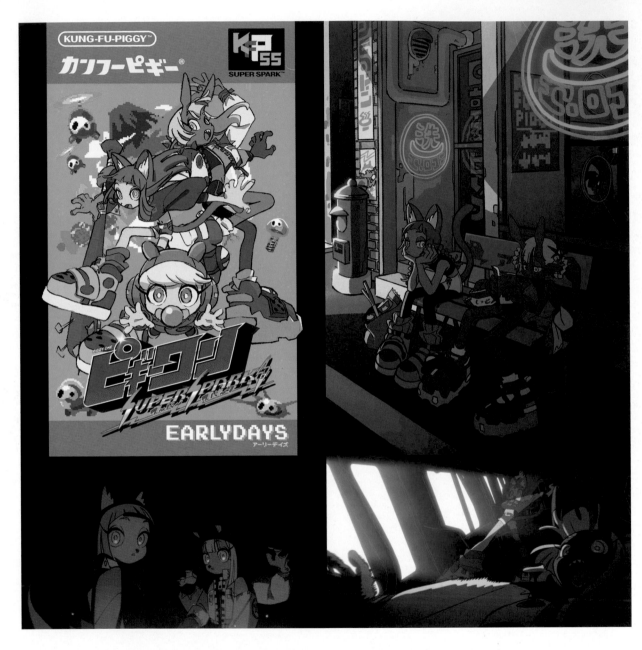

PROFILE 製作商業動畫，2019年出版個人作品集《Piggy One》。曾與知名樂團「ずっと真夜中でいいのに。（永遠是深夜有多好）」合作，負責製作過該樂團多首歌曲的MV動畫，包括2020年《勉強しといてね（要好好學一下哦）》、2021年《暗く黒く（黑暗）》等，在日本及海外都獲得粉絲們熱烈支持。2022年宣布製作遊戲《ピギーワン SUPER SPARK（Piggy One SUPER SPARK）》，從製作總監從角色設計到點陣圖動畫全都自己一手包辦。

COMMENT 用過一次就覺得很好用的畫法，我就會忍不住要一直用，但我總是會盡量找個地方嘗試用不同的畫法完成。我的畫風是不畫繁雜大量的線條，所以習慣靠顏色的面積來表達想說的訊息。另一個特色是，當我畫有日常感的東西時，總覺得比較能讓我的腦袋動起來，像是臉部特寫也是。今後的展望是完成我正在製作的遊戲《ピギーワン SUPER SPARK（Piggy One SUPER SPARK》！！！請大家幫我加油！！！

1 2
3 4

1 「ピギーワンSSアーリーデイズ（Piggy One SS Early Days）」Personal Work／2022
2 「xiamy_yuezu_Laundry」Personal Work／2021
3 「ピギーワン SUPER SPARK（Piggy One SUPER SPARK）」宣傳動畫／2022
4 「zutomayo card」卡片插畫／2022／ずっと真夜中でいいのに。（永遠是深夜有多好）

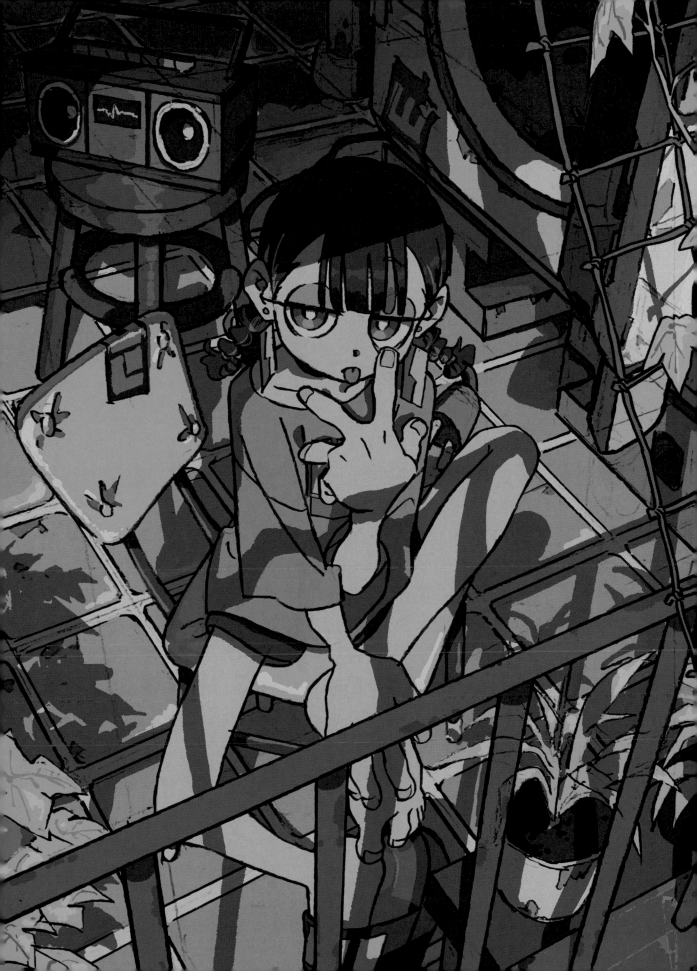

Vab.png

Twitter	Vab0118	Instagram	vab1192	URL www.pixiv.net/users/19932345

Twitter Vab0118　　Instagram vab1192　　URL www.pixiv.net/users/19932345
E-MAIL taniryu1192@gmail.com
TOOL CLIP STUDIO PAINT PRO / iPad Pro

PROFILE　　我是Vab.png，2002年生的秋田人，喜歡創作機械少女的肖像畫。目前正在影像動畫製作公司「STUDIO DOT」製作一部有關軍服少女和手槍的短篇動作片動畫。另外我還有幫VTuber團體「201號室」設計所有的角色設定。平常喜歡看機械設計類型的節目，也喜歡自己動手做。

COMMENT　　當我在嘗試新的表現手法時，我會想集中精力在這部分，所以構圖和配色等其他元素多半都會直接套用腦袋裡常用的模板。我的作品風格是什麼東西都要盡量加上去的極度加法式畫法（因為我不擅長減法式的畫法⋯⋯）。承蒙有人欣賞我這種渾沌的畫風，讓我接到了很多委託案件。最近我和夥伴們一起製作的動畫，長度比我原本想的還要長，如果可以的話，希望大家可以來看看。至於未來展望，希望在商業委託上可以畫到更多奇怪的機械。

1　　2
　　3　　4

1「齒（暫譯：牙齒）」委託案件／2021／seedy　2「獅子」委託案件／2022／Harle Chestiefol
3「竜（暫譯：龍）」委託案件／2022／croc on dragon　4「狼」委託案件／2022／Emmett

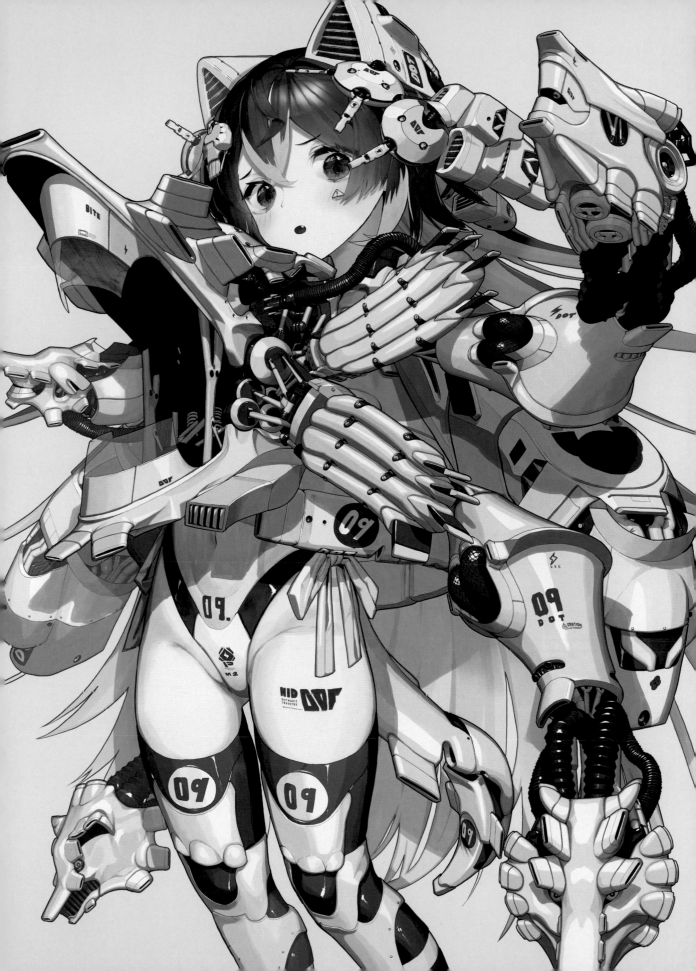

早瀬とび HAYASE Tobi

Twitter hayasetobi　　**Instagram** hayasetobi　　**URL** hayasetobi.myportfolio.com
E-MAIL tobi.hyororo@gmail.com
TOOL 鉛筆／墨汁／不透明壓克力顏料／牛皮紙／彩色影印紙／水彩紙／Photoshop CC

PROFILE　1991年生，現居東京都。畢業於金澤美術工藝大學和插畫學校Palette Club School，現在是一名插畫家，插畫作品以出版物為主。曾獲2020年玄光社「The Choice」插畫大賽年度優秀獎、2021年「HB FILE COMPETITION」鈴木成一特別獎、2022年「HB WORK COMPETITION」川名潤特別獎。創作中最講究的是要畫出醞釀著幽默及悲憫的線條。

COMMENT　我會在人物的表情和姿勢加入感情，作為緩衝柔和的效果，目標是創作出有貼歪斜，但是看的人會覺得有親切感的插畫。我認為自己的畫風有種高雅卻莫名令人覺得好笑的氣氛，有可能是線條和形狀的平滑感以及簡單的筆觸，造就出這樣的效果吧。今後我希望能一一完成任何媒體交付給我的工作，同時也能兼顧畫家的角色，享受創作的樂趣。

1	2	
3	4	5

1「veranda」Personal Work／2022　2「襟卷（暫譯：圍巾）」Personal Work／2021　3「草笛」Personal Work／2022
4「tatta vol.4」雜誌內頁插畫／2022／BOOTLEG　5「新版 いっぱしの女（暫譯：新版 還算可以的女人）」冰室冴子 裝幀插畫／2021／筑摩書房

はやぴ HAYAPI

Twitter sinsin08051 **Instagram** — **URL** artstation.com/hayashi8
E-MAIL linshentailang01@gmail.com
TOOL Photoshop CC / Blender / Wacom Intuos 4

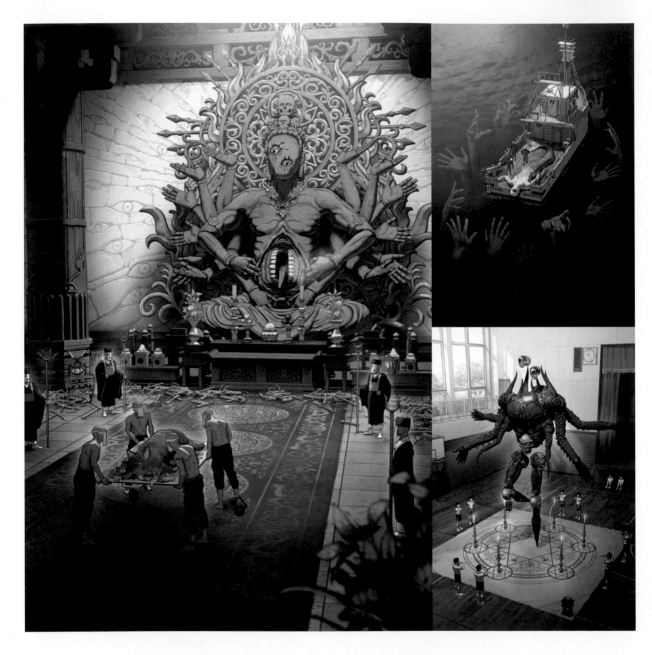

PROFILE 插畫家，現居東京都。2018年起以社群網站為中心發表創作。

COMMENT 我畫畫時會先決定畫面中最想被看到的部分，再放進一些可以引導思考的元素。所以我會一邊注意畫面中的視線引導，一邊安排光線、配色和細節等。
我的作品特色，就是我會把現實感的元素與非現實的情境融為一體的這種畫風吧。今後我想參與書籍的裝幀插畫與內頁插畫，或是電影方面的工作。

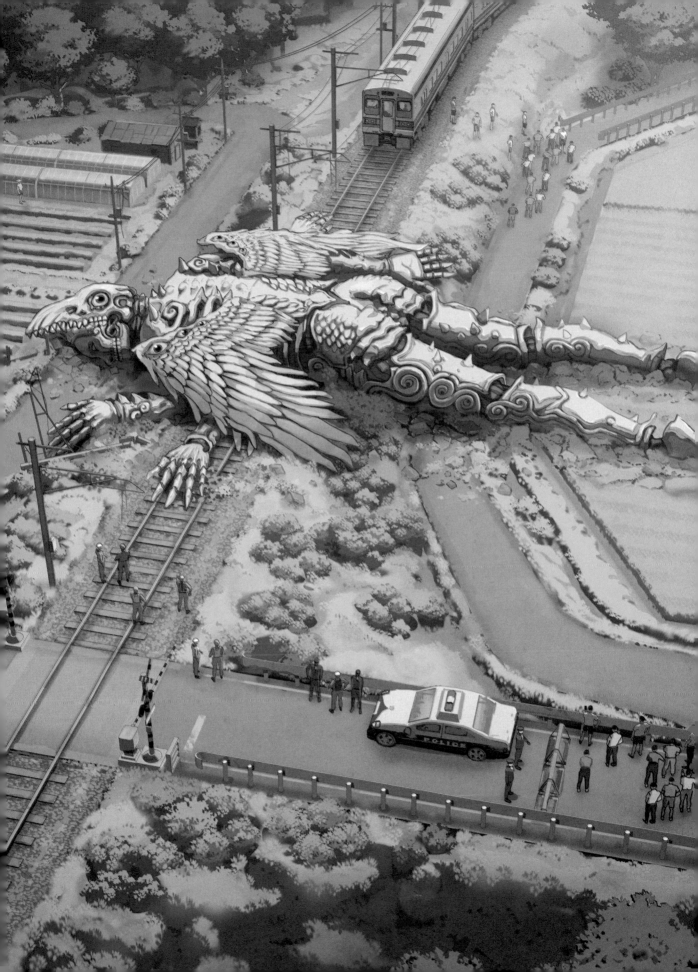

hale

Twitter tenkiame_hale Instagram tenkiame_hale URL potofu.me/tenkiame

E-MAIL tenkiame228@gmail.com

TOOL Procreate / iPad Pro

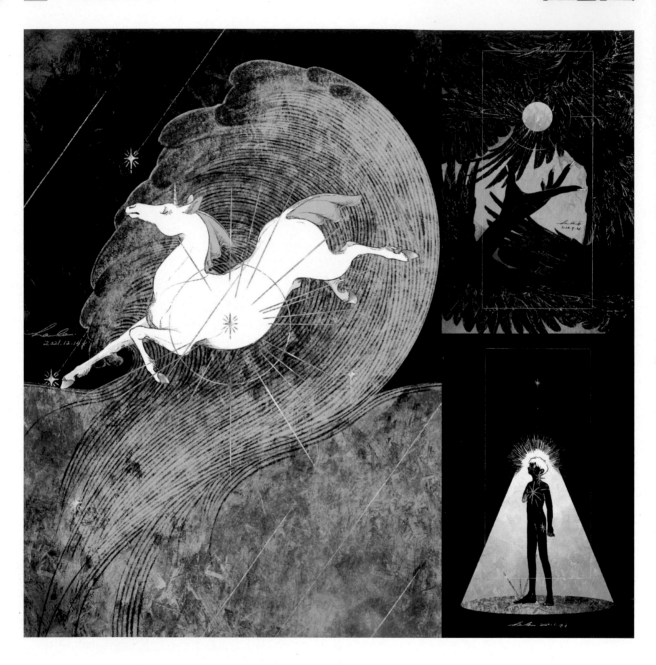

PROFILE 住在福井縣的插畫家，畫著琥珀色和夜色的插畫。

COMMENT 我想畫出如魔法般靜謐溫柔的夜晚，以及如同故事中的一頁般帶有故事性的插畫。我會在畫面中加入動物，尤其是馬、狼，還有星星與月亮，我特別擅長描繪能讓人聯想到黑夜、大海和森林的顏色。今後希望能參與書籍的裝幀插畫與內頁插畫等和紙本書有關的工作。個人創作方面，我想製作繪本。

1 2 3 4

1「星を連れて（暫譯：帶著星星）」Personal Work ／2022　**2**「夜の帳と月の腕（暫譯：夜之簾幕與月之腕）」Personal Work ／2022
3「青をのんで月にこがれる（暫譯：吞下青靈並戀慕著月亮）」Personal Work ／2022　**4**「銀葉の森（暫譯：銀葉之森）」Personal Work ／2022

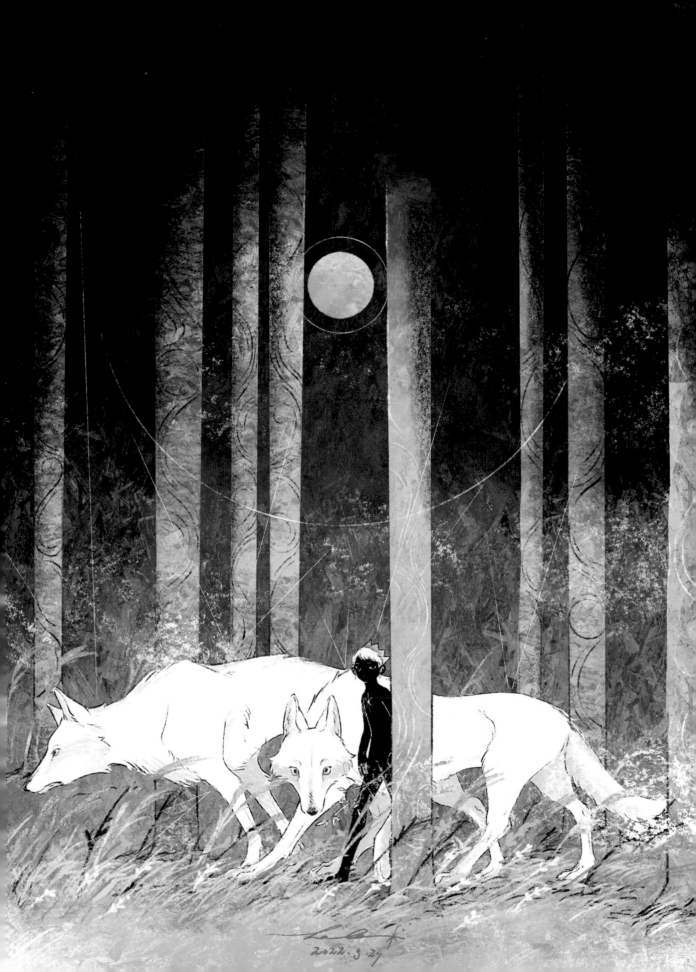

番地 BANCHI

Twitter banchi___ Instagram kaokaobanban URL banchikao.wixsite.com/banchi
E-MAIL banchi.kao@gmail.com
TOOL 不透明壓克力顏料 / 水彩

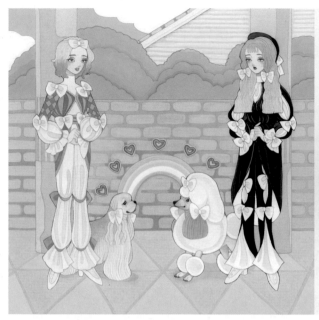

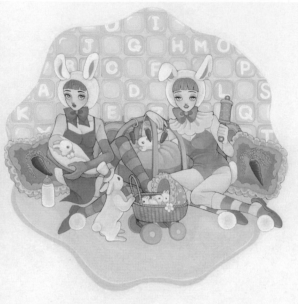

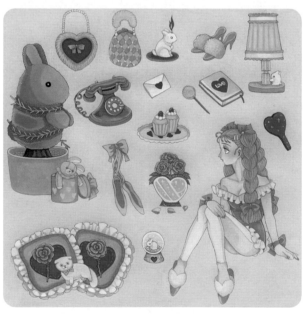

PROFILE　　　插畫家。活動範圍以東京都為中心，在展覽會與活動上展示作品。擅長畫女性和動物。

COMMENT　　　我的作品中常常出現女性，為了讓她們的存在更有說服力，我會刻意讓每位登場人物的臉、體型、妝容、打扮看起來都很和諧平衡。我的畫風特色是畫面看起來很和諧，但我並不是光用好看來統一畫面，而是會加入動物、小道具之類的元素，創造出獨特、可愛的畫風。今後我想嘗試書籍裝幀插畫、雜誌內頁插畫、與服飾品牌聯名以及廣告等，不管是什麼類型的工作我都想挑戰看看。

1	2	5
3	4	

1「ハリボテの街（暫譯：徒有其表的城鎮）」Personal Work／2022　2「兔デパートのベビールーム（暫譯：兔子百貨的托嬰室）」Personal Work／2022
3「Room_CUTE!」Personal Work／2022　4「Room_HOLY」Personal Work／2022
5「ナマケモノの群れ（暫譯：懶惰者的群聚）」Personal Work／2022

PHI

Twitter　KIM_YANGPHI　　Instagram　kim_yangphi　　URL　kim-yangphi.tumblr.com
E-MAIL　noooonima@icloud.com
TOOL　Photoshop CC / CLIP STUDIO PAINT EX / Procreate / iPad Pro / Wacom Cintiq Pro 16

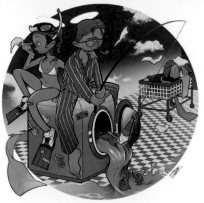
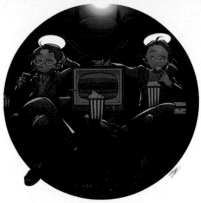
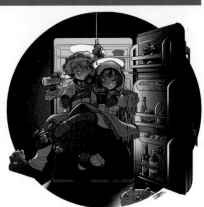

PROFILE　我是PHI，來自大阪府，是在日韓國人第三代。我會把我從言語和文章中得到的印象化為視覺，描繪成卡通風格的插畫。我會一邊仔細畫出流暢美麗的線條與色塊，一邊加入帶點辛辣感的秘密調味料，製作成獨特的作品。作品曾榮獲2019年的第41屆IFA展（國際美術協會）「國際文化獎」。曾經幫偶像團體「Devil ANTHEM.」製作CD封套插畫，也為許多藝人提供插畫。

COMMENT　我畫畫時會用自己相信很美的線條與顏色，我非常重視故事性，就連畫細節也要包含故事性，這是我作品的基礎。為了表現出我插畫中的故事，我會花很多時間描繪表情和姿勢。畫生物時，不管是人類還動物，我會特別講究要描繪出他們本身的意識，總之就是要把無法從外表控制的內在感覺滲透在紙面上。在主題方面，至今我已經畫了很多的人，希望今後能有機會多畫點人以外的主題。此外，現在的我已經能一點一點地接到我最喜歡的插畫工作，要說願望的話，希望能接到與自己感興趣的類型相關的插畫工作，那就太好了。

1
2　3　4　　5

1「SPICE」2021／Personal work　2「morning」Personal Work／2022　3「afternoon」Personal Work／2022
4「midnight」Personal Work／2022　5「Secret Party」Personal Work／2021

桃桃子 PEACH Momoko

Twitter peachmomoko60	**Instagram** peachmomoko60	**URL** peachmomoko.com
E-MAIL peachmomoko60@gmail.com		
TOOL 墨水／水彩		

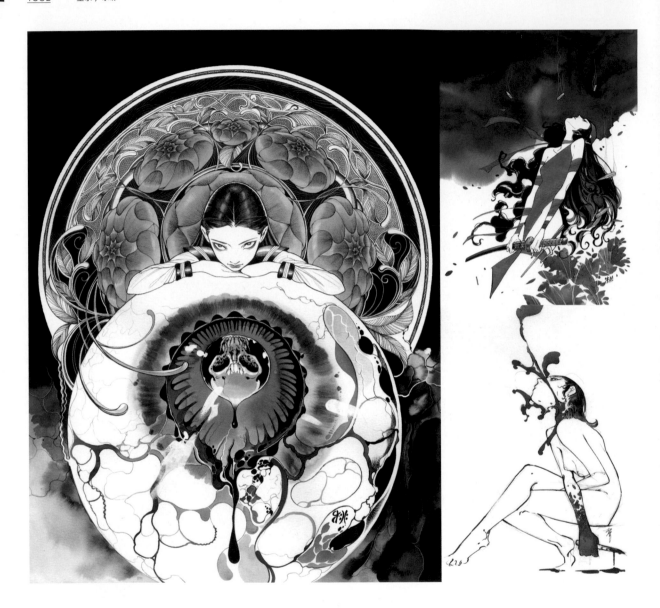

PROFILE

漫畫家，有幫國外的漫畫繪製封面，也有在Marvel（漫威）連載《Demon Days》系列。2021年曾榮獲艾斯納獎的「最佳封面獎」。

COMMENT

我在畫手繪插畫時，會特別講究配色和構圖。手繪作品畫下去就很難修正，所以我都會慎重地決定如何下筆，但是若考慮過頭又會畫出不自然的作品，所以有時候我也會光憑直覺去畫，我覺得這點也很重要。我的個人創作和商業案不同，會有比較多像圖畫日記這類的東西，把自己的心情直接畫出來，用插畫來呈現比較難表達的感情。我的作品特色應該是有很多無表情、無色彩的人物吧。今後的目標是把目前連載中的《Demon Days》系列推廣到各個領域，並且持續與Marvel合作。未來也想挑戰各種事物。

1	**2**
	3

4

1「Tool」巡迴演唱會海報／2022　**2**「Elektra: Black, White & Blood」封面／2022／Marvel
3「無題」Personal Work／2022　**4**「Demon Days」漫畫封面／2022／Marvel

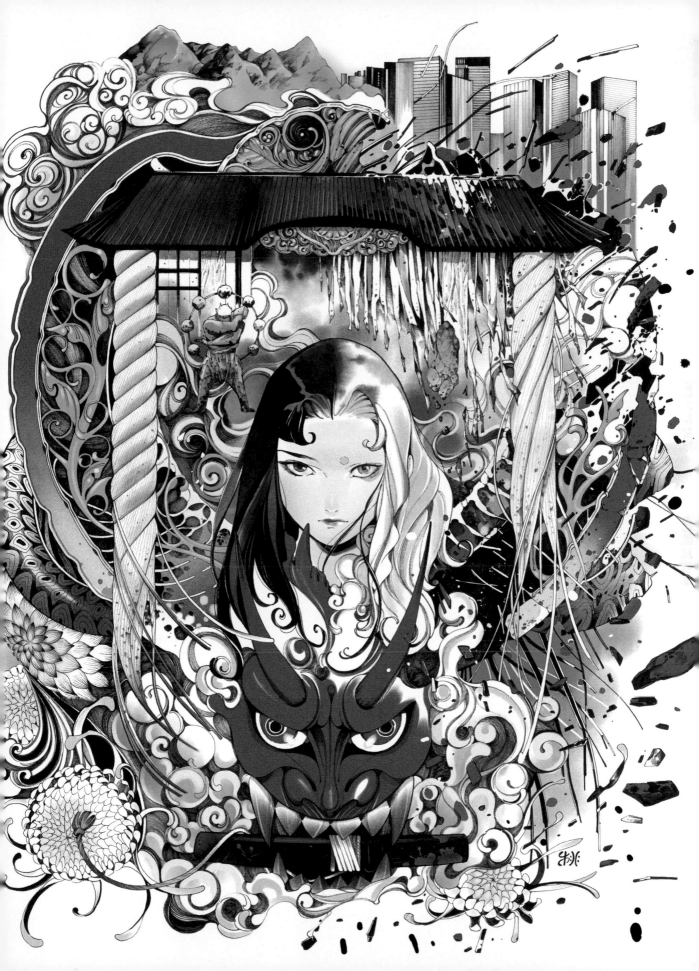

potg PIOTEGU

Twitter	potg333	Instagram	potg333_ig	URL	potg.art

E-MAIL potgworkz333@gmail.com

TOOL CLIP STUDIO PAINT EX / Wacom Cintiq 16

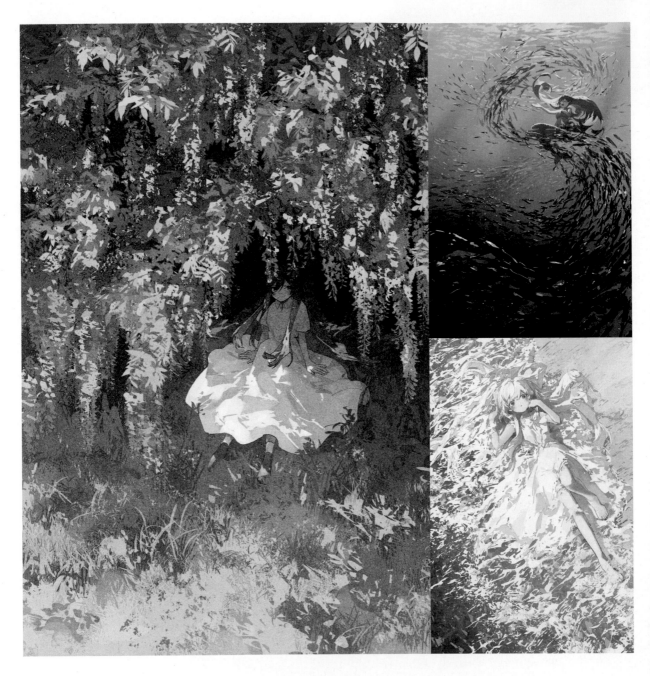

PROFILE 在小鄉村的一隅當插畫家。喜歡畫草地、雲朵和白色連身裙。

COMMENT 我會到家附近的山上散步並觀察實際的景色，然後回家努力把感受到的色彩和陰影原封不動地畫到我的插畫中。我的作品特色就是一直畫風景這點吧。
我從以前就很愛畫風景，怎麼畫也不會膩，特別是畫草的時候會感到心無旁鶩，覺得很開心。今年的我都被工作追趕，比較少創作自己感興趣的作品，
希望今後可以把一些時間分配到個人興趣的創作上。除了插畫，也想要更新我的漫畫，當然我也有持續募集工作委託喔……！

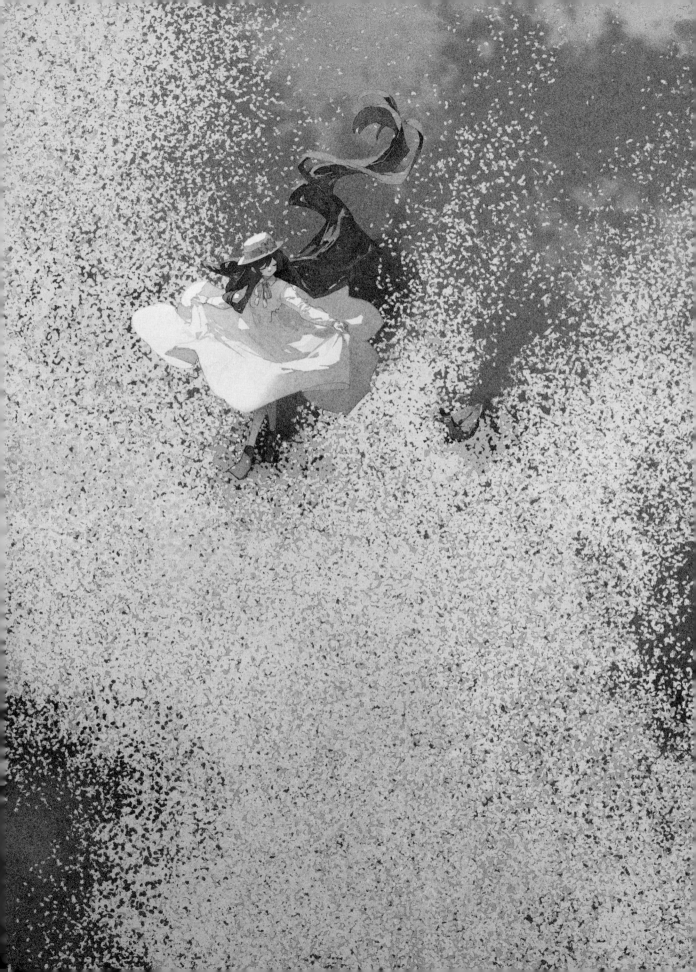

東 春予 HIGASHI Haruyo

Twitter　—　Instagram　ae_j_ossss　URL　—
E-MAIL　jikkencomic@gmail.com
TOOL　壓克力顏料 / 墨水 / 木製畫板

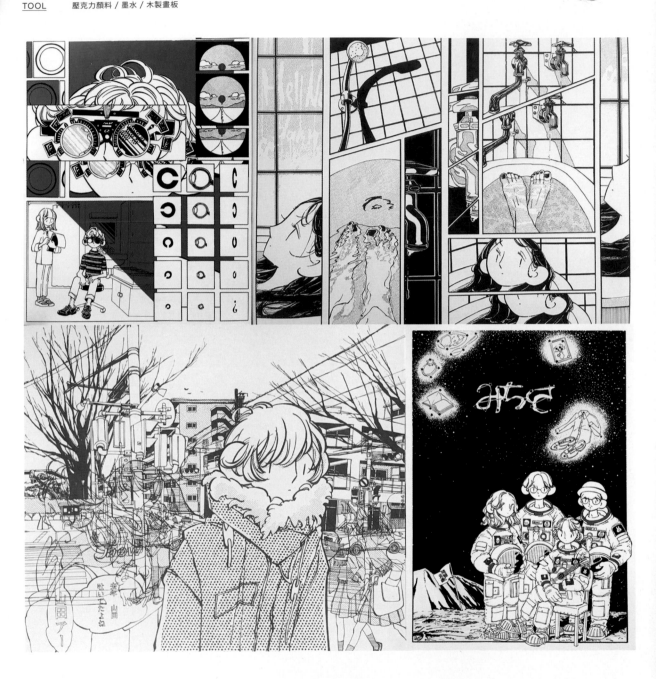

PROFILE　2018年畢業於京都藝術大學情報設計系，主修插畫。會舉辦個展來發表作品，採取「以樂曲為主題製作插畫，再請作曲者來藝廊演奏」這樣的形式。個展的名稱為《實驗漫畫（漫畫如音樂）》，至今已經舉辦過6次個展。

COMMENT　我畫畫時，最重視的是會根據分鏡與構圖畫出適合的節奏感。我的作品並不需要故事性和角色特性，我會把所有人的臉都畫成一樣，有睫毛的是女生，沒有睫毛的就是男生。對我來說最理想的就是冷淡卻很可愛、不寂寞但孤獨、沒有輕蔑但不感興趣的表情。將來想到海外舉辦個展，也想養貓，然後用我最喜歡的咖啡廳幫那隻貓命名。如果是養狗的話就叫牠「PIZZA-LA」。

1「ハロー、アリゾナ（暫譯：哈囉，亞利桑那）」Personal Work／2022
2「めまい、hell no、いかれた蛇口、ペディキュアは赤、39度（暫譯：暈眩，hell no，壞掉的水龍頭，紅色的美甲，39度）」Personal Work／2022
3「ここは十字路（暫譯：這裡是十字路口）」Personal Work／2022
4「みちくさ・音沙汰とアジアの星くずたちツアーファイナル（暫譯：Michikusa市場・音訊與亞洲的群星樂團最終巡演）」宣傳活動視覺設計／2022／みちくさ
5「バカンス（暫譯：度假）」Personal Work／2022

1	2	
3	4	5

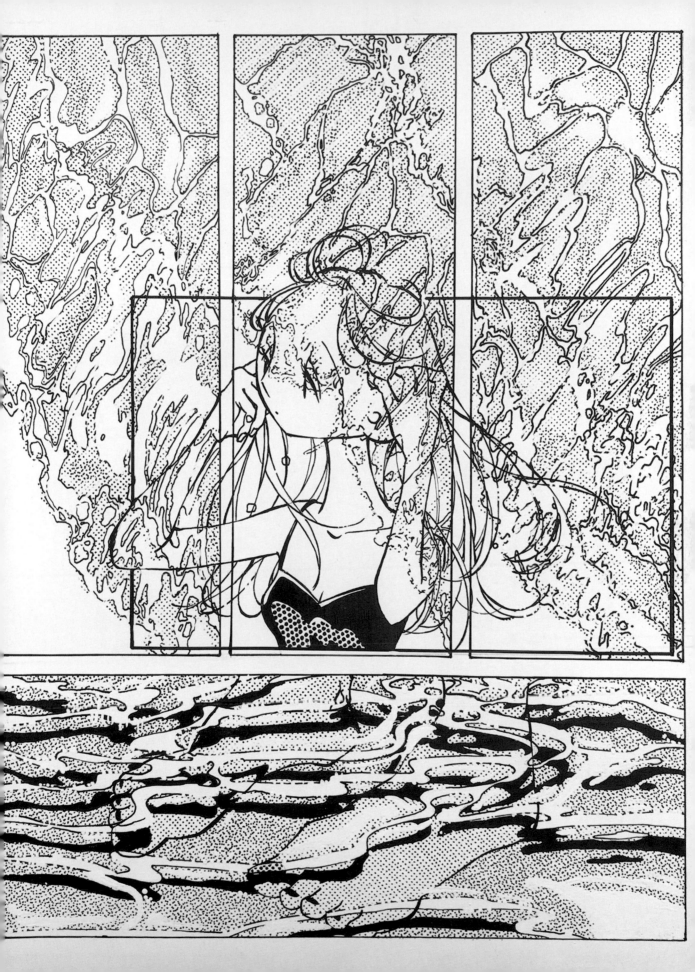

Biss

Twitter bis4559 Instagram biss.4559 URL —
E-MAIL biss4559@gmail.com
TOOL CLIP STUDIO PAINT PRO / Procreate / iPad Pro / Wacom Cintiq 24HD

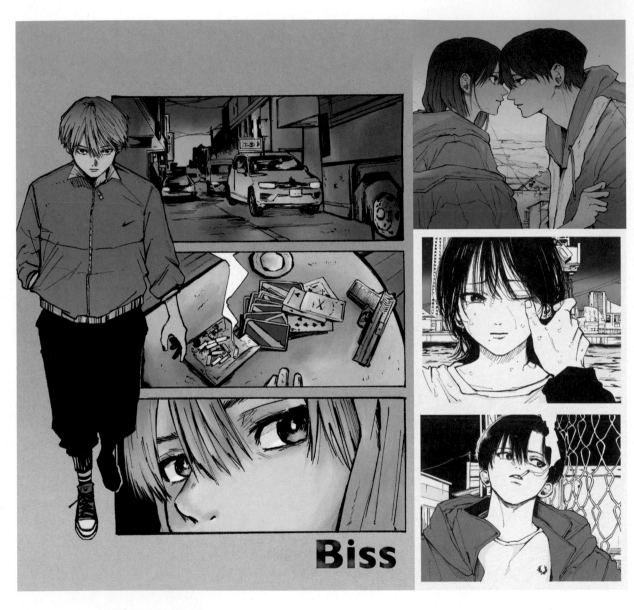

PROFILE 現居東京都，插畫家。我畫的是年輕人的青春。

COMMENT 我畫畫時最重視的是描繪線條，色彩方面，我講究的是要畫出復古又帶有科幻漫畫的色調，呈現微苦的氣氛。我的作品風格應該是擅長把年輕人的糾葛和青春濃縮在一個畫面中。今後如果有機會能幫電影或書籍相關的工作畫很多插畫，那就太開心了。

2
1
3

1「無題」Personal Work／2022 2「おあいこ（暫譯：扯平了）」Personal Work／2022
3「無題」Personal Work／2022 4「雪がやんだ朝に（暫譯：在雪停的早晨）」Personal Work／2022

ひたちカトリーヌ HITACHI Katori-nu

Twitter　hi_tati_　　Instagram　hi_tati_ti　　URL　—
E-MAIL　htchnu624@gmail.com
TOOL　CLIP STUDIO PAINT PRO／鉛筆／不透明壓克力顏料

PROFILE　　2019年開始創作。平常都在做帶有恐怖世界觀的插畫、動畫以及黏土作品。今後也會持續創作喜歡的世界觀，如果大家願意來看就太開心了。

COMMENT　　我創作時講究的是在插畫中加入故事性來刺激想像力。我非常喜歡恐怖電影，並且從中獲得許多創作靈感，會把畫中所有的細節都畫成恐怖的世界觀。
　　　　　　今後希望以自己的世界觀為原型，製作繪本、立體作品等各種創作。

1	2	
3	4	5

1「Stroll」聯展展出作品／2022　2「Mischievous」聯展展出作品／2022
3「Missing」聯展展出作品／2022　4「Resentment」Personal Work／2020　5「Benediction」聯展展出作品／2022

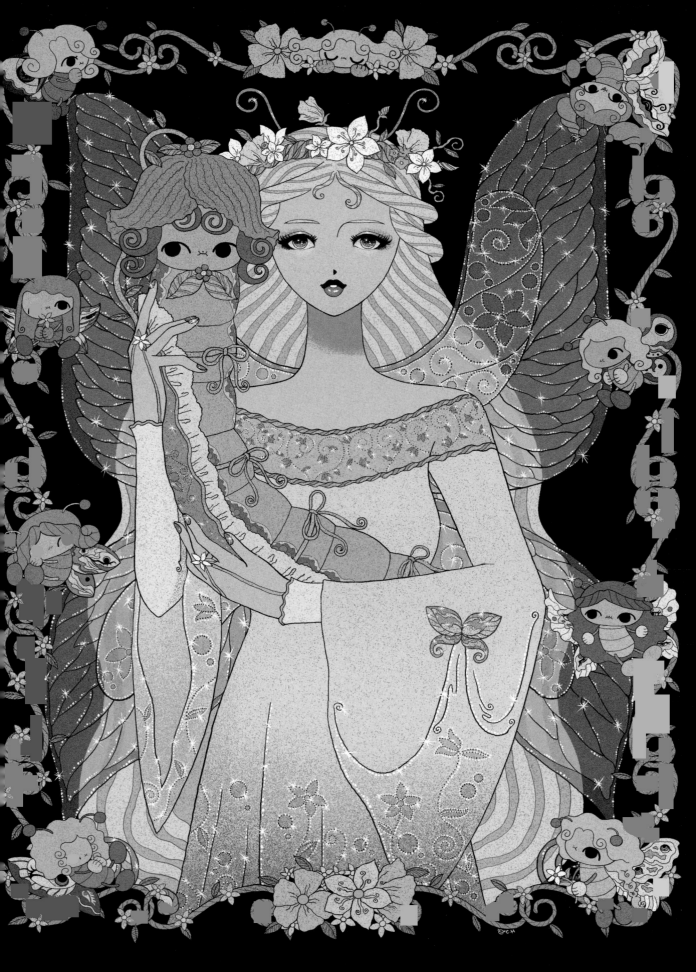

日菜乃 HINANO

Twitter　TrmrKrkr_hinano　　Instagram　trym_hinano　　URL　www.agencelemonde.com/hinano

E-MAIL　contact@agencelemonde.com（插畫經紀：Agence LE MONDE　經紀人：田嶋）

TOOL　Procreate / iPad Pro

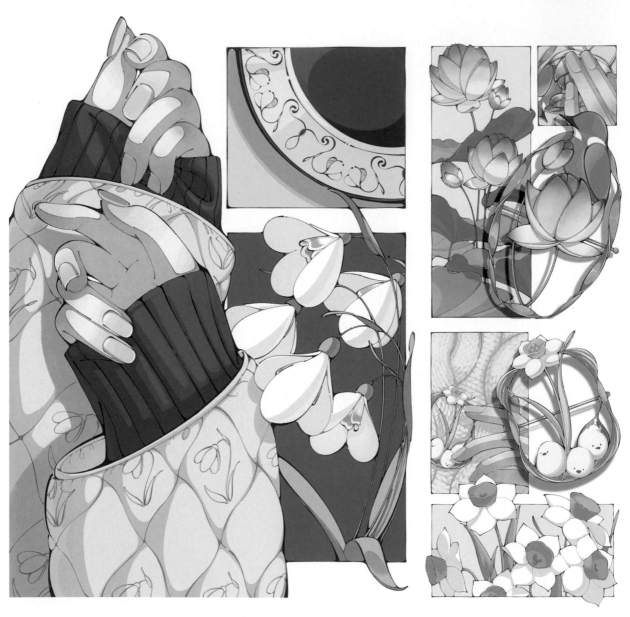

PROFILE　2021年起成為插畫家並開始發表創作。擅長用復古又流行的畫風，把某個令人懷念的瞬間擷取下來畫成插畫作品。目前活躍於書籍、廣告、聯名商品等各種領域。是插畫家經紀公司「Agence LE MONDE」旗下的插畫家。

COMMENT　我畫畫時，最重視的是「線條的畫法」。我會努力畫出滑順的曲線和具有強弱變化的線條，總之線條的表現在我心中是絕對不能妥協的。我的作品風格是有種令人「總覺得好懷念」的懷舊氣氛。我畫中的物件、色調及線條等，如果有哪個地方能夠讓人有所感觸的話，那就太好了。2023年我希望自己能更上一層樓，挑戰各種事情。也對音樂方面和書籍相關的工作充滿興趣。

	2	
1		4
	3	

1「スノードロップ（暫譯：雪滴花）」Personal Work／2022　2「蓮とカワセミのブローチ（暫譯：蓮花與翠鳥的胸針）」Personal Work／2022
3「水仙とシマエナガのブローチ（暫譯：水仙花與北長尾山雀的胸針）」Personal Work／2022　4「秋桜（暫譯：大波斯菊）」Personal Work／2022

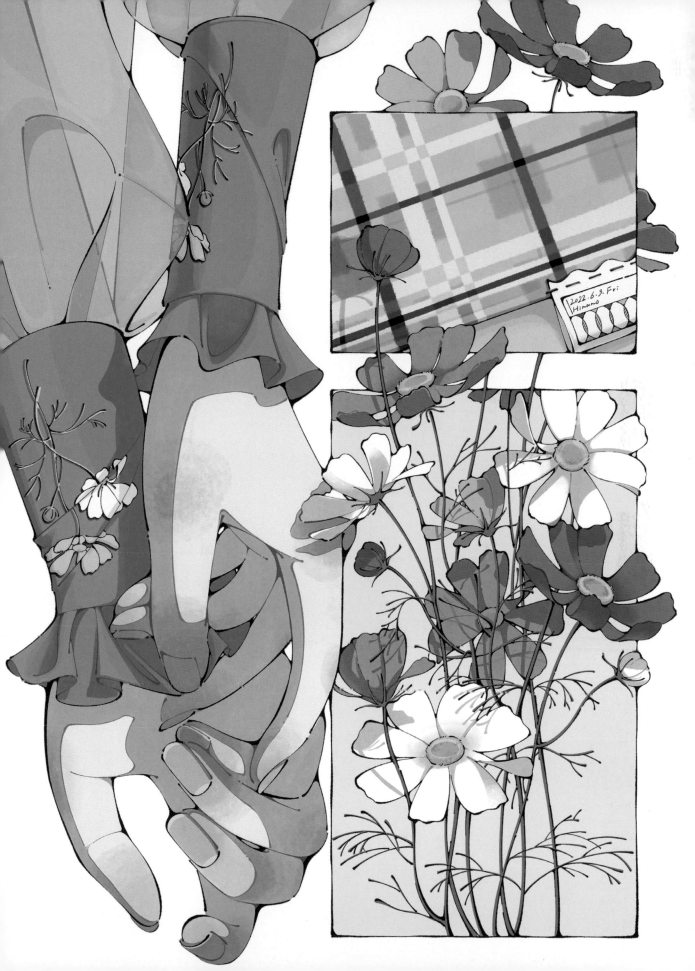

100年 HYAKUNEN

Twitter	letsfinalanswer	Instagram	letsfinalanswer	URL —
E-MAIL	nazequestion1@gmail.com			
TOOL	SAI / Wacom Bamboo Pen / 油彩			

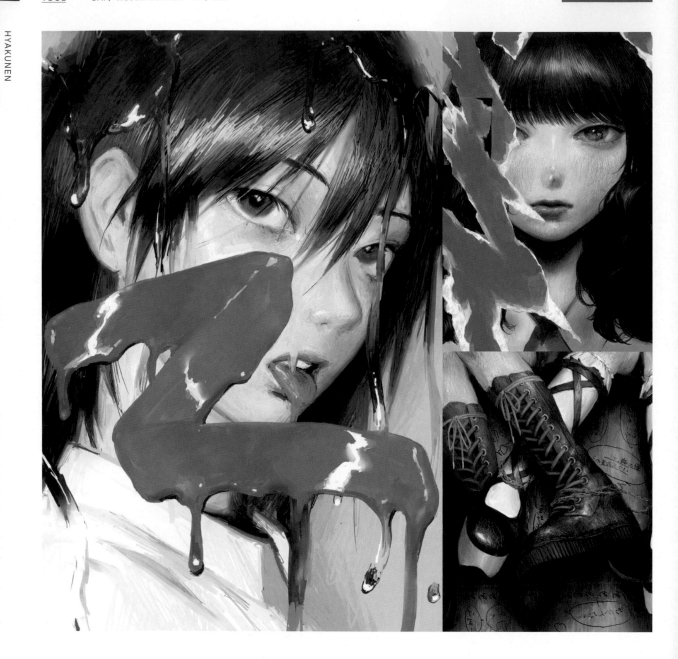

PROFILE　2001年生，同時用手繪和數位的方式製作作品。混合油畫及插畫、二次元與三次元的技法來製作插畫。

COMMENT　我很重視插畫的真實感，特別講究要把物體的質感、空氣感和濕度都畫出來。我的作品特徵是會保留一些作畫的痕跡，也可以說是一種故意強調作畫痕跡的畫風吧。今後我想更加專注在手繪作品的製作上。

1	2	4
	3	

1「rain」Personal Work／2022　2「彼女。百合小説アンソロジー（暫譯：她。百合小説選集）」裝幀插畫／2022／實業之日本社
3「choice」Personal Work／2022　4「melt」Personal Work／2022

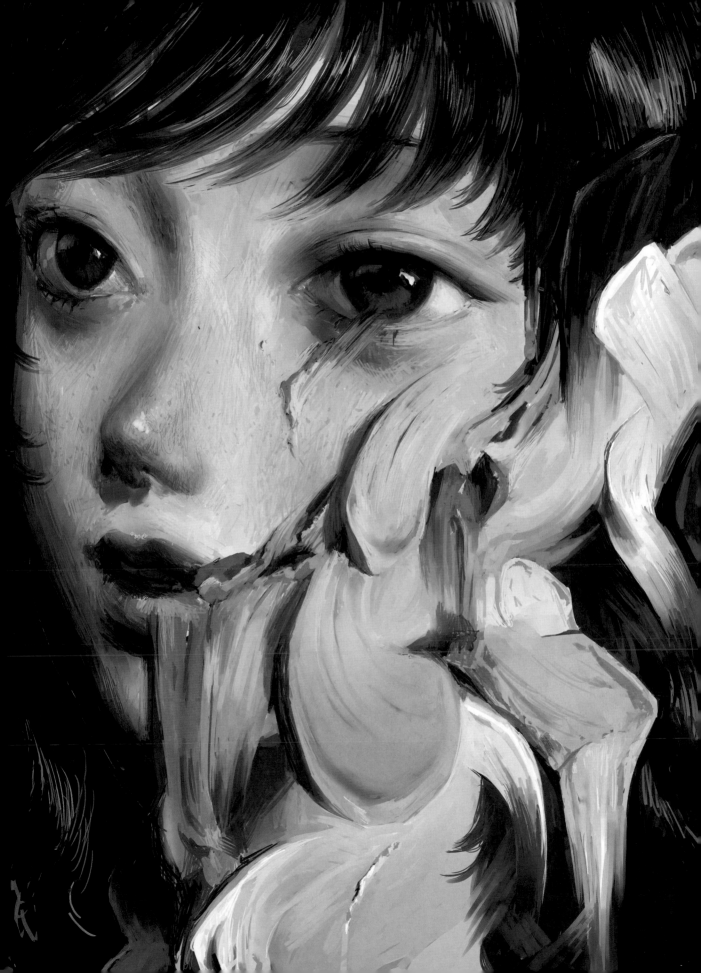

藤川さき FUJIKAWA Saki

Twitter fjkw Instagram fjkw URL enuchi.web.fc2.com
E-MAIL fjkwpp@gmail.com
TOOL 油畫顏料

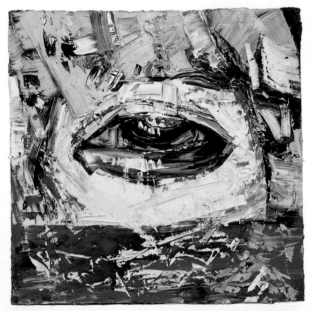

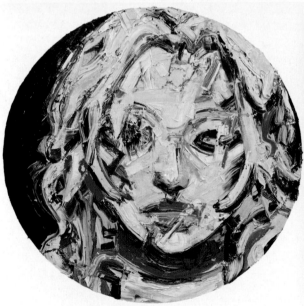

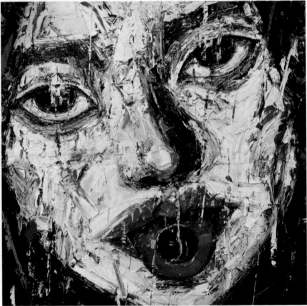

PROFILE

1990年生於東京都，2013年畢業於多摩美術大學繪畫系，主修油畫。從生活周遭的環境和對話中，將感到興趣或疑問的事物當作基礎並製作成作品。經常發表以人的意志為主題的繪畫作品。

COMMENT

我最早是從一個人也沒有的網路塗鴉留言版開始發表創作，透過一筆一筆的累積，在不知不覺間已經過著與油畫為伍的生活。我的人生就是畫畫，只要時間還在流逝，我覺得不管什麼都只是人生中的過客。但我對於透過作品所遇見的每個人，還有把過去的我破壞掉的這種生活，懷抱著強烈的愛意。為了以文化的形式報答大家，在我的有生之年中，我都會像今天一樣持續地創作。

1
2 3 4

1「ひらく（暫譯：張開）」Personal Work／2022 2「溶解」Personal Work／2022
3「全ての果実には種があったらしい（暫譯：所有的果實好像都有種子）」Personal Work／2022 4「ピンクは滲む（暫譯：粉紅滲透）」Personal Work／2022

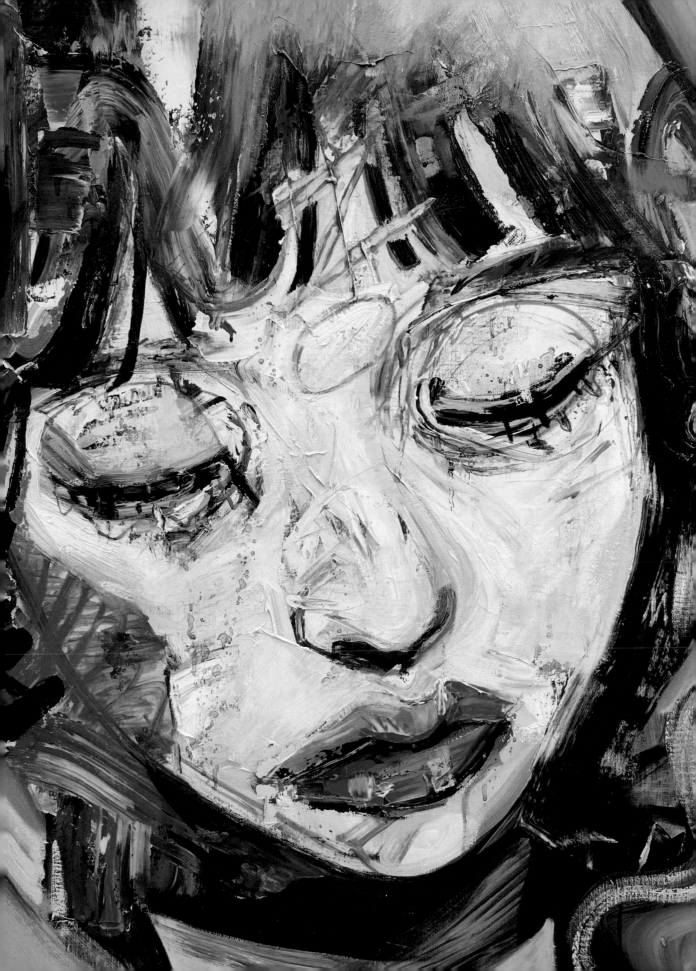

藤巻佐有梨 FUJIMAKI Sayuri

Twitter　sayurifujimaki　　Instagram　atelierfujirooll　　URL　www.fujirooll.com
E-MAIL　info@fujirooll.com
TOOL　顏彩 (日本畫顏料) / 墨水 / CLIP STUDIO PAINT PRO / Procreate / iPad Pro

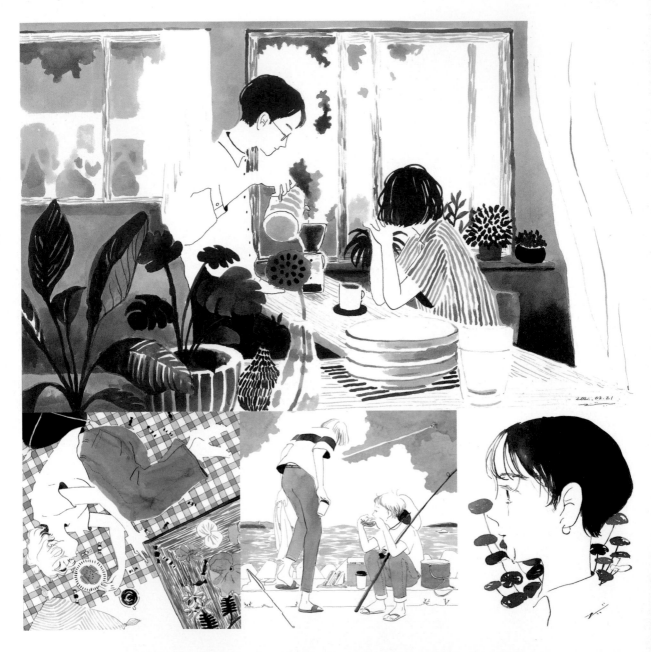

PROFILE　畢業於東京藝術大學研究所 (建築系)。原本在建築設計業工作，2021年起轉職為自由接案的畫家與插畫家，以關西地區為活動據點。除了製作插畫，也有接建築透視圖、書籍的內頁插畫與封面、廣告等各領域的工作。

COMMENT　在流逝的時間中，常常有許多一不小心就會錯過的「突然」的瞬間，我想將這種片刻擷取下來並畫成插畫。在我擷取的那個瞬間的空氣和風，我也會努力地保留到我的畫中。在這些突然發生什麼的瞬間，我會把腦中揮之不去的感覺當作線索並畫下來。如果我的作品能夠讓人看了以後像是喚起過往記憶般印象深刻，我會很開心的。關於作品風格，由於我有建築的背景，我會從街道到身邊的物品都畫出來，將遠近不同的景物一起結合成一幅日常風景。此外我很愛用藍色，還有纖細的線條，也可以算是我的特色吧。今後也想畫出能陪伴人一起生活的插畫。

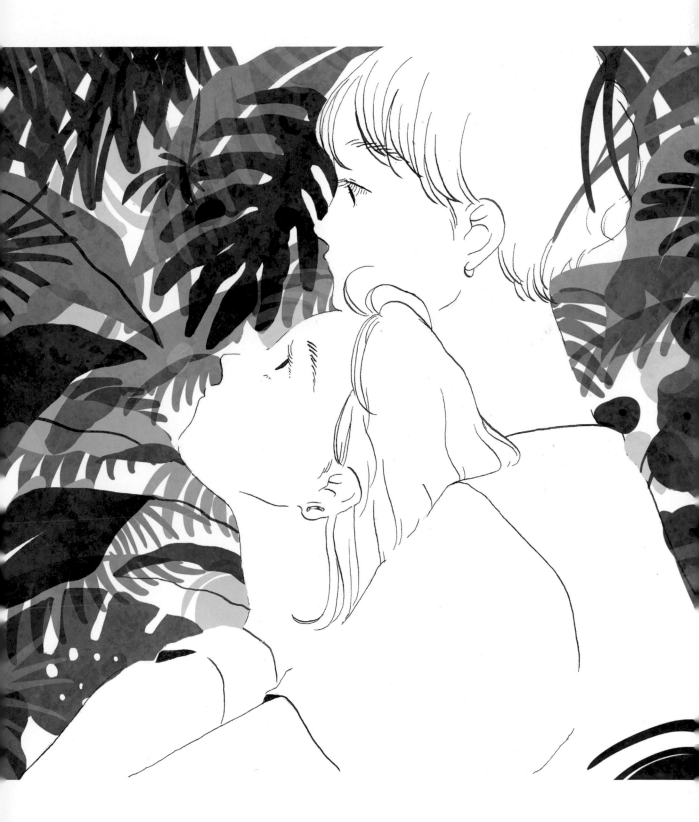

船橋 花 FUNABASHI Hana

FUNABASHI Hana

Twitter IwZry Instagram — URL —
E-MAIL 22funabashi.hana@gmail.com
TOOL CLIP STUDIO PAINT PRO / iPad Pro

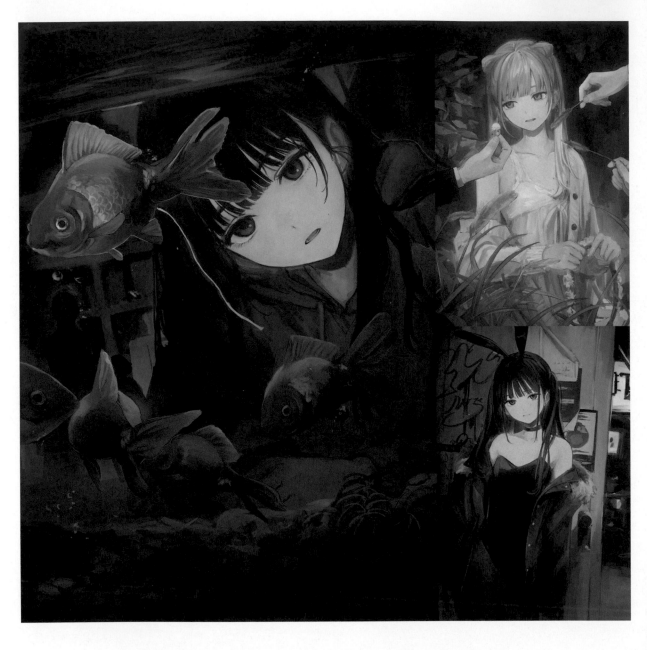

PROFILE 有在畫畫並且會把插畫發表在社群網站。

COMMENT 我大多是畫我喜歡的人或是我喜歡的事物，經過自己的詮釋之後畫成插畫。為了充分發揮每個元素，我會將它們重組成容易看的構圖。我的畫風特色大概是透出明亮感的用色和有點模糊的輪廓吧。今後我也會一邊摸索創作風格，一邊努力畫出自己能接受的插畫作品。

1 「金魚の糞（暫譯：金魚糞便）」Personal Work／2022　2 「遊び人（暫譯：水性楊花）」Personal Work／2022
3 「休憩戻り（暫譯：休息時間結束）」Personal Work／2022　4 「踊り子（暫譯：舞者）」Personal Work／2022

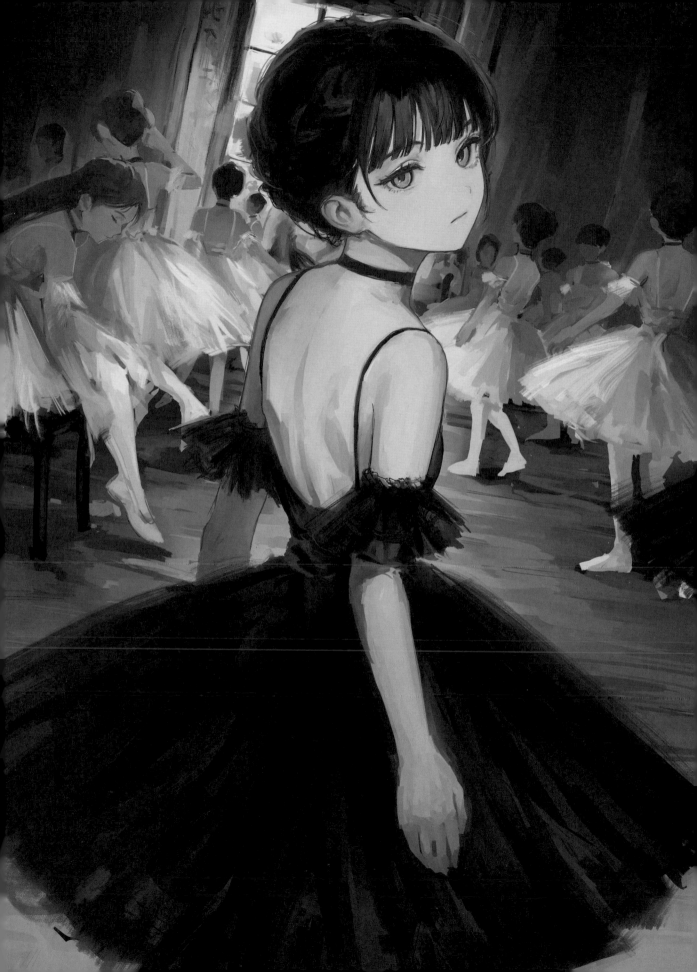

フルカド FURUKADO

Twitter　full_kado　　Instagram　full_kado　　URL　—
E-MAIL　fullkado.san@gmail.com
TOOL　CLIP STUDIO PAINT PRO / iPad Pro

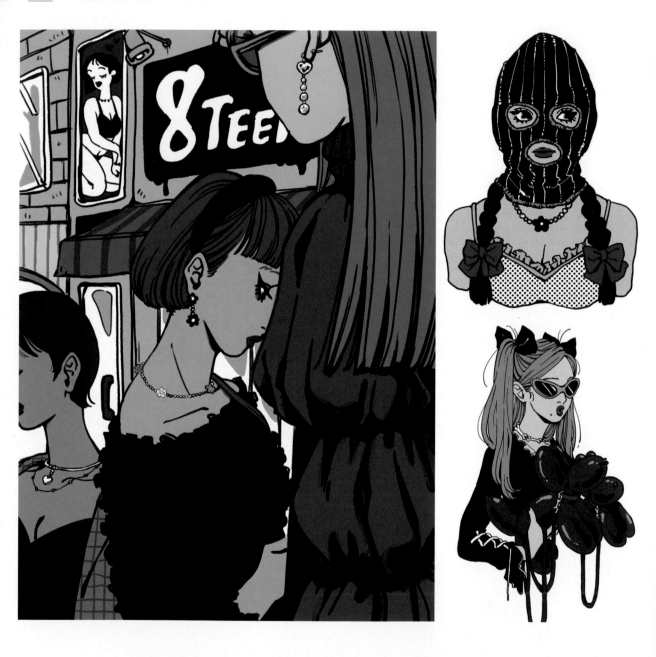

PROFILE　來自福岡，2022年11月以一場展覽為契機，成為插畫家並開始發表創作。

COMMENT　我會把一些心情塞進我的畫中，像是「從自卑衍生的憧憬、羨慕與煩惱」和「好想成為這種女孩」的心情。我的作品特色應該是除了可愛以外，還會帶點黑暗以及有點逞強的人物吧。今後我想持續畫下去，並透過我的插畫挑戰各種事物。

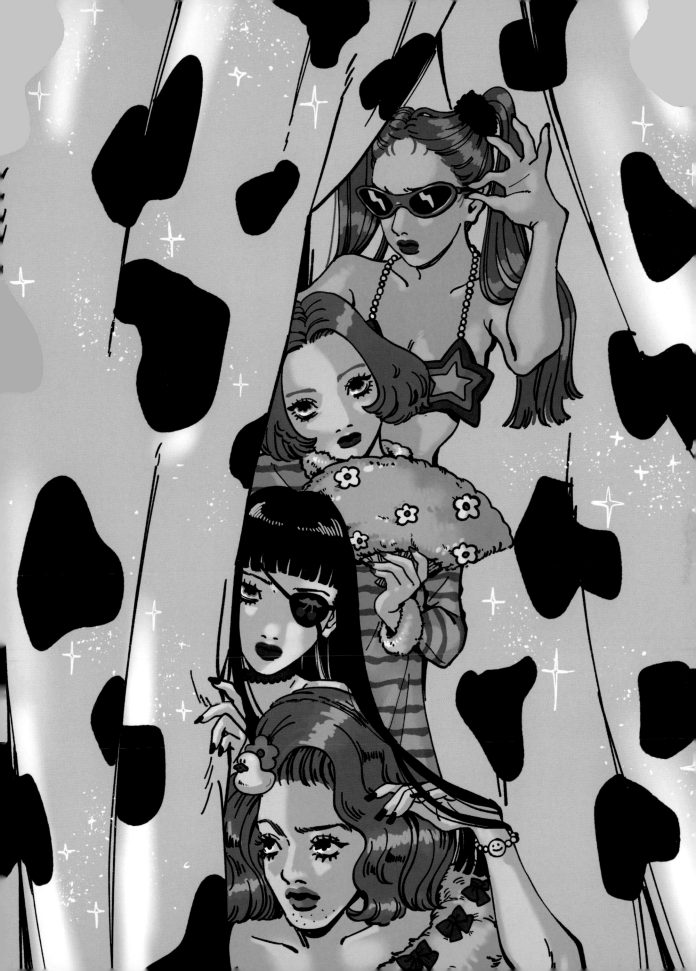

へいはち HEIHACHI

Twitter ph4_18c Instagram — URL ph418c.tumblr.com
E-MAIL room418c@gmail.com
TOOL Photoshop CS6 / Illustrator CS6 / Wacom Intuos 4 / 鉛筆

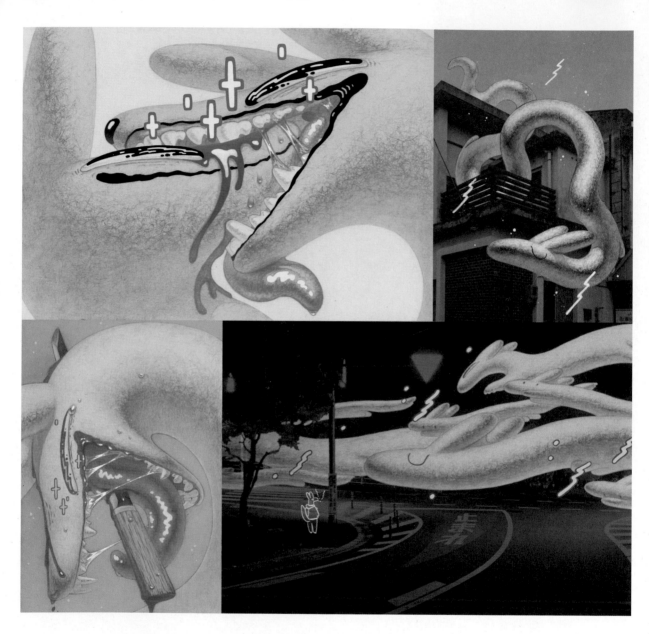

PROFILE 來自愛媛縣，畢業於愛知縣立藝術大學設計系。以狐狸為主題製作著插畫及動畫。興趣是收集黑膠唱片和鄉土玩具。

COMMENT 我會盡量減少作品中的語境，以狐狸為主題並發揮想像力，努力把狐狸畫成一種幻想中的存在。我的作品特色，大概是會使用手繪工具搭配電繪工具，
還會和照片結合的插畫風格吧。今後我想要把我從鉛筆畫中學到的東西做成一部動畫。我原本是因為畫不出想要的單張插畫才打算開始做動畫，但是
現在的我已經可以畫出一張張的單張插畫了，所以多了更多選擇。未來我想一邊創作插畫一邊製作動畫，尋找屬於自己的創作風格。

1	2	
3	4	5

1「Untitled_080822_c」Personal Work／2022 2「Untitled_051222_p」Personal Work／2022 3「Untitled_060122_c」Personal Work／2022
4「Untitled_062422」Personal Work／2022 5「Untitled_121021_c」Personal Work／2021

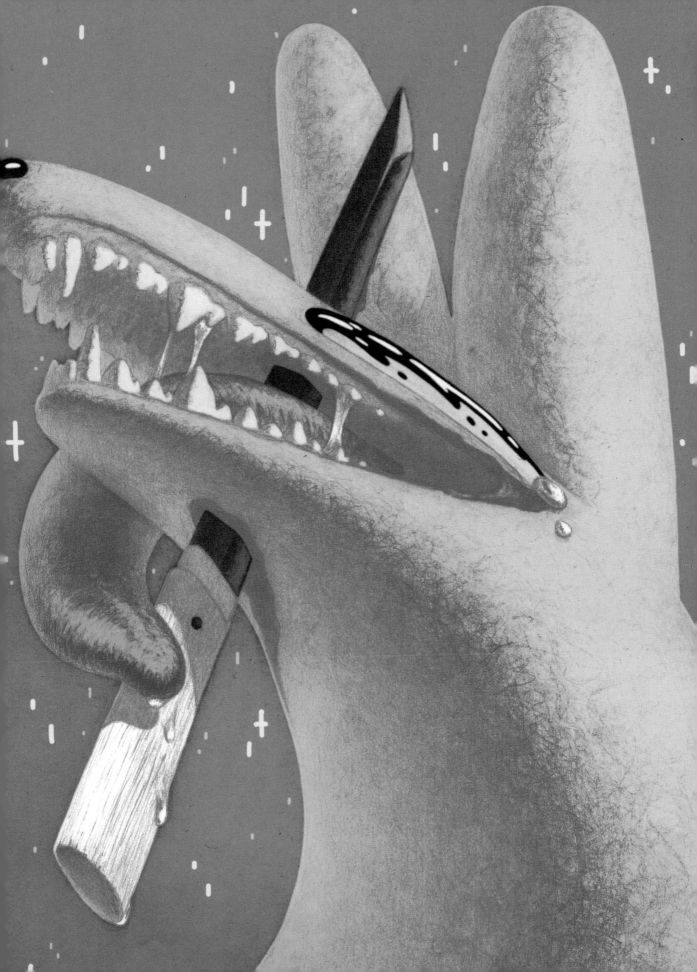

PEPPERMINT

ペパーミント PEPPERMINT

Twitter　pepparmint310　　Instagram　pepa0807　　URL　—
E-MAIL　pepamin0313@gmail.com
TOOL　CLIP STUDIO PAINT PRO / Procreate / iPad Pro

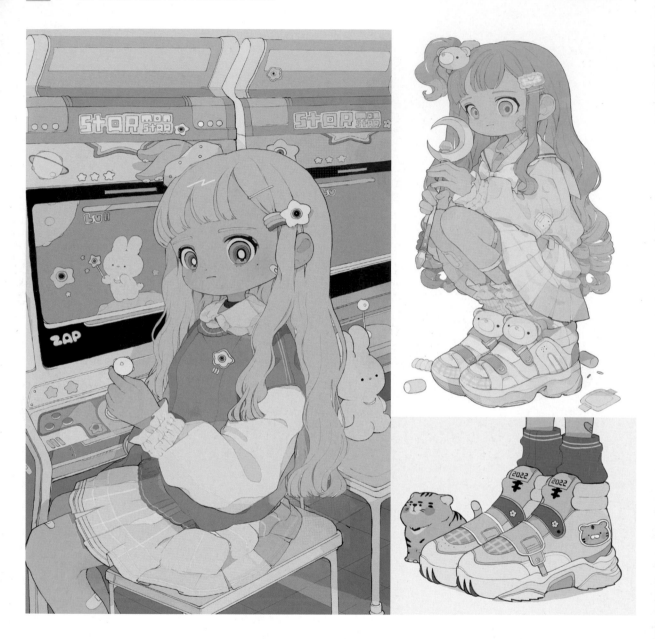

PROFILE　千葉縣人，2020年起開始在社群網站發表創作。從事商品插畫、CD封套等插畫工作，2022年時舉辦了人生第一次的個展。喜歡的點心是 Moonlight 雞蛋餅乾和銅鑼燒。

COMMENT　我畫畫時，會特別想描繪出像是蛋白霜餅（Meringues）那種軟綿綿的氣氛和顏色。我很講究要設計出柔和感的輪廓、衣服和小物，我希望即使畫中只有女孩或角色時，也能讓人感受到我畫中的世界觀。我的作品特色應該是是淡淡的、甜美的配色，還有帶著夢幻可愛氛圍的女孩以及角色吧。今後我希望能參與模型公仔或是角色設計之類的工作。

1　2
3　　4

1「arcade game」Personal Work／2022　2「magical girl」Parsonal Work／2022
3「tiger sneaker」Parsonal Work／2022　4「erosion teddy」Personal Work／2022

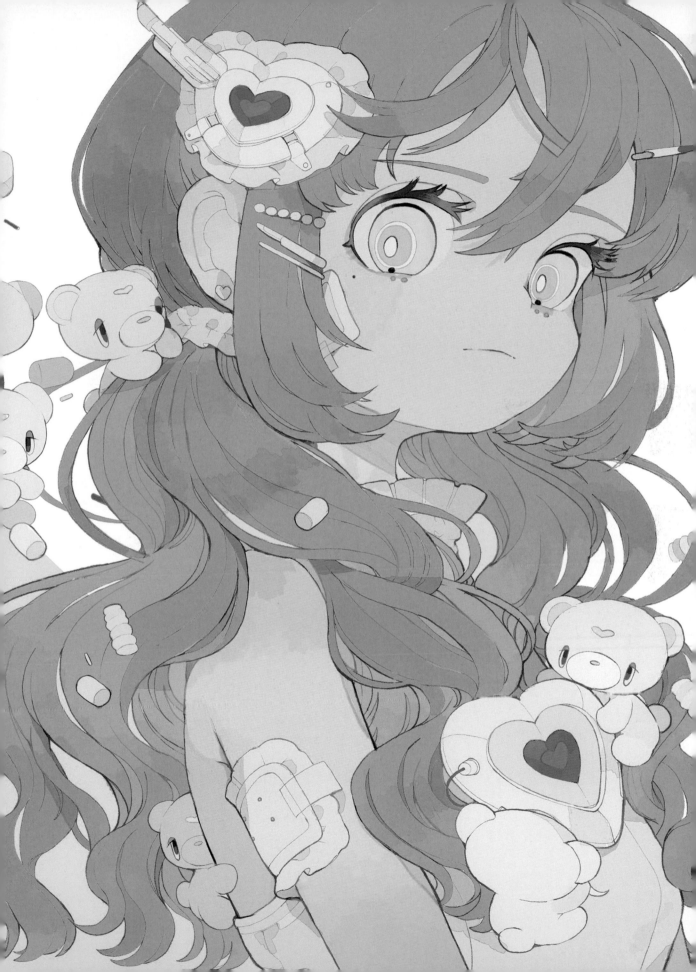

忘却図鑑 BOUKYAKUZUKAN

Twitter	forget_jpeg	Instagram	—	URL	—

E-MAIL 2pp1e.art@gmail.com

TOOL CLIP STUDIO PAINT PRO / Wacom Intuos Pen Small

PROFILE 在這個資訊爆炸的世界，我想把記憶中的點點滴滴，透過我的插畫與動畫記錄下來。我會隨心所欲地增減頁數，形成一本很難搞的圖鑑。請到Twitter看看我的作品，在輾轉難眠的夜晚特別推薦給您。

COMMENT 期待我增加創作頁數的人、只想放空腦袋純看插畫的人、想要忘記些什麼的人、想要想起什麼的人......等，為了讓各種人都能看到我的作品，我總是會在畫中加入玩心（偶爾也會忘記）。今後想跟更多藝術家一起合作作品（MV、CD封套、裝幀等），同時希望我自己別忘記幫我的「忘卻圖鑑」增加更多的頁數。

1	4	
2	3	5

1「晚餐泥棒（暫譯：晚餐小偷）」Personal Work／2022 2「DIVE／ヲルヲル」MV插畫／2022／ヲルヲル 3「position talk／4na」MV插畫／2022／4na
4「207号室。（暫譯：207號房。）／泣き虫」演唱會插畫／2022／泣き虫 5「街呆け（暫譯：街頭懶人）」Personal Work／2022

河底9 HOUTEI NINE

Twitter　hoteiblender　　Instagram　—　　URL　pixiv.net/users/77784498
E-MAIL　hotei7739@gmail.com
TOOL　Photoshop CC / Blender / ZBrush / Wacom Cintiq Pro 16

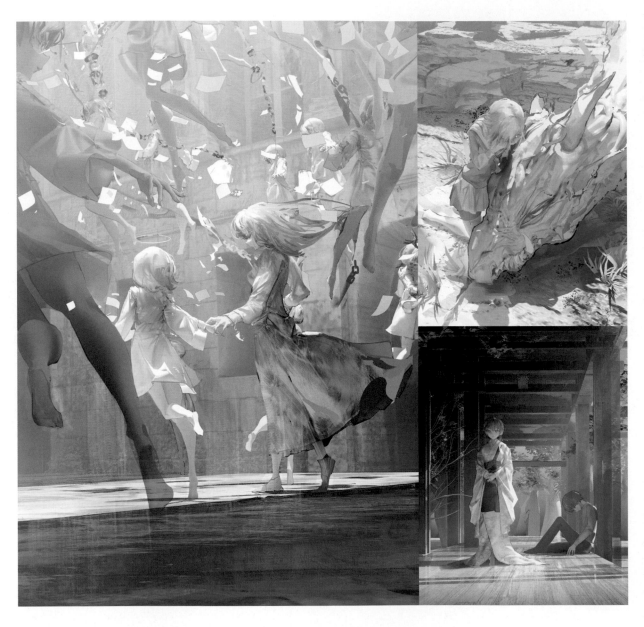

PROFILE　我想要把事物表層的魅力發揮到最大限度，就像是把魅力全部擠出來並製作成我的插畫。所以我打破了各種既定的觀念，例如「只有手繪才能實現的畫法」、「只有3D或電腦繪圖才能實現的畫法or用電繪去表現會比手繪更有效率」等等。現在我盡量不向這些既有觀念妥協而努力創作著。

COMMENT　我並不是把插畫當作插畫，我是用「自己要追求的理想畫面」的感覺在製作插畫。而我理想中的畫面，需要在線稿和人體上做出不少變形效果。我的作品風格是擅長同時運用3D軟體和手繪而形成的寫實畫風。今後我想嘗試更多主視覺設計的工作，而在個人創作上，想畫更多具有深刻故事的插畫。

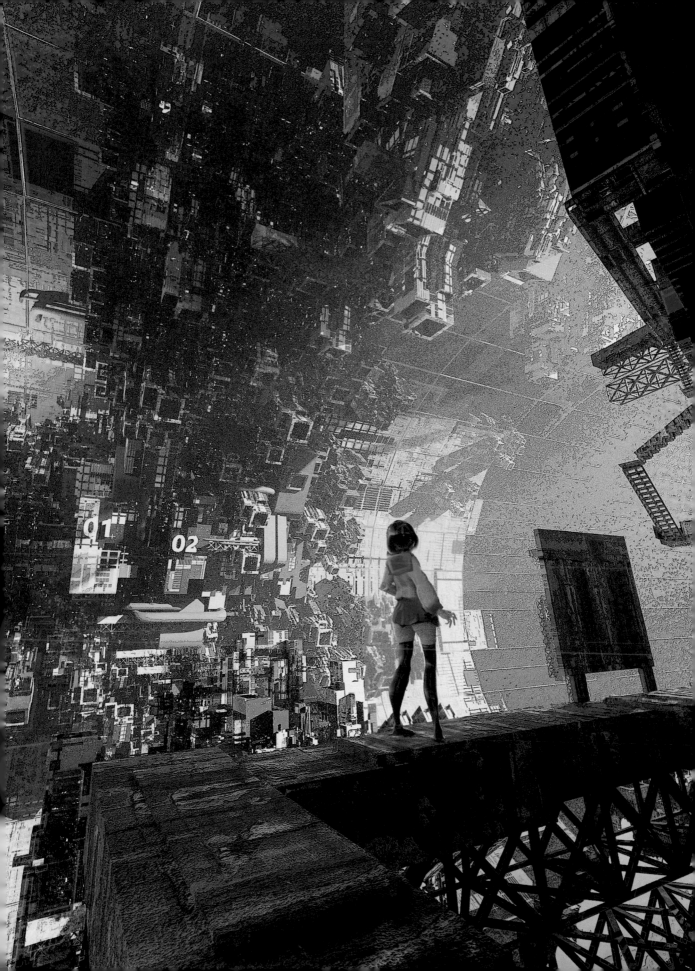

PONKO

PONKO

Twitter PONKO517	**Instagram** ponko_5 **URL** —
E-MAIL ponko.05170@gmail.com	
TOOL CLIP STUDIO PAINT PRO / iPad Pro	

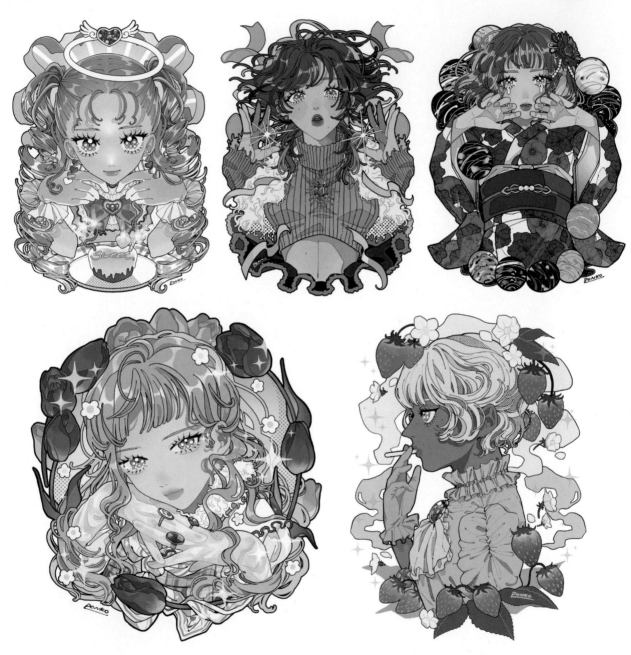

PROFILE　1998年生，關西人。擅長使用鮮明的色彩，把自己認為閃亮、可愛的東西都畫成插畫。2022年開始轉職為自由接案的插畫家重新出發，並拓展活動
領域。曾參加服飾品牌 WEGO 舉辦的插畫比賽「放學後藝術社 feat. 初音未來」獲得 WEGO 獎、還有參加 KEIVI 舉辦的插畫比賽「只有辣妹勝出展
in LUMINE EST 購物商場」獲得優秀獎。

COMMENT　我畫畫時特別講究的部分是線稿，我會努力畫出只用線稿也能很吸引人的作品。我的畫風特色大概是束狀的頭髮、亮晶晶的眼睛、明豔的色彩和閃閃
發光的可愛感吧。今後我還有很多想畫的東西和想要挑戰的事物，為了成為能擔當此重任的插畫家，我會繼續努力並拓展我的創作手法。

1	2	3		
4	5		6	

1「ケーキエンジェル（暫譯：蛋糕天使）」Personal Work／2022　2「カワイイニューフェイス（暫譯：可愛的新面孔）」Personal Work／2022
3「気持ちがしぼみきる前に（暫譯：在榨乾最後一滴感情之前）」Personal Work／2022　4「spring」Personal Work／2022
5「strawberry flavor」Personal Work／2022　6「Calling」Personal Work／2022

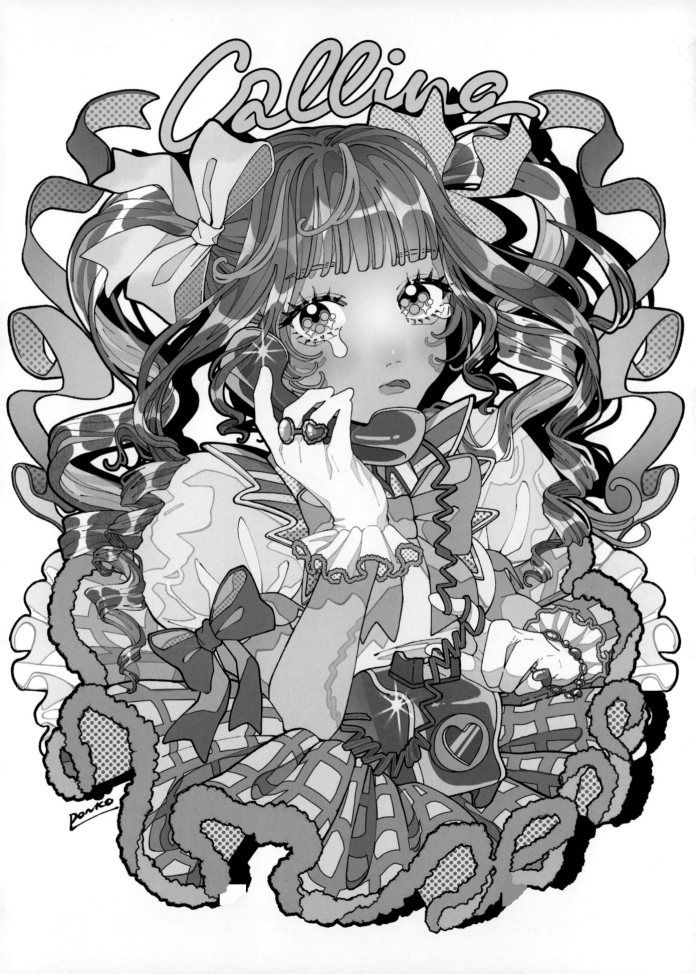

前田豆コ MAEDA Mameko

Twitter　mameko_maeda　　Instagram　mameko_maeda　　URL　www.mameko-maeda.com
E-MAIL　mail@mameko-maeda.com
TOOL　Procreate / iPad Pro / 不透明壓克力顏料

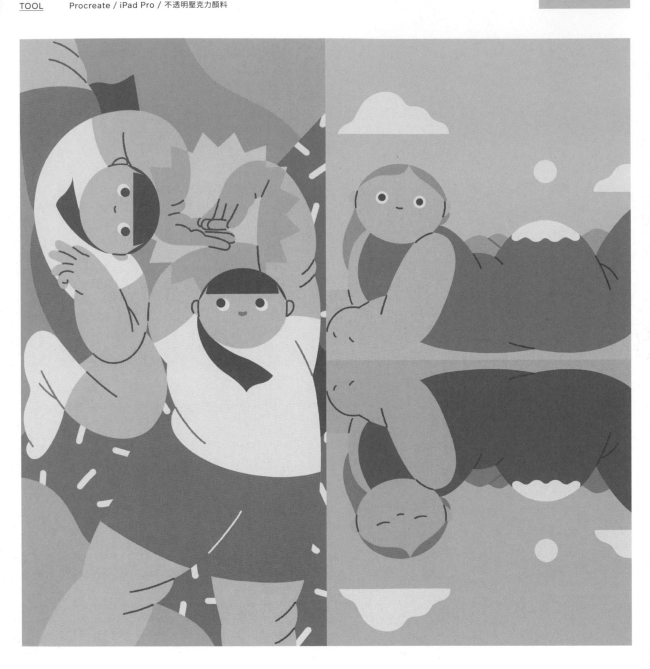

PROFILE　　1993年生於東京都，2020年起成為插畫家／藝術家。因為從小學習現代舞和爵士舞，對身體的畫法很感興趣，創作插畫時會將目光聚焦在身體伸縮所產生的張力與摺痕等，因此形成個人風格，持續創作並發表插畫及繪畫作品。

COMMENT　　我畫畫時特別重視要畫出身體的皺褶、Q彈感和令人舒適的身體曲線。我作品最大的特徵就是人物的豐腴感，這種風格是來自我從小學習多年的舞蹈。在我自己跳舞或是看別人跳舞時，那種肌膚被衣服勒著的美感和身體的強烈張力，我很想要在畫中強調這一點，於是就畫成了圓潤的體型。今後我會更進一步地追求這種豐腴身材的畫法。另一方面，如果我能發揮這種畫風，透過插畫為有煩惱的人或是社會問題發聲的話，我會非常開心。

```
1  2        3
           4
```

1 「June」Personal Work／2022　2 「January」Personal Work／2022　3 「無題」Personal Work／2022
4 「東京ケイ子の"未来星人占い"（暫譯：Tokyo Keiko 的"未来星人算命"）」主視覺設計／2022／ELLE DIGITAL

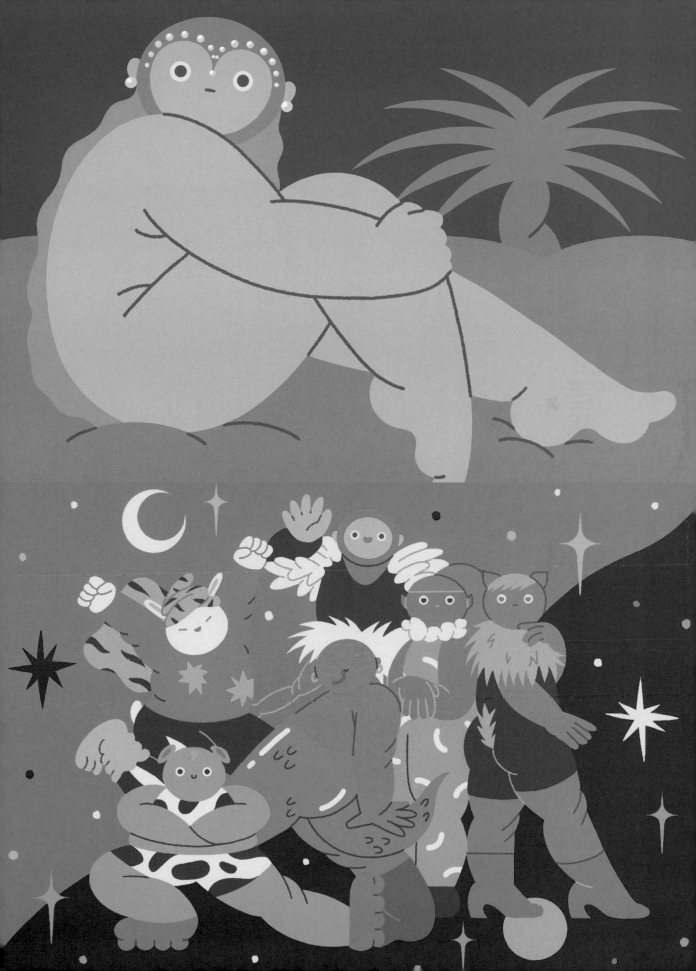

まごつき MAGOTSUKI

Twitter	haruno_168	Instagram	haruno_168	URL	hurray.fun

E-MAIL　　magotsuki.works@gmail.com
TOOL　　　CLIP STUDIO PAINT EX / Wacom Cintiq Pro 16

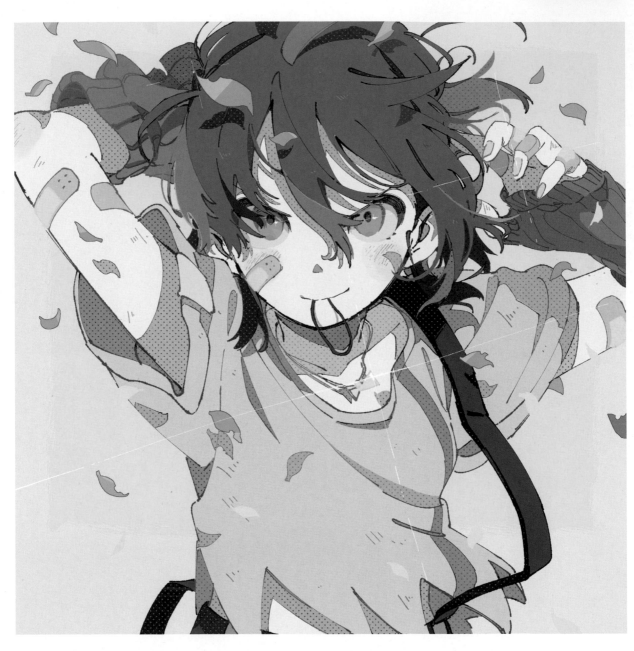

PROFILE　　　隸屬於影像製作團隊「Hurray！」的設計師，目前在團隊裡負責所有視覺設計的相關工作，包括概念藝術※和角色設計等。

COMMENT　　　不管是畫表情還是姿勢，我會刻意在角色的連續動作中擷取某個停格畫面來畫成插畫。我的作品特色應該是具有平面感的構圖＋後製處理方式，最近
　　　　　　　常常有人稱讚我的配色簡單俐落。尤其在構圖上，我會刻意設計畫面中的視覺動線，引導觀眾去注意我希望他們看的地方和元素。我目前加入的影像
　　　　　　　製作團隊很忌諱製作千篇一律的作品，因此我們通常會針對案件的性質，運用不同的畫風、色調和世界觀來製作作品。我身為負責所有視覺設計的人，
　　　　　　　我其實更想增加創作手法，拓展更寬廣的表現風格。

1	2
	3

1「春嵐（暫譯：初春的強風）」現場作畫表演（Live Painting）企劃用插畫／2021／Wacom
2「雨傷み（暫譯：雨之傷）」Personal Work／2022　3「Star overhead」Personal Work／2022
※編註：「概念藝術（Concept Artist）」也稱為「概念美術設計師」，是在動畫、電影、電玩或演唱會等影視作品中，負責作品世界觀與美術定位的創作者。

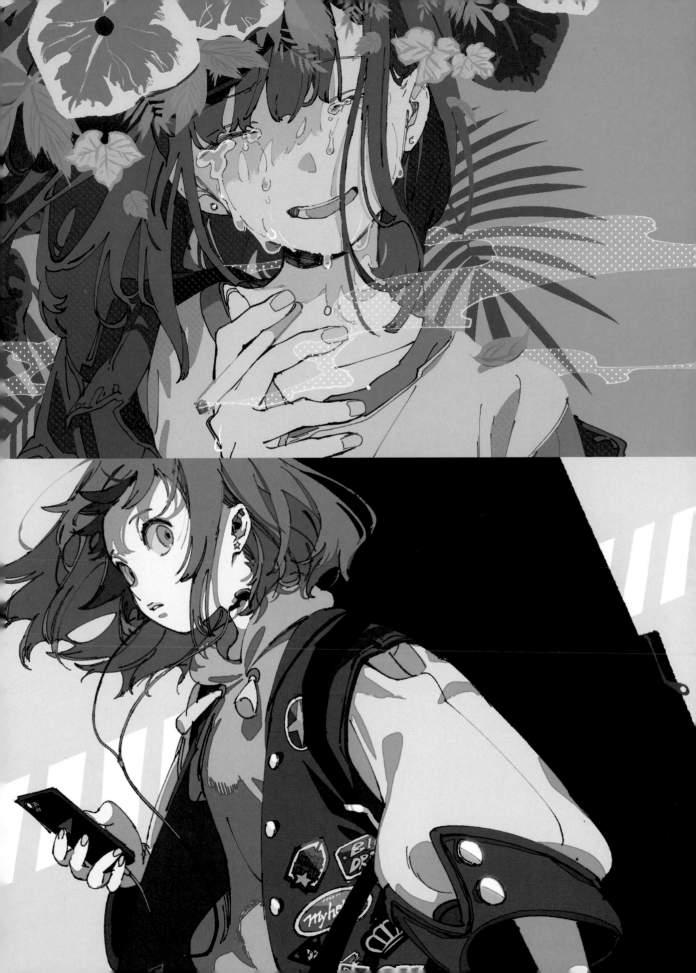

増岡 MASUOKA

Twitter libs920 Instagram libs920 URL libs920.boo.jp

E-MAIL libs92@gmail.com

TOOL SAI 2 / Photoshop CS6 / Illustrator CS6 / XP-Pen Artist 16 Pro / Wacom Intuos Pro

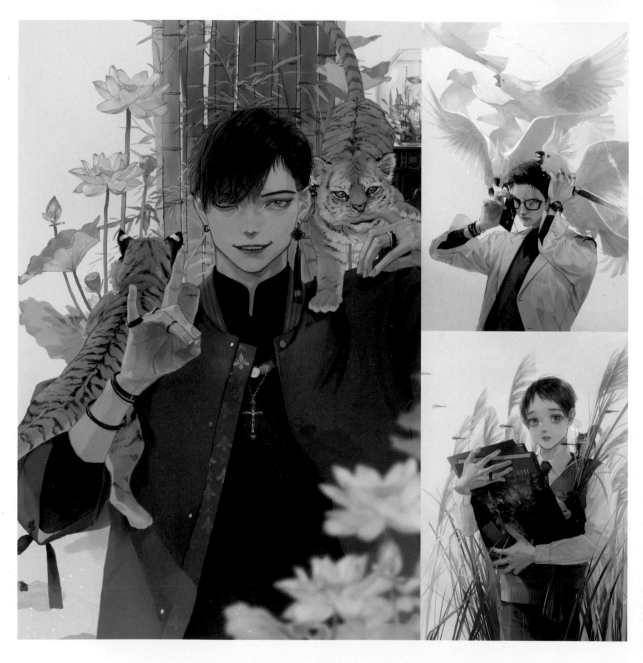

PROFILE

京都出身，也住在京都，畢業於神戶市外國語大學。曾在京都藝術大學擔任插畫指導講師，也在線上課程平台「CLASS101」舉辦線上的插畫講座（日本、英美限定）。創作以「停滯與掙扎」為主題，擅長用簡單的元素來設計原創角色。喜歡思考人類的多面性、矛盾等相反的概念。

COMMENT

有些感覺或思想如果光用言語表達似乎會散失，因此我會將它們畫成插畫。我想在畫中表現出強烈的存在感，彷彿一回頭就能看到的感覺，因此我很注重插畫風與寫實風之間的平衡。以前我喜歡畫帶點不安感的構圖，最近則是被平緩的曲線與螺旋所創造出來的能量吸引。我的作品大部分都會降低彩度，今後想要製作包含色彩在內，能夠傳達感情的作品。也想從事書籍的裝幀插畫及內頁插畫、包裝設計等，希望可以透過各種形式幫上別人的忙。

1	2
	4
3	

1「虎の威を借る（暫譯：狐假虎威）」Personal Work／2022
2「オウムが吼える、君の声を聞きたいのに（暫譯：鸚鵡在叫，明明很想聽到你的聲音）」Personal Work／2022
3「秋の気配（暫譯：秋天的氣配）」廣告／2021／XP-PEN　4「幸福な王子（暫譯：幸福的王子）」展覽用插畫／2022／出現画廊※
※編註：「出現画廊」是為當代數位創作者設立的線上美術展，募集各類型創作，包括流行藝術、平面設計、插畫等，並且會不定期舉辦競賽和實體展覽。

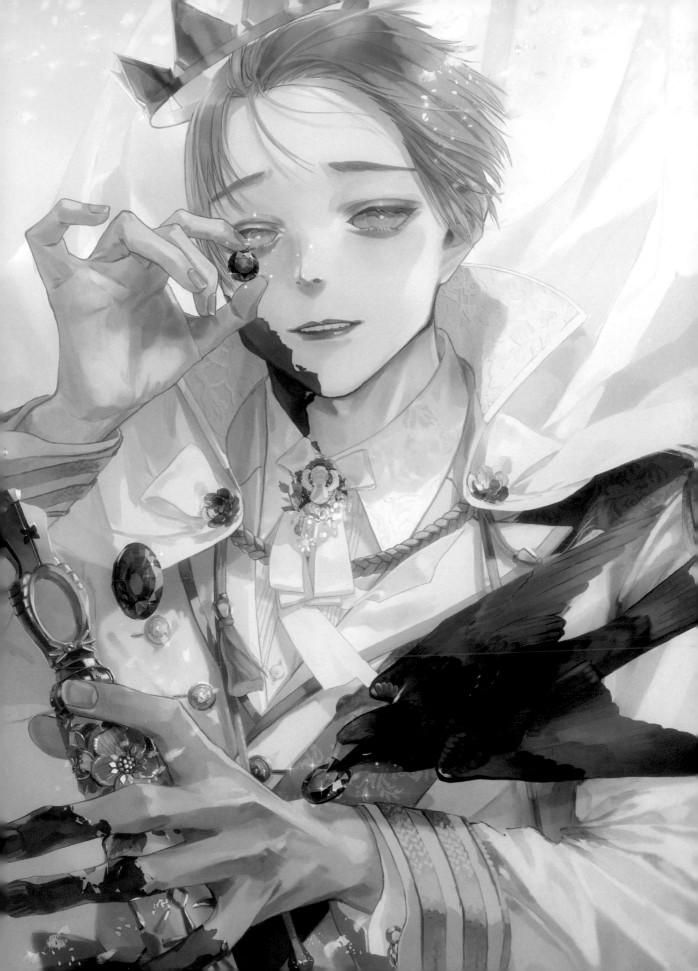

マツイ MATSUI

Twitter　matsui9988　Instagram　matsui9988　URL　matsui-ill.studio.site

E-MAIL　matsui.ill9988@gmail.com

TOOL　Photoshop CC / Illustrator CC / Procreate / iPad Pro / Posca麥克筆 / 不透明壓克力顏料 / 壓克力顏料

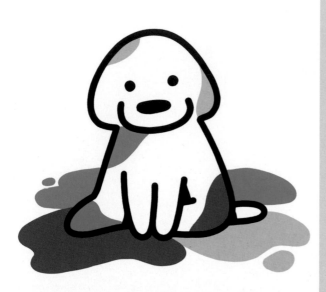

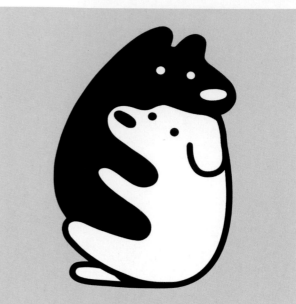

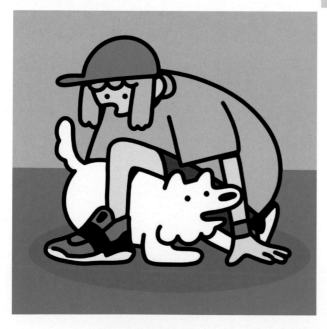

PROFILE　愛知縣人，現居大阪。2022年開始成為插畫家並展開創作活動，與書籍、廣告、日本及海外的服飾品牌聯名合作等。同年7月在東京的「TOKYO PiXEL.」藝廊舉辦首次個展「SANPO O SANPO」。

COMMENT　我創作時特別重視的是要把線條和顏色盡可能畫得簡潔一些，以及要畫出令人感到親切的形狀與動作。我常常在作品中畫狗狗，為了讓看的人對牠們產生柔軟的印象，我不會把狗狗畫成特定的品種和樣貌。今後想製作出能被人長久鍾愛的作品。如果有書籍、廣告及展覽之類的合作案也歡迎洽談。

1	2	
3	4	5

1「あそぼ（暫譯：來玩吧）」Personal Work／2022　2「いっしょ（暫譯：一起）」Personal Work／2022
3「くぐり（暫譯：穿過去）」Personal Work／2022　4「なかよし（暫譯：感情好）」Personal Work／2022
5「みんな（暫譯：大家）」Personal Work／2022

まつせ獏 MATSUSE Baku

MATSUSE Baku

Twitter matsuse_8 **Instagram** matsuse_8 **URL** potofu.me/matsuse0812
E-MAIL matsuse_08@yahoo.co.jp
TOOL Procreate / CLIP STUDIO PAINT EX / iPad Pro / Artisul D16 Pro / 原子筆 / 自動鉛筆

PROFILE　關西人，喜歡逛小巷弄。目前以自由接案的形式展開創作活動並承接插畫工作。

COMMENT　在小巷弄或是秘密基地裡，偷偷瞞著大人，與我的夥伴一起建立作戰計畫然後去冒險⋯⋯。我小時候常常會這樣幻想，這個憧憬即使到了長大成人的現在也沒有消失，我透過插畫將它們重現出來。我很喜歡鋼筆和鉛筆的質感，會特別講究運用這些工具來畫線稿。未來的計畫是除了目前有在接的插畫，希望多接一些MV插畫的工作，也想投注精力在商品設計，或是幫書籍畫裝幀插畫等。而在個人創作方面，我想繼續學習3D繪圖和漫畫等技法。

1	2	
3	4	5

1「はみがき（暫譯：刷牙）」Personal Work／2022　**2**「生命体（暫譯：生命體）」Personal Work／2022　**3**「MiRRoR／TyCooN」MV插畫／2022
4「祝杯（暫譯：敬酒）」Personal Work／2022　**5**「営業妨害（暫譯：妨礙營業）」Personal Work／2022

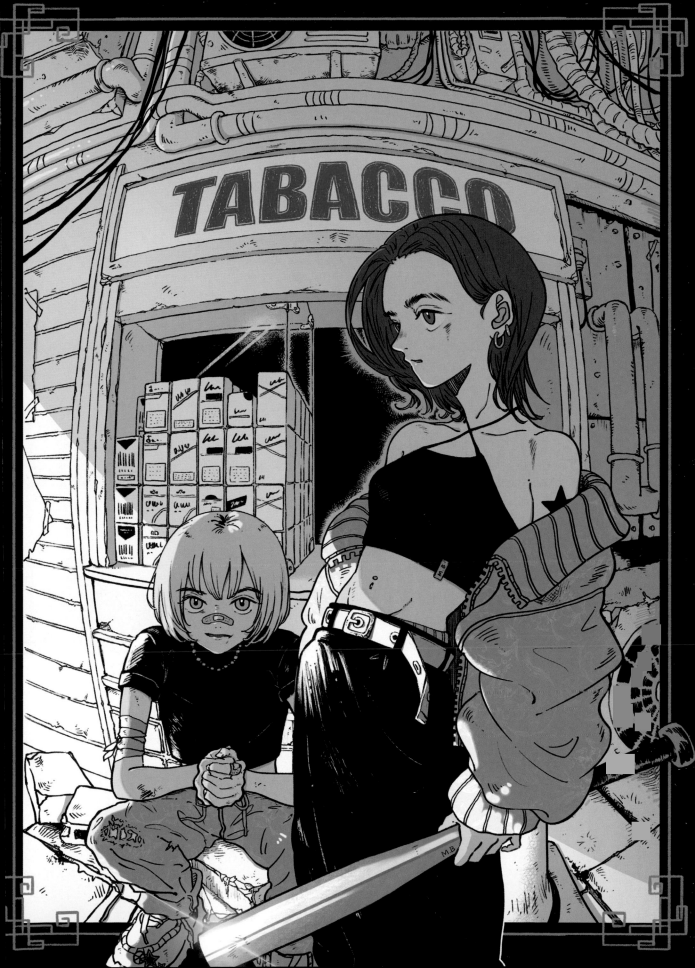

mna MANA

Twitter mallllma Instagram mallllma_ URL —
E-MAIL m.lovesong.m@gmail.com
TOOL CLIP STUDIO PAINT PRO / One by Wacom

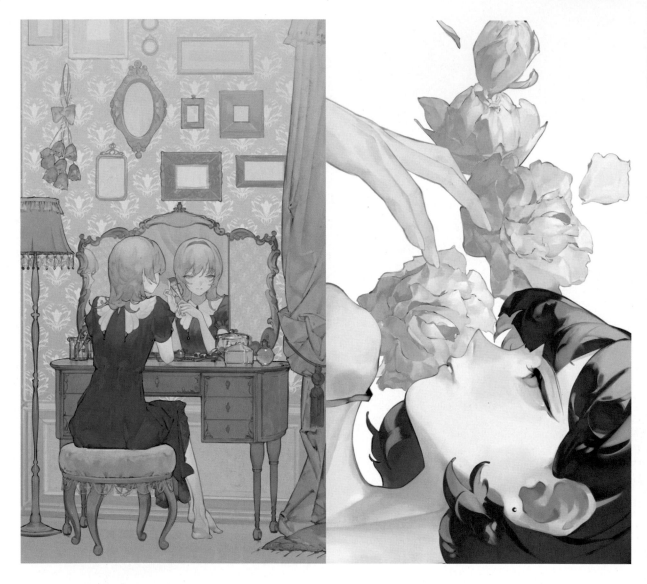

PROFILE 現居九州，2021年起以Twitter為中心發表創作。最喜歡飄飄裙（Flare Skirt）和連身裙。

COMMENT 我畫畫時最講究的是配色。我會刻意減少用色，打造出具有沉穩感和優雅感的插畫。此外，人物的臉是最先看到的部分，所以我都會努力畫得很可愛。我的作品特色應該是用色吧，常常有人誇獎這個部分。我特別喜歡用互補色來突顯色彩，或許是這樣而造就我的畫風吧。在個人創作上，我有很多想做的事，例如設計洋裝和製作插畫系列等。而在商業工作上，希望能和各領域有更多的合作。

1 **2** **3**

1「魔法」Personal Work／2021 **2**「花びら（暫譯：花瓣）」Personal Work／2021 **3**「三つ編み（暫譯：辮子）」Personal Work／2021

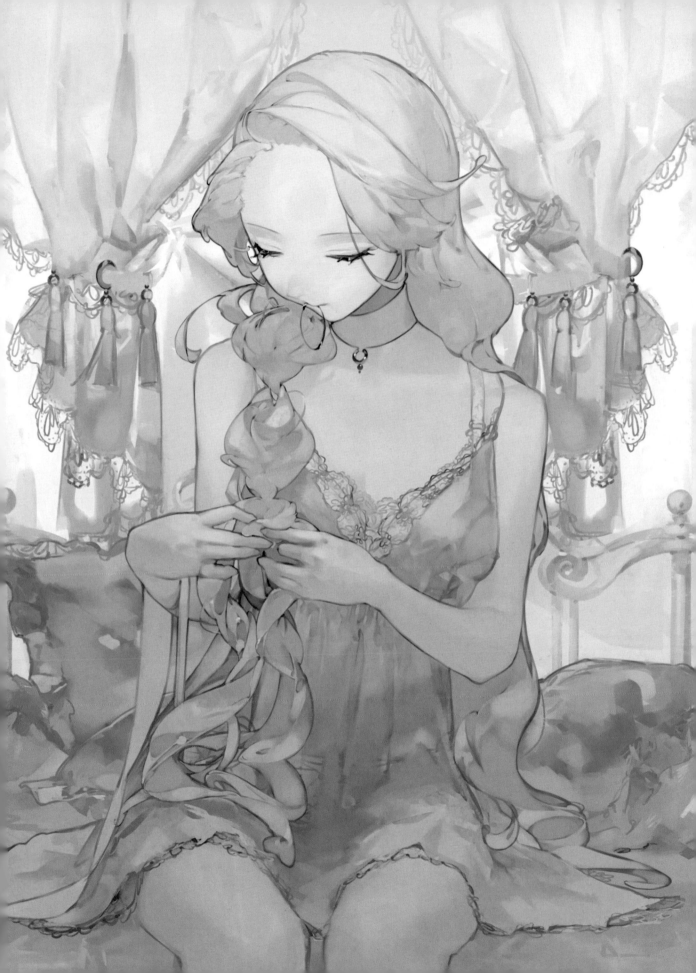

mamep MAMEPI

Twitter	nikutabe_aikun
Instagram	nikutabe_aikun
URL	—
E-MAIL	mamep1@outlook.jp
TOOL	Photoshop CC / CLIP STUDIO PAINT PRO / Galaxy Tab S8 Ultra

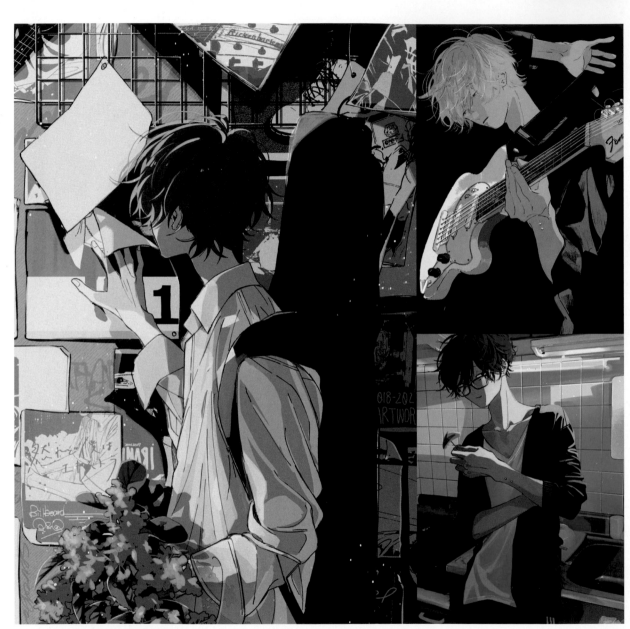

PROFILE　來自石川縣金澤市的插畫家，生活中的每一天都在畫我喜歡的畫。喜歡音樂和時尚。以「生活」與「音樂」為主題，描繪著某個年輕人的人生。

COMMENT　我認為人類除了臉有表情，人的手、腳、指甲、頭髮、衣服的皺摺等其實也有「表情」，因此我畫畫時特別重視要幫這些「臉以外的部分」畫出表情。
我喜歡音樂，畫吉他之類的樂器時都會特別開心，我所畫的世界觀大部分是日常生活中的情景。今後我也會持續以「生活」與「音樂」為主題，如果
能照著自己的「like」和「love」一直這樣畫下去就好了。如果我畫中的青年與我自己能夠一起獲得成長，那就太開心了。

1	2		4
	3		

1「27」Personal Work／2021　2「白い恋人（暫譯：白色戀人）」Personal Work／2022
3「低血圧（暫譯：低血壓）」Personal Work／2022　4「Angels」Personal Work／2021

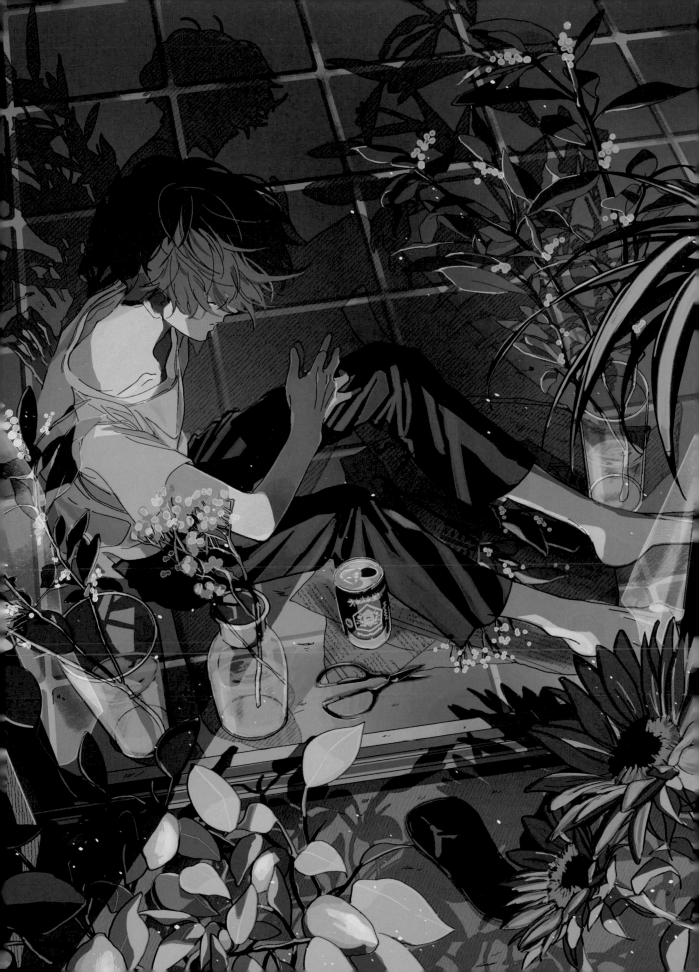

万年喪服 MANNENMOFUKU

<u>Twitter</u>	mnnnmfk	<u>Instagram</u>	mnnnmfk	<u>URL</u> potofu.me/mnnnmfk

<u>E-MAIL</u>　mofukudayo@gmail.com

<u>TOOL</u>　CLIP STUDIO PAINT PRO / iPad Pro

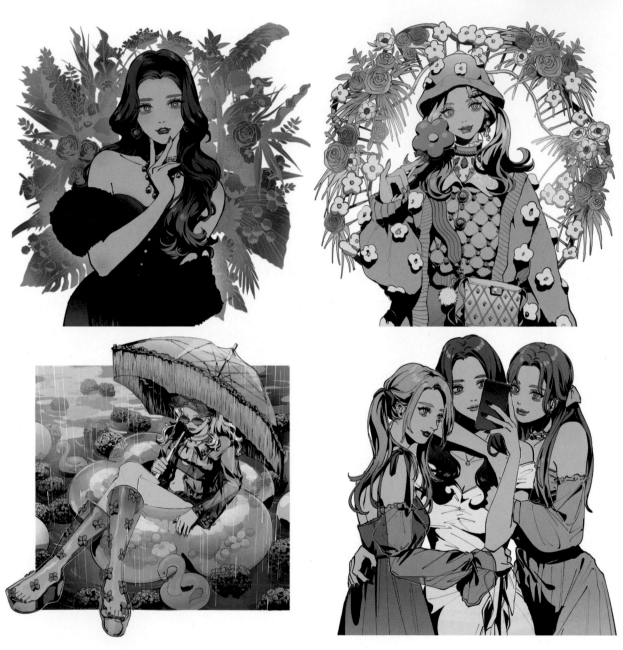

<u>PROFILE</u>　現居福岡，擅長畫等身大少女的插畫家。我的目標是把少女們的日常狀態和感情，昇華為一張張浪漫又優雅的名畫。

<u>COMMENT</u>　我的作品風格是以粉色為主色調，並且會用黑色清楚地畫出陰影的形狀。最近很講究畫背景，我想把光靠角色無法完整表現的優雅世界觀，透過背景補足並好好詮釋。我的夢想是能參與針對女性群體的優雅浪漫的文化產業，從事空間設計或美術設定的工作。今後也會持續畫浪漫優雅風格的插畫。

1「わたし、いつまでも気高く在りたいの。（暫譯：我，不管什麼時候都想保持高貴。）」Personal Work／2021
2「春の女王（暫譯：春之女王）」課程動畫用插畫／2022／CLASS 101 JAPAN
3「梅雨のバカンス（暫譯：梅雨季的度假）」課程動畫用插畫／2022／CLASS 101 JAPAN
4「乙女の戯れ（暫譯：少女的玩耍）」Personal Work／2022
5「わたしのこと、いつまでも気高くいさせてね。（暫譯：不管什麼時候，都要讓我保持高貴喔。）」Personal Work／2021

1	2	
3	4	5

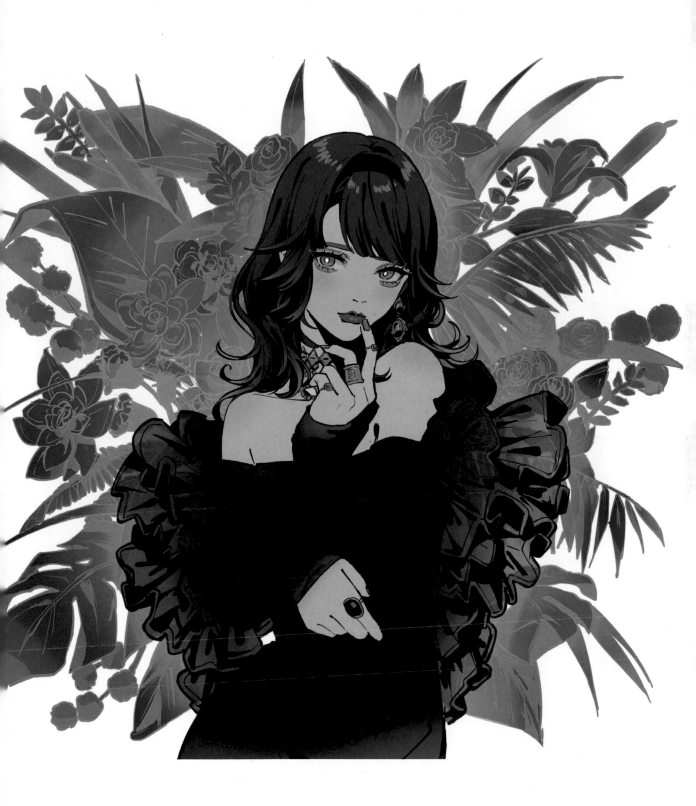

水井軒間 MIZUI Nokima

Twitter　mizuinokima　　Instagram　mizuinokima　　URL　mizuinokima.work
E-MAIL　contact@mizuinokima.work
TOOL　Posca 麥克筆／螢光筆

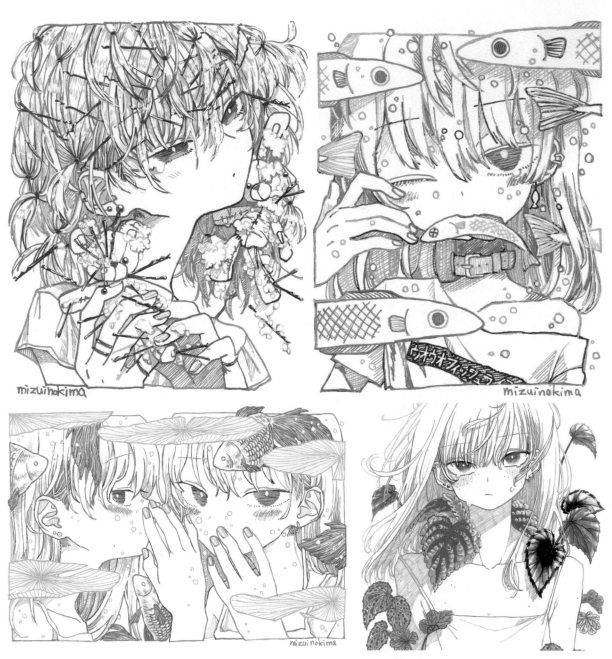

PROFILE　　畫家／插畫家。1996年生，2016年起以「水井軒間」的名義發表創作。2019年畢業於多摩美術大學平面設計系，主修動畫。主要在藝廊展示作品，也有參加插畫活動並發行個人畫冊，偶爾也會接CD封套插畫的工作。

COMMENT　　我創作的核心概念是「為了那些活得很難受的人而畫」，我總是摸索著自己可以用插畫做些什麼。我創作上的堅持是人物要偏中性，然後我的作品標題一定會用詩詞。我畫畫的工具比較少人在用，我想這種色彩應該是我作品最大的特色吧，另一個特色是我也擅長描繪帶點感傷、厭世感的氣氛。今後我會以展覽為主，想要一邊企劃有特定主題的個展，一邊製作插畫。

1　2
3　4　　5

1「やさしくなりたい（暫譯：想要變得溫柔）」Personal Work／2018　2「ウオウオちゃん（暫譯：小魚魚）」Personal Work／2018
3「あたまのなかのにわ・金魚（暫譯：腦海中的庭院・金魚）」Personal Work／2018　4「教えてやるもんか（暫譯：才不告訴你呢）」Personal Work／2022
5「百均魔法少女、まけないよ（暫譯：百圓商店魔法少女，不會輸的）」Personal Work／2022

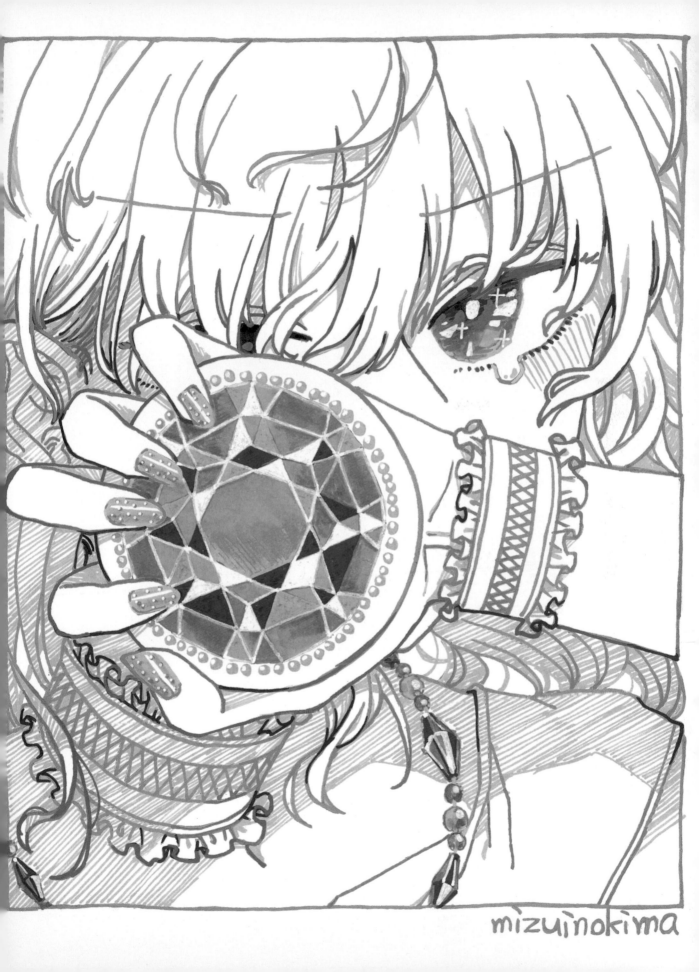

みょうじょう MYOJO

Twitter　myojo_8989　　Instagram　—　　URL　—

E-MAIL　myojo89890@gmail.com

TOOL　Procreate / iPad Pro

PROFILE

生於平成14年（2002年），經常把虛構的勞工畫成插畫並且發表在Twitter。特別喜歡畫工作中的男性、例如七三分的髮型、西裝、制服、文具用品、藍色背包等，喜歡這些充滿工作感的元素。

COMMENT

我對工作中的男人懷抱著卑劣的情慾，並且透過我的插畫來宣洩這種感覺。畫人物時，我特別講究的是要刻畫出頹廢感，要讓身為現代人的不健康感從畫面透出來。說到插畫風格，我其實是憑感覺在畫，所以自己也不是很清楚，如果一定要講一個特色的話，我大概是透過勞工這個主題，把暴力和情慾都畫成喜劇的創作風格吧。今後我也會繼續畫勞工大眾。

maple

Twitter　sakuraxx0905　　Instagram　koreeda7896　　URL　—
E-MAIL　dasha56488@yahoo.co.jp
TOOL　MediBang Paint Pro / iPad Pro

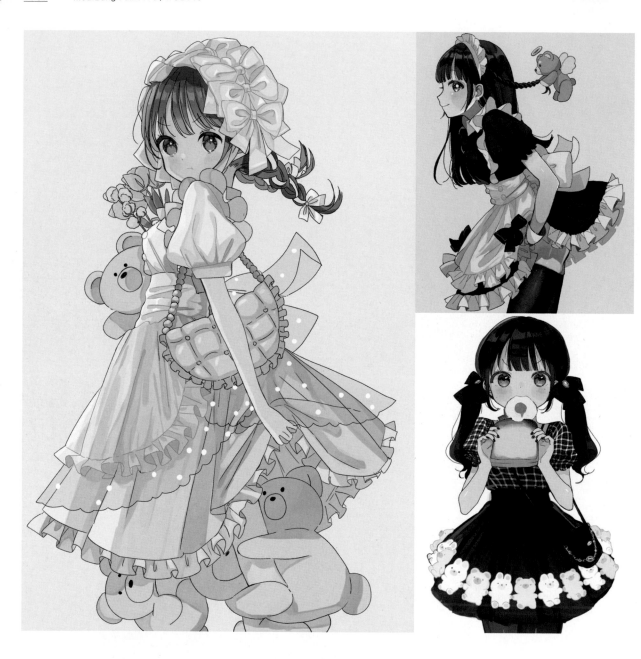

PROFILE　　最喜歡活力女孩的插畫家。

COMMENT　　我喜歡畫女孩的插畫。喜歡室內裝潢和時尚的事物，經常看雜誌和Instagram來學習。

2	
1	4
3	

1「無題」Personal Work／2022　2「したく（暫譯：做準備）」Personal Work／2022
3「朝ごはん（暫譯：早餐）」Personal Work／2022　4「こんにちは（暫譯：你好）」Personal Work／2022

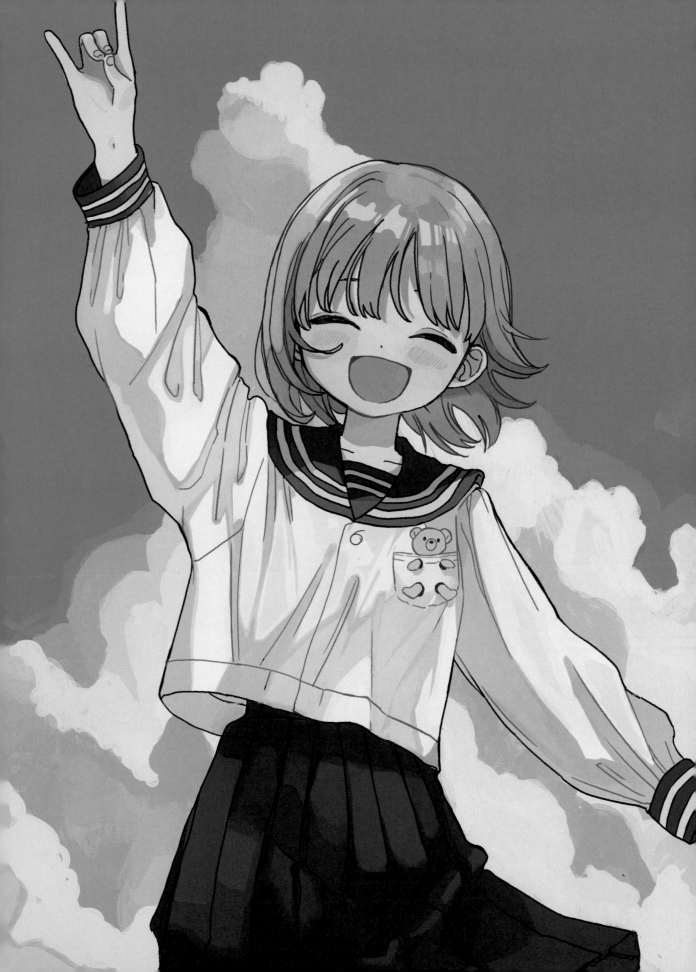

メレ MELE

Twitter　mele_ck　　Instagram　　mele_ck_　　URL　　melework.wixsite.com/illust
E-MAIL　　meleck1204@gmail.com
TOOL　　CLIP STUDIO PAINT EX / Procreate / iPad Pro

PROFILE

2000年生，現居東京都的插畫家，目前就讀於多摩美術大學平面設計系。從事媒體內容的主視覺設計、書籍裝幀插畫、MV、商品等，活躍於各領域。

COMMENT

我創作時特別重視的是，我的構圖和用色要讓人容易看懂，要有簡潔和清爽的感覺。身為一名創作者，我的風格其實很多元，不管是帶有情境的插畫或是可愛的插畫，什麼類型我都有在畫。特別擅長畫的是如同海報般的單張插畫，也擅長描繪彷彿擷取自某個瞬間的空氣感。我喜歡音樂，今後也會一邊做音樂相關的案子，然後慢慢去挑戰紙本媒體、廣告等一般人生活中比較常看到的作品。為了提升技術和表現力，個人創作方面也會更加努力。

1
2
3
4

1「夢見月（暫譯：陰曆3月／春）」Personal Work／2022　2「rainy」Personal Work／2021
3「大丈夫（暫譯：我很好）」Personal Work／2022　4「水無月（暫譯：陰曆6月）」Personal Work／2022

もてぃま MOTIMA

Twitter　maumauma_maumau　　Instagram　—　　URL　—
E-MAIL　maumauma_mau@yahoo.co.jp
TOOL　CLIP STUDIO PAINT EX / iPad Pro / Wacom Cintiq 16 FHD

PROFILE　有在畫插畫和漫畫。喜歡粉紅色和水藍色。

COMMENT　我創作時特別講究的是要畫出可愛的色調和可愛的女孩。我常常在想，如果能在可愛中加入一點毒氣，就像發燒時所做的夢，要是可以畫出這種感覺
那就更棒了。我喜歡思考角色設計和服裝設計，希望今後能嘗試那樣的工作。

	2	
1	3	4

1 「東京深夜少女第2集」封面插畫／原案：輪千ユウ／2022／Cycomi ©Moteima/Cygames, Inc.　2 「無題」Personal Work／2022
3 「無題」Personal Work／2021　4 「東京深夜少女第1集」封面插畫／原案：輪千ユウ／2022／Cycomi ©Moteima/Cygames, Inc.

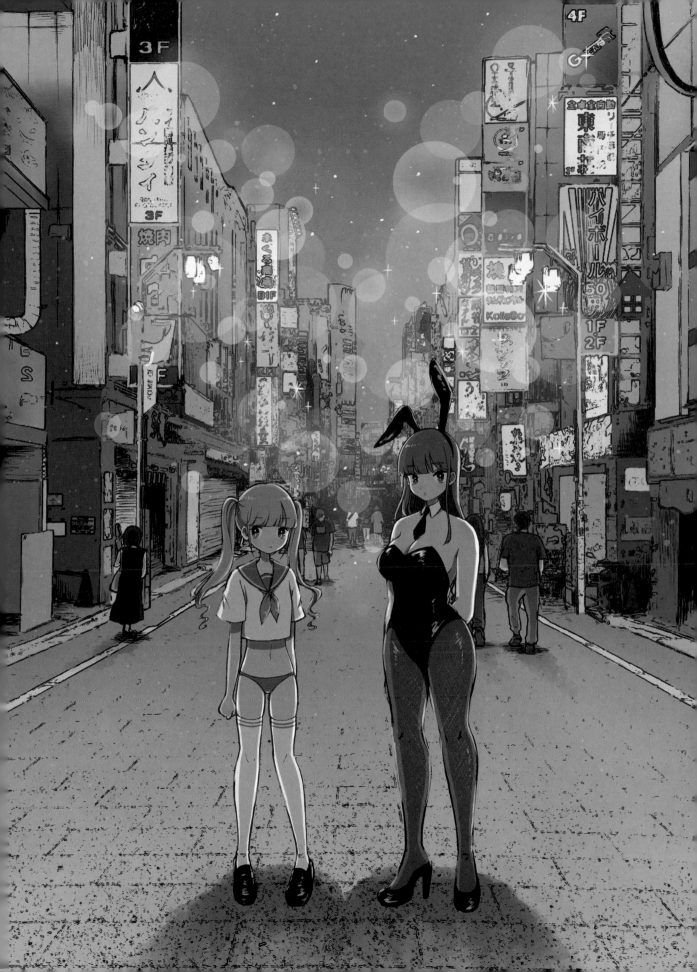

MON

Twitter MON_2501 Instagram monmon2133 URL www.pixiv.net/users/25915682
E-MAIL megurogawa2007@gmail.com
TOOL Procreate / ibis Paint X / iPad Pro / 鉛筆 / 代針筆

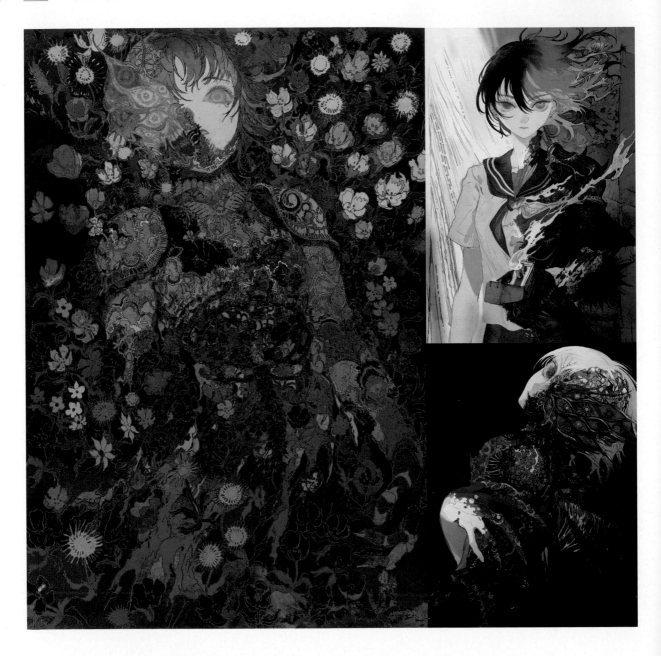

PROFILE 有在畫畫，喜歡茄子。

COMMENT 我都是用手繪的方式來畫線稿，特別講究要在最終完稿前留下一些帶有手繪感的筆觸。我習慣用很多顏色來上色，為了不讓色彩太過繁雜，會把整體色調調整成偏暗的色調。我目前有在學日本畫，今後想要運用日本畫用的礦物顏料（岩絵具）來創作大型插畫。

| | 2 | |
| 1 | 3 | 4 |

1「空虛」Personal Work／2022 2「Burning」Personal Work／2021 3「Identity」Personal Work／2022 4「無題」Personal Work／2022

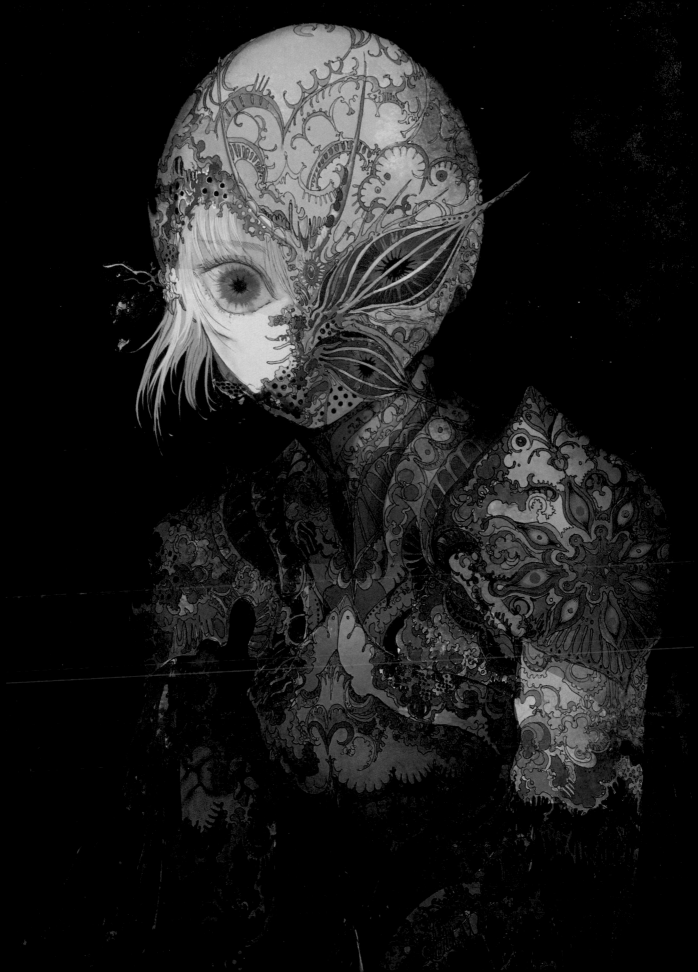

もんくみこ MONKUMIKO

Twitter ── Instagram kumikomon URL monkumiko.wixsite.com/space-mon
E-MAIL mon.kumiko@gmail.com
TOOL Photoshop CC / Affinity Designer / XP-Pen Artist 24 Pro

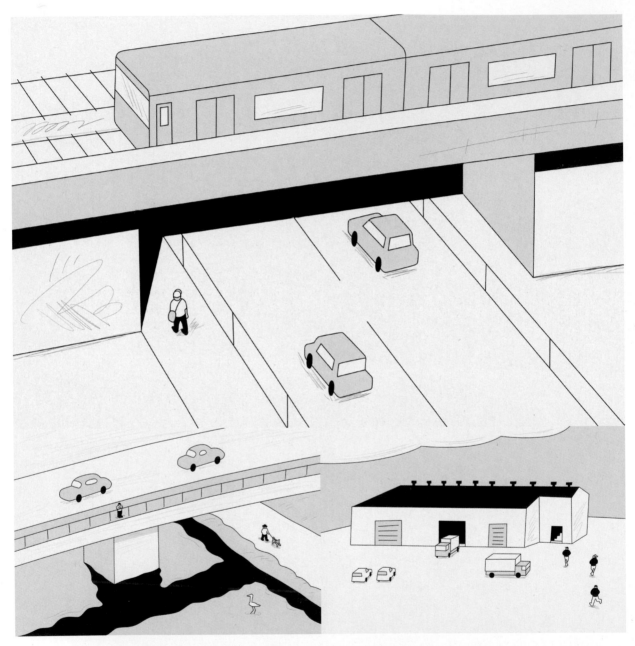

PROFILE 2017年從插畫補習班「MJ Illustrations」結業。創作內容主要是在製作雜誌內頁插畫、書籍裝幀插畫等數位插畫作品。曾投稿參加玄光社《Illustrations》雜誌第211期和第216期的插畫比賽「The Choice」，分別獲得候補和入選的成績。2022年參加「PATER'S Shop and Gallery」畫廊舉辦的插畫比賽，獲得評審峰岸達的二等獎。

COMMENT 我會用單純的線條和形狀來描繪空間，盡可能用大家都知道、隨處可見的東西作為主角，插畫主題是小小的冒險和好奇心。我的作品特徵是省略細節，簡單又俐落的畫風。基本上不太會使用中間色，而是會一邊用深色上色，一邊決定出插畫的主色。我的人物都畫得很小，這是為了表現出他們是不分年齡性別的存在。今後我想製作T恤之類的商品。為了創作出更棒的實體作品，我每天都在嘗試錯誤中前進。

1
2 3 4

1「無題」Personal Work／2022 2「無題」Personal Work／2022
3「無題」Personal Work／2022 4「無題」Personal Work／2022

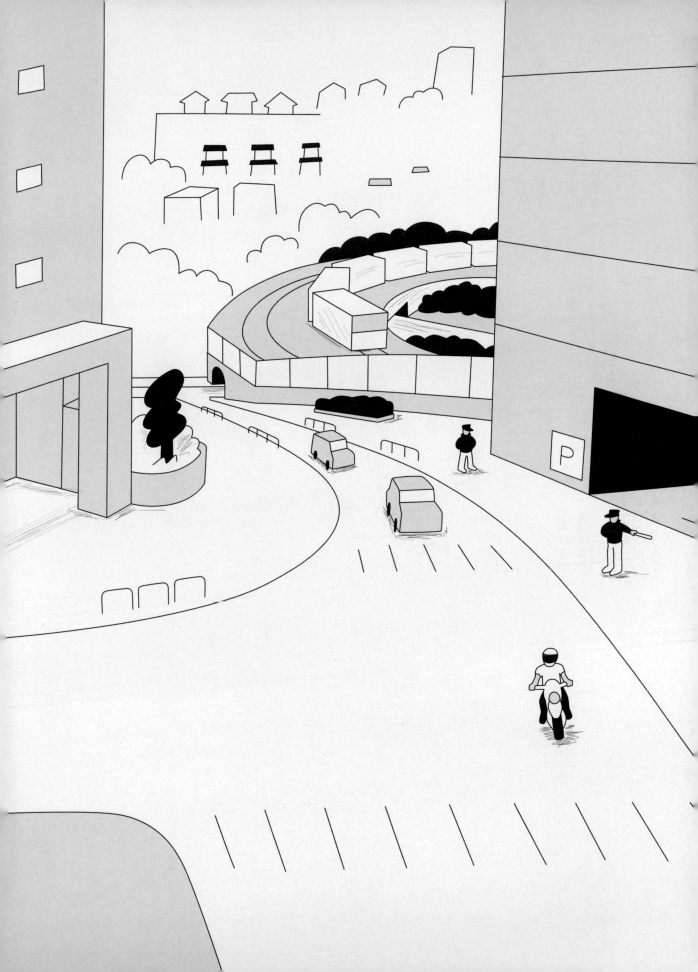

yasuo-range

Twitter　yasuo_range　　Instagram　yasuo.range.illustration　　URL　yasuo-range.tumblr.com
E-MAIL　yasuo.range.info@gmail.com
TOOL　Photoshop CC / Illustrator CC / Procreate / iPad Pro

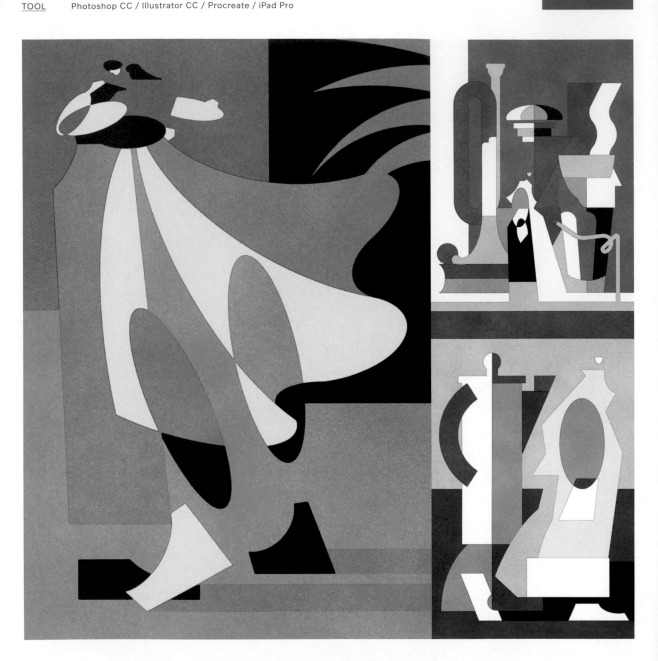

PROFILE　2020年開始以「yasuo-range」的名義發表創作。目前和書籍、雜誌、網站、包裝等各類媒體合作。

COMMENT　我的作品特色是會用直線和圓形組成抽象、平面的畫面，並且會有復古風格的配色和質感。我會一邊在圖形、顏色與質感的搭配中尋找看起來很舒服的組合，抱著實驗般的精神去創作每一次的作品。我常常畫人物和靜物，不管是畫哪一個，我都會仔細摸索出他們的形體、站姿、氛圍等。希望今後在我持續嘗試錯誤的過程中，也能盡可能快樂地創作插畫。

2	
1	4
3	

1「無題」Personal Work／2021　2「bazaar-h」Personal Work／2022
3「bazaar-c」Personal Work／2022　4「bazaar-b」Personal Work／2022

ヤスタツ YASUTATSU

Twitter yasutatsu_ Instagram — URL www.youtube.com/c/ヤスタツ
E-MAIL yasutatsu0213@gmail.com
TOOL CLIP STUDIO PAINT PRO EX / Procreate / iPad Pro / Wacom Bamboo / 鉛筆

PROFILE 作品以音樂MV、插畫和角色設計為主，是個不太會講話的關西人。熱愛添加雜味※的創作風格。

COMMENT 我的作品大部分都是以「勉力保持著形體的東西們」這個概念來製作的。我很喜歡把創作過程原汁原味地保留在畫面中的作品，因此也把這點應用在我的插畫中。我的畫風特色大概是輕飄飄的線條和質感，以及有如身處惡夢的世界觀吧，我的插畫就像是把夢中模糊的記憶畫下來的夢日記。今後我希望能參與製作點陣風格的恐怖遊戲和角色設計之類的工作。

1
2 4
3

1「しあわせ（暫譯：幸福）／john」MV插畫／2022／john 2「狼煙／syudou」MV動畫／2022／syudou商店
3「Femme fatale／Kedarui」MV插畫／2021／Kedarui 4「1/2平米（暫譯：1/2平方公尺）」Personal Work／2021
※編註：日文的「雜味」是指在食物中出現異常的味道，通常是指在日本酒中喝到不協調的味道。插畫中的「雜味」可能是指不協調的元素。

山本有彩 YAMAMOTO Arisa

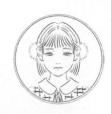

Twitter ymmtarsdoumo　　**Instagram** ymmt.ars　　**URL** arisa-yamamoto.com

E-MAIL yamamotoarisa.knb@gmail.com

TOOL 礦物顏料（膠彩畫工具）／墨汁／金泥（膠彩畫專用顏料）／染料／胡粉（膠彩畫工具）／絲絹（膠彩畫工具）

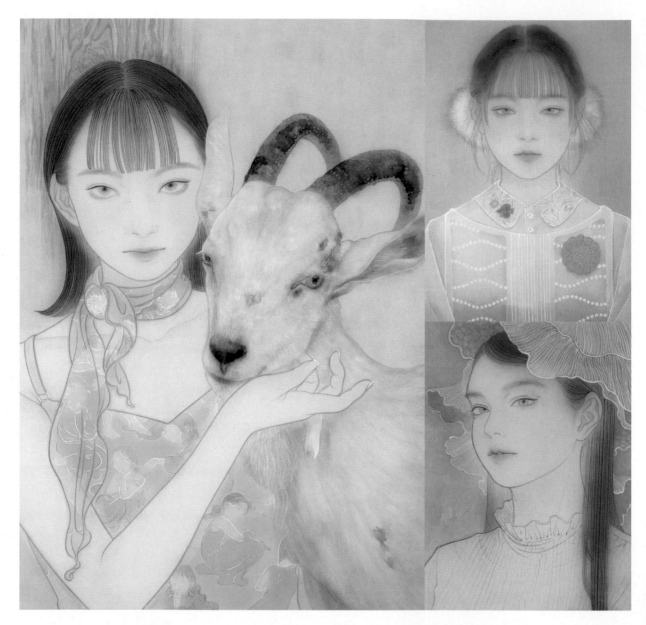

PROFILE 石川縣人。2017年完成金澤美術工藝大學研究所修士課程，主修繪畫／日本畫，2015年開始參加展覽及徵件展同時發表創作。目前是獨立的創作者，主要都在藝廊展示作品。近期的創作活動，主要是替松本隆作詞活動50週年紀念專輯《風街に連れてって！（暫譯：帶我去風街！）》（日本古倫美亞唱片公司／Bedama Records）製作封面插畫等。

COMMENT 我作品的靈感大多來自我在日常生活中產生的發現和感情，我會用絲絹以及礦物顏料（岩繪具）等素材製作成作品。我常常畫人物（特別是女性人像），我會用日本畫顏料一層層薄薄地重疊塗抹，用這種方式描繪出充滿透明感的肌膚色彩。我的畫風特色大概是發光般的肌膚質感、意志堅定的眼神和柔和的色彩，如果這些元素能讓鑑賞者印象深刻，我會很開心的。今後如果能透過書籍裝幀插畫等各種媒體，讓我的作品有更多機會被看見，那就太好了。

1	
2	4
3	

1「累累たる日々（暫譯：日復一日）」Personal Work／2021　2「日々向日（暫譯：日日向陽）」Personal Work／2021
3「朝露に生す（暫譯：生於朝露）」Personal Work／2021　4「なんでもない特別な日常（暫譯：無關緊要的特別日常）」Personal Work／2021

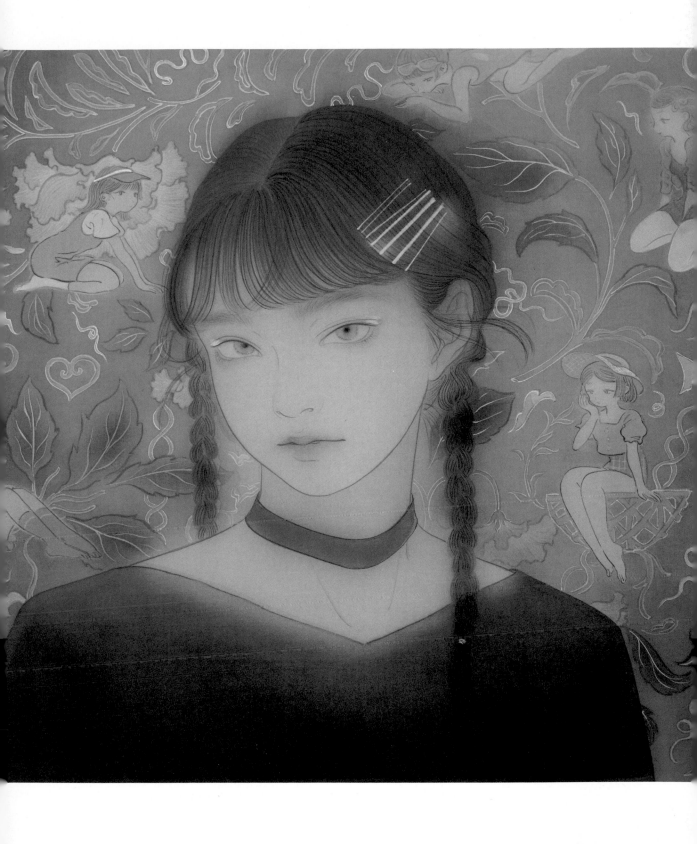

優 YU

Twitter　yu_blueflower　　Instagram　yu_blueflower　　URL　yu-illustration.mystrikingly.com
E-MAIL　yu.blueflower@gmail.com
TOOL　鉛筆 / 透明水彩 / CLIP STUDIO PAINT PRO

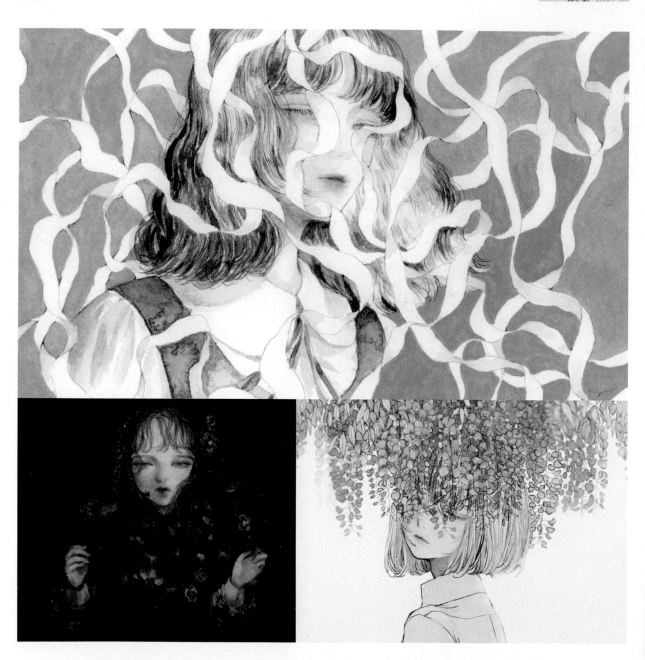

PROFILE　　現居大阪，在普通的大學畢業後，2017年開始在社群網站發表創作。作品主要是用透明水彩描繪花和少女，創作出精緻又夢幻的世界觀。作品的主題
　　　　　　大多是表現某種感情與思想。有參加個展和聯展來展示作品，也有在接CD封套、動畫用插畫和商品插畫的委託工作。

COMMENT　　我想透過花和少女之類的主題，將某種感情具象化，並且把深埋在心底那些透明又純粹的東西表現出來。我在畫這些東西時，會想著要把它們本身所
　　　　　　擁有的美麗細節都描繪出來。我接下來的目標是想接到裝幀插畫和包裝插畫的工作，也想在東京舉辦個展。

1
2　3　　4

1「17」Personal Work／2022　2「Poppy, Viola, Sweetpea」Personal Work／2022
3「藤（暫譯：藤花）」Personal Work／2017　4「溢れるほどの（暫譯：多到滿出來）」Personal Work／2022

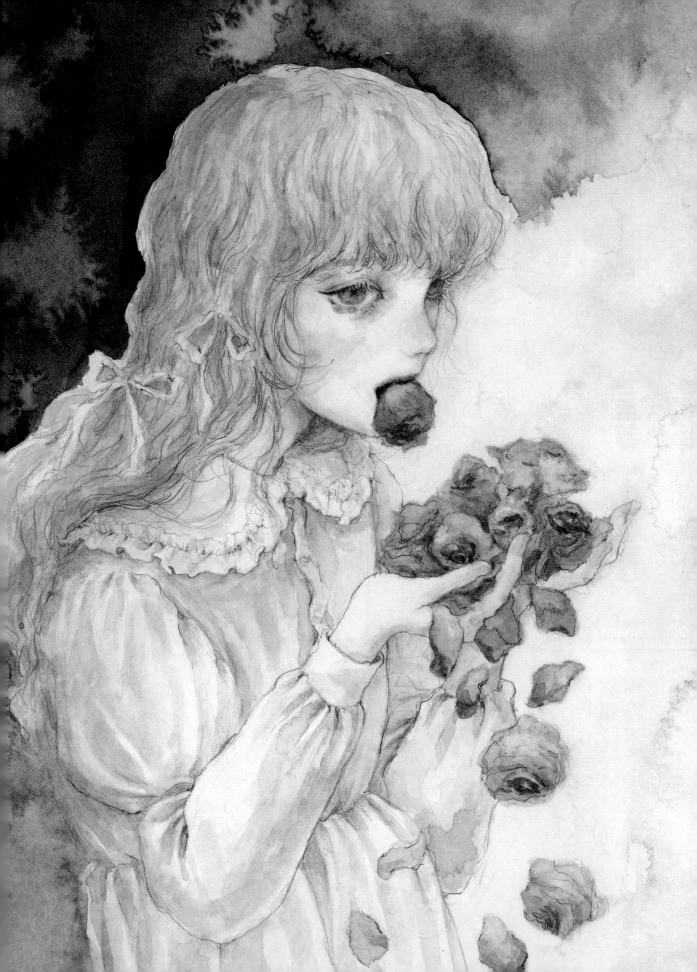

唯鬼 YUKI

Twitter	yuioni	Instagram —	URL —

E-MAIL yuioniyuki@gmail.com
TOOL CLIP STUDIO PAINT PRO / iPad Pro

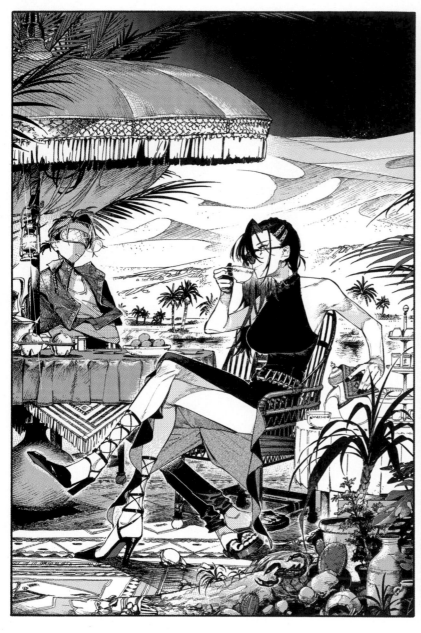

PROFILE 我都在畫悠閒感的插畫。

COMMENT 我在構思世界觀時，特別喜歡沉靜悠閒的氣氛，也會努力把這點呈現在畫面裡。因為我覺得就算是緊張驚險的情境，如果能加入一點老神在在的感覺和充滿餘裕的元素，應該會很帥氣。我畫人的時候，喜歡把骨骼那種凹凸不平的地方也清楚地描繪出來。我的作品特色應該是以黑白色調為主，帶有獨特空氣感的插畫。今後也想試著畫漫畫。

1	2		4
	3		

1「オアシス（暫譯：綠洲）」商品插畫／2022／Village Vanguard 2「海」Personal Work／2022
3「酔（暫譯：醉）」Personal Work／2022 4「カフェ（暫譯：咖啡廳）」Personal Work／2021

優子鈴 YUKORING

Twitter　_yukoring　　Instagram　_yukoring　　URL　yukoring.com
E-MAIL　oekaki.yukoring@gmail.com
TOOL　透明水彩 / 鉛筆 / 代針筆 / iPad Pro

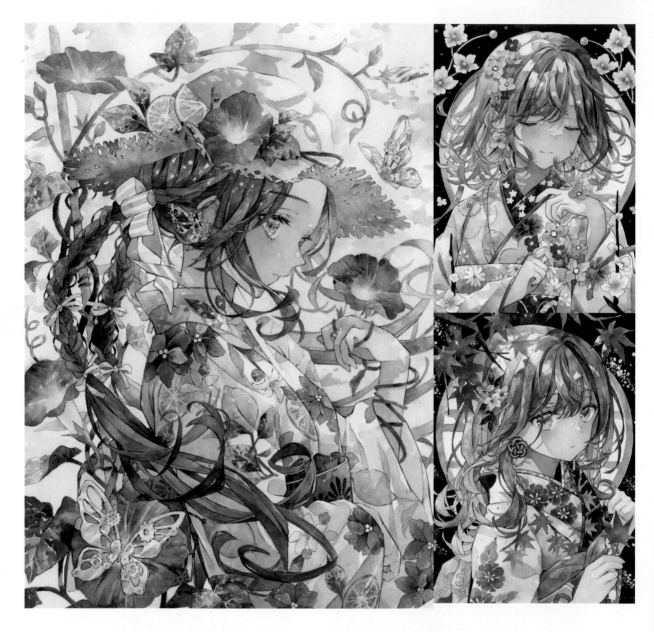

PROFILE　　住在大阪的插畫家，參與各種創作活動。擅長用透明水彩製作手繪插畫（也有用iPad來製作彩色草稿）。喜歡帶有光感和透明感的插畫，經常畫花和女孩。總是努力並小心翼翼地把想要呈現的色彩畫出來。

COMMENT　　大約是在小學低年級時，我有機會去參觀某位漫畫家的原畫展覽會，雖然我當時年紀很小也不懂什麼繪畫技法，但我直到今日依舊記得當時受到多大的感動。對我來說，手繪的原畫就是如此特別的存在。所以我創作時也特別重視這點，希望大家在觀賞我的原畫時可以直接感受到它的美。我的創作風格是用水彩以混色和疊色的方式上色，尤其是人物髮型的畫法，更能突顯這個特徵。我畫的頭髮除了會有三次元風格的立體複雜形狀，也能大幅度表現出光的照射角度和空氣的流動，所以我每次都很期待幫頭髮上色。我未來的目標是出一本自己的商業插畫集。

1　2
3　　4

1「朝顏（暫譯：牽牛花）」Personal Work／2022　2「月華（暫譯：月光）」Personal Work／2022
3「紅月（暫譯：紅月）」Personal Work／2022　4「機械仕掛けの羽根と少女（暫譯：機械羽翼少女）」Personal Work／2022

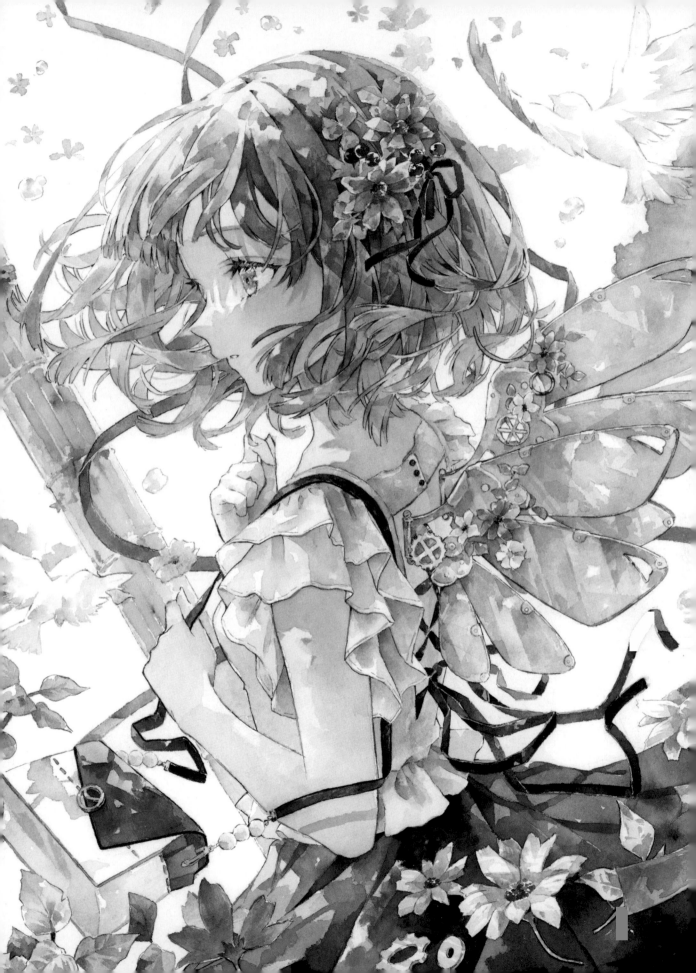

柚原イチロ YUHARA Ichiro

Twitter　yuhara_ichiro　　Instagram　yunonoji　　URL　www.yuharaichiro.com
E-MAIL　yunonoji2@gmail.com
TOOL　Procreate / CLIP STUDIO PAINT PRO / Illustrator CC / iPad Pro / Wacom Intuos Pro

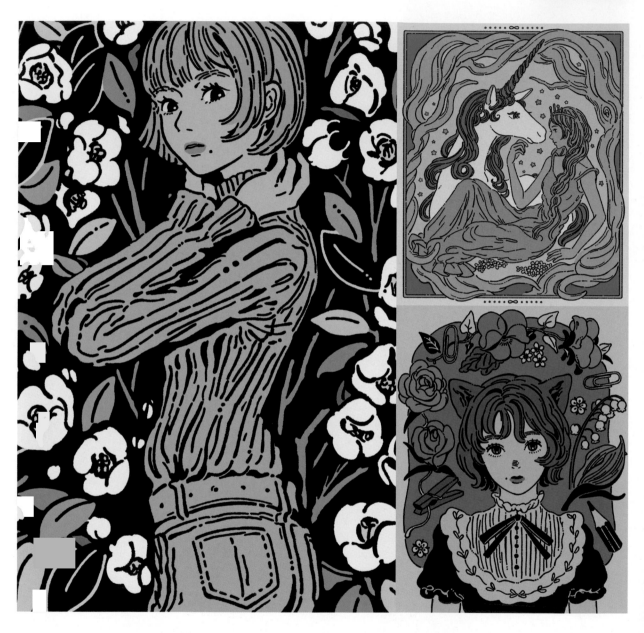

PROFILE　現居神奈川縣，畢業於多摩美術大學平面設計系。插畫主題大多是「奇妙又懷舊」。擅長製作的插畫風格是帶點懷舊感的古典氣氛和慵懶的女孩。

COMMENT　我創作時最重視的是要畫出「第一眼看到時感受到的頑強力量」，我想創作出就算擺在街上，也能吸引別人佇足欣賞的插畫。所以我特別講究運用顏色
和線條，設計出令人印象深刻的構圖。我的作品風格是帶有懷舊感的氣氛，因為我很喜歡古早的商業設計（火柴盒、戲劇海報、食品包裝和郵票等），
所以畫風有受到這方面的影響。雖然我都是用數位繪圖軟體作畫，但我也很重視在線條上留下手繪般的歪斜感，表現出不那麼完美的手繪溫度。我很
憧憬書籍裝幀插畫、CD封套之類的工作，因為能發揮我在平面設計學過的東西。

1　2
　　4
3

1「白椿（暫譯：白山茶花）」Personal Work／2022　2「ダイヤモンドの真横（暫譯：鑽石的正側面）」Personal Work／2021
3「りんごの瞳（暫譯：蘋果的眼睛）」Personal Work／2021　4「迷走トロピカン（暫譯：熱帶迷航）」Personal Work／2022

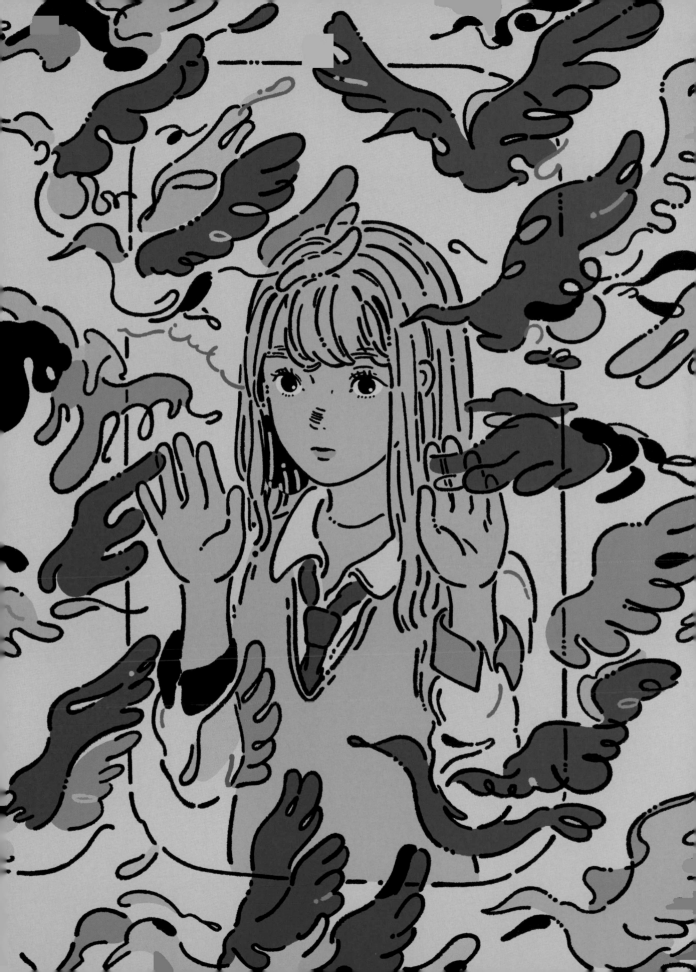

陽子 YOKO

Twitter　hrn_yc　　Instagram　hrn_yc　　URL　yumecoron.com
E-MAIL　hrnyooc@gmail.com
TOOL　CLIP STUDIO PAINT EX / Procreate / iPad Pro

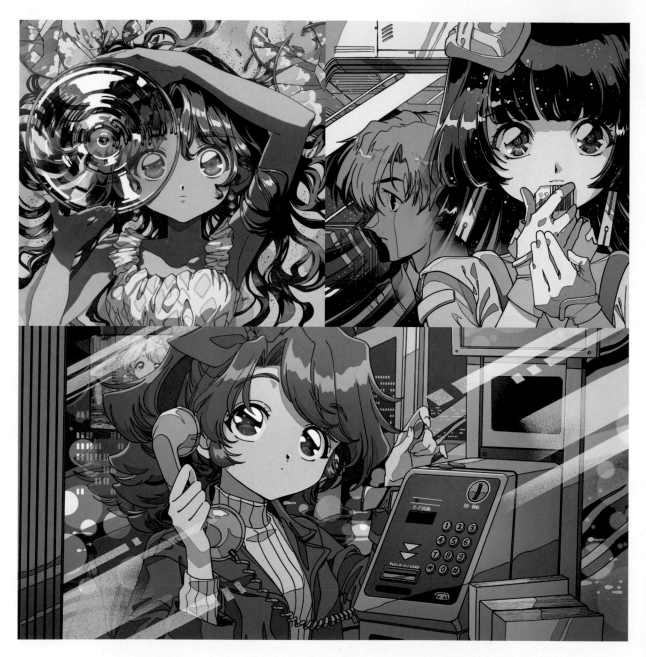

PROFILE　插畫家。特別崇拜1980～1990年代賽璐珞動畫的藝術風格,也很擅長製作這種風格的插畫。一邊摸索著復古感和新奇感的獨特表現風格,一邊追求創作出讓人興奮的作品。

COMMENT　1980到1990年代的動畫作品,就是我開始畫畫的契機,即使到了現在,我也一樣深深受到它們的影響。我的創作都以這種藝術風格作為根基,一邊大量吸收著各領域的知識,一邊摸索著如何用自己的世界觀表現出來。今後我想拓展創作領域,嘗試各種挑戰。

```
1  2
        4
3
```

1「アイランド(暫譯:島嶼)／明日的敘景」CD封套／2022／明日的敘景　2「LOST MEMORY／HARETOKIDOKI」CD封套／2022／HARETOKIDOKI
3「Everlasting love／寧音」封套插畫／2022／Being Inc.　4「琴線(暫譯:心弦)」Personal Work／2022

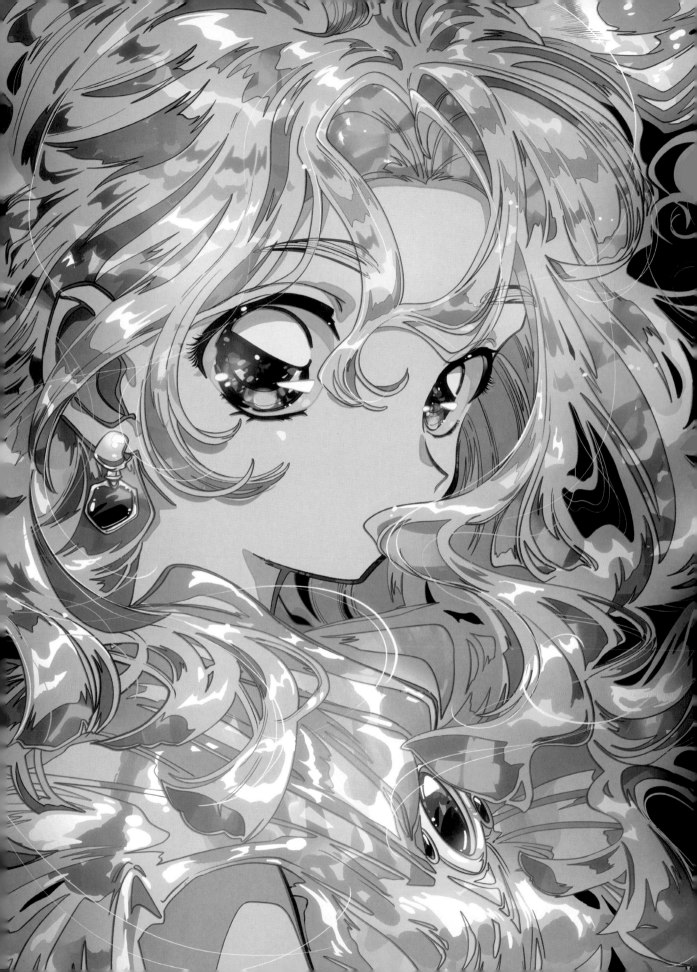

ヨシダナツミ　YOSHIDA Natsumi

Twitter　natsumi_color　　Instagram　natsumi_color　　URL　—
E-MAIL　natsumi.colorido@gmail.com
TOOL　Procreate / iPad Pro

PROFILE　現居東京都。2020年春天開始成為插畫家並發表創作。擅長用帶有懷舊感的筆觸和色調製作出充滿和平氣氛的作品。最喜歡大海和墨西哥。

COMMENT　我創作時特別重視的是要畫出不分男女老少，讓每個人看了都能變得開心，令人感覺溫暖又可愛的插畫。我的畫風特徵大概是繽紛與偏低彩度的色調。今後我想嘗試食品類的商品包裝、車站或街頭廣告插畫，想透過這些工作讓作品被更多人看見。我想透過我的畫，把我心中的「快樂」傳達給大家！

1	2	
3	4	5

1「ピニャコラーダ（暫譯：鳳梨可樂達雞尾酒）」Personal Work／2022　2「ブルーハワイ（暫譯：藍色夏威夷雞尾酒）」Personal Work／2022
3「テキーラサンライズ（暫譯：龍舌蘭日出雞尾酒）」Personal Work／2022　4「恋しくて心臓痛い（暫譯：想你想得心臟好痛）」Personal Work／2022
5「どっちがいい？（暫譯：要吃哪一個？）」Personal Work／2021

よだ YODA

Twitter　urkt_1010　　Instagram　yoooda1010　　URL　lit.link/yoooda
E-MAIL　yoooda417@gmail.com
TOOL　Procreate / iPad Pro

PROFILE　　2021年開始成為自由接案的插畫家，在社群網站發表插畫作品。

COMMENT　　我會把當下喜歡的東西或腦海浮現的畫面畫成插畫，希望盡可能接近自己理想中的畫面。我的作品特色大概是具有強烈意志的眼神和玲瓏曲線的身體。今後我不想只停留在插畫領域，而是想去挑戰完全不一樣的事物。

1　2	
3　4　5	6

1「Shadow Shadow／Azari feat.flower」MV插畫／2021／Azari　2「無題」Personal Work／2022　3「無題」Personal Work／2021
4「無題」Personal Work／2022　5「無題」Personal Work／2021　6「黃金の君（暫譯：黃金般的你）」Personal Work／2022

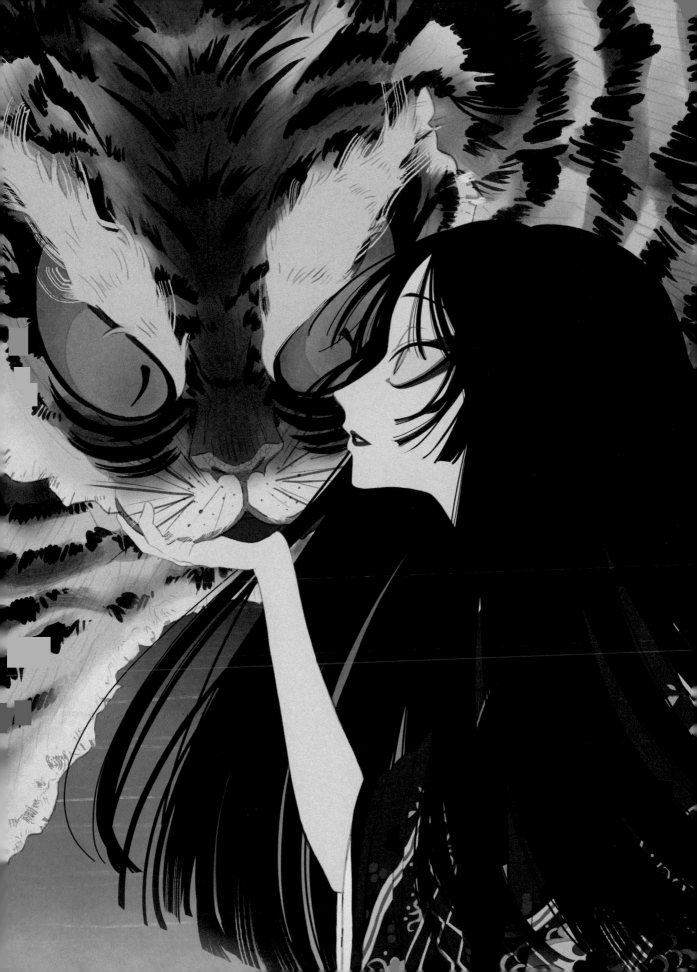

世津田スン　YOTSUDA Sun

Twitter　cojp35176498　　Instagram　yottasun　　URL　lit.link/yottasun
E-MAIL　yotsudasun@gmail.com
TOOL　CLIP STUDIO PAINT PRO / iPad Pro

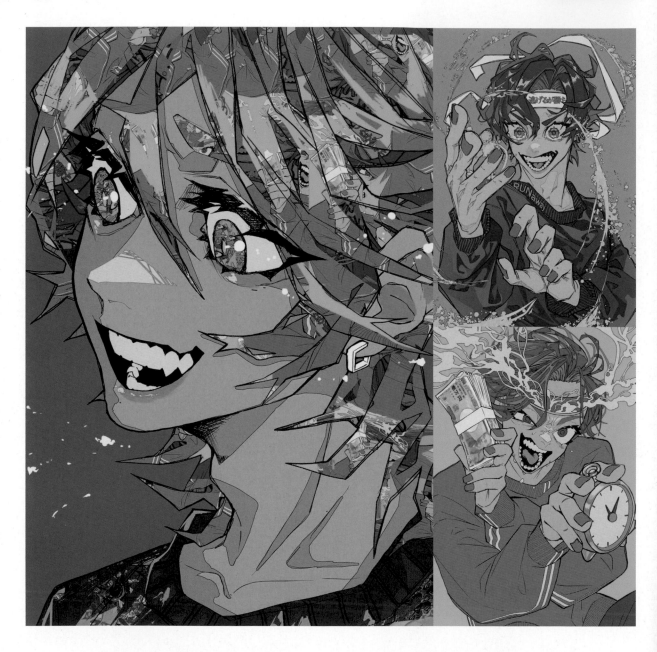

PROFILE　心理學插圖創作者。擁有17年的棒球經歷，過去曾擔任某企業職棒球隊的選手，24歲時從棒球選手退役，同時成為獨立的插畫創作者。以自學的學術知識為基礎，創作出具有特定意圖、能刺激人心的作品，主要發表在社群網站。目前有在當外拍模特兒，還有接演講活動，此外也有持續發揮知識與過往的經驗，繼續往其他領域廣泛發展。

COMMENT　我畫畫時，會一邊開心地畫，同時加入能刺激觀看者內心的心理學元素，刻意將作品打造成能爆紅的風格。我現階段的目標，是發揮我所學的心理學知識，在畫中傳達一些學術性的知識，為了心裡有煩惱的人們，打造出一個能夠讓人生變好的學習場所。

1	2	4
	3	

1「この『世』に染まる（暫譯：染上這個『世界』）」Personal Work／2022　2「先手必勝最強奧義（暫譯：先下手為強是最強奧義）」Personal Work／2022
3「タイムイズマネー（暫譯：時間就是金錢）」Personal Work／2022　4「般若※」Personal Work／2022
※編註：「般若」一詞源自佛教用語，但在日本文化中是代表一種傳說中的鬼怪，在日本能樂中也有「般若の面」，也就是鬼面具。

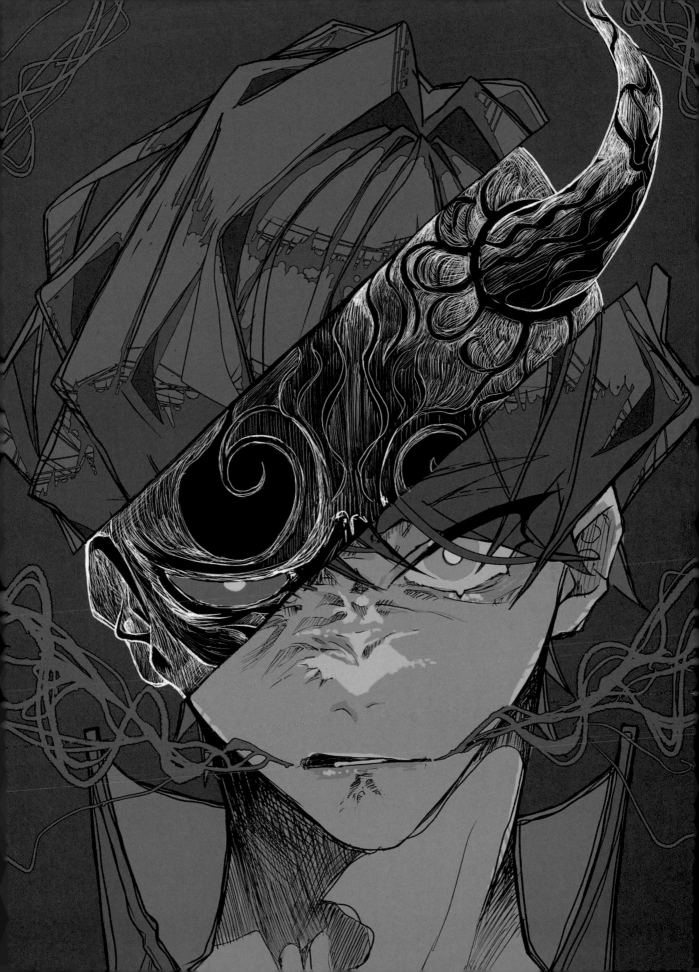

米室 YONEMURO

Twitter　yosk6000　Instagram　—　URL　—
E-MAIL　yonemuro.tk@gmail.com
TOOL　CLIP STUDIO PAINT PRO / Wacom Intuos Pro

YONEMURO

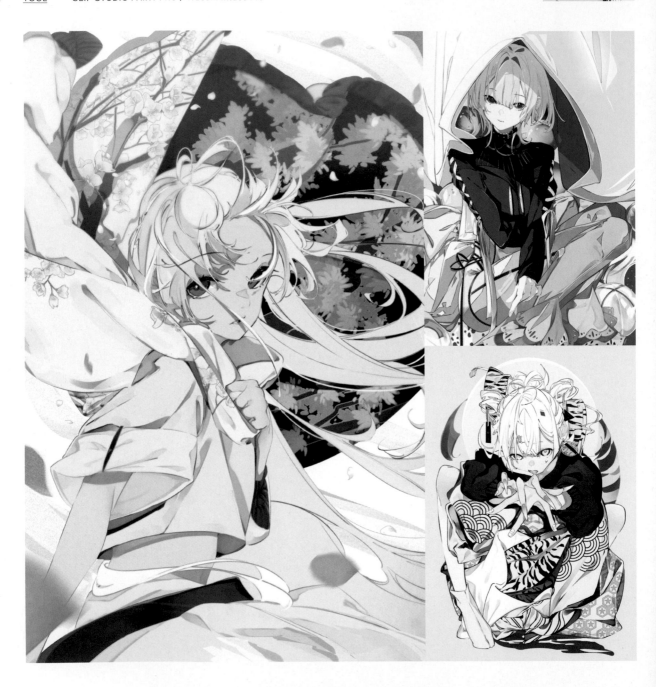

PROFILE　2020年起成為一名插畫家，作品主要是用傳統美人畫的風格來製作插畫，也有從事角色設計、服飾商品的設計工作。

COMMENT　我會透過眼神、動作、時尚配件等各種元素來烘托人物，創造出雖然面無表情，卻擁有某種堅毅感的女孩。我的畫風大多是以白色為基調，我很注重要畫出彷彿把某個瞬間擷取下來的空氣感，並且會營造出充滿流動感的構圖。今後我的目標是創作出更洗鍊的作品，也想參與裝幀插畫、模型原案等各類型的工作。

	2	
1	3	4

1「無題」Personal Work／2021　2「無題」Personal Work／2022
3「無題」Personal Work／2022　4「少女」Febri封面插畫／2022／一迅社

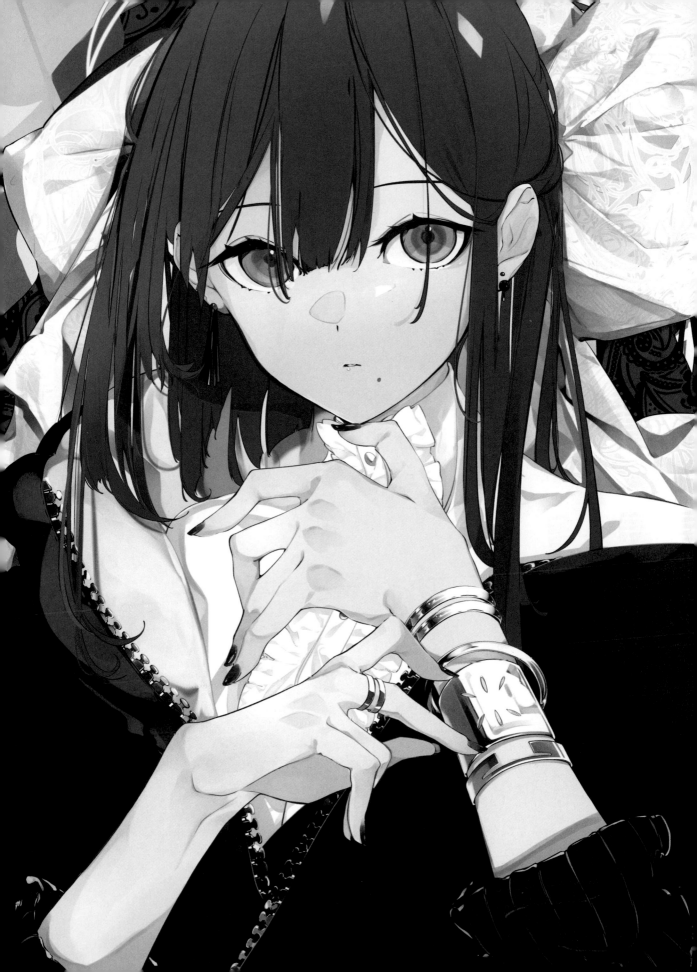

REO

Twitter　SRiokorr　　Instagram　koriotk0　　URL　—

E-MAIL　reokorsr@gmail.com

TOOL　Photoshop CC / CLIP STUDIO PAINT PRO / Procreate / iPad Pro

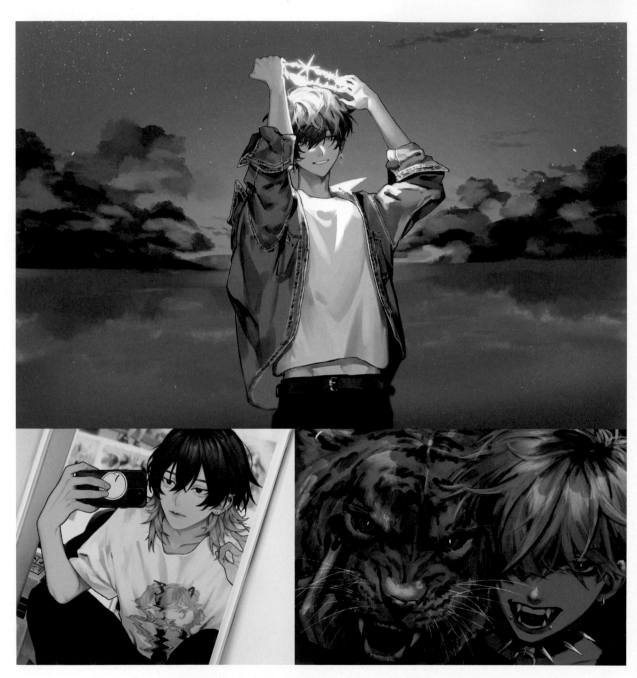

PROFILE　　我叫做REO。我的作品是以畫男生為主，創作著具有各種色彩和世界觀的插畫作品。從日常到非日常、黑暗的世界觀，我都很擅長。

COMMENT　　我特別喜歡在作品中展現衣服的縫線和皮帶的質感，會悄悄地把它們仔細描繪出來。此外，我從以前到現在都很堅持描繪的東西，就是灰暗的世界觀，
　　　　　　還有角色的淚溝與睫毛。今後除了插畫，我也在學習角色設計，如果有緣能接到發揮自己強項的工作那就太好了。

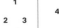

1　「Wings」Personal Work／2022　2　「らしく（暫譯：樣子）」Personal Work／2021
3　「BIRTH」Personal Work／2022　4　「fetish（暫譯：戀物）」Personal Work／2022

wacca

Twitter wacca005 Instagram wacca005 URL wacca005.carrd.co
E-MAIL wacca.illustration@gmail.com
TOOL CLIP STUDIO PAINT PRO

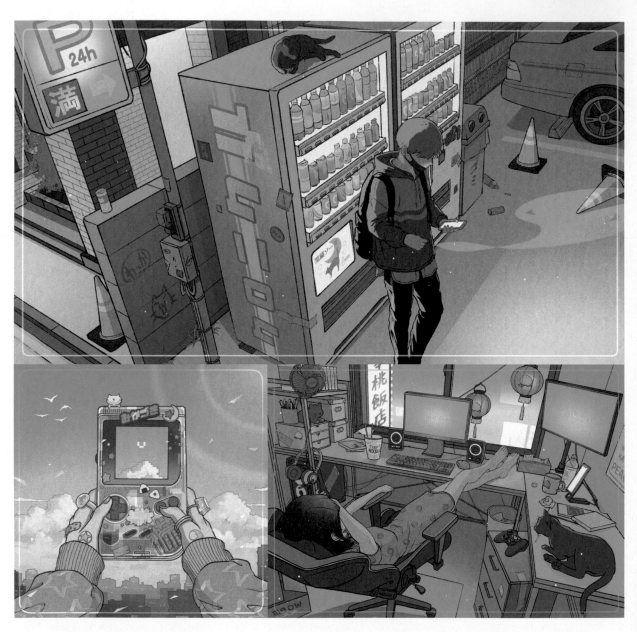

PROFILE 　2020年開始創作數位插畫。創作概念是「彷彿日常又帶著非日常感的世界觀」。

COMMENT 　我喜歡畫帶點復古感又有點近未來感、時間好像早晨又好像黃昏，這種曖昧中帶有漸層感的世界觀。我的畫風受到Lo-Fi藝術很大的影響，我創作時會刻意描繪出與Lo-Fi音樂很搭，能令人感到放鬆（chill）的空氣感。我的插畫特色是常常用藍色作為基調，並搭配粉紅色作為強調色。另一個特色則是我常常畫安靜、看不到表情的角色。同時我也喜歡在畫面中加入靜靜等待在一旁的貓咪。最近我很喜歡創作循環動畫，今後預定會製作更多的動畫。也想要挑戰舉辦個展。

1　「Late Night」Personal Work／2021　2　「Sky Game」Personal Work／2022　3　「中華飯店の娘（暫譯：中餐廳的女兒）」Personal Work／2022
4　「神さま見習いの小休止（暫譯：見習神明的小憩）」Personal Work／2022　5　「ERROR」Personal Work／2022

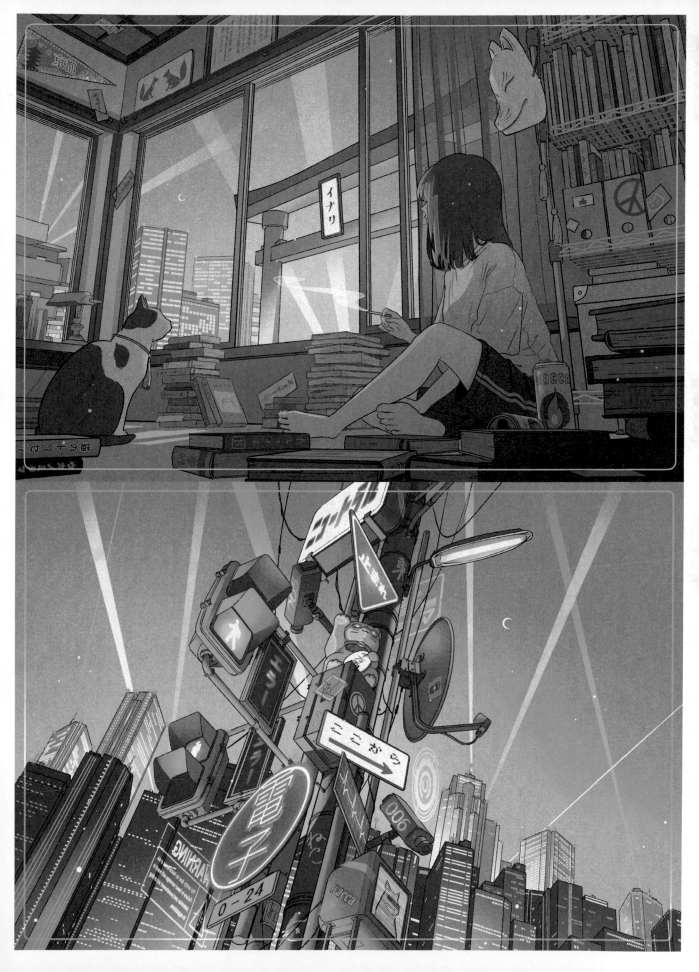

SPECIAL INTERVIEW PART 1

「永遠是深夜有多好。」樂團主唱暨詞曲創作者 ACA ね訪談
從音樂人角度看當代的插畫風格

如果去看近年音樂界的視覺創作，會發現插畫家與動畫師都是業界不可或缺的重要人才，
從藝人專輯的主視覺設計到音樂 MV 等作品，都是這些視覺藝術家發揮所長的機會。
這次我們特別訪談到擁有大量粉絲的超人氣樂團「永遠是深夜有多好。（ずっと真夜中でいいのに。）」，
身兼樂團主唱與詞曲創作者的 ACA ね老師，也在音樂作品中運用了許多插畫與動畫，
她將從音樂人的角度，和我們分享音樂與插畫的關係。

Interview & Text：HIRAIZUMI Koji

Q：我們知道 ACA ね老師您在「永遠是深夜有多好。（ずっと真夜中でいいのに。）」樂團（以下簡稱「ZUTOMAYO」）身兼主唱和作詞作曲的工作，希望您再和本書的讀者分享一下您目前在做什麼。

ACA ね「我每天的工作內容就是寫歌、做商品和照顧貓。然後我最近有受邀幫動畫《鏈鋸人》製作片尾曲（第2集），可以像這樣和自己超喜歡的作品產生連結，讓我覺得能做音樂這一行真的是太好了。另外，我也正在日本各地舉辦巡迴演唱會。最近我迷上了一件事，就是如果有吃到當地的美食，就會在演唱會上大聲喊出那個食物的名字。」

Q：「ZUTOMAYO」從2018年發表第一首歌《秒針を噛む（咬住秒針）》開啟音樂生涯後，幾乎每一首歌都有做動畫 MV。請問你們都是怎麼決定要找誰製作的呢？

ACA ね「我平常其實都有在看 Twitter 和 Instagram，我不管創作者有沒有做過動畫，只看我喜不喜歡這個人的畫風，如果我覺得跟我很合得來，我就會發私訊問作者。很多時候我是被某張畫吸引，可能是角色或人物或是表情很有魅力，我就會邀請對方和我一起挑戰做動畫，而對方可能是第一次做。我非常重視創作者個人的熱情，所以我盡量不要透過製作公司或經紀公司，而是自己去跟創作者溝通，把我想要的感覺講給他們聽。就結果來說，他們也幫我做出了很多充滿熱情的作品。」

Q：請分享您和藝術家合作時印象比較深刻的事。

ACA ね「我在委託製作動畫 MV 的時候，跟這些創作者幾乎都是用私訊交流，沒有見過本人。所以當我邀請他們來看演唱會時，才有機會第一次見面。最近是はなぶし老師、

こむぎこ老師還跟我們團隊一起打桌球，那次大家都玩得好開心。はなぶし老師還教我一種特殊的下旋發球技法，然後こむぎこ老師的扣殺很有力，都讓我印象深刻。」

作品常常散發出「放馬過來」的氣勢
支持著「ZUTOMAYO」的創作者，はなぶし的魅力

Q：本書《日本當代最強插畫2023》的封面插畫，是由はなぶし老師製作的，他也有幫「ZUTOMAYO」製作 MV 和負責角色設計的工作。從 ACA ね老師的角度來看，您覺得はなぶし老師的作品有那些魅力呢？

ACA ね「我覺得はなぶし老師的作品常常會散發出一種『放馬過來』的氣勢，他常以強烈個性為主軸來建構畫面，畫風穩定，呈現音樂與故事的方式總是恰到好處，我非常尊敬他……。我覺得他追求用自我風格表現出生動活潑的浪漫與可愛感這點很棒，老師招牌的『はなぶしcolor』（接近螢光色的帥氣粉色與紫色）也影響我很深。最近他還開始做一款認真的遊戲，總之是很令人信賴的創作者。」

Q：ACA ね老師對於日本當代的插畫界有什麼想法？

ACA ね「插畫界給我的感覺是不須多言就能溝通、彼此沒有界線，光是在網路交流就能獲得很多刺激，也很容易取得聯繫。我第一次和はなぶし老師聯絡後，才過了短短兩三個月，他就幫我做出《お勉強しといてね（要好好學一下哦）》的 MV。はなぶし老師也有跟我說，這支 MV 成為讓他轉變風格的重要作品，我聽了也很開心。現在是什麼東西都能光靠個人做出來的時代，只要一個想法就能推動大局，並沒有專家／素人的界線，大家可以把熱血的想法表現出來並製作成形，我覺得這樣的世界很棒。」

「お勉強しといてよ〈要好好学一下哦〉／ずっと真夜中でいいのに。」MV
動畫∴はなぶし
2020／ずっと真夜中でいいのに。

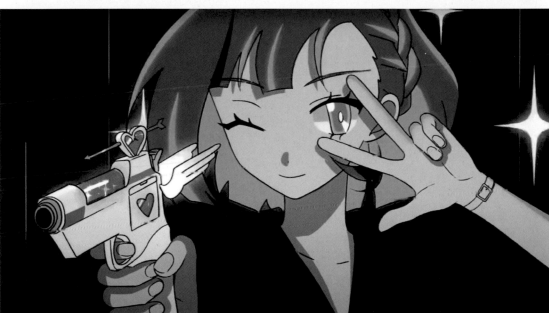

「ミラーチューン〈Mirror Tune〉／ずっと真夜中でいいのに。」MV
動畫∴Tⅴ♡CHANY
2022／ずっと真夜中でいいのに。

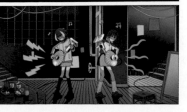

Q：「ZUTOMAYO」目前已經和眾多的插畫家、動畫師還有粉絲共同發表過一個又一個獨特且精彩刺激的企劃。請ACAね老師和我們分享您接下來的計畫。

ACAね「我們最早發表單曲時，就有粉絲幫我們畫二創作品（Fan art），我當時真的好感動，從那之後，我現在也還是會去看這類作品。我對這些跟我們共鳴而創作出來的作品很感興趣，所以我後來決定把這些二創作品開發成一款桌遊（現在有看到這個訊息的朋友，希望你們在下次募集作品時務必來投稿喔）。包含我在內的團隊成員都對創作非常飢渴，常常覺得想要更多。雖然是我成立的樂團，但都是多虧所有合作的創作者們鼎力相助，才有了現在的『永遠是深夜有多好』，我非常感謝大家。」

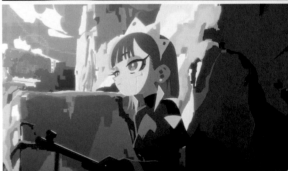

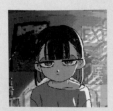

ACAね（ずっと真夜中でいいのに。）

身兼作詞、作曲與主唱的ACAね所組成的樂團，曲風多變且不受限。目前YouTube觀看次數超過6億次，頻道訂閱人數突破220萬人。2022年4月時在埼玉超級競技場（Saitama Super Arena）舉辦首場單獨公演。2022年底在日本舉辦巡迴演唱會「GAME CENTER TOUR "TECHNO POOR"」。近期作品是為電視動畫《鏈鋸人》製作的第2集片尾曲。

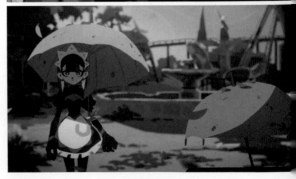

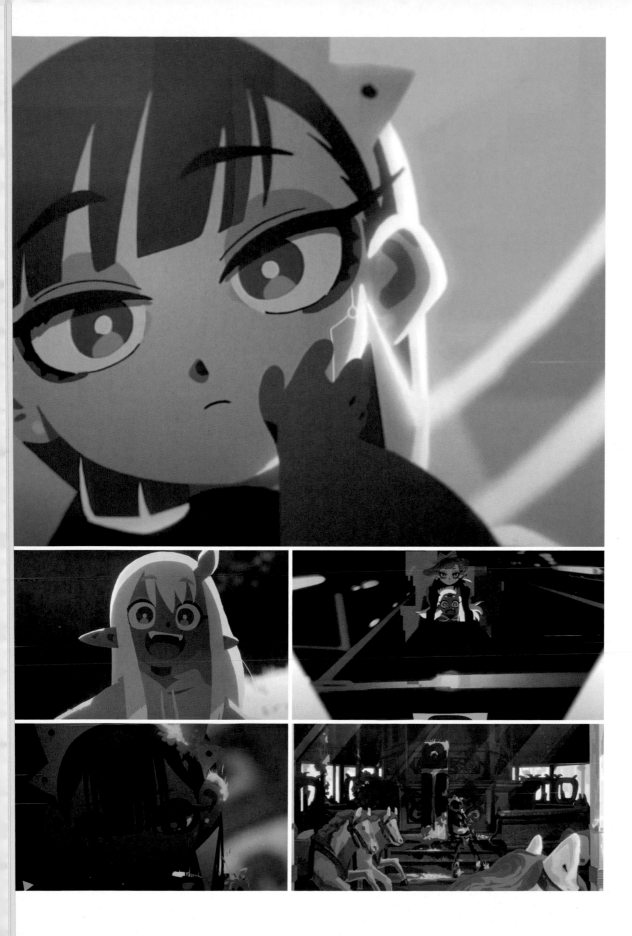

「暗く黒く（黒暗）／ずっと真夜中でいいのに。」MV
動畫···はなぶし
2021／ずっと真夜中でいいのに。

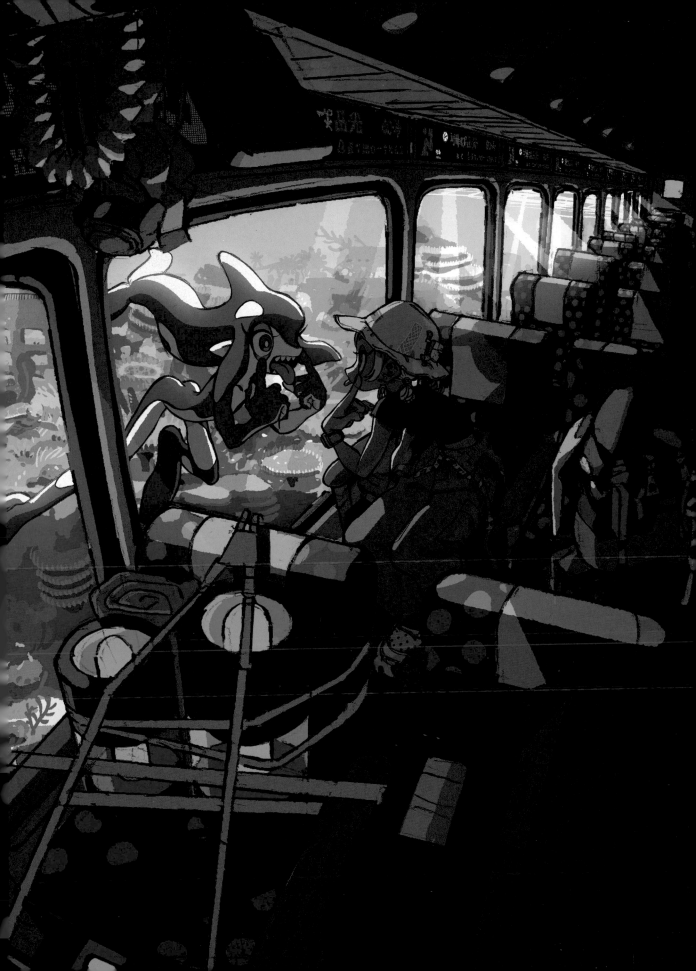

日文版 STAFF

插畫封面
cover illustration

はなぶし
HANABUSHI

裝幀設計
book design

有馬トモユキ
ARIMA Tomoyuki

內文編排
format design

野条友史（BALCOLONY.）
NOJO Yuji

版面設計
layout

平野雅彦
HIRANO Masahiko

協力編輯
editing support

小熊史也
OGUMA Fumiya

印程管理
progress management

新井まゆ子
ARAI Mayuko

本田麻湖
HONDA Mako

松尾彫香
MATSUO Erika

企劃・監製
planning and supervision

平泉康児
HIRAIZUMI Koji